ERIC SIBLIN

艾瑞克・席伯林 著

巴赫

J. S. Bach,
Pablo Casals,
and the Search for a Baroque Masterpiece

無伴奏大提琴組曲

巴赫。卡薩爾斯。一場音樂史詩的探索之旅

THE CELLO SUITES

吳家恆　譯

各界讚譽

讀這本書（最好是邊聽邊讀），你將從此對大提琴另眼相看。～《經濟學人》

你一定會喜歡席伯林風趣、節奏明快地講述自己如何從一個聽流行音樂的人，變成巴赫大粉絲。
～《基督教科學箴言報》

我多年來讀過最精采、睿智、優美而且研究嚴謹的一本書。～暢銷書《牛津解密》作者賽門・溫契斯特（Simon Winchester）

席伯林把不同的音樂形式、藝術、政治史、巴赫與卡薩爾斯的故事，以及音樂的奧妙，全寫進這本引人入勝的作品裡。～《紐約時報》

非常好看……文字優美，研究嚴謹。～《愛爾蘭時報》

讓我們看見巴赫不只是一台作曲機器，而是一個活生生的人。～《衛報》

值得細細咀嚼的一本書。～《華盛頓郵報》

強烈建議樂迷們讀這本書！～《蒙特婁書評》

一部寫作優美、關於「熱情、想像與發現」的真實故事。～Goodreads

一部將音樂與政治史巧妙融合的精采作品……太棒了！～《芝加哥太陽報》

席伯林帶著充滿感染力的熱情，講述一個音樂天才的故事。～《波士頓環球報》

非常迷人，充滿想像力……。～《西雅圖時報》

探索的欣喜，充滿熱情的文字。～《泰晤士報》

一部結合音樂學習、歷史研究與熱情的作品。～加拿大《QUILL & QUIRE》雜誌

穿梭於音樂史上兩個不同的時代……席伯林的研究無懈可擊……。我們很幸運，有這本書的誕生。～《THE WALRUS》雜誌

席伯林說得沒錯，《無伴奏大提琴組曲》是走進巴赫音樂世界的最佳入口，他為這段旅程留下愉快且生動的紀錄。～《THE WHOLE NOTE》雜誌

席伯林是一位有洞見的作者，善用文字傳達音樂的聲音與情感。～《出版人週刊》

目次

獻給我的雙親

赫伯特與潔葵琳・席伯林

Herbert and Jacqueline Siblin

聆賞者永遠的朋友，
人生最好的陪伴

關於巴赫、卡薩爾斯與《無伴奏大提琴組曲》的六段隨想

I

有些樂曲，因詮釋者而「重生」。

比方說顧爾德（Glenn Gould）彈奏的巴赫《郭德堡變奏曲》，杜普蕾（Jacqueline du Pré）拉奏的艾爾加大提琴協奏曲，卡拉絲（Maria Callas）演唱的貝里尼歌劇《諾瑪》，以及柏林愛樂總監卡拉揚（Herbert von Karajan）號召歐伊斯特拉赫（David Oistrakh）、羅斯卓波維奇（Mstislav Rostropovich）與李希特（Sviatoslav Richter）三位蘇聯音樂巨匠合作錄製的貝多芬《三重協奏曲》。

這些音樂家賦予作品嶄新面貌，也讓它們成了眾所矚目的名作。《諾瑪》的開場詠嘆調〈聖潔的女神〉，今天已家喻戶曉；顧爾德的《郭德堡變奏曲》甚至如邪典（cult）文化似的存在，打破音樂類型框架，影響力無遠弗屆。

II

然而，重要性還能凌駕其上的，或許當是十三歲的卡薩爾斯，在巴塞隆納二手樂譜店，與巴赫六首《無伴奏大提琴組曲》的相遇。別人視這六首為練習曲，卡薩爾斯卻看出真價，花十三年時間鑽研後公開演出，又過三十四年才願意錄製。他戒慎恐懼，如履薄冰，歷經諸多人生與現實阻礙，又花了三年方大功告成，離他初見樂譜，正好過了半世紀。

時至今日，卡薩爾斯這套史上第一套巴赫《無伴奏大提琴組曲》全集錄音，就像《郭德堡變奏曲》那般具有穿透性的號召力。即使你不能跟著哼出旋律，也必然聽過第一號組曲的〈前奏曲〉。

一如達文西的《蒙娜麗莎》，米開朗基羅的《大衛像》，莫內的《睡蓮》或梵谷的《星夜》，巴赫這六首組曲是珍貴的人類文化公共財，你可以不了解，但最好能聽過。

III

那麼，卡薩爾斯的版本，究竟演奏得如何呢？

音是錄了，唱片公司還耗費了巨資在倫敦與巴黎兩地作業，分三次才完成這項浩大工程，樂迷讚不絕口。但卡薩爾斯並不滿意，在他聽來仍有不足，他寧可把唱片轉速調快，還說「必須用高一

個音甚至高一個半音來聽它」。他在乎的，是「音樂的活力與個性」。就像他指揮巴赫《布蘭登堡協奏曲》第二號，發現獨奏小號家無法勝任，毅然改以高音薩克斯管代替，即使那是在巴赫逝世九十年後才發明出來的樂器。

但，把轉速調快，播出來的音樂，就接近卡薩爾斯的理想了嗎？

IV

《家變》作者王文興教授，曾倡議慢讀。「因為文字是作品的一切，所以徐徐跟讀文字，纔算實實閱讀到了作品本體。」至於要多慢呢？「理想的讀者應該像一個理想的古典樂聽眾，不放過每一個音符（文字），甚至休止符（標點符號）。任何文學作品的讀者，理想的速度應該在每小時一千字上下。」這一小時，當然也不是閒著，而是得認真考究，包含字句標點，都必須了解用意。

問題是，除了王文興之外，天下真有這樣的讀者嗎？

不過，他這段話裡提到古典音樂，倒是一針見血。絕大多數傑出音樂家，都是用這個方法讀譜的，時間甚至長達五年、十年、三十年乃至一輩子。這是為什麼同樣一首巴赫，可以讓音樂家從十歲一直演奏到九十歲。

卡薩爾斯在年逾七旬接受訪問時，談到這部他研究了超過一甲子的巴赫《無伴奏大提琴組

曲》，表示自己仍能從樂曲中「發現新東西」，甚至說「幾天前我還發現我在一首組曲中犯了一個錯誤」。

本書的作者也提到，他訪問過的大提琴家，對自己的本曲錄音總是不滿意，有人甚至希望能每十年就重錄一次。本曲手稿目前佚失，現存最早、據信也是相當忠實的抄本，來自巴赫第二任妻子。但就算手稿仍在，一代又一代的大提琴家們恐怕會照樣如此「沒定性」。因為，這六首曲子千變萬化。依照和聲結構，或按音型章法，可有不同斷句模式。一串十二個音，是三個一組，還是四個一組好？音群要二分，還是三分為宜？結果可以天差地別，聽來卻又左右逢源。

V

但演奏當下，音樂家只能自眾多選擇中挑取一個。

我訪問美藝三重奏（Beaux Arts Trio）創始鋼琴家普雷斯勒（Menahem Pressler）時，他告訴我三重奏成員之一的大提琴家葛林豪斯（Bernard Greenhouse）的一段故事。葛林豪斯曾在巴黎每天跟著卡薩爾斯上課，就為了能完整學會卡薩爾斯這位前輩對巴赫無伴奏組曲的奏法。四週下來，葛林豪斯忠實吸收一切，演奏得和老師簡直如出一轍。「了不起，」卡薩爾斯聽了之後大加讚賞，然後說：「但現在讓我告訴你，我『今天』會怎麼演奏。」接著，卡薩爾斯以截然不同、卻一樣令人信

服的方式，演奏了這部作品。

這，正是巴赫的偉大，這六首組曲的偉大，當然，也是卡薩爾斯的偉大。

VI

關於這六首組曲，有多少奏法，就有多少種看法。

比方說，六組調性依序是G大調、D小調、C大調、降E大調、C小調和D大調，若兩兩一組，或可對應三位一體的聖父、聖子、聖靈。就和聲學觀之，第三號C大調和第五號C小調的屬音（dominant）都是G，代表聖父（第一號）掌管聖子和聖靈。而第三號C大調〈前奏曲〉開頭，旋律正和巴赫清唱劇中一句「耶穌（聖子）在此」相同，剛好符合如此觀點。此外，G和D之間可以看成相差四度，C和降E之間則相差（小）三度，C和D則是（大）二度。這是愈來愈靠近的過程，代表作曲家心中期盼的人神關係。

我相信，葡萄牙作家、諾貝爾文學獎得主薩拉馬戈（José Saramago）就是這樣想的。即使他是著名的無神論者，也能體會巴赫虔誠的基督信仰。在他人生最後代表作《死神放長假》，化成謎樣女子的死神，偏偏就是無法把命終通知交給一位樂團大提琴首席——一個在其寵物狗眼裡「致力於優雅演繹巴赫第六號D大調組曲作品1012號的藝術家」。小說最後，死神聽了他的演奏，來到他

的住處，要求他為她演奏這首作品——是啊，是第六號，也必須是第六號。第五號是死蔭幽谷，第六號是重出生天。死神點了生命之歌，也就預告了故事結局。

至於你的想法又是如何呢？今天，這首曲子的版本已汗牛充棟，更不用說還有各種由其他樂器演奏的改編版。透過這本書，你將認識巴赫、認識他的六首《無伴奏大提琴組曲》、認識此曲最重要的詮釋者卡薩爾斯。之後，則是你的情感、思考與想像的空間。這六曲雖然折磨演奏家，卻是聆賞者永遠的朋友。只要你願意傾聽，它會是人生最好的陪伴。

本文作者為樂評家、作家

| 推薦序。張正傑 |

看完這本書再聽，
會有意想不到的驚豔

巴赫為大提琴所寫的六首無伴奏組曲，一直是大提琴演奏家的最愛，許多人稱它為「大提琴界的聖經」。

然而我個人認為，巴赫《無伴奏大提琴組曲》的重要性不僅如此，因為它幾乎是每一位大提琴演奏者的目標，也一直伴隨我們整個演奏生涯，甚至到要退休時，也會是必備的最後演奏曲目！隨著演奏家的成長、歷練，每一次對這六首無伴奏組曲的詮釋，也會不斷地改變。而當音樂家孤獨、寂寞、低潮的時候，它也是最佳的陪伴！

為什麼這首作品會有這麼重要的地位呢？閱讀這本書，大家就可以找到答案！

在音樂界，對於巴赫《無伴奏大提琴組曲》的誕生故事，也是充滿爭議的。主要原因是因為巴赫所寫的原稿，早已不復存在了，現在唯一流傳下來、最接近巴赫個人手稿的版本，只有他的第二任太太安娜．

瑪德蓮娜‧巴赫（Anna Magdalena Bach），以及他的學生克爾納（Kellner）的手抄版。而無論哪個版本，顯然都留下疑團，例如克爾納的版本中，就出現了第五號組曲吉格舞曲抄了八小節，就突然結束了──難道是跑出去喝酒，忘了？（笑）

還有學者認為，身為十六個小孩的媽媽，安娜‧瑪德蓮娜也可能因為忙於照顧小孩，因此最後完成的手抄本過於草率。多年來，越來越多的爭議與疑問，三不五時都會冒出，也更凸顯出，解開巴赫這六組組曲背後謎團的重要性。

很高興看到這本書的作者，為我們解答了許多疑問，更帶領我們深入巴赫《無伴奏大提琴組曲》的迷人世界！我深信，看完這本書的你，再來聆聽巴赫的《無伴奏大提琴組曲》，一定會有意想不到的驚豔！

本文作者為知名大提琴演奏家

第 **1** 號組曲 G大調

｜前奏曲｜

我們發現了一個情感與想法的世界，
只用最簡單的素材就創建起來。[1]
——羅倫斯‧雷瑟（Laurence Lesser）

開頭的幾小節，以即與大師般善於說故事的本事舒展開來，一趟旅程於焉展開，但卻彷彿這首音樂曲當場就發生了一般。聲調低沉的幾條弦，把我們帶回十八世紀。音聲世界是愉悅的。雀躍是青春的。探索是懸而未揭的。

樂音乍歇，思索接下來要如何，大提琴帶著揪心的深切情感重啟。要往前行並不容易。音符含糊不清，懷著典雅的意圖，以狂喜橫掃一切。我們越過一峰高過一峰。新視野展現眼前，充滿狂喜的解決，蜿蜒下行，輕輕落地。

在我聽來，巴赫《無伴奏大提琴組曲》的開頭便是這般模樣。我坐在西班牙一處濱海莊園的庭院，此地曾為卡薩爾斯（Pablo Casals）所有。一八九○年的一天下午，還是孩童的這位加泰隆尼亞大提琴家發現了這音樂。我戴著耳機，聽著音樂，花園草木繁茂，棕櫚與松樹遮去陽光，不遠處地中海粼粼的波光，與

第一號組曲的前奏曲應和得絲絲入扣。沒有比這地方更適合聆賞這音樂了。雖然巴赫是在十八世紀初寫下《無伴奏大提琴組曲》，但還要過兩百年，卡薩爾斯才讓這部作品廣為世人所知。

我知道有這部作品，是在二○○○年一個秋天的晚上。那一年是「巴赫年」，紀念這位作曲家去世兩百五十年。我坐在多倫多皇家音樂院（Royal Conservatory of Music）的觀眾席，聆聽一位不認識的大提琴家演奏我一無所知的作品。

當地的報紙登了音樂會的訊息，而我閒來無事，住的旅館又在不遠，除此之外，我沒有理由去聽這場音樂會。但我說不定已經在不知不覺中尋找著什麼。當時，我才結束了為蒙特婁的《快報》（The Gazette）撰寫流行音樂樂評的工作，這份差事讓我的腦袋裝滿音樂，而大部分的音樂是我並不想去聽的。排行榜前四十名的歌曲在我掌管聽覺的大腦皮層占據了太久，而圍繞著搖滾樂的文化已經越來越讓我難以忍受。我還是想讓音樂在我的生活中占據重要位置，但是要以不同的方式。結果，《無伴奏大提琴組曲》提供了一個脫離窘境的方式。

那場獨奏會的大提琴家，是來自波士頓的羅倫斯·雷瑟，曲目解說寫道，「實在是匪夷所思，長久以來，」《無伴奏大提琴組曲》被當成練習曲集。但自從卡薩爾斯在二十世紀之初開始拉奏巴赫的《無伴奏大提琴組曲》，「我們知道自己何其幸運，能擁有這些絕世逸品。然而，大部分的愛樂者有所不知，這些作品的手稿並沒有留存下來⋯⋯這套組曲並無真正可靠的來源。」

這讓我心中挖新聞的念頭開始轉⋯⋯巴赫的手稿，究竟流落到哪去了？

巴赫的手稿流落何方？

據說這部《無伴奏大提琴組曲》，是巴赫在一七二〇年於日耳曼的小城柯騰（Cöthen）創作，並以渡鴉羽毛的墨水筆寫下。但是，原始手稿並無留存，我們要如何確定這點？大提琴在巴赫的時代地位不高，一般是被貶到背景拉著單調的低音，那麼他為何要為大提琴寫這樣一部劃時代的巨作？以巴赫經常把自己的作品改寫給其他樂器演奏，我們又如何能確定這音樂是寫給大提琴的？

我坐在皇家音樂學院音樂廳的聽眾席，看著這孤單的形影以如此節制之質，發出這般宏偉的音聲，似乎在挑戰著音樂的可能性。就只有單一樂器，而且是音域固定在那麼低的大提琴，與此重任似乎並不相稱，彷彿有個至高的作曲家構思了一部企圖心過大的作品，一個理想的文本，卻對於承載任務的樂器未經琢磨漠不關心。

看著羅倫斯・雷瑟熟練地演奏這些組曲，我對他的樂器如此龐大感到印象深刻。這樂器以前稱之為 violoncello，簡稱 cello，讓我聯想到來自中世紀弦樂王國的某個笨手笨腳的農夫，粗野而原始，與它發出的精練樂音相差十萬八千里。但靠近細看，可以看到精工雕刻的渦狀琴頭和線條優美的音孔，形似某些精緻的巴洛克時代簽名。從這些音孔中傳出的音樂，比我所聽過的都要來得粗獷而狂喜。我任由心緒漫溢。這音樂在一七二〇年聽起來會是什麼模樣？不難想像大提琴在戴著撲粉假髮的貴族面前展現身手，吸引他們的注意。

但如果《無伴奏大提琴組曲》是如此魅力獨具，為什麼在卡薩爾斯發現它們之前卻沒什麼人聽過？在這組作品完成之後近兩百年間，只有少數專業音樂家和研究巴赫的學者知道有這麼一部史詩般的音樂。他們認為這組作品更像是技巧練習，而不適合在音樂廳裡演奏。

從馬友友到雲門舞集

這六首組曲的故事，不只關乎音樂而已。音樂由政治所形塑，從十八世紀普魯士的尚武精神，到百年之後宣揚著巴赫名聲的德國愛國運動都是如此。當歐洲的獨裁統治在二十世紀猖獗之際，卡薩爾斯卻把音符化為反抗法西斯的子彈。過了幾十年後，羅斯托波維奇（Mstislav Rostropovich）在柏林圍牆的斷垣前面演奏《無伴奏大提琴組曲》。

在卡薩爾斯讓世人注意到大提琴組曲之後（這在他發現這音樂許久之後才發生），它的魅力就無可抵擋了。唱片目錄上已有超過五十個錄音版本，超過七十五個大提琴演出版本。其他如長笛、鋼琴、吉他、小號、低音號、薩克斯風、斑鳩琴的演奏家發現他們可以改編《無伴奏大提琴組曲》，還有更多人嘗試進行改編，結果大為成功。

對大提琴家來說，這六首組曲變成了一切，成了一場在時間中推移的儀式，一座演出曲目的聖母峰──或者說，是富士山。二〇〇七年，義大利大提琴家馬里歐·布魯奈洛（Mario Brunello）爬

到標高接近海拔三七五〇公尺的富士山頂，拉奏《無伴奏大提琴組曲》的選曲，因為他認為「巴赫的音樂最接近絕對與完美」[2]。

對於一般愛樂者來說，這音樂不再被視為艱澀的作品。每隔一陣子，就會有新的錄音版本得到「年度最佳唱片」的殊榮，儘管當年卡薩爾斯「炒豆聲」盈耳的單聲道老錄音，始終是歷史錄音中賣得最好的品項。

但是這音樂並不輕快。稍稍一瞥最近的演出便可發現，《無伴奏大提琴組曲》用在英國的一些紀念儀式、美國紀念「九一一」死難者、紀念盧安達種族屠殺，還有許多備受矚目的葬禮，包括《華盛頓郵報》發行人葛蘭姆女士（Katherine Graham）和美國參議員愛德華・甘迺迪（Edward Kennedy）。我還記得在被《無伴奏大提琴組曲》所震撼沒過多久，我在一次晚宴上被女主人斥責，說我播放「送葬樂」。

如果說這音樂常用在悲傷的場合，多半是因為大提琴音色幽暗抑鬱之故，加上巴赫的組曲只需要形單影隻的一把大提琴而已。不過呢，大提琴是最接近人聲的樂器，它的本事不止於描繪一片黯淡的前景而已。巴赫的六首《無伴奏大提琴組曲》多半以大調寫成，有其昂揚的歡樂、隨遇而安的態度和狂喜的放肆。這音樂根植於舞曲──所有的樂曲其實都是古早歐洲的舞曲，而以這些組曲編舞的舞者也絡繹不絕。巴瑞許尼可夫（Mikhail Baryshnikov）、紐瑞耶夫（Rudolf Nureyev）、馬克・莫里斯（Mark Morris）和台灣的雲門舞集，都為其韻律所動。

音樂繼續流衍。大提琴家馬友友製作了六部短片，運用園藝、建築、花式溜冰和歌舞伎來解說

這六首組曲。搖滾巨星史汀拍了一部短片，在片中他以吉他來彈第一號組曲的前奏曲，一位義大利

的芭蕾舞者與之應和。不少電影用了《無伴奏大提琴組曲》，最為人所知（也是最晦暗的）是在幾

部柏格曼（Ingmar Bergman）的電影，還有《怒海爭鋒》、《戰地琴人》，以及電視影集《白宮風

雲》。在路數各異的唱片都可以聽到這部作品，像是《邊讀書邊聽古典樂》（Classic FM Music for

Studying）、《音樂神童在我家》（Bach for Babies）、《用巴赫開發大腦》（Tune Your Brain on

Bach），更別提《烤肉聽巴赫》（Bach for Barbecue）了。有一位歌劇歌手說她煮飯的時候最喜歡聽

巴赫的大提琴組曲。手機鈴聲也很容易找到巴赫的音樂。

但是《無伴奏大提琴組曲》並沒有真正進入主流。這畢竟還是「古典」音樂，有著行家才能鑑

賞的精緻韻味。當卡薩爾斯開先河的錄音在一九四〇年代初發行的時候，評論家就是這麼說的──

「給行家聽的錄音」。評論家在《紐約時報》上頭寫道，「這些作品冷冽、純粹而高遠，以單純之

姿展現出來，不同於苦心經營的藝術。」這些作品仍有其嚴肅地位，又有學養俱足的樂評在旁高

唱，認為這幾首組曲「代表了某種西方音樂創造力的顛峰」，或是認為這音樂「有一種純粹與張

力，既能打動日本人，而西方聽眾仍感親近」[3]。

一本不只是給古典音樂發燒友看的書

當我第一次在多倫多的獨奏會聽到雷瑟拉奏三首《無伴奏大提琴組曲》時，便動念以這部作品，寫一本不是給古典音樂發燒友看的書。儘管念頭還很模糊，但我有強烈預感這背後一定有文章，於是決定踏著音符的足跡向前行。

從那之後，我在西班牙多拉達海岸（Costa Dorada）卡薩爾斯的莊園欣賞過《無伴奏大提琴組曲》（如今這裡是一間小巧可愛的博物館，用來紀念這位大提琴家）；聽過一位年輕的德國大提琴家在萊比錫的倉庫拉琴，地點離巴赫的埋骨之處不遠；也見識到曾是音樂神童的海默維茲（Matt Haimovitz）在渥太華北邊加提諾山（Gatineau Hills）一處旅館的小酒吧，以嬉鬧的風格拉奏了大提琴組曲。

我還參加了荷蘭大提琴家畢爾斯馬（Anner Bylsma）的大師班，那是在聖羅倫斯河畔舉辦的音樂營；也曾在林肯中心聆聽威斯帕維（Pieter Wispelwey）一口氣拉奏了全套組曲；並在曼哈頓的一次巴赫會議中，欣賞以馬林巴琴演奏這部組曲，非常精采。在布魯塞爾城區外一處高聳的樓房，我聽過一位俄國的流亡小提琴家用他自製的五弦小提琴詮釋組曲，讓人相信巴赫的這部作品其實是為這件佚失在歷史中的樂器所寫。

各個版本的唱片汗牛充棟——從卡薩爾斯在一九三〇年代所灌錄的「舊約」，到這些年所發

行、製作精美的唱片，包括「古樂」的詮釋手法和以各種樂器演奏的版本，像是爵士版或是混搭了西非傳統音樂的版本。二〇〇七年，在《無伴奏大提琴組曲》問世三百年之後，羅斯托波維奇的詮釋登上了 iTunes 的古典音樂排行榜第一名（巴赫在那個月對 iPod 世代似乎是足堪誇耀的⋯另一個版本的《無伴奏大提琴組曲》也在前二十名的排行榜上，巴赫的作品還有三首也在榜上）。

到這個時候，對我而言，這部作品已經成了一個故事了。而似乎唯有沿著音樂的序列去建構，這個故事才是自然的。對我而言，這部作品已經成了一個故事了。而似乎唯有沿著音樂的序列去建構，六首《無伴奏大提琴組曲》中，每首都包含六個樂曲，以前奏曲（prelude）開始，以吉格舞曲（gigue）結束。首尾之間是古老的宮廷舞曲——阿勒曼舞曲（allemande）、庫朗舞曲（courante）、薩拉邦德舞曲（sarabande）。其後則是穿插了比較「現代」的舞曲：可能是小步舞曲（minuet）、布雷舞曲（bourée），或嘉禾舞曲（gavotte）。在接下來的篇章中，每首組曲的前兩、三個舞曲談到的會是巴赫。之後的舞曲則是關於卡薩爾斯的故事。每首組曲都以吉格舞曲結束，說的是比較晚近的事，也就是我追尋的過程。

如果要說我在《無伴奏大提琴組曲》上花了這麼長的時間，那是因為這部作品裡頭有太多可以聽的東西。儘管其音樂類型是屬於巴洛克時期的，但每首組曲中都有不同的性格與情緒轉折。我聽到了激昂的農民曲調和後現代極簡主義（minimalism）、靈魂的哀嘆與重金屬的樂段，還有中世紀舞曲及諜報片的配樂。對大部分的聽眾來說，理想的聆聽經驗或許是像我初次聽到這音樂那般，沒有任何先入為主的想法。然而當音符串聯在一起時，一個故事便應運而生了。

阿勒曼舞曲

《無伴奏大提琴組曲》中的阿勒曼舞曲，
都由充滿戲劇性的樂章開場，
舞曲本身緩慢而優雅，引人沉思，美妙非凡。
——《牛津作曲家指南：巴赫》
（*Oxford Composer Companions : J. S. Bach*）

要把《無伴奏大提琴組曲》的故事串聯起來，也就意味著了解這位作曲者。但對於出生在過去這半世紀間的人來說，要認識巴赫（我指的是真正的認識），就意味著要深入另一種藝術形式、另一個時代、另一種心靈架構。

為了讓自己進入巴洛克之中，我聽了許許多多巴赫的作品，逛二手樂器行，建立可觀的唱片收藏，只要能弄到手的相關資料，我都加以研讀，從十八世紀的資料到外表光鮮的古典音樂雜誌，去聽上了年紀的樂迷會鼓掌叫好的音樂會，這可是和聽搖滾的那一掛相去甚遠。

我也加入美國巴赫學會（American Bach Society）。成為正式會員主要的好處，是不時會收到學會寄來的會訊，上頭還有巴赫的印璽，把姓名的開頭字母畫成繁複的圖案，上頭還畫了一頂皇冠[1]。

我瀏覽了向世人宣告關於大提琴組曲最新的學術

研究的那幾頁，感覺好像自己參加了一個祕密組織似的。在我一九七○年代讀高中的時候，聽音樂似乎就只能在迪斯可和震耳欲聾的電子合成器搖滾樂這兩個勢不兩立的陣營之間做選擇，當個滾石的樂迷感覺有點像參加密教一樣。不知道從什麼時候開始，滾石合唱團也成了我母親那一輩所喜愛的樂團，但是在那個年頭，真正的滾石迷還不是很多。過了二十年之後，在我的社交圈中幾乎也找不到喜愛巴赫的同好。

所以，當我得知美國巴赫學會每兩年舉辦會議，而下一次會議過不久就要在紐澤西的羅格斯大學（Rutgers University）召開時，便趕緊去登記報名。我在家好好鑽研了巴赫的《無伴奏大提琴組曲》之後，就算是得到「真正的」巴赫學會會員的資格，能和這些巴赫專家共處一室了。

巴赫沒那麼嚴肅，至少有二十個小孩

就這樣，在二○○四年的四月，我便與一群熱愛巴赫的人士走在普林斯頓大學如茵的綠草上。他們幾乎都是研究巴赫的學者，其中有不少人蓄著鬍子、穿著深色的運動上衣。我們才聽完一場以巴赫為題的高深演講，從一棟大學的樓房走出來，在陽光下眯著眼睛，一個名為「春鬧」的活動正在喧騰。不遠處有人臉上畫了彩繪，有人玩花健、踢足球、烤肉，也有一支車庫樂團爆出 REM 的《我知道這是世界末日（而我感覺不賴）》（*It's the End of the World As We Know It〔and I Feel Fine〕*）。

對這些研究巴赫的學者來說，這個世界實在有太多噪音了，但他們為著一個音樂學的任務，齊聚普林斯頓大學。

現存畫得最好的一幅巴赫肖像，從未向大眾公開過，不過二〇〇四年巴赫學會會議的與會者，卻能親眼一睹此畫廬山真面目。已知巴赫肖像的真跡只有兩幅，都出自薩克森宮廷畫家豪斯曼（Elias Gottlob Hausmann）之手。這兩幅畫像幾乎一模一樣，都以油彩所繪，將巴赫畫得相當嚴肅。儘管兩幅肖像頗為相似，一般都認為是在不同的場合所繪製。其中一幅肖像在一七四六年於萊比錫，現今掛在萊比錫的市政博物館。由於重新上色多次，加上曾有無聊的學生揉了紙團，把這幅畫當成靶來扔，所以狀況很糟。

另一幅肖像繪於一七四八年，還保持原貌。過了一百五十年之後，這幅畫像輾轉落到夏德（William H. Scheide）之手。此人是個巴赫迷，研究、演奏、蒐集巴赫作品多年。這幅畫平常掛在夏德位於普林斯頓的家中，不過他同意在美國巴赫學會第十四屆雙年會中展示這幅畫像。

豪斯曼所畫的肖像比什麼都生動呈現了巴赫的形象——戴著假髮，表情嚴肅，有點肥胖的日耳曼城市居民。無數的CD、音樂會節目單、海報都用過這幅肖像，有助於愛樂者想像一位生平留存不多的作曲家。

所以，當這些巴赫專家穿過普林斯頓的校園時，是難掩心中興奮的。巴赫的肖像正掛在杜勒斯外交史圖書館（John Foster Dulles Library of Diplomatic History）的特藏室，夏德也在等著超過八十

五位巴赫專家的到來。他們魚貫走入牆壁鑲著木板的房間，圍在這幅畫像旁邊。

「喔！」

「嘆為觀止。」

「簡直像《蒙娜麗莎》。」

「好嚴肅。」

「好像肚子被人揍了一拳，就在這裡，好像，『哇』！」

「它有種能量。」

「我們是不是應該三鞠躬哪？」

這幅肖像的確有種令人信服的張力。巴赫身上外套的鈕釦閃閃發光，白色的袖子散發著爽朗，假髮看起來柔軟有彈性，臉色紅潤，彷彿喝了幾杯他所喜愛的萊茵佳釀似的。被圈在厚重金框中的巴赫，似乎以無所不知又警惕的眼睛看著這場會議。

高齡九十的夏德穿著淺灰藍色的外衣，戴著飾以音符的紅領結（說不定這些音符出自某一齣巴赫的清唱劇），以他所收藏其他的巴赫文物（像是作曲家的親筆手稿，還有一封少見的信函）為題，發表簡短演講。然後有人把大家都放在心裡的問題提了出來：這幅肖像是怎麼到他手裡的？「那是

「好久以前的事了，」他回答時倚著一根裝了滑雪杖握柄的藤條，「我現在已經記不太起來了。」

大致的來龍去脈是這樣的：夏德的家族靠石油生意賺了大錢，他在二戰後聽說了這幅肖像在一個名叫詹克（Walter Jenke）的德國音樂家手裡，便透過一個在倫敦的畫商買下來。詹克家族顯然從十九世紀就擁有這幅畫，原來的主人在一九二〇年代末離開德國，搬到英國的多塞（Dorset）；十年之後，他回到由納粹掌權的德國去找這幅肖像。[2]

豪斯曼所畫的肖像給世人對巴赫的印象，說不定比巴赫本人還要來得嚴肅。樂評家霍夫曼（Miles Hoffman）曾經在國家公共電台（National Public Radio）表示，「人們把巴赫看成一個過時的保守人士，其中有一部分原因出在巴赫只有一幅肖像真跡流傳下來，而這幅肖像把他畫成一個頭戴撲粉假髮、表情非常沉悶而冷漠的嚴肅老頭。」[3]霍夫曼提出一個看法，巴赫其實是一個充滿熱情的人，他曾經和一個吹低音管的學生拔劍大打出手，也曾經被公爵關到牢裡，還生下了起碼二十個小孩。

我不斷活在惱火、嫉妒和迫害之中

這幅肖像很切合這次雙年會的主題——「巴赫的形象」。多篇學術論文伴隨著音樂會、酒會而發表，題目從「當一首詠嘆調不是詠嘆調的時候」（When an Aria Is Not an Aria），到「我得不斷

活在惱火、嫉妒和迫害之中……從心理學的角度檢視巴赫和權威之間的關係」（I Must Live Amid Al-most Continual Vexation, Envy, and Persecutioin : A Psychological Reading of J.S. Bach's Relationship to Author-iy）兼有之。德裔美籍的音樂學者沃爾夫（Christoph Wolff）發表了專題演講，這位哈佛大學教授是全世界首屈一指的巴赫專家。沃爾夫在演講中提出他的看法：我們不該把這幅巴赫肖像看成被隨意捕捉到的形象。「這是一個正式的姿態，」他說。「他希望被畫成這個模樣。我們可以這麼想，巴赫想要塑造這種形象。」

畫中的巴赫手裡拿著一頁樂譜：一首非常複雜的作品，這是他所寫的〈三重卡農〉（canon tri-plex）。沃爾夫認為，巴赫這麼做，「是想避開他演奏技巧高超的名聲，淡化他的職位……回到人的身分……一切都居於他的作品之下。」

沃爾夫表示，巴赫畫這幅畫像，心裡想的是後代子孫，控制他想呈現的身後形象。沃爾夫對巴赫一般的形象提出質疑。一般對這位巴洛克大師的印象是他從早工作到晚，並沒有想到身後的事，寫出傳世傑作有如家常便飯，並不很關心他是否享盛名或是自己作品的保存年限。在沃爾夫看來，巴赫在「塑造身後形象」這方面其實扮演了一個積極的角色。他盡可能地保護他的藝術，並確保他在歷史上的地位。即使是在豪斯曼畫的肖像中，藉著手持一首極為複雜的作品（一首有如數學難題一般的〈謎語卡農〉），「這個面帶一抹微笑的人想讓看畫的人受到挑戰。這在一七四八年是奏效的，而今日亦然。」

然後沃爾夫接受聽眾的提問。一個綁著馬尾、打著蝴蝶領結和超大玳瑁鏡框的魁梧男子把沃爾夫的看法更往前推一步。他指責巴赫是在「一個共謀宣傳的背後盡可能地控制後人對他的看法」。

發言的是業餘的巴赫專家托維（Teri Noel Towe），他在這個圈子裡頭很有名，自稱「熱情而偏執古怪」，但受到專業學者的尊重。托維是在紐約市執業的律師，專精知識產權法律，他說自己對最早寫巴赫傳記的佛克爾（Johann Nikolaus Forkel）很不滿，因為他沒有設法蒐集到更多關於作曲家個人的資料。雖然佛克爾和巴赫的幾個兒子有所接觸，尤其是和 C.P.E. 巴赫。「我很想把 C.P.E. 巴赫請到證人席上。」托維說道。他抱怨佛克爾的傳記沒提到巴赫長什麼模樣、他多高、有多重、或是他可能喜歡的甜點。

「不過呢，」沃爾夫回答，「十八世紀的傳記作者對甜點並不感興趣。」

「我們不知道他吃了什麼，」一位音樂學者尖聲叫道，「但我們知道他喝了什麼！」

「也知道他抽什麼！」另一位學者加了一句。

一頭銀髮、氣質溫文的沃爾夫表示同意，並指出巴赫在旅行時，住的是最好的客棧，用的是上等啤酒和菸草。「顯然他頗為享受。他喜歡人生中的好東西。」

但是，所有的巴赫學者都對缺乏可靠的史料而哀嘆。除了莎士比亞之外，在藝術上恐怕找不到像巴赫這麼偉大的人物，而我們對他所知是如此之少。莫札特寫了深情款款的信給妻子，貝多芬留

下了意識流般的筆記本，但是這在巴赫都付之闕如。若是有關於巴赫生平的新史料出現時（有時也的確有新材料出現），都使得探究一個難以捉摸的人物的工作變得更加迷人。但是，巴赫的傳記作者有他們的工作要安排。

「要看到肖像後面的這個人並不容易。」沃爾夫說道[4]。

｜庫朗舞曲｜

〔路易十四〕跳起舞來有一種異於尋常的優雅，
比宮裡頭的人都來得漂亮。[1]
——皮耶・拉摩（Pierre Rameau），一七二九年

肖像背後的這個人，生於一六八五年三月二十一日、日耳曼小鎮艾森拿（Eisenach）。

對於巴赫的童年，後世所知極少，只知道他自幼習樂，日後要當個樂師，這點應該不至於太錯。他的父親安布羅修斯・巴赫（Ambrosius Bach）是一名樂師，父親的父親是樂師，父親的父親的父親也是樂師，以此類推，可上溯至十八世紀。

巴赫家族的源頭是個名叫魏特・巴赫（Veit Bach）的「白麵包師傅」，他為了躲避對新教徒的迫害，便從匈牙利逃到日耳曼。在磨坊把麥子磨成麵粉的時候，魏特會在齊特琴（cittern，一種像吉他的樂器）上彈撥出穩定的節奏。巴赫家族是虔誠的路德教徒，在日耳曼中部的圖林根（Thuringia）地區落地生根，繁衍流傳，隨著時序推移，出了不少傑出的樂師，情況類似於法國的庫普蘭（Couperin）家族、英國的普賽爾（Purcell）家族和義大利的史卡拉第

（Scarlatti）家族。

當時還沒有現在所謂的「德國」。唯一為日耳曼發聲的政治中樞的神聖羅馬帝國，其歷史可追溯到九世紀的查理曼大帝，卻是個空殼帝國。它沒有軍隊、沒有稅收，也沒有政府機制在運作。照法國文人伏爾泰的話來說，神聖羅馬帝國既不神聖，也非羅馬，更非帝國。這個幽靈帝國也包括了幾個重要的國家，像是在十八世紀之後獲得實權的奧地利和普魯士。但帝國本身像是由超過三百個政治實體所組成的拼圖：有公國、侯國、自由城邦，有些甚至只有幾畝地的大小而已──這是一幅鑲嵌畫，其樣貌由王朝的起落興衰和戰爭的勝負來決定。

不過呢，要實行專制統治的話，領土再小也無礙。日耳曼絕大多數地區都是由無甚重要的王侯所統治，他們的分量大都不足以從事獨立的外交政策或維持常備軍隊。不過他們卻興建豪華的宮殿，並以衛兵、舞者、擊劍師傅和樂師妝點門面，仿效當時最有權勢的太陽王路易十四。日耳曼的這些小統治者把凡爾賽當成典範，加以仿效，為假髮撲上白粉*。

在巴赫的故鄉艾森拿，有六千名居民受一位權力不大的小公爵所統治，底下的人包括一名法國的演說術教師，還有僕役無數，由一名僕役長負責，另有一群侍女以及一名狩獵長，管理八十二匹馬和馬車。巴赫的父親安布羅修斯是鎮上的優秀樂師，他是公爵私人樂隊的成員，也負責管理鎮上的樂隊。安布羅修斯專精的樂器是小提琴，但也擅長小號等樂器。他和其他銅管樂隊的成員一天要在俯瞰市集廣場的市政廳陽台吹奏兩次。

柏林的國家圖書館藏有一幅安布羅修斯的肖像，穿著一襲日本和服，栩栩如生，這在十七世紀末的歐洲頗為風行。他留著及肩的長髮，略顯茂盛的鬍鬚，表情神氣但隨和可親。

後世對巴赫的母親伊麗莎白塔（Elisabetha）所知更少。可以確定的一點是，她的父親是一名有錢的毛皮商，也是鄰近城鎮愛爾福（Erfurt）鎮議會的成員。伊麗莎白塔在一六六八年嫁給安布羅修斯，當時她二十四歲。兩人生下八個小孩，其中有七個的名字都取為約翰（Johann）、約翰尼（Johanne）或約翰娜（Johanna）。四個孩子沒有長大成人就告夭折。

收拾起悲傷，投入樂器學習

約翰・瑟巴斯欽排行最小，跟其他的巴赫族人一樣，自幼在音樂中長大。他的小提琴和中提琴甚至大提琴，應該是父親安布羅修斯教的。一旦能夠勝任，他也應該會跟在父親身旁，在教堂、城堡、市政廳演奏。

＊舉例來說，當法國在一六七〇年代出兵萊茵河谷地，神聖羅馬帝國皇帝便向法國宣戰。但是法軍裡頭約有兩萬名日耳曼士卒，而日耳曼的八位選帝侯中有六位與路易十四交好。一位法國外交官便誇口，「除非吾皇恩准，否則歐洲連一隻狗都不吠。」[2]

瑟巴斯欽進入聖喬治拉丁學校就讀（一如兩世紀之前的馬丁‧路德），在這所學校，上帝意旨的完美是無庸置疑的。然而命運是一枚拋在空中的錢幣，落地時差一點點，暗面便會朝上。瑟巴斯欽在六歲那年，就目睹哥哥巴塔薩（Balthasar）的去世。兩年後，他父親的孿生兄弟過世。九歲那年，母親去世。安布羅修斯娶了一個二度守寡的女人為妻，但是過了三個月後，他自己也告身故，瑟巴斯欽還不滿十歲，就成了孤兒。

巴赫一家被拆散，各自寄在親戚的籬下。瑟巴斯欽十七歲的姊姊瑪麗‧莎羅美（Marie Salome）搬到愛爾福，跟母親的家人住。瑟巴斯欽和哥哥傑考（Jacob）則搬去跟剛結婚的哥哥克里斯多福（Christoph）住，二十三歲的他在圖林根森林北緣的小鎮奧爾杜魯夫（Ohrdruf）擔任管風琴師。瑟巴斯欽在音樂上受克里斯多福指點，生活上也受他照顧，重新獲得情感上的寄託，收拾起心中的悲傷，轉而投入鍵盤樂器的學習。

巴赫後來說，克里斯多福每天晚上都把一些樂譜鎖在櫃子裡，不讓他去碰。顯然瑟巴斯欽想辦法把他那雙小手伸進櫃子的門格中，將樂譜捲起，從縫隙中拿出來。他藉著月光來抄寫樂譜，這件事就這麼繼續下去，直到克里斯多福聽說了這件事，把樂譜給沒收。不管「月光手稿」是不是真有其事，這個故事流傳不輟，讓人覺得什麼都擋不住這位年輕音樂家的自學。這倒是一點也不假。

過了五年之後，瑟巴斯欽在班上的成績已經無人能及，而且他的年紀也足以照料自己。一七〇〇年三月，就在年滿十五歲之前，他動身展開一趟超過三百公里的旅程，或許隨身還背著父親傳

給他的小提琴。跟他同行的是學長艾德曼（Georg Erdmann），日後他提供了關於巴赫的寶貴線索。

他們的目的地是日耳曼北部的呂納堡（Lüneburg），這個地方的學校提供津貼給有歌唱才華的男孩。

巴赫在呂納堡吸收附近一帶的各種音樂，欣賞當地的公爵模仿凡爾賽宮所設的法國管弦樂團，也到當時日耳曼第一大城漢堡去聽管風琴名家萊茵肯（Johann Adam Reinken）的演奏。巴赫也去了學校的圖書室，有超過一千份樂譜藏在此地。兩年之後，巴赫完成了相當於高中的學歷，但他或許不想繼續念大學，或是因為缺錢，總之，他準備開始以音樂為業。

一七〇三年，巴赫在威瑪的宮廷找到第一份工作，受僱擔任小提琴手和「宮廷僕役」。雖然地位卑微（要做無關音樂的差事和充當男僕），但是巴赫在音樂上的才能肯定甚為出眾。沒過多久，這個年未弱冠的少年被指派去評估一台在阿恩城（Arnstadt）的管風琴，結果技驚四座，當場就得到管風琴師一職。

他的新雇主是安東‧鈞特伯爵二世（Count Anton Günther II），統治許瓦茲堡—阿恩城（Schwarz-burg-Arnstadt）一帶。這份任命證書是巴赫職業生涯的第一份歷史文件[4]：

帝國四伯爵之一尊貴慈仁安東‧鈞特伯爵茲任命約翰‧瑟巴斯欽‧巴赫接掌新教堂管風琴師一職，汝自當真誠、忠心、服從尊貴慈仁伯爵，在派任之職責、技藝與科學之實作上，尤需勤勉可靠；勿與其他事務糾纏；在禮拜日、聖餐日與其他舉行公開儀式的日子，需準時抵達前述新

教堂由汝負責之管風琴，並適切彈奏；需隨時注意、細心照料樂器。

這份工作合約繼續以教訓的口吻要求管風琴師「……在日常生活中培養對神的敬畏、節制，以及對寧靜的熱愛；千萬要避免交友不慎，分心而罔顧職責；凡事以神、教會和上級為念，合於一個愛榮譽的僕人與管風琴師所為……」。這對最誠實正直的十幾歲青少年來說是個挑戰，很快的，也挑戰了十八歲的管風琴師。據說在一七〇五年八月的某天晚上，巴赫拔出了匕首，和一個名叫蓋爾巴赫（Johann Heinrich Geyersbach）的低音管學生發生口角。

罵人家「吃了蔥之後吹低音管」……

圍繞著巴赫的生活有這麼多枯燥的事實和問號，所以只要有一丁點紀實材料，不論直接間接，都有學者鑽研，希望能得到更深的理解。歷經數世紀而能流傳至今的生動記載為數甚少且零星，這能引起閱讀傳記的興致。

其中一份這樣的記載是寫在阿恩城宗教法庭的會議紀錄中，其開頭總結了巴赫的抱怨：他在前一天深夜路過市政廳，蓋爾巴赫（此人雖然是學生，但是年紀比巴赫大三歲）尾隨他走到市集廣場，手裡揮舞著大木棍，他想知道巴赫為何出言「辱罵」他。討論的焦點在 Zippel Fagottist 一詞，

以往研究巴赫的學者向來將之翻譯成「低音管吹得像母山羊在叫」，但近來出現了幾種其他的譯法，被認為是更為準確，其中包括「低音管生手」、「低音管樂手混混」、「刺耳的低音管樂手」、「吃了蔥之後吹低音管」[5]。

這個學生當然會生氣。根據巴赫的證詞，蓋爾巴赫開始打他，巴赫只好拔劍護身，但蓋爾巴赫跳向他，兩人扭打起來，最後被其他學生拉開。巴赫要求鎮議會嚴懲動手的學生，「這樣別人才會尊重他，不會對他施予辱罵或攻擊。」後來鎮議會聽取蓋爾巴赫的說詞，他——

……否認襲擊巴赫。巴赫……嘴裡叼著菸管，正在過街，蓋爾巴赫問巴赫是不是有說他是個新手。巴赫不能否認這一點，於是就拔出匕首，而蓋爾巴赫不想受傷害，只好自衛。

鎮議會聽取蓋爾巴赫和其他證人的說詞之後，訓斥了巴赫：「他大可不必說蓋爾巴赫的低音管吹得刺耳。如此嘲弄最後引起了這種不愉快，尤其他已有與學生處不來的名聲。」學校當局以更具哲思的口吻勸戒巴赫：「人必須活在不完美之中。」

過了兩個月之後，巴赫要求休假一個月，他要拜訪管風琴大家布克斯特胡德（Dietrich Buxtehude），顯然他走了超過四百公里到呂北克（Lübeck）。巴赫最後回到阿恩城時，已過了四個月——比鎮議會給他的假還多了三個月，導致當局對他譴責。巴赫被召到管理當地教堂的人士面

前，解釋他何以犯規。就一個二十歲、有失去第一份工作之虞的年輕人而言，巴赫表現出不尋常的自傲。他辯稱逾假不歸是為了「了解在他的藝術中的種種事情」。在場人士提醒他，這已經比當初講好的時間長了三、四倍，他淡淡回說，他請別人代了班。

更多的抱怨尾隨而來。唱詩班則作證，在禮拜儀式中，巴赫因管風琴彈得太長而遭到訓斥後，開始彈非常短的曲子。他也因為在教堂彈讚美詩時插入「奇怪的音符」而被打了手腕，還因為讓某個「奇怪的少女」到管風琴的廂樓而遭斥責。

最後，巴赫終於設法擺脫了阿恩城和它的不完美，成為「帝國自由城市」慕豪森（Mühlhausen）教堂的管風琴師。他帶著奇怪的音符和奇怪的少女同行。

第一次萌生創作獨奏大提琴作品的想法

巴赫在抵達慕豪森之後便結了婚，有幾位傳記作者認為新娘就是阿恩城管風琴廂樓的不知名少女。瑪麗亞・芭芭拉・巴赫（Maria Barbara Bach）是遠房表姊，父親在格倫（Gehren）擔任教堂管風琴師，年紀比新郎大五個月。她的母親去世之後，便住在擔任慕豪森鎮長的叔叔家中，而巴赫剛好住在他經營的客棧裡。

巴赫新婚之後的薪水並沒有增加，但已經比在阿恩城好了*。風景優美的慕豪森是圖林根的第

二大城，以城裡擁有超過十三座教堂誇耀於人。自十三世紀以降就不受王侯統治，直接聽命於維也納的皇帝，一如其他在神聖羅馬帝國治下的特例。

巴赫很快就發現，他在音樂的表現上也受到限制。巴赫傳記的作者史皮塔（Philipp Spitta）寫道，慕豪森的鎮議會和教會當局──

……死守舊制習俗，既不能、也不願跟著巴赫的大膽想法走，甚至以冷眼看著這個行事專斷的外地人擔任這個職位，而就記憶所及，此一職位向來由該城子弟擔任，以彰自身之榮譽和榮耀。6

在十八世紀初的日耳曼，樂手的雇主有三種：鎮、教會或是宮廷。由於日耳曼的政治四分五裂，所以有許多小王侯在排場威儀上較高下，亟需宮廷樂手，而樂手的薪資一般來說是不錯的，同時也提供了與其他樂器好手共事的機會。在一個公眾音樂會還沒問世的年代，宮廷中的精緻演出是當時炙手可熱的娛樂。

威瑪公爵是巴赫的下一個雇主。幾年前，巴赫的第一份工作就是在威瑪當僕役。巴赫這一次擔

＊巴赫在阿恩城的薪水是八十五古爾登（gulden），他費了一番唇舌在慕豪森保有原來的水準，最後新雇主提供了一些津貼：兩捆柴火、六束引火物、五十四蒲式耳穀物，還有一台貨車來載貨。

任的是管風琴師，同時也是威瑪宮廷的小提琴手，穿著驃騎兵的制服在極為虔誠的威廉·恩斯特公爵（Duke Wilhelm Ernst）的城堡中演出。巴赫從一七〇八年開始在威瑪工作了將近十年，鍛鍊創作技巧，尤其精通了韋瓦第富有節奏的協奏曲風格，這影響了歐洲各地的音樂家。他心裡開始冒出一些大膽的想法。

巴赫很可能是在威瑪第一次有了創作獨奏大提琴作品的想法，而他的靈感極可能來自威斯特霍夫（Johann Paul Westhoff）所寫的小提琴獨奏作品[7]。威斯特霍夫是威瑪宮廷的語言學家，小提琴拉得非常好。他的小提琴作品於一六九六年出版，是現在已知最早為獨奏小提琴所寫的多樂章作品。巴赫可能是在一七〇三年短暫受雇於威瑪宮廷時見過威斯特霍夫。五年後，威斯特霍夫已去世，但他的獨奏小提琴作品可能還在宮廷流傳。

而巴赫在威瑪逐步晉升，職位調整了兩次，最後當上第一小提琴手。一七一七年，在一處歐洲的重要宮廷，這位在威瑪當地頗有名氣的管風琴家有了一展身手的好機會。在強人奧古斯特（August the Strong）定都所在的德勒斯登，法國首屈一指的管風琴家兼鍵盤演奏家馬爾尚（Louis Marchand）到訪，並在薩克森國王御前獻奏。結果一名德勒斯登宮廷樂隊的樂手，或許是想要讓這位名氣如日中天的法國人出洋相，提議讓巴赫跟馬爾尚較量較琴藝──這種讓演奏名家捉對廝殺的方式甚為常見。巴赫動身前往德勒斯登，這裡的宮廷是神聖羅馬帝國最豪華炫目的，其娛樂設施將會讓巴赫看得目瞪口呆。投下巨資供養演出義大利歌劇團和法國芭蕾舞團，而此地宮廷樂手的薪

水是巴赫的三倍。

巴赫寫了一封措辭禮貌的短箋給馬爾尚，邀他「切磋琴藝」，表示他可當場提供任何作品，由巴赫即興彈奏，並請馬爾尚也這麼做。馬爾尚接受挑戰，而強人奧古斯特也予以批准。這場比試在佛萊明伯爵（Count Flemming）的宅邸進行，「貴胄仕女，冠蓋雲集。」但要是巴赫覺得自己在鄉下沉潛多年，如今將要一試天下知、命運就此不同的話，他恐怕要失望的。巴赫的友人畢恩鮑姆（Johann Abraham Birnbaum）在多年後說出事情經過：

比試的時間到了，兩位技藝超群的演奏家要一較高下。宮廷作曲家巴赫與那些將要評判的人引頸盼著另一位參賽者的到來，卻不見人影。最後才知他當天一早就坐驛車離開了德勒斯登。顯然是這位法國名人自覺才具不足，恐怕經不起對手的強勁挑戰。[8]

雖然巴赫沒得到形式上的勝利——顯然也沒有賞金，但是他在琴藝上的名聲則大大提升，心中「擇良木而棲」的念頭也更加強烈。

同一年，威瑪宮廷樂長去世，遺缺由他的兒子繼任，這讓想當樂長的巴赫頗為失望（現在他是四個孩子的父親）。有個柯騰王子聽過巴赫演奏，留下了深刻印象，他想請巴赫到他的小宮廷擔任樂長。巴赫的興致很高，但他的雇主就不是這麼回事了。當巴赫要求威廉・恩斯特公爵准他離開，

接受在柯騰的職位——這顯然有其迫切性——公爵翻臉就把巴赫關進城堡的監牢。

巴赫的一個學生留下一份記載，說他被關在威瑪的時候，開始創作《十二平均律》這部寫給鍵盤獨奏的遑遑巨著[9]，他手中的資源有限，但是時間很多。《十二平均律》以簡單的和弦揭開序幕，聽起來的確很像第一號大提琴組曲前奏曲的開頭[*]。

這就是旋律，隨之起舞吧！

巴赫被迫回到他最基本的創作工具，渴望著在嚴格的結構限制下享有自由，很可能是在獄中開始創作第一號大提琴組曲的。但這是為大提琴而寫的音樂嗎？他在獄中除了紙筆之外，其他一切皆不可得，他這作品也可能是寫給別的樂器，或是為純粹音樂而寫。

由於巴赫大提琴組曲的原稿已經佚失，判定其作於何時，那只是流於猜測而已。以往多半假設巴赫是在出獄之後數年，把創作重點放在器樂作品時所寫，也就是大約一七二〇年左右。但是有幾首組曲似乎是另外寫的，只是後來才集成一首組曲。巴赫醞釀構思的時間，可能相當長。

當他有了為獨奏大提琴創作的奇想之後，設想的架構是非常對稱的。巴赫將採取組曲的形式，這是歐洲的器樂作品最常見的結構之一。這是舞曲的鬆散匯集，在日耳曼，標準的舞曲包括了阿勒曼舞曲、庫朗舞曲、薩拉邦德舞曲與吉格舞曲。但是組曲的構成可加以變化，有時加上即興意味濃

厚的前奏曲，其間也混入其他的舞曲。

巴赫決定讓每一首組曲都以前奏曲開場（名稱來自法文），音樂開場便充滿戲劇張力，融入了即興的性格。巴赫的前奏曲展現了高超技巧，也為每一首組曲的性格定下基調。這些前奏曲都是幻想曲，不受其他舞曲的速度規範所限；樂聲乍歇，油然而生，橫生漫溢又拔地而起，飆升到令人目眩的高度，屏住呼吸，再轟然而下。每一首組曲的故事精髓都濃縮在前奏曲。

每一首大提琴組曲的第二首樂曲，都是阿勒曼舞曲。阿勒曼舞曲首見於十六世紀初的日耳曼，廣為流行。到了巴赫的時候，它已經超越了舞曲的功能，曲風轉趨莊重嚴肅。大提琴組曲中的各首阿勒曼舞曲流露著優雅與舒緩。與巴赫同時代的馬特森（Johann Mattheson）說阿勒曼舞曲是「一個滿足心靈的意象，享有秩序與平靜」。

庫朗舞曲則是貴族的舞曲（courir 意思是「跑步」），與舞技超群的法王路易十四有淵源。但是巴赫放在大提琴組曲第三首樂曲的庫朗舞曲，其實大部分是近於義大利一脈的庫倫特舞曲（courantes）。庫倫特舞曲有許多跳躍的動作，在十六世紀末、十七世紀初流行於歐洲許多地方，予人

＊荷蘭大提琴家威斯帕維出過一張很有趣的專輯，名稱是「腿夾奏鳴曲，謎語前奏曲，巴洛克無窮動」（Gamba Sonatas, Riddle Preludes, Baroque Perpetua）。他說明了第一號《無伴奏大提琴組曲》的開頭和《平均律鍵盤組曲》的第一首樂曲有多像。

輕快活潑的印象。

庫朗舞曲之後是薩拉邦德舞曲，這是每一首大提琴組曲的精神中心。薩拉邦德曾是風格粗獷的伊比利亞舞曲，速度快如激情。套用音樂學者史東（Peter Eliot Stone）的話，它起初是「快速、淫蕩的舞曲，配上猥褻的歌詞，舞者擺出不雅的姿勢，男女舞出『愛欲最後的完足』」[10]。但是到了巴赫的時代，薩拉邦德舞曲經過法國宮廷的薰陶，已經成為最緩慢的舞曲，憂鬱呻吟的成分超過了恣意發洩。

各首組曲的第五首樂曲各有不同——巴赫用了小步舞曲、布雷舞曲和嘉禾舞曲，這都是流行的法國宮廷舞曲。在巴赫當時，這些舞曲都被視為「現代」的舞曲，但是到了一七一七年，已經不再作為舞蹈音樂了。反之，據說是體現了凡爾賽對「尊貴優雅的理想」的小步舞曲，到了十八世紀都還有人跳。

這些所謂的「殷勤」（galanterie）舞曲——小步舞曲（第一號和第二號），布雷舞曲（第三號和第四號），嘉禾舞曲（第五號和第六號）——沒有其他舞曲那麼劇烈，但分量也絕不輕。這些舞曲的旋律優美，往往使之成為整首組曲中令人印象最深刻的部分。舞者腳上似乎裝了彈簧，尤其是接在愁悶的薩拉邦德舞曲之後，更覺步履雀躍。

每首組曲都以吉格舞曲結束。這是一個充滿喜氣的驚嘆號，無關緊要的小曲。法文裡的吉格舞曲（gigue）從英文的 jig 而來，而這又是借自古法語 giguer，意為「跳舞」，或德文的 geige，也就

是「小提琴」之意。這是步調最快的舞曲，我們聽到了客棧樂手奏出一種不顧一切的歡愉：這就是旋律，隨之起舞吧！明天說不定又有一個三十年戰爭降臨我們身上。

貴族氛圍下，持續創作的一年

巴赫因「太過固執於離職一事」而入獄，關了一個月之後終於獲釋。威瑪宮廷的祕書寫了一份報告，記載在一七一七年十二月二日，他被「釋放並獲告知遭到解職」[11]。巴赫現在已是自由身，隨即拍掉靴子上威瑪的塵土，前往柯騰。

巴赫的新雇主是年僅二十三歲的李奧波王子（Prince Leopold）。他還沒成婚，去過不少地方，本身也是業餘樂手。雖然柯騰在歐洲的貴族之中如同九牛之一毛，但是李奧波卻以一流的樂隊來裝點他的小宮廷，其水準少有其他地方能及。巴赫被聘為宮廷樂隊的樂長。

這個偏僻的城鎮似乎並不值得巴赫異動，在威瑪之後來到此地，人身自由比較不會受侵犯。柯騰深居鄉間，地處邊陲，四周圍著中世紀的城牆，王子在城堡中發號施令，有人護之為「牛柯騰」。但是巴赫在樂長的新職上，已居於宮廷樂手層級的最高位，直接對應李奧波王子。

王子本人曾在義大利學過音樂，能唱男低音，拉腿夾提琴（viola da gamba）。他並不只是用音樂來展示自身的偉大而已，他「了解藝術，也喜愛藝術」，多年後，巴赫在一封信裡這麼寫道[12]。

王子顯然對巴赫的才能深為折服。

不久之後，巴赫的音樂就在李奧波的城堡燭光搖曳的房間之間迴盪，他豐美的和聲飄過波光粼粼的護城河和修剪整齊的花園。在王子殿下和這位長他十幾歲的音樂師傅之間，顯然發展出不尋常的關係。如果要找李奧波和樂長的話，多半可以在宮殿一樓的音樂室裡看到兩人。王子拉著腿夾提琴，而巴赫則在大鍵琴上帶領著，兩人並以城堡中窖藏的白蘭地和菸草來提神。

巴赫在柯騰第一年的生活是平靜而滿足的。瑪麗亞‧芭芭拉生下第七個孩子，取名為李奧波．巴赫，在宮裡頭樸素的教堂受洗，由王子擔任教父。巴赫是柯騰宮廷非常重要的成員，他一年的薪俸是四百塔勒（不含津貼），添購新樂器、譜紙、抄寫、裝訂、購買樂譜的預算相當寬裕。遇到特殊場合，還可從外地聘雇樂手，其中包括著名的男低音李姆許奈德（Johann Gottfried Riemschnei-der）、為了演出被後世稱為《布蘭登堡協奏曲》而請來的小號手、魯特琴手，還有一位外國的樂師，彈著一種像吉他的神祕樂器。這說不定給巴赫帶來靈感，能讓音符在簡單的弦樂器上表現到什麼程度。

巴赫的創造力受益於柯騰那種小規模的貴族氛圍。這位新上任的樂長得到雇主的鼓勵與支持，不受交差期限和教會的要求所迫，遠離更重要的宮廷陰謀心機或是大城鎮的分心，得以朝著驚人的方向發展。但如果巴赫在柯騰的這幾年寫出世界上一些最偉大的器樂作品的話——《無伴奏大提琴組曲》也是其中之一，世人還要過好一段時間才能有幸一聞。

薩拉邦德舞曲

它的律動是安靜莊嚴的，
令人想到西班牙的傲慢，
而其風格是凝重沉靜的。
——菲利浦・史皮塔，一八七三年

從巴塞隆納往海岸走，在一個擠滿度假人潮的海灘，也能聽到大提琴獨奏的苦澀樂音。在西班牙的黃金海岸——多拉達海岸，卡薩爾斯奏巴赫的樂音似與日光浴、板球和沙堡格格不入。然而，有一個大提琴組曲的錄音卻是屬於這裡：卡薩爾斯別墅（Villa Casals）是一間坐落於海邊的博物館，二十世紀最偉大的大提琴家曾經住在這裡。

在大提琴組曲背後的人，除了巴赫之外，還有這位音樂家——他發現了這部作品，將之交予全世界。

我開始研究這個主題的時候¹，在歐洲度了一個暑假，想要盡可能地了解卡薩爾斯。而在聖薩爾瓦多的博物館，似乎是個順理成章的起點。

卡薩爾斯別墅的圍牆漆成桃紅色，外有鐵門，在以平價消費客群為主的海灘區，顯得格外醒目。建築物有著紅瓦，白色正面裝飾以若干藍色方塊，充滿奇趣。別墅後方二樓扶手的頂端擺了幾尊古典風格的雕

像，遠眺著地中海。面海的庭院充滿了冥想的寧靜，有松樹和棕櫚成蔭，水池引人沉思，還有許多大理石雕像，包括掌管光、靈感和音樂的阿波羅——這些特質在這座別墅裡都不缺。卡薩爾斯博物館有一種高格調的美感，與周遭海灘度假的喧鬧頗不協調。然而，對卡薩爾斯來說，音樂上的努力追求和海濱的逸樂卻可彼此交融。聖薩爾瓦多離他出生的地方並不遠，他對這裡的一沙一水都懷有感情。

像禪師一般的音樂家誕生

博物館的空間很迷人，從寬敞的窗戶可以看到海灘和地中海，但是館中的展示品卻予人殘忍之感：他抽過的菸斗、用過的菸灰缸、戴過的眼鏡，還有他睡過的床。

卡薩爾斯所蒐集的遺物，包括貝多芬的遺容——刻在粗石面上，這是從他去世的房間所取下的；布拉姆斯草草寫下的幾小節；在鍍金框中有一絡孟德爾頌（Felix Mendelssohn）的頭髮。我在別墅中漫步時，餐廳突端的布幕突然拉起，露出了通往一個昏暗沙龍的通道。房間是用來舉行音樂會，裡頭放了幾十張有著深紅色軟墊的椅子，現場展示一把大提琴，還有一尊詭異的卡薩爾斯半身像。

大螢幕上突然開始播放電影，我找了張椅子坐下來。卡薩爾斯彷彿是從墳墓中現身一般，只有黑白兩色，嚴肅沉鬱，心思全都放在他所表現的音樂上。他正在拉第一號組曲的阿勒曼舞曲，看起

來既像多利亞時代的律師：戴著圓框眼鏡，目光堅定，左手按出在指板上的危險島嶼，右手運弓有如划槳，在音符的驚濤駭浪之中保持鎮定。

從博物館再往內陸走四公里就是本德雷爾（Vendrell），一八七六年，卡薩爾斯出生在這個塵土飛揚的加泰隆尼亞小鎮。父親卡洛斯（Carlos）善於音樂，也熱中政治，卡薩爾斯遺傳了這兩點。在音樂上，卡洛斯是教區管風琴師、詩班指揮和教師。在政治上，他熱愛加泰隆尼亞，擁戴共和派。

在西班牙當個共和派意味著堅決反對波旁王朝，其尊貴地位來自法國的路易十四。凡爾賽宮直接下旨給馬德里。大約就在巴赫創作大提琴組曲的時候，西班牙第一個波旁王朝的國王，路易十四之孫安茹的腓力（Philip of Anjou）取消了加泰隆尼亞的自治。一個像加泰隆尼亞這樣狂野不羈的省分，只能眼睜睜看著西班牙王室的中央集權步步進逼。到了十九世紀初，馬德里已經廢除加泰隆尼亞的刑法、造幣和法庭，甚至不准在學校裡說加泰隆尼亞語。

對一個像卡洛斯·卡薩爾斯這樣的加泰隆尼亞愛國人士，共和主義是再合理不過了。他幻想一個並不存在的共和國：一個由半獨立的各邦所組成的西班牙聯邦。西班牙曾經歷過共和──第一共和，那是在一八七三年，但只持續了幾個月，就爆發保皇派的復辟[2]。在保皇派起事期間，卡洛斯·卡薩爾斯和一小群共和派占領附近的山丘，以保護村莊免於保皇派的威脅。然而一切努力都是白費。他以生命相許的事業遭到挫敗，西班牙諸將軍恢復了君主制。兩年後，卡薩爾斯誕生。

未來的演奏巨匠被大提琴音征服

卡薩爾斯在十二月二十九日來到人世，出生時臍帶繞頸，而共和國已是過眼雲煙。年輕的阿方索十二世（Alfonso XII）在位，加泰隆尼亞的自治前景黯淡。對卡薩爾斯而言，具備加泰隆尼亞民族意識就如同擁有音樂才能一樣自然。

在音樂上，卡薩爾斯由父親啟蒙，教他鋼琴、小提琴、長笛，等到他的腳踩得到踏瓣之後，還教他彈管風琴。他還在牙牙學語的時候，就已經奏得出旋律了。八歲那年，他在街上聽到幾個四處賣藝的樂手，其中有人奏的是一件只有一條弦的樂器，搖動彎曲的手柄而發聲，這讓卡薩爾斯驚奇不已。卡洛斯得到一位當地理髮師之助，把一個挖空的葫蘆加上一條弦和指板，給他兒子做了一件樂器。某個聖日的晚上，卡薩爾斯在一處十二世紀修道院的廢墟，就著月光彈奏這件粗陋的樂器。

幾年之後，有個從巴塞隆納來的三重奏在村裡的天主教教堂演出，這是卡薩爾斯第一次看到真正的大提琴，他馬上為之折服。打從他聽到大提琴聲響的那一刻開始，這位未來的演奏巨匠隨即被征服，那柔和的美感幾乎讓他喘不過氣。「爸爸，你看到那件樂器嗎？」他說。「我想要拉大提琴。」[3]卡洛斯設法找了一把小尺寸的大提琴給卡薩爾斯，但是他心裡希望自己的兒子當個木匠。

卡薩爾斯從父親身上遺傳到音樂才華，而讓他在樂壇出人頭地的動力則來自母親多娜‧皮拉爾（Doña Pilar），她決定讓這個有才華的男孩，眼界超越本德雷爾小鎮。多娜‧皮拉爾並不很融入村

莊，或許也很想換換環境。她的雙親在一八四○年代離開巴塞隆納，前往古巴和波多黎各，而她就在那裡出生。不過皮拉爾的父親和哥哥先後自殺之後，她的母親也就帶著兩個孩子回到加泰隆尼亞。

皮拉爾是個非常獨立的女子，相貌尊貴，一頭深色的長髮盤了兩個整齊的髮髻。她與這位英俊的教堂管風琴師上音樂課，擦出浪漫的火花，嫁給了卡洛斯。之後經歷了不少苦痛，有八個孩子夭折。卡薩爾斯是長子，跟她最為貼心。儘管丈夫反對，皮拉爾仍安排十一歲的兒子進入巴塞隆納市立音樂學校（Barcelona's Municipal School of Music）。

一八八八年，她跟卡薩爾斯搬到巴塞隆納。卡洛斯並不贊同此一安排，留在本德雷爾。卡薩爾斯在巴塞隆納大有發展，在校成績優異，大提琴技藝也是進步神速。不久，他就與人合組三重奏，在一家咖啡館兼差，以補貼學費。再過幾年，他將會發現一個抓住他的心的東西，並改變了音樂史。

| 小步舞曲 |

這種步態莊嚴的舞蹈是十八世紀末之前，
在歐洲宮廷中最受歡迎、流傳最廣的社交舞蹈。
——《大提琴組曲》（貝倫萊特〔Bärenreiter〕版，二〇〇〇年）

信步走過巴塞隆納的街頭，經過昔日雄偉的紀念碑、花店、哥德式的拱門和時髦的咖啡館，是一次像這樣的散步，把全世界最偉大的大提琴作品從遺忘中救了出來。那是在一八九〇年的某個下午，要想像這個場景，我們得在腦中勾勒卡薩爾斯和父親沿著巴塞隆納最有名的蘭布拉斯大道（Ramblas）散步，路旁法國梧桐成蔭，新古典主義風格的宅邸櫛比鱗次，市集處處，賣著鮮花、當地農產品，還有籠中鳥。

十三歲的卡薩爾斯看起來比實際年齡小，甚至還沒他背著的大提琴那麼高，黑髮剪得很短，一雙藍眼到處探索，嚴肅的表情與他的年紀並不相稱。他的父親從本德雷爾來看他，有幾個小時跟他相處。這位年輕的大提琴家正在這座大城市裡頭闖名號——他們叫他「小子」（el nen）。卡薩爾斯每天晚上在托斯特咖啡廳（Café Tost）拉三重奏，這裡的咖啡和濃濃的熱巧克力很有名。那天稍早，卡洛斯給卡薩爾斯買了

第一把成人尺寸的大提琴，兩人在找可以讓卡薩爾斯在咖啡館裡頭表演用的樂譜。

音樂在想像中成形，樂譜中的感性從腳底充滿到指尖

他們在哥倫布紀念碑附近散步。這座紀念碑高六十二公尺，底座有八頭青銅獅子，飛揚跋扈的哥倫布一手攢著羊皮紙，另一隻手指向地中海，彷彿暗示日後的發現。卡薩爾斯和父親逛著逛著，離開了蘭布拉斯大道的鳴鳥，進入靠近海邊狹窄、蜿蜒的街道。陽台的鐵欄杆掛了衣服和盆栽，偶爾可見石製滴水嘴無聲尖叫，空氣中有淡淡的海腥味。

這對父子行過狹窄的街道，走過一間又一間的二手商店，翻箱倒櫃，尋覓大提琴的曲子。在安珀街（Carrer Ample）上，他們走進一家樂譜店，翻過成堆發霉的樂譜，有幾首貝多芬大提琴奏鳴曲在此。但，這又是什麼？褐色的封面以法文印著華麗的黑字：*Six Sonates ou Suites pour Violoncelle Seul by Johann Sebastian Bach*（約翰‧瑟巴斯欽‧巴赫創作的六首大提琴獨奏奏鳴曲或組曲）。這真的是如封面所寫的嗎？那不朽的巴赫專為大提琴譜寫的音樂？

卡薩爾斯付錢買下，他的眼光離不開樂譜，從前奏曲開始一首首看起。他踏著音樂的節奏，穿過蜿蜒的街道。音樂在想像中逐漸成形，樂譜中感性的數字關係從腳底充滿到指尖[1]。

在他耳中，第一號組曲的前奏曲聽來是開場的陳述，率性而自由，彷彿隨意信步，最後戛然結

束。後續樂曲的基礎都已打下：結構、性格、敘事。音樂舒緩的脈動波及更為細緻複雜的段落。渾厚的獨白張力愈見緊繃、凝聚，力量逐步匯聚，漸次高張，居高而畢現。稍停一拍之後，危疑又熾，於是奮力搏鬥。不多時，樂曲令人滿意地結束。

卡薩爾斯又看了看樂譜。他還要每天練習、練個十二年之後，才有勇氣公開演奏這幾首組曲。

他的樂器，是不是有精靈住在裡面？

沒過多久，卡薩爾斯就知道自己發現了巴赫的組曲。西班牙大鋼琴家阿爾班尼士（Isaac Albéniz）碰巧聽到年輕的卡薩爾斯在「鳥舍」（La Pajarera）拉大提琴組曲——這裡是巴塞隆納一間很時髦的俱樂部，外觀看起來像一只鳥籠。阿爾班尼士抽著長雪茄，設法說服多娜·皮拉爾讓他照顧卡薩爾斯，並把這個少年帶到倫敦好好調教。但是多娜·皮拉爾並不想讓他隻身闖天下，於是婉拒了阿爾班尼士，不過她倒是接受了他寫介紹信，把這對母子引薦給西班牙攝政太后的顧問吉耶勒摩·德·莫爾菲伯爵（Count Guillermo de Morphy）。

兩年之後，卡薩爾斯完成了在市立音樂學院的學業，成績名列前茅，這封信終於派上用場。這時卡薩爾斯的父親已經搬到巴塞隆納，與家人團聚，現在又多了兩個男孩。他還是反對卡薩爾斯以音樂為業，不過他的意見和往常一樣，照樣孤掌難鳴。卡洛斯又回本德雷爾，其他家人擠在寒冷的

三等車廂，坐火車前往馬德里。

卡薩爾斯一家人一到馬德里，馬上就前往莫爾菲伯爵的宅邸，將介紹信交給管家。卡薩爾斯和家人被帶到一間優雅的會客室，受到伯爵的熱情接待。伯爵看了阿爾班尼士的介紹信之後，請卡薩爾斯拉一段大提琴來聽聽，結果一聽便大為傾倒。卡薩爾斯不久就學會在王室貴族面前如何應對進退，第一個對他印象深刻的是王后的弟媳。（「你說得對，他出人意表。」）然後他被召進宮，在瑪麗亞·克里斯蒂娜王后（Queen María Cristina）御前演奏，等到他的琴弓離弦、琴音乍歇之時，這位十六歲的咖啡館音樂家已經贏得全西班牙最有力的贊助了。這個小家庭拿到一筆生活津貼，以支持卡薩爾斯的教育。卡薩爾斯繼續上音樂課，儘管這時在馬德里已經沒人能教他拉大提琴了。

卡薩爾斯成為皇宮的常客，他每週都在內宮面見攝政太后，拉奏大提琴，試拉自己的作品；兩人還一起在鋼琴上彈二重奏，大都彈的是莫札特的四手聯彈作品；而卡薩爾斯和七歲的王儲阿方索玩玩具士兵。「殿下喜歡音樂嗎？」卡薩爾斯有一次問道。他得到的答案是，「是的，音樂讓我愉悅。但我最想得到的還是槍。」

一年半過去，卡薩爾斯十七歲，已經卓然成家。一八九四年秋天，他和一個室內樂團在幾個省分舉行音樂會。有一篇聖地牙哥（Santiago de Compostela）的樂評向月亮稱頌，「如此出眾的一位大提琴家，聽他的演奏會想看看他的樂器，看看是不是有精靈住在裡面，發出動人樂聲。」《及報》（El Alcance）的文章也是熱情洋溢……

他的琴音時而甜美有如天降仙樂，有時鮮明結實，發出如此宏亮的聲響，彷彿大提琴琴身就是發出莊嚴和聲的祕密所在，透過手的接觸而幻化……最有靈感的繆斯女神、最具藝術性的直覺……他的大提琴似乎在說話、呻吟、低語……嘆息吟唱……

卡薩爾斯已被公認為西班牙最耀眼的音樂家。但是他認為宮中「做作而虛榮」之人並沒有把他放在眼裡。而政治則與大提琴有所衝突（這不是最後一次）。莫爾菲伯爵希望卡薩爾斯成為作曲家，把西班牙人從義大利歌劇的狂熱中解救出來，而皇室則盤算徵召卡薩爾斯為打造西班牙歌劇而效力。王后希望他到皇家禮拜堂任職，但是卡薩爾斯和母親自有打算。他不會成為御用作曲家，而是會把心力放在大提琴上頭。

從被學校教授瞧不起，到成為「國家榮耀」

卡薩爾斯和母親一旦打定主意，要以演奏大提琴為主，而不是皇室的愛國工具，便舉家離開馬德里，從此再也沒回來。一八九五年的夏天，卡薩爾斯、多娜·皮拉爾和另外兩個兒子恩里克（Enrique）和路易斯（Luis）在聖薩爾瓦多的海邊度過，然後便前往布魯塞爾（但卡洛斯一如以往，並未同去）。莫爾菲伯爵想盡量保持皇室對這位年輕大提琴家的控制，安排他進入布魯塞爾音

樂院就讀，並提供一個月兩百五十披索的津貼。

多娜‧皮拉爾租了一間便宜的房子，而卡薩爾斯不久就踏入音樂院那洛可可風格的建築。入學的第一天並不順利。班上同學說著法語，長髮及肩，身穿天鵝絨外套，戴著絲領巾，卡薩爾斯與此格格不入。他的身高不到五呎，短髮，穿著樸素的套裝，法語並不流利。老師是受人尊敬的大提琴家雅各布斯（Edouard Jacobs），他對卡薩爾斯視若無睹了大半天，最後才跟班上同學提到這個「小西班牙人」。雅各布斯問他：想拉什麼曲子？

卡薩爾斯居然回說：「悉聽尊便。」他並無意托大，卻引來同學的竊笑和雅各布斯的譏諷，於是故意點了〈溫泉地的回憶〉（Souvenir de Spa）。這首樂曲充滿了困難的快速樂段，卡薩爾斯前一年在西班牙拉過，所以很熟，這回更把滿腔怒火都發洩在樂曲裡。

一曲既畢，整座教室陷入一片沉默。雅各布斯的態度一百八十度大轉變，對這個「小西班牙人」客氣極了，請他到辦公室裡，批准了他的入學，並答應在年度的競賽中讓他得首獎。

但為時已晚。卡薩爾斯對於自己所受到的待遇非常光火，拒絕了雅各布斯，奪門而出。

幾天後，卡薩爾斯一家人坐上前往巴黎的火車。在卡薩爾斯演奏生涯的這個階段，法國首都似乎提供了更多的承諾，而不只是教室而已。他受雇於香榭大道上一處二流的音樂廳。多娜‧皮拉爾幫人縫衣服賺錢，一邊在租來的寓所照顧兩個兒子。但是卡薩爾斯得了痢疾和胃腸炎，只得辭掉工作。有一天，母親回到家，一頭秀髮都沒了，因為她把頭髮賣給一個假髮商，換得幾個法郎。離開

布魯塞爾意味著卡薩爾斯也斷了西班牙王室的津貼，家人也陷入絕望邊緣。多娜・皮拉爾拍了電報給卡洛斯，他把全家回西班牙的盤纏寄來。

回國之後，事態迅速改善。卡薩爾斯很需要度假，他在聖薩爾瓦多稍事休息之後，得知他以前的大提琴教授和一名有夫之婦有染，教授離開了巴塞隆納，他在市立音樂學校的教職由卡薩爾斯接任。他很快就習慣了職業大提琴家的生活步調，成為巴塞隆納大劇院樂團的大提琴首席、國家級室內樂團成員，以及在全國各地開音樂會的獨奏名家——用一份報紙的話來說，他是「國家榮耀」[2]。

他也去了幾次馬德里，並與莫爾菲伯爵重逢，他並未記仇。攝政太后也沒放在心上，她送了一枚藍寶石給卡薩爾斯，同時還資助他好好買一把大提琴——一把加利亞諾（Gagliano）。卡薩爾斯蓄起鬍子，頭髮也留長些，還把這顆藍寶石鑲到琴弓上。

再次出走！追求國際演奏生涯

十九世紀末的巴塞隆納，有蓬勃的咖啡館，現代主義的建築，市街生活興旺，對一個年輕的音樂家來說，無疑有其魅力。有一本當年的旅遊指南寫道，「巴塞隆納人既有高盧的活潑，也有卡斯提爾的尊嚴，而他們對音樂的鑑賞則讓人想到條頓民族。伊比利亞半島的城市，沒有一個有這麼活躍歡欣的生活，也沒有一個城市予人如此都會的印象。」

但是，加泰隆尼亞在一八九〇年代的政治和經濟氣氛嚴重惡化。政治暴力震撼了巴塞隆納，社會極度分裂，意識形態風起雲湧，無政府主義者炸彈肆虐，有一次還在著名的巴塞隆納大劇院引爆，造成二十四人喪生。西班牙在一八九八年美西戰爭慘敗，帝國餘暉也蕩然無存——失去了菲律賓、古巴和波多黎各，西班牙的局勢更為惡化。卡薩爾斯永遠也忘不了憔悴又飢餓的西班牙士兵在巴塞隆納港登岸的情景，他們的食物和裝備在戰時都被腐敗的官員賣掉。

西班牙在十九世紀末極為落後，而一個十六歲的少年將登基為國王。政治和經濟腐敗處處可見。西班牙人的預期壽命大約只有三十五歲，並沒有比哥倫布揚帆出海的時候好。文盲的比例平均達六成四。在新世紀第一個十年，西班牙全國一千八百五十萬的人裡頭，有超過五十萬人將會移民新世界[3]。

一八九九年，卡薩爾斯二十二歲，看不到西班牙的未來。他再次前往巴黎，這回沒有母親同行，也沒有西班牙王室的支持——這一次他要追求國際的演奏生涯。他是一位大提琴獨奏家，而且已經是歐洲首屈一指的大提琴家，不過還沒人知道這點。

音色燦爛，技巧與感性兼備，是天選之人

卡薩爾斯到了巴黎之後，與美國女高音聶華達（Emma Nevada）聯繫上；她常在馬德里演出，

所以卡薩爾斯認識她。聶華達正要到倫敦去，她排定了兩場音樂會，於是邀請卡薩爾斯一同前往。

經過她的安排，卡薩爾斯在倫敦首次登台是在水晶宮（Crystal Palace）音樂會，得到幾篇正面的樂評，一些有錢的愛樂者也邀請他到家中演奏。

其中一次的演出讓他登上英國社會的最高階：他受邀在維多利亞女王御前演出。維多利亞女王從一八三七年就開始統治大英帝國，她雅好音樂，在半世紀前就在來訪的孟德爾頌伴奏下，以女中音的身分演唱。卡薩爾斯的皇家獨奏會在懷特島（Isle of Wight）上舉行，一名戴著頭巾的印度僕人把一張小凳子放在高齡八十的女王腳下，然後她舉起浮腫的手，示意開始演奏。維多利亞女王在日記中寫道，「是晚，一個非常謙虛的年輕人，是由西班牙王后調教出來的……他的音色燦爛，技巧與感性兼備。」

卡薩爾斯回巴黎之後，持著莫爾菲伯爵的推薦信去見法國最重要的指揮拉穆盧（Lamoureux）。他受風濕所苦，脾氣是出了名的壞。他對卡薩爾斯的打擾感到不悅，但還是勉強讀了伯爵寫的信，要卡薩爾斯明天再來拉給他聽。第二天，卡薩爾斯拉了拉羅（Édouard Lalo）D小調大提琴協奏曲的第一樂章，才拉了幾小節，拉穆盧的冷漠就融化了。拉穆盧忍著痛站了起來，蹣跚走向這位年輕的大提琴家。卡薩爾斯拉完第一樂章，拉穆盧流著淚擁抱了他，並表示：「我的孩子，你是天選之人。」*

不到幾星期的時間，拉穆盧替卡薩爾斯安排了巴黎的首演。卡薩爾斯加入拉穆盧的樂團，演奏

華格納的〈崔斯坦〉，之後又擔綱演出拉羅的協奏曲。《時報》（Le Temps）稱讚大提琴獨奏「音色迷人，技巧純熟」。一個月之後，卡薩爾斯演奏聖桑（Camille Saint-Saëns）的大提琴協奏曲。聽眾驚為天人，拉穆盧擁抱這位大提琴家。對卡薩爾斯來說，這是國際職業生涯的開始。「在我和拉穆盧合作登台幾次之後，各方肯定幾乎在一夜之間朝我湧來，」他後來回憶說。「音樂會和獨奏會的邀約把我團團圍住。突然之間，所有的門都向我敞開。」

＊拉穆盧用了舒曼描述年輕布拉姆斯的著名詞彙（predestiné，意指命中注定），這並非偶然。

｜ 吉格舞曲 ｜

在一種樂觀而愉悅的氣氛中結束了一首組曲。

——馬克維奇（Dimitri Markevitch）

當我請餐廳服務生結帳時，外頭天色已黑，下著毛毛雨。我說，我要趕著去聽晚上八點的音樂會。

「是U2嗎？」她問道。幾乎每個年紀在五十歲以下的人，都知道這天晚上這個愛爾蘭搖滾天團在蒙特婁的貝爾中心（Bell Centre）開演唱會。但很少人知道，同一時間在市中心的一處長老教會，有場第一屆巴赫音樂節（Bach Festival）的慶祝音樂會。演出曲目看起來像是經典名曲大匯集：一首《無伴奏大提琴組曲》、一首《布蘭登堡協奏曲》、一首《聖馬太受難曲》的選曲、一首管弦組曲，包括〈G弦之歌〉（Air on a G String）、一兩部清唱劇，還有一首最近在鞋櫃中發現的「新的」巴赫詠嘆調。

讓古典音樂走出博物館

從一九七六年就開始登台的U2正在演出新曲和

暢銷金曲。但這支搖滾樂團的作品在三百年後還會有人演唱嗎？研究音樂的學者還會翻箱倒櫃，尋找佚失的U2作品嗎？很有可能。我們也預料巴赫還會繼續是個重要的音樂家，但後代子孫有這麼多的音樂，卻不見得有時間去聽。

兩個晚上的U2演唱會吸引了超過兩萬名歌迷，如果他們繼續安排演唱會的話，也還會繼續吸引大批聽眾。而在聖安德魯和聖保羅教堂（巴赫的音樂會在此舉行）只有不到兩百五十人靜靜坐在長椅上。來聽古典音樂的人多半是老人或音樂系的學生，這次也不例外。觀眾研究著曲目，彷彿在準備考試一般。

古典音樂會的氣氛透著一股僵硬。沒人認為自己有權利說話；喉嚨得在樂章之間才能清。有時候我們還不能鼓掌，得把手壓在屁股底下，直到整部作品演奏完。但規矩不總是如此。每首曲子演完，觀眾都會鼓掌，這個情形一直維持到半個世紀多之前。聽眾為什麼不能在聽到一段技驚四座的獨奏時當場叫好？在巴赫那個時候，聽眾喝東西、抽菸、走來走去、彼此交談，當巴赫彈起令人眼花撩亂的賦格，並沒有這種靜默的崇敬。當他手指飛舞，獨奏一曲，在場的人也會爆出熱烈掌聲。地點也許不是在教堂，但是在像萊比錫的欽默曼（Zimmerman）咖啡館這樣的地方（巴赫有許多作品在此演出），一定出現過這樣的場景。

要讓古典音樂走出博物館唯一的途徑，就是別在博物館裡演奏它了。充滿冒險精神的大提琴家海默維茲最近表示，他把大提琴組曲帶到酒吧、披薩店、路旁的簡陋旅店，「當音樂在身旁響起，

人是有反應的，」海默維茲告訴加拿大廣播電台，「如果他們真的喜歡某個東西，或是被某個東西所打動的時候，他們尖叫、吹口哨或嘆氣，但他們完全是受到音樂所吸引的。我最先不知如何是好，因為我太習慣等到拉完整首作品才得到反應，但是能得到像這樣的立即反應實在很棒，而以我對這些作品個性的看法，它們應該能讓人哭、讓人笑，讓人有各種不同的反應。」如果要讓年輕的音樂愛好者把巴赫和波諾（Bono）、貝克（Beck）和碧玉（Björk）都放入他們的數位播放單的話，古典音樂會的設定必須與二十一世紀的步調相合──別讓聽眾繼續埋首於曲目解說，也讓嚴格的聆聽儀式得到一些鬆綁[1]。

當「巴赫音樂節」碰上「愛爾蘭搖滾天團演唱會」

這個時候，就在長老教會的教堂裡，巴赫音樂節以一段大提琴獨奏揭開序幕。擔綱演出的卡瑞（Phoebe Carrai）頗有名氣，她的演奏事業以波士頓為據點。她頂著一頭亂髮，以極快的速度拉了巴赫的第三號組曲。前奏曲的下行音階是巴赫式的呢喃，讓速度更有理由加快。有些地方處理得很不錯──薩拉邦德好幾處休止，布雷舞曲有如鄉間巡迴樂隊的歡快，還有吉格舞曲像齊柏林樂團搖滾吉他的即興樂段，但是從二十三排遠遠聽來，大提琴的聲音有些含糊。大部分的功勞還是歸於作曲者。

接下來，在一個巴洛克合奏團伴奏下，一位本地的假聲男高音泰勒（Daniel Taylor）登台，演唱選自《聖馬太受難曲》的著名詠嘆調〈垂憐吾等〉（Erbarme dich），旋律有如寶石一般，鑲嵌在如絲絨一般的管風琴和弦樂上，讓人為之顫慄不已。雖然樂手頭頂有彩繪玻璃，畫著張開雙臂的仁慈基督，但未必要想到耶穌，才能享受這首樂曲之美。我反而想到了李奧波王子的葬禮，巴赫是如何改寫這首充滿性靈的音樂，來表達對這位辭世王子的紀念，並以之作為守喪宮廷的輓歌。教堂兩側石牆所垂吊的旗幟顯得飽經風霜，有如中世紀上過戰場的軍旗一般。

在城裡的另一個地方，波諾可能正在唱〈星期日，血腥星期日〉（Sunday, Bloody Sunday），或許台下揮舞著愛爾蘭國旗，還扔上舞台。我在一九九七年為《快報》寫了一篇波諾演唱會的樂評，這是當時所發生的事。這是我最早為《快報》寫的樂評之一，也是我最早為日報寫的演唱會評論，我的評論是這麼開始的：「且不管那高科技的喧鬧、渾濁的聲響和可疑的新歌，昨晚在奧林匹克體育場的記者室裡瘋狂地敲著筆電的鍵盤。我的評論是這麼開始的：「且不管那高科技的喧鬧、渾濁的聲響和可疑的新歌，昨晚在奧林匹克體育場要費點力氣才能聽到這場頂尖的搖滾盛會。且不管那形如麥當勞商標的橄欖插在高三十公尺的牙籤上……但又有誰能呢？在這些底下的某個地方，是U2。現場有五萬兩千名樂迷，對於那些不只是希望看到四個小人在週日晚上的奧運體育場發出巨大噪音的樂迷來說，科技把每件事都撐得不成比例。」（此文刊出後恐嚇信便如雪片般湧來。）

塞在鞋盒塵封近三世紀的優美旋律

一般演奏巴赫作品的音樂會，少有喧鬧和科技的成分。舉行巴赫音樂節的教堂，其內部是樸素的。在厚重的石牆與深色的木頭長椅之間，音樂家為了要演出的作品而重新調整位置。男士身穿禮服，女士也是穿黑色晚禮服。樂手占好位置，檢查樂譜，發出幾個音，先從大提琴和低音大提琴等低音樂器開始，然後是小提琴，再到管樂器，像是在玩聲音的抓人遊戲一樣，直到所有的樂器頻率一致為止（我還滿喜歡聽調音的嘔啞嘈雜的）。然後，歌手正式站上舞台，腰桿打直，拘謹地拿著黑色封皮的歌本，裡頭有德文歌詞，如果不了解歌詞內容的話，會更容易享受音樂。

這場音樂會的〈凡事皆有上帝〉（Alles mit Gott）也是首次在蒙特婁演出，這首詠嘆調的樂譜是巴赫親筆所寫，幾個月前才被人在鞋櫃裡頭發現。這首迷人的作品是寫給女高音和大鍵琴，巴赫寫於威瑪，係為威廉·恩斯特公爵而寫。手稿上有巴赫龍飛鳳舞的字，與其他的詩和信件一起塞在鞋盒裡，這都是在一七一三年為了慶祝公爵五十二歲生日而作的。在過去的三百年裡，這些作品都藏在威瑪的圖書館，前一陣子，裝了這首詠嘆調的盒子剛好移出來，圖書館旋即失火，被夷為平地。

詠嘆調令人熟悉感油然而生，唱得也很甜美，女高音拉貝爾（Dominique Labelle）掌握了旋律的游移不定。每一段唱完，弦樂在小提琴家辛西亞·羅伯茲（Cynthia Roberts）的帶領下逐漸高漲，蜿蜒迂迴，搖曳生姿，體現了巴赫的節奏。此時，大提琴家卡瑞臉上掛著有如老祖母般的眼鏡，專

心看著樂譜，為這首作品提供了低音的支撐，彷彿她拉的還是大提琴組曲一樣，但只有幾個樂句而已，往外無限延伸，以支撐這段美妙的小旋律。

這裡並沒有已成為巴赫招牌的複雜對位，而是更接近人性，貼近人心。一段在鞋盒中塵封了近三世紀的優美旋律，再度釋回人世，不禁讓人納悶：巴赫還有什麼寶藏，仍在別處不見天日呢？

第 **2** 號組曲 D小調

| 前奏曲 |

這雖是很少見的例外，
但我們應該在這裡加點東西嗎？
一般說來，這位作曲家顯然下筆是能省則省的，
要在樂譜中加幾個音符嗎？
——畢爾斯馬《劍術大師巴赫》
（*Bach, The Fencing Master*）[1]

溫泉地避暑歸來，不祥預感浮上心頭

一七二○年五月，巴赫和幾名宮廷樂手隨侍李奧波王子，前往卡爾斯巴德（Carlsbad），講究時尚的貴族在隨從簇擁下來到此地的溫泉避暑。卡爾斯巴德位於波西米亞，巴赫還沒到過這麼南邊。此地溫泉具有療效，從十四世紀以來便深受歡迎。剛登基的神聖

區區三個音就營造了揪心的悲傷。在指板上有著輕微的顫抖，琴弓則捎來難熬的消息。大提琴剛開始搖擺不定，但又恢復平衡，描述了一個痛苦的故事。經過第一號組曲的雀躍之後，情緒已然改變。調性是小調，而這三個音是悲傷的三和弦。眼見前景磨人，音符越來越接近，像是蜘蛛結網一般，把聲音無情地纏得更緊緻，繼之音樂戛然而止。空蕩的空間無一物填補。開始做小小的禱告。

羅馬帝國皇帝查理六世從一七一一年之後，定期從維也納到此，因而被稱為「御泉」，貴族也流行來此度假。

當李奧波王子和巴赫抵達這裡時，溫泉擠滿了遠從莫斯科、威尼斯來的貴族。賭場熱鬧非常；體弱多病的貴族爭論著不同溫泉的療效；舞台上演著音樂與戲劇。僕役把李奧波王子新的大鍵琴也搬來了，巴赫和五個來自柯騰的樂手一定覺得如魚得水。宮廷樂團的重要成員之前為普魯士國王效力，直到一七一三年為止，所以在這鋪排奢華的場合是頗為自在的。地處偏僻的柯騰是不能與柏林相比的，而卡爾斯巴德或許提供了一種令人愉快的都會氣息。樂手們可能互相交換著貴族不當行止所鬧的笑話，看到彼此之間的較勁（其他王侯的隨從之中也有樂手），留心可能的雇主。

對李奧波王子來說，這些樂手既提供了他個人的娛樂，也誇耀了他的宮廷雖小，卻頗有素養。李奧波王子最自豪的是他的樂長。巴赫此時正值三十五歲盛年，已經寫了一些精采作品，尤其是一些他在柯騰所寫的俗樂。他已經為大提琴寫了好些不落窠臼的作品。還有什麼比卡爾斯巴德更好的地方來推出一首大提琴組曲首演？這首作品不擇地都可演出，只需要一件樂器就行了。柯騰宮廷的其中一位樂手——可能是大提琴手林尼克（Christian Bernhard Linigke），或是腿夾提琴手兼大提琴手阿貝爾（Christian Ferdinand Abel），也許在王子和賓客面前拉過這首作品。

李奧波王子和宮廷樂手在溫泉地流連了超過一個月才回柯騰。在返家途中，巴赫應該會想到妻子瑪麗亞和四個幼子。但是一行人抵達王子的城堡，巴赫往中世紀城牆附近的住家走去，不祥的預

感浮上心頭。他進了家門後，到處都找不著瑪麗亞。巴赫走進家門時，是誰透露了噩耗？是十二歲的朵蘿西亞（Dorothea）？弟弟威廉・費利德曼（William Friedemann）？還是某個來照顧孩子的親戚？

瑪麗亞・芭芭拉過世了。柯騰的死亡登記冊上頭的葬禮公告僅有寥寥數語，是少數留存至今、關於巴赫一家的記載：「七月七日，王子殿下樂長約翰・瑟巴斯欽・巴赫先生之妻下葬。」

微小而孤單，一個破碎的和弦

我們幾乎可以在這首樂曲中聽到當時的場景。開場的組曲是生之喜悅，繼之而來的這首前奏曲以小調寫成，充滿懼怖。前奏曲最後的幾小節彷彿在描繪巴赫走進家門，心臟怦怦跳，滿心的期待轉為慌亂。發生了什麼事？她在哪裡？然後，一個年幼的孩子，一個他或她之前喧鬧自我的影子——微小而孤單，一個破碎的和弦。他再也看不到母親了。

聽者被迫去想像這是怎麼一回事。在大提琴組曲中有提示、有裂隙，有說了一半的話語和破碎的線條。這是大提琴本身所造成的，它是一種旋律樂器，因為琴弓同時拉的弦不可能超過兩條。這限制了和聲——同時發出不同音高的音——的厚薄。旋律是在水平時間軸之中發出一連串的音，是按照時間先後順序往前推移，而和聲則是聲音垂直的堆疊。

和聲是巴赫的強項。他在和聲上的極致則是表現在複音音樂，把兩條以上的音樂線條編織在一

起，創造出更大的整體，同時又保持各自的獨立。那麼，巴赫如何只用一把大提琴創造出和聲？在

無法垂直堆疊音符、去掉複音音樂的個人標記的情形下，他要如何創作？他是透過「隱含的和聲」

做到的。[2]他暗示了和聲，讓人想起和聲，埋下和聲的種子。能拿掉的音，他都拿掉了，讓複音音

樂只剩下最基本的音，讓聽者來補白。他讓不同音域的不同線條交替出現，讓聽者以為自己同時聽

到一條以上的旋律線。巴赫暗示了和聲。

我曾旁聽過荷蘭大提琴家畢爾斯馬的大師班，他談到巴赫在大提琴組曲中必須「節儉」到什麼

程度，因為他只有四根手指和四條弦。「這很有趣，」畢爾斯馬說：「你可以省掉很多音，但是在

聽者的心中，畫面仍然是完整的。」

在大提琴組曲中，隱含的和聲也表現在和弦上。完整的和弦至少要同時拉出三個音，但是大提

琴拉不出來。大提琴組曲不時有兩個音同時出現，這稱之為「雙音」（double stop）。偏好豐腴聲

響的聽者每次碰到這種情況，神經末梢都會被觸動。在一般的情形下，大提琴只能拉出單音，彷彿

它費勁把兩個音拉在一起，為煢然獨立的音有了片刻的結合。

這算不上是個和弦。在大提琴組曲中有和弦無數，但因為同時要有三個音才算是和弦，而這在

大提琴上是拉不出來的，是打破的，或以音樂術語來說，處理成琶音。破碎的和弦——也就是琶

音——是以一個音接一個音的錯落形式演奏出來，這是巴赫另一種暗示和聲的方式。

拉奏琶音的方式有很多，但是巴赫沒有留下明確指示，在這個情形下，大提琴家若想拉出和弦，

就得發揮想像力。聽眾也是如此。若說在這首前奏曲聽到巴赫的悲劇，可能太過有想像力了，但這首組曲的悲傷情緒卻與一種哀悼感很貼切，而巴赫遭逢變故的時間也與可能的創作時間相重疊*。

這門藝術已死，但我仍看到它活在你身上

巴赫除了到妻子的墓前祭拜之外，什麼也不能做。前後十三年的時間，她生了九個孩子，其中四名存活下來，這段關係沒有預兆就告終止，他生命中最重要的人就這麼移入回憶之中。如果他的悲傷要透過音樂來表現的話，那麼可宣洩之處並不多。柯騰宮殿的教堂屬於喀爾文教派，對任何精緻音樂都要皺眉頭。路德教堂的牧師是個可疑人物，那裡的管風琴品質欠佳，並不值得彈奏。

他的心思說不定已經飄到別的地方了，飄到附近的德勒斯登，更別說飄到羅馬、倫敦或巴

*另外也有線索連接了這首組曲和瑪麗亞·芭芭拉的去世。有一種說法認為巴赫寫了D小調無伴奏小提琴組曲，做為妻子的墓誌銘3。第二號大提琴組曲調性相同，也是為一把獨奏弦樂器而寫，而且也可能寫於同時。巴赫在寫這首大提琴組曲的薩拉邦德舞曲和小步舞曲時，也可能取材自法國鍵盤音樂大家法蘭索瓦·庫普蘭（François Couperin）的作品4。薩拉邦德舞曲的開頭和庫普蘭的〈La Sultane〉非常相似，一般認為這首作品寫於一七一二年，以紀念香消玉殞的皇太子妃瑪麗·阿德蕾（Marie Adelaide）。如果巴赫從庫普蘭的作品借用了若干旋律，那麼很可能他也是在表達哀戚之感。

黎——音樂家在這些地方受到推崇，龐大的聽眾擠滿華麗的場所去欣賞歌劇，能力不如巴赫的作曲家也享有名氣。而巴赫在這裡，與外界隔絕，一個地位無足輕重的王子的護城河切斷了他與音樂世界的關聯。生活變成了什麼模樣？

到了十一月，瑪麗亞‧芭芭拉去世四個月後，巴赫坐上了驛馬車——這在當時是最好的交通工具——前往漢堡這座繁華的大城市。聖雅各教堂有一個管風琴師的職位出缺，而巴赫有希望獲聘。

這座教堂擁有一座有六十個音栓、四層鍵盤的管風琴，巴赫曾經試彈過這座出色的管風琴，也彈過聖凱瑟琳教堂的風琴，那次他彈了超過兩小時，在場的還包括管風琴名家萊茵肯。

差不多二十年前，巴赫從呂納堡走到漢堡，為的是見萊茵肯一面，這名老人身著和服，本身似乎已經是歷史了。巴赫以讚美詩〈在巴比倫水邊〉（By the Waters of Babylon）即興彈奏了半小時，讓此時已高齡九十七的萊茵肯印象深刻，別人是這麼引述他的話：「這門藝術已死，但我仍看到它活在你身上。」

但最後，巴赫或是對這份工作有所保留，或是不願付錢給教堂（這是在該地工作的陋規），這份工作落到一個富商之子身上，此人「把玩銀幣的本事勝過琴藝」，因而引發了一些憤慨。不論如何，教會的紀錄顯示，巴赫無法留在漢堡試彈，因為他必須「前往面見王子」。

巴赫繼續使出渾身解數，到別的地方謀職。接下來，他會把力氣放在一個在政治上支配著柯騰的城市。

阿勒曼舞曲

現在，阿勒曼是斷裂、嚴肅，且架構良好的和聲，
予人一種精神滿足的形象，有著良好秩序與平靜。[1]
——約翰·馬特森，一七三九年

巴赫過世許久之後，拔地而起的普魯士王國終將
在十九世紀控制整個日耳曼，其由霍亨索倫家族統治
的王朝，在宰相俾斯麥的帶領下，吞併了從科隆到柯
尼斯堡之間所有的土地，在一八七一年之後以皇帝的
身分統治日耳曼。

但在十八世紀初，普魯士還只是眾多日耳曼邦國
之一，涵括在「神聖羅馬帝國」這個怪異的稱號之
下。要說以柏林為都城的普魯士有本事號令整個日耳
曼地區，聽起來可能性甚微。如果巴赫那個時代的人
曾想過有誰能一統日耳曼的話，他們會把希望寄託在
奧地利，或是薩克森身上。然而情勢很快就有了改
變。在巴赫在世的時候，柏林就已經從窮鄉僻壤搖身
變為人稱「北方斯巴達」的強權[2]。

巴赫沒在柏林住過，不過在他去世後，柏林將是
他名聲的跳板。而柏林在巴赫的生命和在大提琴組曲
也有其作用，雖然這點並不是那麼一眼可見。

柏林失之東隅，巴赫得之桑榆

柏林的崛起可以追溯到巴赫年輕時，當時普魯士的統治者是人稱「大選侯」的布蘭登堡的腓特烈‧威廉（Frederick William）。他打造了一支其介如石的軍隊，為普魯士王國奠下基礎。他在一六八八年去世，由兒子腓特烈一世繼位。此君喜好逸樂排場，但他在西班牙王位繼承戰爭期間，為神聖羅馬帝國皇帝提供了急需的普魯士軍隊，因而在一七〇一年獲得國王的稱號，是他的一大功勞。

腓特烈一世為了新稱號的加冕，極盡炫耀之能事──用了三萬匹馬把整個宮廷從柏林搬到柯尼斯堡，他在典禮上身披鑲以鑽石的長袍，這在今天恐怕所費不貲。

腓特烈一世在一七一三年駕崩，兒子也叫腓特烈‧威廉，史稱「軍王」，他以自身的樸素形象重塑了權力。軍王一登基，凡屬不必要的事物都予以取消：絲襪、假髮、珍珠、摺扇、精緻的手套，還有二十道菜的盛宴，這都被視為舊制的墮落裝飾。建築、舞蹈、繪畫被視為無用之物。宮廷小丑被任命為柏林學院（Berlin Academy）的院長，知識分子在此也不再受歡迎。

新政權一切以備戰為務。如今一切以秩序、效率與整潔為優先。在軍王的治下，音樂無立足之地。

不過呢，國王對付音樂的粗野舉動無意間卻讓巴赫受益。年輕的李奧波王子在「壯遊」途中得知柏林宮廷樂團的優秀樂手突遭解雇，於是將之納為己用。

（Berlin Capelle）突然遭到解散。在軍王的治下，音樂無立足之地。

李奧波說服了攝政太后，宮裡頭能雇幾個樂手就雇幾個。結果六名樂手立即到任，不久之後，大提琴手林尼克也加入了陣容。李奧波的大膽之舉讓他的樂團脫胎換骨，一躍成為歐洲頂尖的音樂組織。

當巴赫在一七一七年到柯騰就任時，宮廷樂團有十六名樂手，台柱都曾是柏林宮廷樂團的成員，這都要拜普魯士整軍經武之賜。宮廷樂團的素質是關鍵——一般的普通樂子是無法激發巴赫的創作靈感，或是有能力把他的作品付諸演奏的。巴赫因緣際會，手下有技巧最純熟的樂手，於是他著手創作技巧要求頗高的器樂作品。巴赫的心中想必有屬意的樂手——或是大提琴手林尼克，或是腿夾提琴家阿貝爾——才能寫出大提琴組曲。柏林失之東隅，而巴赫得之桑榆。

《布蘭登堡協奏曲》誕生

普魯士的軍事化與六首大提琴組曲之間是有直接關聯的。巴赫在一七一九年三月往訪遠在一百六十五公里外的柏林——據我們所知，這是他第一次去柏林。他銜柯騰王子之命，監督一架新大鍵琴的購置，承製的是普魯士宮廷的著名製琴師米特克（Michael Mietke）。關於這趟旅行，我們只知道巴赫花了李奧波王子一百三十塔勒，來購買這架雙層鍵盤的大鍵琴。到了三月中，這架新的大鍵琴已經放在柯騰王子的宮廷裡。而巴赫離開柏林還有別的想法：他打算題獻一部作品給一位普魯

士貴族，這部作品日後將以「布蘭登堡協奏曲」為世人所知。布蘭登堡伯爵克里斯欽‧路德維希（Christian Ludwig）是普魯士選侯第二任妻子所生，這意味著他不在繼承人之列；布蘭登堡侯爵的異母兄長成為普魯士王國的第一任國王，而解雇柏林宮廷樂團的「軍王」則是他的侄兒。軍王或許滿腦子想的都是整軍經武，布蘭登堡侯爵則讓文化在自己的宮中延續。而音樂是他重視的項目之一。

一般認為巴赫停留柏林期間曾在侯爵面前演奏，因為他後來把《布蘭登堡協奏曲》獻給這位普魯士的王室成員。但巴赫有可能在李奧波王子前往卡爾斯巴德的時候就見過侯爵。巴赫在寫於一七二一年的題辭中提到，他在兩年前曾在侯爵面前演奏，而侯爵要巴赫進呈一些作品上來。他的獻辭以典雅的法文寫就，語氣極盡謙遜自抑，正是當時的風尚：

敬呈

布蘭登堡侯爵

克雷田‧路易

數年之前，僕有幸在殿下座前演奏，蒙殿下垂聽。上天所賜僕之音樂才具實屬淺薄，然僕竊察拙作尚能娛殿下耳目，僕於告退之後，有幸得殿下囑咐，進呈拙作若干，是故謹遵鈞命，將數首協奏曲之樂器編排予以修改，恭呈鈞覽，以解僕之重擔，尚祈殿下顧念僕乃藉此展現一片忠

忱而予以採納，勿以殿下超卓之品味求其全，並祈殿下繼續眷顧於僕，僕心所求無他，乃為殿下效犬馬之勞矣。

僕　尚・瑟巴斯欽・巴赫

一七二一年三月二十四　敬書於柯騰

《布蘭登堡協奏曲》裡頭有一條線索，有助於解釋巴赫為什麼寫了大提琴組曲。在一七二○年當時，大提琴是一種伴奏樂器，理應緊跟著樂曲的進行，而不是恣意冒險獨行。而腿夾提琴的音域與大提琴相近，但卻是一種更流行而有趣的樂器。那麼，巴赫為什麼為大提琴寫了獨奏作品，而不是為腿夾提琴？

巴赫在每一首《布蘭登堡協奏曲》所安排的樂器組合都不相同（他為這組作品所取的標題是以不同樂器演奏的六首協奏曲〔Six concerts avec plusieurs instruments〕），而所動用到的樂器則是為柯騰宮廷樂團量身訂做的。第六號協奏曲的配器顛覆了傳統的觀念：腿夾提琴的部分難度不高，而較為現代的中提琴和大提琴被賦予獨奏重任。巴赫在這幾首協奏曲中展現出以新方式並置樂器的強烈傾向，不過大提琴的部分比腿夾提琴更難，還有一個原因：拉奏腿夾提琴的人正是李奧波王子。李奧波王子的琴藝或許還過得去，但絕對無法和宮廷樂團裡的高手相比。由於巴赫是寫給一個腿夾提

琴時常由王子擔任的樂團，他不想讓李奧波的面子掛不住，也不想損及音樂。

巴赫學者馬爾肯・博伊德（Malcolm Boyd）認為，腿夾提琴的部分「難度不高，可能是為李奧波所寫，讓他與（宮廷樂團腿夾提琴手）阿貝爾一起拉」[3]。結果我們聽到的是歡騰精采的音樂，但是對腿夾提琴的技巧要求卻不高。大提琴組曲也是同樣的道理。在李奧波王子的宮廷為腿夾提琴寫技巧艱難的音樂，不會是聰明的做法，因為這是王子拉奏的樂器。但是寫給大提琴的話，巴赫就可以照自己的意思來寫了。

| 庫朗舞曲 |

巴赫生前所享的名氣
和死後所累積的聲譽，
兩者判若雲泥，
這在音樂史上是個很值得注意的現象。[1]
——楊恩（Percy M. Young）

巴赫在生時並不有名。他從來都不是像貝多芬、莫札特或與他同時的韓德爾那樣名震全歐。他落腳在日耳曼之一隅，職業生涯也並不張揚，當時的日耳曼還沒統一成德國。維也納、倫敦、巴黎讓其他作曲家在生時就享有盛名，但是巴赫從沒在這等大城市住過。他沒寫過歌劇，也沒在擁有歌劇院的城鎮工作過，而當時歌劇是成名的唯一途徑。

巴赫的音樂風格對事業的開展也沒有幫助。複音音樂講究的是把兩個以上的音樂線條交織在一起，但是這門技藝已經不流行了。許多當時和後世的人認為複音風格被過度講究、繁複而陳舊的包袱所拖累，跟不上步伐輕盈歡樂的時代。

就算巴赫在音樂上名氣很大，也和他的創作沒什麼關係。巴赫在世時只有九部作品付梓出版，其中也包括較為次要的作品，像是早年為慕豪森市議會交接所寫的一部清唱劇*。

用巴赫專家布魯姆（Friedrich Blume）的話來說，巴赫在世時「是以管風琴師和大鍵琴師、以管風琴的技術專家和顧問、以精通對位藝術的大師、以教學而為人所知，而不是以作曲家……如果他的作品不曾存在的話，也無法更為靜默」。

但靜默是不可能永遠保持的。巴赫有四個兒子成為職業音樂家，其中有兩個是靠自己闖出名號，再加上巴赫為數頗多的門下弟子，確保了他許多作品將傳世久遠。「老巴赫」在某些圈子裡（雖然規模小且遠離主流）是受到推崇的。

舉個例子來說，莫札特在巴赫死後四十年，在萊比錫的一處教堂聽到一首巴赫的經文歌，深受震撼，問道：「這是什麼？」當分置兩處的詩班唱完時，他大叫：「從這裡可以學到很多東西！」貝多芬十二歲就在維也納彈了《平均律》，舉座為之側目，他會稱巴赫為「和聲之祖」。但是這些身為專業菁英的藝術家是超前他們時代的。

巴赫的第一本傳記

第一本巴赫的傳記要到一八○二年才出版，此時巴赫去世已經超過了半世紀。這本傳記的作者是佛克爾，他本是鞋匠之子，後來成了日耳曼最有影響力的音樂史家和理論家之一。這本篇幅不大的傳記出版時，歐洲的政治正是風起雲湧，法國大革命和拿破崙戰爭觸發了日耳曼的民族主義。佛

克爾的傳記帶有民族自豪感。「巴赫留給我們的作品，」他寫道：

耳曼人的心中喚起尊貴的熱情……

之感的人，就應支持此一愛國之舉。……我自認有責向大眾提醒此一義務，並在每個真正的日

免於遺忘崩壞的藝術家，為他立起不朽的豐碑，受人民的感念；凡是對這個日耳曼名字有尊崇

是非常寶貴的民族遺產，沒有其他國家可以相比。凡是那些救其免受謬誤抄本所苦、從而令之

自居（他的祖先魏特．巴赫來自普雷斯堡〔Pressburg〕，也就是今天斯洛伐克的布拉迪斯瓦

拉〔Bratislava〕，在十六世紀是匈牙利王國的都城）。我們應該謹記在心，佛克爾的呼籲寫於法國大

這番愛國論調在今天聽來令人感到刺耳，而且巴赫大概也會覺得意外，因為，他以匈牙利後裔

　——

＊其他付梓出版的作品包括《鍵盤練習曲集》（Clavier-Übung），收錄六首鍵盤組曲，在一七三〇年代分三冊出版；還有《郭德堡變奏曲》（Goldberg Variations，一七四一）、《音樂的奉獻》（Musical Offering，一七四七），這是為腓特烈大帝而寫。巴赫的傳世巨作《賦格的藝術》（Die Kunst der Fuge）是在巴赫去世後一年所出版，但是只賣出了三十份樂譜，版最後被兒子卡爾．菲利浦．艾曼紐．巴赫熔掉，當廢鐵賣了。在巴赫去世之後半世紀間，還有好些鍵盤作品因應教學之需而出版，也有幾個音樂商販賣巴赫的手稿。

革命證明了民族國家的價值之時，而日耳曼為其分裂，付出了沉重的政治代價*。

佛克爾的傳記花了很多力氣建立巴赫（如果不是德國）的地位。我們在字裡行間看到巴赫開始被神化，彷彿他的作品是完美無瑕、筆墨無法形容，不論在過去、今天或未來都不會消亡，佛克爾在他的假髮之上放了一頂光環，其狂熱的程度就連今天的巴赫粉絲也要相形失色。佛克爾最後是這麼結尾的：「這個前無古人、很可能也是後來者的最偉大音樂詩人和音樂詞家，他是個日耳曼人。且讓他的國家以他為傲，同時，也讓這個國家配得起他！」[2]

誰點燃巴赫身後的榮耀？

事實是，巴赫在日耳曼境內外的名氣都不大。有一小撮像佛克爾這樣的鑑賞家在蒐集巴赫的作品，但一般大眾對他則是一無所知，遠不及莫札特、貝多芬和韓德爾在世時所享有的名聲。巴赫的音樂引不起大眾共鳴的情況持續到十九世紀[3]。聽眾還必須耐心等待所謂的「巴赫復興」（Bach Revival，這是史家用來形容重新發掘巴赫所用的名詞），第一次有一位墓木已拱的作曲家，從專家私賞之一隅一躍而廣為大眾所喜愛。

巴赫復興的肇始有具體的時間和地點。這一年是一八二九年，地點在柏林，登場的是二十一歲的孟德爾頌。他組織並指揮了巴赫《聖馬太受難曲》的歷史性演出，這部懾人心魄的神劇講述耶穌

受難前的故事。

孟德爾頌身為啟蒙運動最有名的猶太哲學家摩西・孟德爾頌（Moses Mendelssohn）的孫子，應該輪不到他來點燃巴赫身後的榮耀。雖然孟德爾頌一家已經改信基督教，但是說到把基督教音樂珍寶引入日耳曼的是一個猶太音樂家，他深知箇中諷刺。事實上，孟德爾頌的血液裡流著巴赫的音樂。他的姑婆莎拉・利維（Sara Levy）跟巴赫的兒子卡爾・菲利浦・艾曼紐上過課，也認識巴赫的長子威廉・費利德曼。孟德爾頌的母親跟巴赫的得意門生學過音樂，而透過他自己的音樂老師柴爾特（Carl Friedrich Zelter），孟德爾頌可說是巴赫的再傳弟子***。

孟德爾頌也認真看待自己的猶太根源。他演出的《聖馬太受難曲》經過了大幅刪減（全本演出長約三小時）[5]，且在某方面也反映了他很注意反猶太的風潮****。

———

＊佛克爾本身就體會到日耳曼分崩離析之苦。他計畫寫一部音樂通史，其中詳細描述了兩部寫於十六世紀初的彌撒曲，在拿破崙揮兵攻打日耳曼時，樂譜已經製版完畢，眼看著就要付印，法軍把銅版鎔毀，去鑄造子彈。

＊＊其間的傳承是：威廉・費利德曼・巴赫，克恩伯格（J. Kirnberger），莎拉・利維，再到柴爾特。

＊＊＊「在孟德爾頌的個人生活和專業歷程中，」艾波蓋特（Celia Applegate）於《巴赫在柏林》（Bach in Berlin）中寫道，「經營巴赫總是與他試圖實現日耳曼─猶太─基督教的共生有關聯。」

緩慢的「巴赫復興」過程

演出當晚，柏林宏偉的歌唱學院音樂廳座無虛席，還有上千名無票的民眾擠在外面。台下的有普魯士國王、王儲、詩人海涅（Heinrich Heine）、哲學家黑格爾（G. W. F. Hegel）。孟德爾頌坐在鋼琴前面，背譜指揮。

如果巴赫曾開過音樂會展現其天才，建立其聲譽的話，那就是這場音樂會了。演出一票難求，造就一片好評，不斷加演，打開了這位作曲家的大門。但就算是這麼一場具有里程碑意義的音樂會，在當時也被認為是個頗具風險的計畫。在一八二九年，還不認為一般大眾聽得了巴赫的音樂。

孟德爾頌在幾年前從巴黎寫了一封信給姊姊，為巴赫被說成「不過是一頂塞滿學究作風的過時假髮」而抱不平。[6] 跟孟德爾頌一起搬演《聖馬太受難曲》的歌手兼演員德孚里安（Edward Devrient），記得「當時普遍認為巴赫是晦澀難解的音樂算術家」。當演出《聖馬太受難曲》的計畫被提出時——

……受到嚴肅的質疑：一般大眾能接受如此陌生的一部作品嗎？在聖樂音樂會之中安排一段巴赫的音樂或許還能被接受，當成只有少數鑑賞家喜愛的逸品，但是整個晚上只演奏在一般人眼裡沒有旋律、精於計算、不露感情又複雜難解的巴赫，結果會如何呢？此舉似乎有欠考慮。

事實上，有些聽眾覺得演出極為沉悶（像是海涅），或覺得很特別（黑格爾），而其他人可能認為巴赫被埋沒的珍品還是繼續任其埋沒好了。巴赫的復興是個緩慢的過程，要花好幾十年才能得到主流的接受。而《聖馬太受難曲》是一部規模有如歌劇的豐富作品，孟德爾頌在演出時，兩個合唱團動用了至少一百五十八名歌手，七十多位樂手，還配上戲劇性的故事情節，敘述耶穌受難前幾天的遭遇[7]。

而大提琴組曲──這是寫給一件蹣跚而行、音域低沉、通常是為人作嫁的樂器──還需要更長的時間才能被一般大眾所接受。

| 薩拉邦德舞曲 |

它有一種特殊的誠懇與坦率，
一種音樂的脆弱，
有如一個全心禱告的人。[1]
——羅斯托波維奇

音樂像是一種死去的語言，如今無人真正知道它聽起來是什麼模樣。寫給獨奏大提琴的音樂會不會有人想聽，都令人懷疑。在卡薩爾斯之前的大提琴家是無法讓音樂廳滿座的；大提琴也不被視為重要的獨奏樂器。正如蕭伯納（George Bernard Shaw）在一八九〇年（卡薩爾斯在這一年發現了巴赫的大提琴組曲）寫的嚴厲樂評：「我不喜歡大提琴……我只聽到蜜蜂在石壺嗡嗡作響。」[2]

卡薩爾斯重新發明了大提琴。他還在巴塞隆納念書的時候，就覺得有許多廣為接受的技巧阻礙了音樂家的表現。他讓持弓的僵硬手臂得以釋放。他也發明了延展手掌的方法，取代了移動整隻手，因而讓手指更自由。他也開發了他所謂的「有表現力的音準」（expressive intonation），允許細微的調整，以與音樂的和聲更為密合[3]。

在卡薩爾斯之前也有大提琴名家在獨奏會中演

出，但只是偶一為之，而不是專以此為務。這主要是因為大提琴的曲目是如此薄弱。大衛多夫（Karl Davidov）、波普爾（David Popper）、奧芬巴赫（Jacques Offenbach）、高特曼（Georg Goltermann）、龍貝格（Bernhard Romberg）都是十九世紀的大提琴名家，他們也都為大提琴寫曲子，這和蕭邦、李斯特、孟德爾頌、拉赫曼尼諾夫這些為鋼琴創作的鋼琴家相比，簡直有天壤之別。技巧高超的鋼琴家和小提琴家有能讓群眾風靡的樂曲，而大提琴家的法寶卻很有限。

就連卡薩爾斯在展開的國際演奏生涯之初，也得當襯托其他音樂家的綠葉，而無法以獨奏大提琴家單獨登台。他在巴黎與拉穆盧管弦樂團首次登台，大獲成功之後，有段時間住在蒙馬特一家便宜的客棧，並在蘇伊士咖啡廳（Café Suez）拉琴賺錢，有時還接受有錢寡婦的接濟。但他很快就得到一筆充裕的津貼，得以一嘗巴黎「美好年代」（belle époque）的沙龍生活，建立關鍵的社交和音樂人脈。

不再為人伴奏的音樂家

他的第一次重要旅行是在一九○一年以三重奏樂手的身分，隨聲樂家轟華達前往美國。卡薩爾斯只是配角，但表現卻受好評，偶爾光芒還會蓋過這位來自加州採礦小鎮、在歐洲大歌劇揚名立萬的聲樂家。他們開了超過六十場音樂會，走了六千多公里路。這個幅員遼闊的國家充滿勃發的力量

和民主的精神，讓卡薩爾斯留下深刻的印象。他在德州的酒館裡跟牛仔玩撲克，在賓州的礦井裡弄得滿身塵土，在新墨西哥州的沙漠裡騎馬，還在巴爾的摩看拳擊比賽。但是對卡薩爾斯來說，這趟旅行在舊金山提前結束，他去譚莫佩山（Mount Tamalpais）健行，左手被落石砸到受傷。他注視著壓傷的手指，心裡浮現一個奇怪的念頭：「謝天謝地，我以後都不用拉琴了！」

他還會再拉琴的，但不再是為人伴奏的音樂家。手傷痊癒之後，卡薩爾斯回到歐洲，開始和英國鋼琴家鮑爾（Harold Bauer）在法國、西班牙、瑞士、荷蘭和巴西合開音樂會。兩人配合得很好，但是把聽眾迷倒的是卡薩爾斯。不能再把大提琴貶為在石罐裡嗡嗡作響的蜜蜂了。

從某方面來看，卡薩爾斯是成不了演奏巨星的。在他剛展開獨奏之初，《舊金山紀事報》有篇樂評說他的「外表和打扮都極不起眼，以至於他精湛的琴藝讓聽眾大為吃驚」。兩年之後，他到美國巡迴演出（這趟演出還包括一場白宮獨奏會，在老羅斯福總統面前獻奏），承辦人建議他戴頂假髮，在舞台上會好看些[4]。他置之不理。卡薩爾斯穿了鞋也頂多只有五呎二吋，頭又漸漸禿了，看起來並不像外表浮誇的歐洲演奏巨匠。但是他拉大提琴之遊刃有餘，讓樂評聽得如癡如醉：

卡薩爾斯先生的技巧無庸贅言；他對樂器有著十足的掌握，無疑是有史以來最偉大的大提琴家……（《費城公報》〔Philadelphia Public Ledger〕，一九〇四年）

他的琴弓觸觸到琴弦的那一剎那，就說明了他是一位大師，一位以專心精確和可靠的效果傳達訊息的先知⋯⋯（《利物浦每日郵報》〔Liverpool Daily Post〕，一九〇五年）

卡薩爾斯是第二位登台的獨奏家，他演奏的音樂很不尋常。只消想像一下在大（音樂）廳裡頭，只有一把大提琴拉奏，但卻沒有伴奏！乍看之下會覺得有點怪，但是聽了他拉巴赫為大提琴寫的C大調組曲，就會深受吸引了。（〈漢堡的音樂〉《史特拉》〔The Strad〕雜誌，一九〇九年）

沉睡近兩百年的大提琴組曲重現

卡薩爾斯的演奏生涯留下詳細的紀錄，但他什麼時候第一次公開演奏大提琴組曲，卻是無可考。卡薩爾斯曾說他等了十二年，才有足夠的勇氣在音樂會上演奏一首組曲。既然他在一八九〇年發現了這組作品，這也就意味著他大約在一九〇一至〇二年間首次演奏大提琴組曲。

一九〇一年秋天，卡薩爾斯和鮑爾一起在西班牙巡迴演出。卡薩爾斯有許多資料都藏在加泰隆尼亞國家檔案館（Catalan National Archives），在此可以看到許多他早年演出的音樂會評論。最早一篇演奏大提琴組曲的評論見於《巴塞隆納日報》（Diario de Barcelona），日期是一九〇一年十月

十七日。他的演奏以其抑揚頓挫與高尚莊重而為人稱道；前奏曲與薩拉邦德舞曲活力充沛、美感獨具而為人所讚賞。次日，另一份巴塞隆納的報紙評論了卡薩爾斯和鮑爾在大劇院（Teatro Principal）的音樂會，把「巴赫家族中最著名成員為獨奏大提琴所寫的組曲」稱讚了一番。十天之後，馬德里的《自由報》（El Liberal）報導，「一首巴赫的組曲，聽眾報以熱烈掌聲。」[5]

沉睡了近兩百年的大提琴組曲終於重現世人面前。

從一九〇〇年到一九〇四年間，卡薩爾斯在像倫敦、巴黎、鹿特丹、烏特勒支、紐約、蒙特維德歐和里約熱內盧這些城市演出了全本大提琴組曲。[6]他所到之處，都得扭轉偏見：認為這些作品都是枯燥的練習曲，由一個「學究氣的假髮老人」所寫，最好是在琴房裡拉奏，而不是在音樂廳演出。若是在十九世紀演奏巴赫的器樂作品，會奏得像縫紉機那般機械。反之，卡薩爾斯讓大提琴組曲充滿感情。[*]

＊因為在卡薩爾斯之前不曾有人錄製過大提琴組曲，所以無從比較起。但是可以找到當時首屈一指的德國大提琴家克連格（Julius Klengel）錄的第六號組曲的薩拉邦德舞曲，它錄於一九二〇年代末，遠晚於卡薩爾斯公開演奏全本大提琴組曲，聽起來很柔滑，用了很多滑音，也沒有卡薩爾斯所注入的那種未加矯飾的力量與急迫感。克連格的錄音也有鋼琴伴奏，從這裡也可看出對於卡薩爾斯之前的十九世紀大提琴家來說，獨奏大提琴是多麼具有革命性的概念。

這不是在演奏，是讓音樂復活！

「這幾首組曲閃爍著最亮眼的詩意，怎麼會有人認為巴赫是『冷漠的』？」卡薩爾斯說道，「當我開始鑽研巴赫時，發現了一個廣闊的新世界……我所經歷到的感受，是在我的藝術生涯中最純粹且最強烈的！」[7]

他把那些感受化為音樂的本事，無人能望其項背。荷蘭鋼琴家隆特根（Julius Röntgen）寫信給人在挪威的葛利格（Edvard Grieg）：「聽他拉奏巴赫的大提琴組曲是無上的快樂。」等到卡薩爾斯把第五號組曲拉給葛利格聽之後，葛利格叫了出來：「這人不是在演奏，他讓音樂復活！」出資人兼愛樂者史佩耶（Edward Speyer）如是描述他在倫敦所演奏的第三號組曲[8]：

> 隨著音樂推移，興奮之情愈漲，到了最後的表露是在倫敦的音樂會難得一聞的……這首巴赫的組曲讓聽者激動不已，因為演奏嚴守古典形式，但情感又是全然奔放，而非如權威專家意欲說服我們的，槁木死灰乃是演奏巴赫的正確方式。

親身參與了第一場演出的鮑爾，記得卡薩爾斯有一次在西班牙演奏大提琴組曲。一位舞台工作人員向鮑爾走來，看起來一副知情的樣子……

「先生，那音樂是威爾第寫的。」

「當然是囉，」我說，「節目單上不就是這麼寫的嗎？」

「節目單跟我沒什麼關係，」這人回說，「因為我不認識字。但我知道這是威爾第的音樂，因為他的音樂總會讓我流淚。」[9]

這些稱讚一定支撐了卡薩爾斯繼續走下去，而他現在能提高價碼，這也是原因之一。但是演出行程極為累人，平均一年有兩百五十場音樂會。在汽車或飛機還不普遍的年代，卡薩爾斯音樂會的汗漬未乾，就得拖著行李和龐大的樂器去趕火車，在從馬德里到莫斯科的火車上勉強睡幾小時。他每年會和鮑爾一起做一趟巡迴演出，卡薩爾斯和這個頭髮蓬鬆的英國人攜手登台，也有私人交情。

他到俄羅斯開巡迴獨奏會，一九○五年首次在聖彼得堡演奏大提琴組曲，碰上音樂廳停電，於是在數百支搖曳的燭光之間演出。他和樂團演出協奏曲。而他也和瑞士鋼琴家柯爾托（Alfred Cortor）、法國小提琴家提博（Jacques Thibaud）組成三重奏，很快就成為二十世紀最著名的室內樂團體，被人稱為「聖三位一體」，到各國巡迴演出，率先灌錄室內樂錄音。卡薩爾斯總是馬不停蹄，請母親在寫給表親的信上說他「在歐洲各地旅行，而我的心總是放在琴弦上」。但他最後還是縮減了巡迴演奏的長度，定了下來，把他的心交付在琴弦以外的事物上。

專屬於卡薩爾斯的曲目，直到天使接手

卡薩爾斯第一次見到葡萄牙大提琴家蘇吉雅（Guilhermina Suggia）的時候，她只有十三歲，當時她是個前途看好的年輕大提琴家，到一處光鮮亮麗的葡萄牙賭場聽二十一歲的明日之星卡薩爾斯演奏。他給她上了幾堂課，對她的才華大感意外。可感意外之事還很多。蘇吉雅十二歲就成了奧菲翁管弦樂團（Orpheon Orchestra）的大提琴首席。十年之後，她完成在萊比錫的學業，在歐洲各地演出，聲譽鵲起，兩人又恢復聯繫。到了一九〇七年初，他們一起住在卡薩爾斯在巴黎近郊租的一棟三層樓房裡。

嬌小的蘇吉雅有著橄欖色的皮膚，一雙大大的棕眼，鼻子很顯眼。在豐富（有人說是剛烈）的脾氣和飾以繁花的長袍之下，是對職業道德的極度講究，這使她得以在以男性為主的大提琴家世界中出頭。他們一起演出，一起巡迴。在一些同台演出的節目單上，會說他們是一對夫婦；而兩人也以夫妻互稱，顯然是因為這較能為禮俗所接受。雖然卡薩爾斯自成一家，但不久蘇吉雅就被許多人視為當時最偉大的女大提琴家。（不過有一塊大提琴曲目是保留給卡薩爾斯的：《無伴奏大提琴組曲》。蘇吉雅覺得自己只有能力拉第一號和第三號兩首而已，表示其他幾首專屬於他，「直到天使接手為止。」）

卡薩爾斯和蘇吉雅在一起幾年之後，有一次在瑞士演出巴赫的《聖約翰受難曲》，奏到一首情

感洋溢的詠嘆調時，一股預感湧上心頭。「在那一刻，」他事後回憶，「我很篤定，家父將亡。」

他取消了之後幾場演出，兼程趕回加泰隆尼亞，希望能在買給父親的房子裡看到他。這棟房子在一處山上的小村，空氣清新，對他的氣喘好。不祥的預感成真；卡洛斯・卡薩爾斯已經下葬[10]。

父親死後，母親催促兒子考慮給自己買一棟房子，可以在繁忙演出之餘休息避靜。他聽從母親建議，不久便拿了一筆錢，在聖薩爾瓦多的海邊買下一塊地，小時候媽媽常帶他到這裡玩。這是他最早的童年記憶：他從睡夢中醒來，看到地中海粼粼波光穿過旅館的窗戶，映照出光影的嬉戲。在母親的協助下，在此建起一座莊園；又逐年增建了花園、果園、音樂廳，還有一座網球場。

一心拋開生命中「最不快樂的事」

卡薩爾斯回到巴黎，他和蘇吉雅狂暴的關係並沒有給他什麼慰藉。「兩個懷有雄心壯志的大提琴家同在一個屋簷下，空間就是不夠，」梅榭（Anita Mercier）在一本近年出版的傳記中這麼寫著，「而蘇吉雅並沒有犧牲自己，成就卡薩爾斯的準備。」[11]他們倆的安排似乎主要是按蘇吉雅的意思──沒有正式的婚姻，沒有小孩。一九一二年，兩人到聖薩爾瓦多度假，同行的還有卡薩爾斯性格複雜的朋友托維（Donald Tovey），這段感情終於走到終點。究竟如何安排，細節並不清楚，但是卡薩爾斯善妒的本性被激了出來。「蘇吉雅當時就算藝術未臻於顛峰，也是個青春盛放的年輕女

子，」為托維作傳的葛利爾森（Mary Grierson）這麼寫道。「或許她在玩火——或許炎熱的地中海夏日把這些非常敏感的人弄得心神不寧。」[12]

波特（Tully Potter）寫了兩冊大提琴歷史演出的紀錄，在註腳中可以看到兩人火爆分手的描述。來到卡薩爾斯莊園的男性訪客很快就知道，不要太去搭理蘇吉雅，以免引燃卡薩爾斯的怒火。根據波特的描述，事情在近乎胡鬧的狀況下到了無可收拾的地步：「托維在洗澡，卡薩爾斯闖了進去，手裡揮舞著手槍，以致他從窗戶跳了出去——所幸是在一樓。但他只有一塊海綿來保有他的尊嚴。」

不過這場戲還是發生了，它結束了為期六年的關係。兩人之間最後的一次聯繫是在一九一二年十二月三十一日，卡薩爾斯所拍的電報。「時鐘敲十二下的時候，我將是獨自一人，全心全意想著你，」他寫道。「或許，你也會想著我。」這是留存下來的唯一一封信——蘇吉雅要求，在她死後把卡薩爾斯寫給她的信，還有她的回信全數銷毀。

卡薩爾斯埋頭開音樂會，在英格蘭、俄羅斯、義大利、布達佩斯和布加勒斯特演出。在他周圍，歐洲的藩籬似乎步步收攏。巴黎不再是避風港，蘇吉雅不在身邊，以此作為開音樂會的據點的時間也不多了——第一次世界大戰即將爆發。一九一四年初，卡薩爾斯坐船到美國，這是他在這十年間第一次前往美國，一心想把他生命中「最不快樂的事」拋諸腦後[13]。

｜ 小步舞曲 ｜

比別的舞曲更象徵了法國宮廷的漠不關心、
優雅、細緻與高貴。
——《牛津作曲家指南：巴赫》

卡薩爾斯抵達紐約不到一個月的時間，《音樂美國》（Musical America）登了一篇獨家報導，解開「卡薩爾斯突然造訪美國之謎」——他結婚了！卡薩爾斯突然迎娶的女身邊的人都覺得很驚訝。這位卡薩爾斯匆促迎娶的女子名叫蘇珊・梅特卡芙（Susan Metcalfe），時年三十五的美國聲樂家、社交名媛。

卡薩爾斯與蘇吉雅分手不久，在柏林舉辦了幾場音樂會，梅特卡芙突然出現在其中一場音樂會的後台。這並不是兩人初次相識，十年前，他們曾在紐約同台演出，當時卡薩爾斯演奏一首大提琴組曲，而她則唱了幾首歌曲。梅特卡芙生在義大利，父親在美國行醫；母親這邊也從義大利來，世代擔任托斯卡尼公爵的祕書。「蘇西」・梅特卡芙舉止優雅，略顯拘謹含蓄，歌藝在水準之上。風采迷人而嬌小（她比卡薩爾斯還矮兩吋），有著一頭黑髮，五官精緻。蘇吉雅不藏鋒芒，而梅特卡芙的舉止則較為溫婉，卡薩爾斯

與她的戀情隨即展開，在柏林短暫邂逅時，兩人已經決定結為連理。過了幾個月之後的一九一四年四月，兩人低調結婚，地點是紐約近郊的紐羅謝爾（New Rochelle），梅特卡芙的家族住在這裡[1]。新婚的小兩口打算在倫敦發展，結果有好幾年的夏天卻是在聖薩爾瓦多過的。卡薩爾斯身旁都是大家族的親戚，講的都是加泰隆尼亞話，梅特卡芙來自紐約上流社會，到了鄉下尤其覺得格格不入。兩人的關係很快就告惡化。

一九一五年五月，梅特卡芙寫了一封法文信給卡薩爾斯，說到自己被他罵天真無知、對世界欠缺了解，還有「被慣壞厲害」，她的心裡有多難過。她對他所設計的「每一個嫉妒的場景」展開反擊，「缺乏信心，你不斷讓我覺得在情感上、在肉體上受到傷害。」

梅特卡芙和母親寫信到西班牙，向卡薩爾斯的母親告狀，說兩人的關係已經惡化到無以復加的地步。梅特卡芙的母親以優雅的法文寫信給多娜·皮拉爾，細數「卡薩爾斯如何以不公的斥責與暴力折磨妻子」。海倫·梅特卡芙寫道，他不愛妻子真正的模樣，而是想去囿限她。海倫的措詞用語並不加修飾，直指卡薩爾斯為人「愛吃醋、自我中心又專橫霸道」。

成立卡薩爾斯管弦樂團

西班牙在第一次世界大戰中保持中立，這讓卡薩爾斯可以自由來去美國。但是他對戰爭狀態很

反感，還捐錢給紅十字會和其他救援組織。在軍國主義者疾呼禁止德國音樂的時候，卡薩爾斯也和鮑爾及其他支持巴赫、貝多芬、莫札特的人在紐約成立了貝多芬協會。但是在戰爭初起時，卡薩爾斯顯然站在德國這一邊。卡薩爾斯夫人的朋友艾梅特（Lydia Field Emmet）在一封寫於一九一四年的信中提到，卡薩爾斯認為德國的組織效率雖然高過法國或俄羅斯，但是「德國圖的是土地，正是透過了令人稱羨的組織而成為一大威脅」。

戰爭讓歐洲四分五裂，而他的婚姻則讓他受苦。「我們所遭受的悲傷，」卡薩爾斯在一九一七年以法文寫信給妻子，「還有你覺得你不再愛我，不能再與我生活在一起，對此，我滿心悔意。」

但是，這些風風雨雨並沒有影響到他的大提琴演奏。就在寫信給梅特卡芙的幾個星期之前，他以第三號大提琴組曲風靡了芝加哥的聽眾，根據一篇樂評的說法，「音色美得令人陶醉，技巧完美無瑕。」[2]

但是卡薩爾斯和蘇珊日漸疏遠，他留在加泰隆尼亞的時間也越來越多。戰爭結束後，他把心力轉到指揮上頭，在巴塞隆納成立卡薩爾斯管弦樂團（Pau Casals Orchestra）。對卡薩爾斯來說，指揮是自然而然的發展，把他從二十年來馬不停蹄的演奏生涯中給救出來。而且他受加泰隆尼亞愛國主義所鼓舞，這是他回饋家鄉的方式，也讓巴塞隆納在音樂版圖上占有一席之地。他以有限的資源，倉卒組成樂團；他給加入樂團的樂手比一般高一倍的工資，還把自己獨奏演出的收入拿來補貼樂團，使其財務不致捉襟見肘。

加泰隆尼亞再次成為卡薩爾斯的家。每年夏天，他會離開巴塞隆納兩、三個月，前往聖薩爾瓦

多。黎明即起，在鋼琴上彈奏巴赫，通常是《平均律》裡頭的樂曲，而屋裡的金絲雀則在籠中啁

啾，與琴聲和鳴。從三拱陽台走個幾步，就可踏在海灘的熱沙上。他沿著海邊騎著弗洛里安——這

是一匹渾身漆黑的安達盧西亞阿拉伯馬，或是帶著德國牧羊犬佛列特散步。網球、西洋棋和音樂填

滿了這幅田園景致。

別墅裡的音樂室可容納數百名聽眾；他把隔壁的房間叫做「舊情廳」（La Salle de Senti-

ments），牆上掛著家人、朋友和珍貴回憶的照片。還有一個房間掛著水晶吊燈，牆壁有鑲板，描

繪寓言故事的場景，這是從一處十八世紀的加泰隆尼亞貴族宅邸運過來的。

在屋外後花園的緩坡上，有一條長廊，卡薩爾斯可在此遠眺地中海的粼粼波光。若是面對別

墅，他可細細端詳羅列有致的橄欖樹，銀綠色的枝葉閃閃發光。別人或許會把他誤認為是一位在自

家領地裡的十八世紀公爵，把心力都放在孕育藝術和享受自然上頭。[3]

最親的母親撒手人寰

但是對加泰隆尼亞來說，這卻是個希望破滅的時刻。西班牙新任的總司令德里維拉（Miguel

Primo de Rivera）在國王阿方索十三世的支持下，自封為獨裁者。德里維拉是加泰隆尼亞人，卻隨

即禁止加泰隆尼亞的旗幟、語言、民族舞蹈。就連加泰隆尼亞的路牌本來是以雙語呈現，現在卻被切成一半，只留下西班牙文。

西班牙在一次世界大戰中保持中立，經濟繁榮，如今急轉直下，階級衝突尖銳。而西班牙軍隊在受其保護的摩洛哥慘敗在阿卜杜勒—克里姆（Abd el-Krim）及其里夫（Rif）族人手下，損失了超過一萬五千名士兵和平民。

西班牙此時卻是在一個埋頭工作數月、只圖和吉普賽朋友飲酒作樂一個週末的獨裁者之統治下。獨裁者在馬德里的咖啡座消磨了一個晚上，凌晨時分回家發布了措詞誇張的公告，其中有許多是只要好好睡一覺就會將之撤回的。不過德里維拉雖然把對手加以監禁或流放，但沒人在他眼皮下被處決。多虧了法國出兵協助，德里維拉結束了摩洛哥的動亂，得到一次勝利。國王點醒德里維拉，軍隊並不支持他，他才下野退位，萬念俱灰，數月之後死在巴黎[4]。

對卡薩爾斯來說，他的孤絕與暗淡的政治氣氛是相合的。他和梅特卡芙各有各的事業要追求，卡薩爾斯雖然支持共和，但也從未隱瞞自己把王后當成「第二個母親」看待的事實[5]。

他們在經歷了十四年早已名存實亡的婚姻之後，正式分居。西班牙王后在一九二九年死在宮裡。卡薩爾斯前途之所需，搬到巴塞隆納、馬德里、布魯塞爾、巴黎，搬回巴塞隆納。卡薩爾斯對他

不過在生活中跟他最親的還是他的生母。這些年來，這位戴著厚厚的藍色鏡片、鼻子高挺一如兒子的婦人，已經成了海濱別墅的家具了。她支持他的生涯毫無私心，甚至以自己的婚姻為代價，應卡薩爾斯

母親有一種不尋常而深沉的平靜，一種讓他走過生命中種種試煉的堅定與剛強。

一九三一年三月，卡薩爾斯在日內瓦舉行的音樂會結束後，收到一份電報，得知母親去世的消息。一個月之後，選舉結束了君主制。卡薩爾斯長期以來迫切渴望的西班牙第二共和國成立。

｜吉格舞曲｜

安排在前面的舞曲予人凝重之感，
如今收拾成愉悅生動的樣貌，
聽者能帶著歡欣的心情離去。
——菲利浦·史皮塔

我計畫趁著研究大提琴組曲之便到歐洲旅行，結果卻不盡如預期。我知道在聖薩爾瓦多有一間卡薩爾斯博物館（Casals Museum），身上拖著一本重如磚頭的《卡薩爾斯傳》。寇克（H. L. Kirk）的這本傳記寫得很好，為我指點了一些方向，但是太過厚重，不適合帶在身上旅行，把幾個地點的描述抄下來，就把書寄回加拿大了。我在西班牙尋找卡薩爾斯早年流連的街道和咖啡館，來到了安珀街——卡薩爾斯當年在這條街上的一家二手樂譜店發現這首組曲。但是當我用一口破西班牙文跟這條街上唯一一間樂譜店問到卡薩爾斯的時候，卻像是在問起唐吉訶德的健康狀況如何一樣。

加泰隆尼亞國家檔案館坐落在巴塞隆納市郊的聖庫加特（San Cugat），我在這裡看到許多卡薩爾斯的相關資料，仔細研讀他早年音樂會的樂評，端詳著那感覺起來像是我要找的聖杯：卡薩爾斯在一八九〇年

找到的大提琴組曲的版本。但音樂不只是紙上畫的小節線和豆芽菜而已。這份泛黃、摺了角的樂譜用膠帶黏起來，這裡補一塊，那裡貼一塊，上頭用藍色鉛筆做的記號多半不可解，關於這份樂譜我能說多少呢？

意外造訪大提琴家麥斯基

卡薩爾斯的家鄉本德雷爾在巴塞隆納南邊一小時車程，灰撲撲的，有點不友善。我到的那一天，整條街空蕩蕩的，兩旁的建築物拉著百葉窗，爆炸聲隆隆作響。一小撮一小撮蓄著鬍鬚的人朝著我投來兇惡的目光，我趕緊沿著狹窄的街道溜走，去找卡薩爾斯童年住過的房子，心裡也不免擔憂發生政變。結果，街頭的喧鬧是紀念當地主保聖人的節慶活動（不過那年夏天西班牙真的有爆炸事件，是由巴斯克獨立解放組織放置的）。雖然鞭炮震天價響，卻沒看到什麼慶祝活動。至於跟卡薩爾斯相關的地方，一間他住過的小房子成了博物館，有他曾經彈過管風琴的教堂，除此之外就沒什麼了。本德雷爾是個陰森、粗野又穿不透的小鎮。

我沿著橄欖樹林到了聖薩爾瓦多，至少這裡的保羅·卡薩爾斯博物館的展覽很替遊客著想，是一次開心的經驗。在這迷人的鄉間，我得以在一片寧靜中安坐，細細思量我的寫作主題。我在大提琴家曾經戲水過的海灘游泳。但整個來說，西班牙之行對我的研究助益不大。

在出發前往歐洲之前，我只安排了一個訪談。大提琴家麥斯基（Mischa Maisky）不久前發行了大提琴組曲的專輯，我從封套說明得知他住在比利時。我會去布魯塞爾看一個老朋友，盤算著安排訪談一位在世的大提琴名家。我在網路上搜尋麥斯基的聯繫管道，找到了電郵信箱，讓我驚訝的是，麥斯基的私人助理回覆：「雖然麥斯基先生最近極為忙碌，但由於他非常看重你的書寫計畫，所以樂於盡量配合。」

組曲像一顆鑽石，以不同的切面反映光線

我來到了比利時的小村拉胡普（La Hulpe）那幢屬於麥斯基的裝飾藝術風格的樓房，熱浪襲人。我覺得自己像個偵探，意欲窺探某個有錢的怪人。我之所以在這裡——我在寫一本有關巴赫大提琴組曲的書——聽起來像是天方夜譚。

我搭了上午的火車，從布魯塞爾南下大約四十公里，到了拉胡普。下了火車，沿著蜿蜒的道路穿過村莊，跟著以法蘭德斯文寫的路標，到了拉寇尼希街（Avenue de la Corniche），又在酷熱中走了一點冤枉路，到了九十二號，這是位在路的底端的一棟房子，雕花鐵門後面有一條寬敞的車道。我端詳了這棟悅目的房子，一棟方正龐大的奶油色建築，在飛簷底下有一排裝飾用的釘子，看起來像是一個巨大的紙巾架。

我在大門前按了對講機，表明身分之後，滴答響了一聲，大門緩緩打開，露出通往房舍的路。

我經過修剪整齊的矮樹和一輛銀色的凌志休旅車，在有著綠頂的門廊停下腳步。一扇飾以金色格子形圖案的黑色木門打開，女僕引我入內，到了會客室。

麥斯基個子不高，一頭蓬鬆的灰髮和落腮鬍，如果把他放到阿富汗的山區部落，也不會覺得格格不入。他有著豐滿的嘴唇、鷹鉤般的鼻子，以及斯拉夫、封建和略帶憂傷的魅力。他脖子上戴著粗粗的金項鍊，著藍色的寬鬆長褲，黑色的小拖鞋，身穿黑色T恤，上頭畫著大提琴家的漫畫像，呈現出介乎俄國僧侶拉斯普丁（Rasputin）和鋼琴家李伯拉斯（Liberace）之間的效果，很容易讓人對他有好感。

麥斯基悠閒地坐在檸檬色的雙人沙發上，雕花木飾以鍍金，放滿了繡花靠墊。身後擺了幾只東方花瓶，還掛了一張麥斯基持大提琴的照片。從幾扇大窗戶可望見後院，是一派青翠的法蘭德斯鄉間景致。屋內還有一個風格前衛的分枝燭台，一幅裸女的淺浮雕，以及一張玻璃桌，放著一束乾燥花，幾本大部頭的書冊。其中有一本是關於比利時新藝術建築運動之父霍塔（Victor Horta），麥斯基這棟夏日別墅就是由他所設計的。

女僕端來冷水，我們聊了幾句熱浪，話題就轉到大提琴組曲上頭。「它像是一顆精美的鑽石，」麥斯基以濃厚的俄國口音說道，「有非常多不同的切面，以非常多不同的方式反映光線。

「這是我所拉過最難的曲目，以後也不會有這麼難的。它需要的專注和能量多到難以置信。這

是為什麼我一場音樂會拉三首，要換三件襯衫——因為我全身都濕透了，而不是因為我騷包。」

麥斯基在十一歲時第一次見到這部作品，這是他哥哥瓦列里（Valery）送他的禮物。瓦列里後來成了管風琴師、大鍵琴家兼音樂學者。他在扉頁題了一句雋永的話：「一生努力不懈，才配得上這偉大的作品。」*麥斯基接受了這個忠告。「我一直在拉這部作品，只有在監獄裡才中斷過。」

沒有大提琴的勞改歲月

十四歲那年，麥斯基從里加搬到列寧格勒（譯按：蘇聯解體之後恢復舊名聖彼得堡），在音樂院就讀。一九六八年，他在地位崇高的國際柴可夫斯基大賽中得獎，開始到莫斯科音樂院就讀，師從全世界最偉大的一位大提琴家羅斯托波維奇。不久，他就攪到俄國政治之中。羅斯托波維奇向來關注人權，在一九六九年支持異議作家索忍尼辛，還請他到鄉間宅邸小住。麥斯基的姊姊在這一年移居以色列，這是蘇聯當局向這位年輕大提琴家下手的另一個原因。

麥斯基花了不少錢買下一台老舊、壞掉的盤式錄音機，把他跟羅斯托波維奇上的課錄下來。當

年麥斯基連一套西裝或是還過得去的鞋子都買不起，但他覺得羅斯托波維奇教的東西非常重要，一般的蘇聯百姓是找不到的。這時有人提供給他證明——這當然是當局刻意安排的，可以在供外國人和共產黨員買奢侈品的商店買東西。「我當場被捕，理由是從事非法活動或什麼的。」

「如果就讓它杳無蹤跡的話，實在是罪過。」他這台錄音機壞掉之後，想找一台更好的，而

房，蘇聯官方報紙《真理報》（Pravda）在此編印。麥斯基身邊沒有大提琴，跟小混混、盜賊一起住在軍營，一起勞動。他在這個強制勞動營的工作是鏟水泥，必須和另外一名同伴負責裝滿八個大貨車。「這非常難熬，」他回憶說，「不只是因為大提琴。有兩年不能拉琴是一回事，而被強迫鏟水泥是另一回事。我一天要鏟十噸水泥——建設共產主義。顯然並不成功！」

他被送到離高爾基約四十公里的小村，名叫普拉夫金斯克（Pravdinsk）。這裡有一棟八層的樓

十四個月之後，麥斯基從勞動營放出來（這還不包括關在蘇聯監獄的時間），領不到他夢寐以求的莫斯科音樂院文憑。六十五門考試中他考過了六十三門，缺了大提琴演奏和「科學社會主義」這兩門。

到了一九七二年一月，不管有沒有得到文憑，麥斯基都想離開蘇聯。但是他得服三年兵役，如果去當兵，他成為大提琴家的希望就破滅了。唯一的辦法是進精神病院。朋友介紹了一位有影響力的精神病學家，麥斯基在他那裡待了兩個月，變成蘇聯軍方不想碰的麻煩人物。「我不需要假裝自己是拿破崙或其他東西。」他獲釋之後申請移民，半年之後，他到了以色列。

巴赫組曲是麥斯基的聖經

他在隔了這些年所開的第一場公開音樂會裡，演奏了瀰漫著悲傷氣氛的巴赫第二號組曲。但是這個前蘇聯的囚犯交了好運。他在卡內基廳首次登台後，一位匿名人士送給他一把極佳的十八世紀大提琴。而到了一九八五年紀念巴赫誕生三百週年時，麥斯基發行了他灌錄的大提琴組曲。以古典音樂的標準來看，這張專輯表現很好，賣了超過三十萬張，還贏得兩個大獎。倫敦《泰晤士報》稱讚它「捕捉到一個孤獨的音樂家以他全心、全部的技巧，充滿好奇並強烈地回應上天的意旨」。

麥斯基說巴赫的組曲是他個人的聖經，他在音樂中看到各種隱藏的標記和命理的巧合。他把一棟小房子改成工作室，名字就叫做薩拉邦德，他把第五號組曲的薩拉邦德舞曲的音符都做在金屬欄杆上。他很高興地說道，工作室的地址是七百二十號，而他的「蒙塔尼亞納」（Montagnana）大提琴製於一七二○年，而他在一九七二年來到西方——一般認為巴赫是在一七一○年寫了大提琴組曲。

但他還是沒能掌握到這六首組曲的奧祕。他知道自己對大提琴組曲的詮釋跟一九八五年有多麼不同之後，二○○○年又在德意志唱片公司（Deutsche Grammophon）錄了一次。而他並不認為這個錄音就是他最後的定版。

麥斯基的詮釋抑揚頓挫有致、表現力豐富，被一些樂評評為過了頭——用一篇惡評的話來說，「激動的杜斯妥也夫斯基」[1]。但他堅信，「把巴赫只看成是個巴洛克作曲家，這樣對一位天才來

說是一種侮辱。巴赫要比這偉大多了。他只是因為剛好生在那個時代，所以是巴洛克作曲家。但他是那個時代最偉大的浪漫主義者，也是他那個時代最偉大的現代主義者。聽聽第五號組曲的薩拉邦德舞曲。聽起來就像是昨天寫的一樣！」麥斯基堅持，巴赫音樂偉大之處在於「它不屬於任何時代或地方」。

第 **3** 號組曲 C大調

｜前奏曲｜

C 大調是大提琴最豐富而宏亮的調性，
讓巴赫寫下層層如疊瀑的聲響……
屬於他個人的歡樂調性。[1]
——漢斯・渥特《巴赫的室內樂》
（ *Hans Vogt, Johann Sebastian Bach's Chamber Music* ）

下行而狂喜的音階宣告了愛意，滿懷多情急奔，倒入某人懷中。音調是浪漫的，沉重的音符承諾了一切。愛人再三自陳心跡，從深沉的欲望之音符，升至天庭般的雄辯。弦的拉動，自然的法則，其中自有勾人之處。這個世界不是要讓人自其中退隱的；生命的力量高速向前。這股衝力令人心情舒暢，繼之以張力的延展，單音愉悅地交疊，一個交會，一個擁抱。

祕密追求年輕宮廷歌手

安娜・瑪德蓮娜・威爾肯（Anna Magdalena Wilcken）是一個來自懷森費爾斯（Weissenfels）的宮廷號手的小女兒，有著細緻的歌喉，體態令人讚賞，芳齡二十。兩人在一七二一年六月之前就已經相識，當時她受雇於柯騰的宮廷，擔任歌手，在鎮上的聖依掬斯（St. Agnus）教堂領聖禮。雖然巴赫並沒有領聖禮的

習慣（他一年參加個一、兩次而已），但是他和安娜‧瑪德蓮娜的名字是登錄在同一天的聖禮名單上，或許是這位年輕歌手帶他去上教堂的。九月，兩人做了一名宮廷僕役之子的教父與教母，以此身分登錄在受洗名錄上。

巴赫和安娜‧瑪德蓮娜是怎麼滋生情愫的，我們所知極少[2]。但是巴赫抄了一本樂譜送給她，以供消遣之用，裡頭有一首相傳是喬凡尼尼（Giovannini）所寫的詠嘆調，從歌詞可看到一絲祕密追求的味道：

太過自由開放／往往伴隨著危險。

故需好好安排／以期不見危疑。

吾愛，你心若屬於我／一如我心屬於你，

吾愛，你對此並無跡象／一點跡象也無。[3]

巴赫因職務之故，在一七二一年八月前往許萊茲（Schleiz），在宮廷中演出。他在途中應該曾在懷森費爾斯停留，很可能利用這次機會請約翰‧卡斯帕‧威爾肯（Johann Caspar Wilcken）把女兒嫁給他。

柯騰城堡教堂記載，「一七二一年十二月三日，鰥居的約翰‧瑟巴斯欽‧巴赫係親王殿下的教

堂樂長，與薩克斯─懷森費爾斯親王殿下宮廷暨行獵號手幼女安娜・瑪德蓮娜受親王殿下之命，在家中成婚。」雖然再婚通常比較沒那麼盛大，不過從酒單來看，這次婚禮應是賓主盡歡，甚至有點鋪張了。新郎花了八十四塔勒十六葛羅申（groschen）──這大概是他年薪的五分之一，購置了一批產自萊茵河的酒。三十六歲的鰥夫很需要這樁婚姻帶來的幫助。二十歲的安娜・瑪德蓮娜成為巴赫四個孩子的繼母：威廉・費利德曼、卡爾・菲利浦・艾曼紐、郭德菲・伯納（Gottfried Bernhard）和凱瑟琳・朵蘿西亞，年紀最小的六歲，最大十一歲。家務有人操持，而安娜・瑪德蓮娜繼續擔任宮廷歌手，這份高收入也讓這個家的經濟狀況受惠。

為愛人創作《小鍵盤曲集》

安娜・瑪德蓮娜在婚後除了馬上成為繼母，負責一大家子的家務之外，她也是職業歌手、純熟的抄譜人，同時是巴赫的靈感來源。她要從日常家務中挪出時間，以清晰娟秀的筆跡謄寫巴赫的作品，趕緊把各聲部樂譜準備好，以供演出或販售。很快地，就難以辨認到底哪是安娜・瑪德蓮娜還是巴赫的筆跡了。巴赫外出到不同的宮廷演出時，安娜・瑪德蓮娜也會同行，他曾在一封信中說妻子是「聲音清澈漂亮的女高音」。

但這並不是一樁基於現實需要而促成的婚姻。從史料看來，巴赫非常愛這個年輕的妻子。雖然

我們對巴赫的私人生活所知不多，但我們知道巴赫給她買了一隻鳴禽，有一次還買了一打黃色的康乃馨給她。有一封家書提到，瑪德蓮娜「看重這份厚禮的程度超過孩子喜愛聖誕禮物，照顧得無微不至，有如對待孩子一般，生怕花朵枯萎」。

兩人在音樂上彼此信賴，合作無間。新婚未久，她就準備了一本樂譜，要巴赫開始為她寫一些旋律，作為消遣與學習之用。她以花體字寫下「為安娜・瑪德蓮娜・巴赫所寫的小鍵盤曲集」（Notenbüchlein für Anna Magdalena Bach）。這本曲譜在未來幾年間會寫滿，之後又有第二本樂譜，羊皮紙染成綠色，紙邊鑲金，綁以紅絲帶。「巴赫愛她甚深，這點毫無疑問，」傳記作者楊恩寫道，「〔《小鍵盤曲集》的〕樂曲柔和而親密，兼具神聖與世俗之愛，感人一如其他同類作品。」

這些樂曲包括特別為她移調的歌曲、大鍵琴組曲、流行的輕快曲調，還有家中孩子初試創作的作品。我們也可以看到情歌，像是喬凡尼尼的歌曲〈如果你要把心給我，你得偷偷開始〉（If you want to give me your heart you must begin so in secret），書頁都已消磨破損。

阿勒曼舞曲

阿勒曼舞曲是不是組曲裡頭最神祕、
最深刻的樂曲？
——畢爾斯馬

在柯騰的冬風中，響起了浪漫曲：二十七歲的王子要結婚了。就在巴赫迎娶安娜‧瑪德蓮娜過了八天之後，李奧波親王娶了十九歲的表妹——安哈特—伯恩堡（Anhalt-Bernburg）公主菲德瑞卡‧韓麗葉塔（Friederica Henrietta）。婚禮之後的慶祝活動持續了五週——舞會、假面舞會、燈彩。巴赫為這次盛會也寫了一些音樂，但如今已經佚失。

王妃改變了宮廷的氣氛。巴赫說她「不解音律」，但她實際上擁有一些裝訂精美的樂譜，讓人對巴赫的說法有幾分懷疑。真正的狀況可能是王妃對王子和巴赫的關係覺得眼紅，更別提同樣也是新婚的宮廷歌手安娜‧瑪德蓮娜，她從宮中領取相當可觀的薪水。音樂這個昂貴且耗時的嗜好，把王子從王妃身邊給搶走了。

未久，從宮廷預算的分配就可看出優先順序的改變。在巴赫來到柯騰的頭兩年，花在音樂上的錢逐年

增加，現在則開始下降。宮廷樂團的人數也少了三個，其中有一個還是技藝超群的小提琴手。另外雇了一名舞蹈教師。現在，在音樂方面的花費大約占了宮廷預算的百分之四，與酒窖、馬廄和宮廷花園一起爭食預算。王妃本身分配到歲支兩千五百枚塔勒，比整個花在音樂上的預算還多。而李奧波王子還決定設立一支配有五十七名士兵的儀仗衛隊，此舉所費不貲，炫耀皇家威儀的成分多於軍事成衛。

兄長離世的哀傷與思考

巴赫再次得享居家生活之樂，卻看到自己的生涯事業岌岌可危。「親王為人仁慈體恤，他喜愛音樂，也懂音樂，我願終身在他底下效力，」巴赫在多年之後寫信給一位老友，「這位尊貴的人卻娶了一位貝倫堡的公主，讓人感覺王子對音樂的興趣轉淡，尤其是新的王妃似乎不解音律。」

宮廷在音樂方面的預算縮減不能全怪到公主身上。李奧波由於家族紛爭導致采邑喪失，財務陷入困境，加上他的身體不好。這些因素加在一起，顯然他在這位公主還沒當家之前，就在考慮去路了。從巴赫在過去這兩年裡頭把自己寫的序曲送到漢堡和柏林來看，

到頭來，柯騰還是「牛柯騰」，一個微不足道的小宮廷罷了。此地的正式宗教是王子所信奉的喀爾文教派，而巴赫一家必須遷就一間相當寒酸的路德派教堂，主持的牧師也無甚可觀。學校教育

體系是另一個不利之處，至少有一間教室擠了一百一十七名學生。而巴赫這位沒讀過大學的成功職業音樂家，希望自己的幾個兒子——費利德曼、卡爾·菲利浦·艾曼紐和伯納，能受到比較好的教育。

其他的感受或許也浮上檯面。巴赫在四月接到哥哥傑考去世的消息。凹赫的雙親去世之後，這對兄弟被送到奧爾杜魯夫，跟兄長克里斯多福同住。傑考走的路使得他離鄉背井。他先是在家鄉艾森拿學徒，後來遠走波蘭，投入查理十二世的瑞典陸軍，「在衛隊中吹雙簧管。」有一份文件指出他到過君士坦丁堡。我們知道他的第一任妻子跟瑪麗亞·芭芭拉差不多同時去世，後來他又再婚，但除此之外，我們對傑考·巴赫可說一無所知。這位投身瑞典宮廷的音樂家最後死在斯德哥爾摩。

巴赫另外兩個兄弟約拿斯（Jonas）和巴塔薩去世甚早，而他的哥哥克里斯多福前不久才去世，享年四十九歲。傑考的去世自然會讓巴赫想到自己還能活多久，並考慮怎麼做最能保障自己三個兒子的未來 [1]。

除了這些因素之外，巴赫顯然是個靜不下來的人。一份工作做了一段時間之後，他就會開始感到不滿，覺得在音樂上或其他方面受到限制，不安於現狀，一旦掌握住音樂上的可能性，他就會繼續前行。

因此，當萊比錫出現了領唱的空缺時，巴赫就提出申請了。萊比錫是個大學城，能為他的兒子提供良好的教育，為他的妻子提供更為國際化的生活風格，也能為作曲家提供許多音樂的機會。這

是個受人尊敬的職位，不愁沒人角逐。巴赫是在友人泰雷曼（Georg Philipp Telemann）放棄這個職位之後才提出申請。泰雷曼在漢堡擔任音樂總監，他得到這份工作，但是漢堡當局加了他的薪水，並改善他的工作條件而留住他。巴赫加入競逐之後，萊比錫議會仍把這份工作給了黑塞—達姆城（Hesse-Darmstadt）的樂長葛勞普納（Christoph Graupner）。但是葛勞普納的雇主不肯放人。

音樂史上重要的一頁即將掀開，雖然當時並沒有人意識到這一點。李奧波王子不同於泰勒曼和葛勞普納的雇主，也不像巴赫以前的雇主——把巴赫拘禁起來的威瑪公爵，他和顏同意讓巴赫離去。從王子寫給萊比錫議會的信來看，他讓自己所珍視的樂長離開，心情必定是沉重的。

李奧波王子說，宮裡對巴赫的「行為始終都是滿意的……如今，看到他另覓他職，因而徵求我們同意他的解職，藉著這些文件，我們（原文做此）同意他所言，並誠心將他推薦給別人」。對李奧波來說，這封信一定不好寫——因為九天前，他的王妃才告別人世。但是到這個地步，巴赫已經無法回頭了。而在一七二三年五月，巴赫回首望著柯騰城堡的三座高聳尖塔逐漸從視線消失，心中必定是百感交集。「的確，把我的職位從樂長變為領唱，乍看是不太恰當的，」巴赫在信中寫道。

「所以，我把自己的決定延後了一季，但是這個職位聽起來如此誘人（尤其是因為我的幾個兒子有心向學），我奉主之名，放手一搏，前往萊比錫，接受考驗，改變了我的職位。」[2]

庫朗舞曲

> 甜美的寄望，
> 這是在一首庫朗舞曲中應該呈現出來的情緒。
> ——約翰·馬特森[1]

這是卡薩爾斯這輩子第一次投票。一九三一年，共和派以雷霆之勢崛起，締造了西班牙第二共和，卡薩爾斯的票也是投給共和派。國王阿方索八世得到建議，最好是離開西班牙，以免遭到不測。他在選後表示，「我們已經不受歡迎了。」群眾開始在皇宮外頭示威，國王隨即驅車離宮，往法國登上一艘遊輪，展開流亡。阿方索的馬球教練維拉維哈公爵（Marqués de Villavieja）寫道，「君王政體的殞落，予我的震驚勝過墜馬。」

新的共和政體允諾要恢復加泰隆尼亞期盼已久的自治，讓卡薩爾斯大感振奮。這位五十四歲的大提琴家被任命為音樂諮議會的主席，獲頒加泰隆尼亞的「國家獎章」。政府授予他巴塞隆納榮譽市民的榮銜，一條市區大道以他為名。他把加泰隆尼亞的民族舞曲薩達納（sardana）改編給三十二把大提琴來演奏。他被各個事件所撩撥、所刺激，共和派對文化的

重視，讓卡薩爾斯心動不已[2]。新任首相阿薩尼亞（Manuel Azaña）是著名的評論家，翻譯過伏爾泰的作品。他的內閣裡還有哲學家和史學家，加泰隆尼亞地區政府的文化部長則是詩人賈索爾（Ventura Gassol）。

西班牙婦女第一次投票

新政府成立幾天之後，卡薩爾斯在俯瞰巴塞隆納的猶太山（Montjuïc）宮殿，指揮了「卡薩爾斯管弦樂團」，曲目是貝多芬的《第九號交響曲》，合唱團高唱〈快樂頌〉，頌讚四海一家兄弟的情懷。但是新的共和政體右有一心報復的敵人，左翼的朋友也不好對付。經濟又因華爾街崩盤而受創，貨幣飄搖，資金聞風而逃。沒多久就有人密謀軍事政變，全國發生罷工，教堂遭人縱火，無政府主義者和警察也發生衝突。短短一年半不到，又舉行新的大選，這是西班牙婦女第一次有資格投票──這是共和政府在憲政上的成就。

這次投票選出中間偏右的政府，想要取消之前政府所做的許多改革。同時，政治的極端分子變得更走偏鋒。偏激的社會主義政黨陳詞慷慨，決定發動全國大罷工，把政府趕下台，讓共和政府恢復左派的純粹，結果是一敗塗地。政府認定罷工不合法，並宣布進入戰爭狀態。

在北邊，罷工的礦工遭受空軍轟炸而屈服。在阿斯圖利亞（Asturias），有個無政府主義的公

社以抵用券代替紙鈔，結果遭到軍隊的血腥鎮壓，有上千人喪命。在加泰隆尼亞，加泰隆尼亞共和左派黨（Republican Left of Catalonia）的首領康巴尼斯（Lluis Companys）在地方首府政府大樓的陽台現身，公開宣布「西班牙聯邦共和國中的加泰隆尼亞國」，結果遭到無禮的逮捕（卡薩爾斯的弟弟路易斯也被抓，他顯然和一場捍衛加泰隆尼亞國的戰役有關，過了十個星期之後獲釋）。

選舉訂在一九三六年二月舉行——西班牙再下一次的自由選舉是過了四十年之後。左翼和中間偏左的政黨訴求土地改革和加泰隆尼亞的自治，聯合起來以「人民陣線」（Popular Front）的名義參與選舉，結果以些微差距險勝，只領先了百分之二。

以〈快樂頌〉告別和再會

雖然新的人民陣線政府的立場溫和，但是右派卻當這是布爾什維克革命已經迫在眉睫。歐洲各地豎起意識形態的路障。在一九三六年的西班牙，不缺受希特勒或墨索里尼所啟發的士兵、君主主義者和地主。他們面對的是各式各樣的左翼政黨和工會——無政府主義者、工團組織主義者、反教會主義者、共產黨人、托洛斯基派、社會主義者。這麼長久以來，西班牙是一潭死水，而進入二十世紀之後則是各種主義百家爭鳴。法西斯主義者磨刀霍霍；共產黨人等待來自莫斯科的指示；無政府主義者從來沒這麼有組織過。

七月十八日，卡薩爾斯在巴塞隆納排練樂團，準備在第二天舉行的巴塞隆納奧運會（Barcelona Olympiad）開幕音樂會——這是為了在政治上與納粹主辦的柏林奧運分庭抗禮。卡薩爾斯在洋溢著現代主義風格的加泰隆尼亞音樂宮（Palace of Catalan Music）排練時，接到文化部長遞來的一張紙條：今晚法西斯料將在城裡進行軍事叛亂。卡薩爾斯通知樂手音樂會取消，還說了句，他不知道何時才能共聚一堂。他建議把交響曲奏完，「做為我們大家的告別和再會。」他帶領著管弦樂團和合唱團，走過〈快樂頌〉，淚濕眼角，但見樂譜迷濛[3]。

外頭在巴塞隆納炎熱而緊張的街上，正在進行其他的準備措施。架起路障，槍店裡空無一物，徵調汽車和卡車，製造土製炸彈。工人階級的組織肩負重任，要對抗法西斯的政變。就在這一天，一名飛行員拿著半張撲克牌飛往加納利群島，他接到的指示是去載一位拿著另外半張牌的西牙將軍，此人要負責指揮法西斯的叛變。這位將軍身材短小，腆著大肚子，名叫佛朗哥（Francisco Franco）。

希特勒提供了容克飛機，從西屬摩洛哥增援，叛軍在四十八小時之內拿下了西班牙的南部和西部。叛軍所到之處，隨之而來的就是對真正或出於想像的對手展開殘酷屠殺，從忠於共和的省長到工會的低級幹部，無一倖免。社會主義者和無政府主義者遭到追捕，共濟會員被就地正法。但是在城市裡，工人組織有辦法拿到武器，軍事叛變遭到鎮壓。

每天都在必殺名單上

在巴塞隆納，軍事叛變在次日拂曉展開，把蘭姆酒分給當地駐軍，然後命令他們走上對角線大道（Diagonal Avenue），卡薩爾斯剛好就住在這裡。而叛軍觸動工廠的警報器，驚動了武裝工人，以土製炸彈、狙擊手和路障對付軍隊。到了這天結束，叛軍已被肅清，陰謀分子在馬德里也告失敗。

但是共和國已是搖搖欲墜。佛朗哥背後有納粹德國和法西斯義大利在撐腰，而以英國為首的歐洲民主國家並不支持西班牙的合法政府。共和政府很快就發現自己面臨雙重威脅。一邊是軍事政變，另一邊又有社會主義者和無政府主義者在奪權。畢佛（Antony Beevor）在《為西班牙而戰》（The Battle for Spain）中指出：「右派的崛起，把一個計畫之外的革命推入左派渴望的懷抱。」[4]

卡薩爾斯退到聖薩爾瓦多，突然之間，他的別墅看在流竄於鄉間的無政府主義者眼中，顯得華麗可疑。「因為我在聖薩爾瓦多有大房子和花園，」他後來回憶說，無政府主義者「認為這太豪華，而他們每天都在本德雷爾開會，決定第二天要把誰殺掉，我和弟弟路易斯的名字天天都在名單上，但就有人說：不，不要保羅·卡薩爾斯。這件事必須從長計議」。

卡薩爾斯把文件埋起來，皇室寄來的信件燒掉。他在保守派眼中是左派，而極左派則把他看成人脈深厚的保皇派。「後來，無政府主義者被共產黨人所滅，」卡薩爾斯回憶，「而另一方面，佛朗哥的軍隊正往加泰隆尼亞開來。於是，我們陷入了兩難之中，擔心雙方都會把我們殺掉。」[5]

｜薩拉邦德舞曲｜

現在，音樂喚起夢幻般的傷悲。[1]
——羅斯托波維奇

卡薩爾斯開始以絕望的心情錄製大提琴組曲。由於西班牙內戰肆虐，他再也不能在自己的祖國演奏了；他拒絕在布爾什維克統治下的蘇聯演出；自從希特勒上台之後，他就不再踏上德國一步了；而法西斯政權掌控義大利之後，也是如此。

「在一個身家性命難保、情緒騷亂的時候，卡薩爾斯需要演奏。」[2] 傳記作者鮑道克（Robert Baldock）寫道。

錄製全套的大提琴組曲違反了他對音樂的理解。這音樂對他而言是極具個人意義的傑作，始終處在不斷演變的狀態下。他擔心自己無法充分掌握音樂，而且他痛恨「鐵怪物」（這是他對麥克風的稱呼）[3]，它收音時會捕捉到連他都沒有意識到的背景噪音。但在一九三六年秋天，內戰爆發四個月後，EMI的傳奇老闆蓋斯堡（Fred Gaisberg）說服心力交瘁的卡薩爾斯進了在倫敦的錄音室。他從第二號和第三號組曲

開始錄製。

將發自內心的音符送進「鐵怪物」

焦慮的十一月天，卡薩爾斯讀著報紙上從西班牙寫來的報導，被稱為現代戰爭中最不凡的馬德里之役已經展開。進攻馬德里的軍隊忠於佛朗哥，裝備精良，大都是摩洛哥的部落和外籍兵團（多為罪犯和逃犯所組成），德國和義大利派出坦克、飛機支援。保衛馬德里的是由共和政府民兵所領導的市民，以及來自五十多國志願者（其中有許多聽命於共產黨）的國際旅（International Brigades），還有蘇聯顧問和一群理想主義者、無政府主義者、按行業組織起來的工人，其中理髮師、裁縫、老師、畫家各有獨立的單位。

交戰以大學城為中心，這讓這些二戰役有了一種詭異的象徵意涵。對共和人士來說，文明尤其是處於微妙的平衡中；馬德里將是「法西斯主義的墳墓」。而叛軍這邊則可借用外籍軍團創始人的口號：「與知識同亡，死亡萬歲。」

無政府主義者的傳奇領袖杜魯提（Buenaventura Durruti）率領三千人捍衛校園，但是摩洛哥士兵的機槍一響，便做鳥獸四散逃。無政府主義者仍然奉行他們「無紀律的紀律」的新政策，逃離了校園的戰場。佛朗哥的軍隊拿下的第一棟建築物是建築學院。卷帙浩繁的《大英百科全書》被拿來

充當沙包，走廊上迴盪著槍聲以及用西班牙語、阿拉伯語、加泰隆尼亞語、法語、德語和義大利語下達的命令。

一個德國國際旅的大隊（帶頭的是一位以和平主義為訴求的小說家）在大學醫院的電梯放置定時炸彈，要在樓上的摩洛哥士兵面前爆炸。其他的摩洛哥士兵則受飢餓所害，他們把用於實驗的動物吃掉。杜魯提據說是死於流彈，但也有傳言說他是死在無政府主義者的槍下，以表達對「無紀律的紀律」政策的抗議。衛生與癌症研究院以及農業系落入叛軍之手。只有文哲館還沒被佛朗哥的軍隊占領[4]。

當卡薩爾斯進艾比路錄音室去錄製第二號和第三號組曲時，他的心思全在戰事上頭。德國和義大利加強對馬德里的空襲，目標是普拉多美術館和其他文化的地標建築，同時也針對醫院，以測度恐怖對平民的影響。這是有史以來第一個受到協同空襲的首都。

卡薩爾斯在倫敦錄製兩首巴赫的組曲的這一天，英國外交大臣艾登（Anthony Eden）宣布，英國將對西班牙（也就是共和政府）實施武器禁運，而此時卻有數千名德國士兵、空軍飛行員，還有義大利的黑衫軍，為佛朗哥提供了至關重要的支持。

卡薩爾斯寫道：「西班牙的問題必須由西班牙人自己來解決。這話說得很漂亮，但是佛朗哥手裡有武器，那要如何做到這一點呢？」他拉奏悲傷的第二號組曲和熱情奔放的第三號組曲，將發自內心的音符送進「鐵怪物」這現代錄音科技產物之中。

在空襲之下拉奏巴赫的組曲

馬德里居然挺過法西斯的攻擊，這點出乎所有人的意料，但這並不能證明它是法西斯主義的墳墓。英國、法國、美國拒絕提供武器，逼得共和政權只能轉向蘇聯求援，其結果就是增加了莫斯科的控制。西班牙政府引鴆止渴，因蘇聯的支持而續命，但也因唯莫斯科之命是從而受害。

法西斯的義大利軍隊支持了西班牙佛朗哥（以及附近的妓院和夜總會），在一九三八年五月三十一日，拿巴塞隆納附近的格拉諾耶斯（Granollers）小鎮開刀。這個小鎮不具軍事意義可言，轟炸此地實在說不通。超過一百人遇害，主要是婦女和兒童。

兩天之後，卡薩爾斯又進了巴黎的錄音室，放下第一號大提琴組曲的樂觀。格拉諾耶斯遭到轟炸，卡薩爾斯並不感意外——巴塞隆納已經遭受法西斯大肆轟炸。兩個月前，隨著希特勒占領奧地利，義大利也空襲了巴塞隆納，造成一千人死亡，受傷人數則倍數於此。卡薩爾斯知道，共和政府控制的地區正在逐步萎縮。但是加泰隆尼亞還在共和派手中，仍屹立不搖。

卡薩爾斯錄完第一號組曲的第二天，又回巴黎的錄音室錄製爆發力強的第六號組曲。投降仍非迫在眉睫。

那年秋天，隨著佛朗哥的軍隊步步進逼巴塞隆納，加泰隆尼亞的首府瀰漫著愁雲慘霧。巴塞隆納彈痕累累，食物、燃料和電力嚴重短缺，而一百萬難民（其中包括六十萬孩童）的到來，讓情勢

更為嚴峻。卡薩爾斯在巴塞隆納大劇院（Gran Teatro del Liceo）進行音樂會的排練，這場音樂會是為了兒童援助協會（Children's Aid Society）而辦的。有一次排練到一半，空襲突然來了，樂團的樂手爭相在大廳裡找掩護。卡薩爾斯趕快把腳架裝好，拿起大提琴。他拉了一首巴赫的組曲，下弓凌厲，聽起來既像是勇氣，也像安慰。眼前的危險過去，樂團又恢復排練。

電台轉播了這場演出，而卡薩爾斯在音樂會上向各個民主國家（這些國家剛目睹了希特勒揮軍捷克斯洛伐克）呼籲，不要放棄西班牙。「不要犯下任由西班牙共和國被扼殺的罪，」他苦苦懇求。「如果各位讓希特勒在西班牙得到勝利，你將會是他的瘋狂的下一個受害者。戰火將延燒整個歐洲，乃至全世界。請來幫助我的同胞。」

宛如但丁筆下的地獄場景

他展開繁忙的巡迴演出，從比利時開始，穿過東南歐到希臘、土耳其和埃及。當加泰隆尼亞決定迎戰佛朗哥對共和政府的最後一擊時，卡薩爾斯在聖誕節前回到聖薩爾瓦多的別墅——如今擠滿了難民和一種恐懼感。

卡薩爾斯獲得巴塞隆納大學授予名譽博士學位，法西斯勢力已經到了城市邊緣，儀式匆匆進行，連文憑都是手寫的。出席儀式的人多半心裡想的是流亡。就在同一天，共和派政府棄守巴塞隆

納，退往赫羅納（Gerona）。

幾天之後，卡薩爾斯關上別墅的大門，往北邊走。所有的加泰隆尼亞人似乎都往法國邊境擠去。法國最後在一月底打開了邊界，多達五十萬人的第一波共和派難民湧入法國。這些西班牙人冷得直發抖，裹著毯子，拿著些沒什麼價值的東西（有些人還帶著故鄉的泥土），路上還被納粹的飛機當作活靶，被安置在骯髒的拘留營裡，由塞內加爾衛兵負責看守。

巴塞隆納很快就告淪陷，幾乎未做抵抗。佛朗哥當天夜裡就撤銷加泰隆尼亞的自治；加泰隆尼亞的民族舞蹈薩達納舞被取締；而加泰隆尼亞語則遭到禁止。

這時卡薩爾斯已經越過庇里牛斯山，到了法國這一側，落腳在塵土飛揚的普拉德斯村（Prades）。他在大酒店（Hôtel Grand）的房間成了難民救援行動的非正式總部。全世界最知名的大提琴家開始呼籲各國提供援助；救援物資抵達之後，他花錢租卡車去載食物、衣服和金錢送給他的同胞。在難民營中，他親眼目睹了受苦，讓人想起但丁筆下地獄的場景，5。雖然他的狀況與難民有天壤之別，但處境卻是嚴峻的。許多難民能回西班牙，但卡薩爾斯卻不能——在佛朗哥手下負責宣傳的德亞諾（Queipo de Llano）將軍發誓，只要抓到卡薩爾斯，就會把他兩條手臂自手肘以下砍掉。超過五十萬西班牙人死於這場戰爭，而佛朗哥的軍隊在戰爭結束之後又展開清算，估計還有二十萬人是新的法西斯政權的敵人。

到處充滿絕望和失落的音符

卡薩爾斯前去拜訪在巴黎的朋友艾森柏格（Eisenbergs）家族，深陷沮喪之中。有超過兩星期的時間，他沒離開房間半步，從七樓的窗戶可以看到尚佩雷門廣場（Place de la Porte Champerret），但他卻視而不見。「家鄉遭受的災難，讓我不知所措，」他後來在回憶錄中寫道。「我知道佛朗哥在巴塞隆納和其他城市所採取的報復行動。我知道有數千名男女被監禁或槍決。暴政和獸性把我摯愛的祖國變成一座龐大的監獄。最先我還不曉得自己的兄弟和他們的家人發生了什麼事──消息傳來，說法西斯軍隊占據了我在聖薩爾瓦多的房子。這些事情光是用想的就夠可怕的了，但我無法將之從腦海中驅走。它們在我內心翻攪，我覺得我會淹死在裡頭。我把自己關在房間裡，所有的窗簾都放下，坐在那裡，盯著黑暗……我在房間裡待了好幾天，無法動彈。我受不了看到人或與別人說話，說不定我已經接近瘋狂或死亡。我不是真的想活下去。」[6]

身旁的朋友最後說服他回普拉德斯。回去之後，他瘋狂地開始寫信，懇求幫助，為難民營募集物資，偶爾在巴黎開慈善音樂會，為難民籌錢。讓他氣餒的是，英國和法國現在有更大的問題得傷神，就承認了佛朗哥政府。他受頭痛和暈眩之苦。詩人朋友阿拉巴瑞達（Joan Alavareda）就住在隔壁房間，他給了卡薩爾斯一根柺杖，這麼一來，如果卡薩爾斯晚上需要幫助的話，可以敲敲牆壁。

德國和義大利在一九三九年六月完成自西班牙撤軍。希特勒在柏林校閱了一萬四千名空軍的禿

鷹軍團（Condor Legion），該軍團在支持佛朗哥一事發揮了關鍵作用。墨索里尼在羅馬為剛自加泰隆尼亞戰場返國的義大利士兵接風。別的地方還需要這些法西斯軍隊。

六月十三日，卡薩爾斯最後一次進入巴黎的錄音室，錄完了整套巴赫的大提琴組曲。他錄了第四號和第五號，把充滿絕望和失落的音符接續起來。

三個月後，他的噩夢成真了。他的流亡也不再是安全的了。希特勒入侵波蘭，揭開了第二次世界大戰。

布雷舞曲

音準事關良心。[1]
——卡薩爾斯

卡薩爾斯的《無伴奏大提琴組曲》錄音是第一個完整錄製的版本，注定是名氣最大、同時也最有影響力的錄音。構思計畫花了很長的時間：錄音在一九四〇年代發行，距離他發現這首作品已有半世紀之久。*

這次錄音正當西班牙內戰，對卡薩爾斯也是嚴酷的考驗。一九三九年，卡薩爾斯在進錄音室錄製第四號和第五號之前一個星期，寫信給留聲機公司（Gramophone Company）表示：「對我來說，這兩首巴赫的組曲是最恐怖的作品。」過了一個月之後，他痛惜進錄音室「除了耗費我好幾個月的工作，還有磨人的錄音工作，也像以前一樣，讓我在床上躺了一個星期」[2]。

大提琴家的羅夏氏測驗

儘管錄音的過程折磨人，結果卻是好得出奇。樂

評勒布萊希特（Norman Lebrecht）把它評為有史以來最好的錄音之一，稱許卡薩爾斯把「壯麗、尊嚴，尤其是希望」注入巴赫的大提琴組曲之中。「這既是演出，也是遺囑，這是大提琴的藍圖。」

這張唱片讓大提琴組曲又大為流行，並帶出許多錄音版本。舉個例子來說，在紐約市東十四街的維珍唱片城，貨架上起碼有二十四個不同的版本。卡薩爾斯的錄音也在其中，雖然競爭激烈，但它從來沒有絕版過。

其他的大提琴家跟卡薩爾斯一樣，面對巴赫的曠世傑作心懷敬畏，錄製的過程吃足苦頭。就連大提琴巨匠羅斯托波維奇也不願意錄製這首作品。後來，他終於鼓起勇氣來錄製全套大提琴組曲，他在演出錄影中解釋自己是如何戒慎恐懼。「我現在六十三歲，」他的語氣嚴肅。「在我一生裡只有兩次錄了一首巴赫大提琴組曲。四十年前，我在莫斯科錄了第二號組曲……然後在一九六〇年，我在紐約錄了第五號組曲。這兩次我都無法原諒自己。我行事太過草率。」

大提琴家海默維茲留著馬尾，他在十三歲就替老師代打上陣，在卡內基廳演出，同台的還有羅斯托波維奇和艾薩克‧史坦，他還敢在搖滾酒吧和比薩餐廳拉巴赫的大提琴組曲。他也敢用大提琴拉吉米‧罕醉克斯（Jimi Hendrix）改編的〈星條旗〉（The Star-Spangled Banner）和齊柏林飛船（Led Zeppelin）的〈喀什米爾〉（Kashmir）。不過，等到他要錄巴赫的大提琴組曲時，他承認「要把這些心愛的作品做出一個固定的表現方式，心裡感到有些惶恐不安」。

其他的大提琴家則是一再重錄巴赫的組曲，以跟上自己不斷改變的詮釋。「許多年以來，」匈

牙利大提琴家史塔克（Janos Starker）寫道，「我想去問巴赫，他希望別人如何來拉他的大提琴組曲。這讓後來的日子變得更愉悅，甚至是令人滿意的。」[4]史塔克如今已經八十好幾，一共錄了五次，看來應該是紀錄保持者，至少目前是如此。

荷蘭大提琴家威斯帕維的詮釋極為流暢滑溜，他說他打算每七年就錄一次，當成琴藝的「氣壓計」。而某日，蘇黎世的一家音響店在播放麥斯基於一九八五年錄製的第三號組曲，麥斯基也剛好經過，便走了進去。他對這首作品的詮釋在十五年裡頭改變非常大，連他自己都認不出來了。他馬上把大提琴搬進錄音室。

重錄的欲望是如此之強，因為在同一位大提琴家身上，詮釋的差異也可以如此之大。大提琴家並沒有巴赫的原始手稿可以參考，不得不做出比平常更多的詮釋。他們沒有作曲家留下的「指示」，樂譜通常會有像是速度、力度、弓法、演奏風格和種種聲響細微處的指示，但是大提琴組曲卻是白紙一張，是大提琴家的羅夏氏測驗（Rorschach test），把自己的印記加諸巴赫身上，詮釋出他們覺得合適的樣貌——或是他們認為巴赫希望別人如此來演奏他的作品。

＊勝利（Victor）唱片分三次以十二吋的七十八轉唱片發行了這個錄音。一九四〇年發行了第二號和第三號，次年發行了第一號和第六號，一九五〇年發行第四號和第五號。

巴赫天才經得起任何風格試煉？

忠於巴赫及其時代的問題——也就是所謂的「原真性」（authenticity），已經成了一場音樂學的論戰了。巴赫的作品在一七二○年聽起來該是什麼模樣，純粹派就希望演奏成那個模樣。這影響了一切，包括從大提琴的弦（羊腸線）、樂器本身（宜用古樂器演奏），到音樂廳的大小（宜小不宜大）、調音（較低），還有顫音（vibrato）的使用（古樂不用顫音）。

雖然卡薩爾斯是披荊斬棘的開路先鋒，但是古樂警察對他並沒有好感。這些堅持路線的強硬派認為他浪漫的成分多，原真的成分少，拉的速度快，不嚴謹講究巴洛克的事實，也不緊跟樂譜，又沉溺於濃郁甜膩的情緒裡頭。但是，「原真派」音樂家所面對的最大問題是，他們面對的不是真正的十八世紀聽眾。今天的聽眾，頭腦裡塞了各式各樣的音樂，這是巴赫那個時代所沒有的。在冷氣房裡頭用 iPod 聽音樂，對搖滾、爵士和騷莎（salsa）都有所接觸，這和十八世紀在貴族主人的城堡中，就著燭光聽同一首作品會是一樣的嗎？

或是在這首組曲的吉格舞曲大約二十秒的地方很美，聽起來像是搖滾吉他手快速撥弦，這又是怎麼回事呢？這是個大膽、翻騰不定的樂句，如果是「齊柏林飛船」的吉米‧佩吉（Jimmy Page）用一把 Gibson Les Paul 電吉他也不會令人覺得不恰當。巴赫當時的聽眾比電吉他的發明還要早兩百年，是不可能以這樣的方式來聽音樂的。忠於歷史有其限制。

一般都以為巴赫的天才經得起任何風格的摧殘，但這並不能被一心以忠於歷史為念的大提琴家（像是以詮釋巴赫大提琴組曲著稱的威斯帕維）所接受。威斯帕維在一場蒙特婁的獨奏會之後告訴我，非常浪漫的詮釋手法——就像卡薩爾斯的詮釋——有損音樂的「內在美感」。

在威斯帕維眼中，卡薩爾斯或許有新意，但是他所錄製的巴赫組曲卻是「過分傷感的歷史文件。我聽到卡薩爾斯多於聽到巴赫。當然，我向來希望聽到大提琴家提出他自己的看法與詮釋，但是這裡頭的巴赫還不夠」。

大提琴家的詮釋各有千秋

然而，巴赫是存在於聆者之耳的。我覺得威斯帕維的錄音是最誘人的詮釋，但也有人持不同的看法。二〇〇三年，威斯帕維在紐約的艾莉絲・塔利廳（Alice Tully Hall）一口氣演奏了全套六首大提琴組曲，《紐約時報》的樂評艾克勒（Jeremy Eichler）認為，威斯帕維的詮釋「語言聽起來是熟悉的，但語法卻是自成一套，頗為奇特」。艾克勒又說：

最引人注目的是他的斷句，從不落俗套到標新立異兼而有之⋯⋯威斯帕維先生在速度和步調上相當自由，常與音樂的紋理相抗，把一串音給連在一起，用印象主義式的含混，把音樂意念一

筆帶過（第二號組曲的阿勒曼舞曲是背譜演奏，飄蕩流瀉，置巴赫於腦後，有些時候似乎還不知身在何處）。

音樂可以延伸到什麼程度而不復辨認？這裡有個有趣的故事。著名的俄羅斯大提琴家皮亞提果斯基（Gregor Piatigorsky）有一次在一個法國小鎮開獨奏會，當他拉到第二號組曲，第一個D音拉下去，突然腦中一片空白。他完全忘了第二個音是什麼。於是，皮亞提果斯基繼續拉著D，然後開始用即興的方式奏完整首前奏曲。等他拉到阿勒曼舞曲，他又抓到頭緒，回到本來的巴赫組曲。不妙的是，鎮上唯一的大提琴家帶著學生坐在第一排，他們手裡都拿著樂譜。獨奏會結束後，他們擁至後台，跟皮亞提果斯索取親筆簽名，他們想知道，「大師，您用的是哪種版本？」[5]

老實說，好的大提琴家很多，好的版本也很多。最近我把第三號組曲前奏曲不同版本的錄音拿來比較，我發現伊瑟利斯（Steven Isserlis）的聲音非常平滑；畢爾斯馬的聲音乾澀而古怪；傅尼葉（Pierre Fournier）雍容優雅，威斯帕維輝煌神奇，麥斯基宏偉誇張，海默維茲抒情歡快，把樂句當鬆緊帶一般延展。每個版本都各有偏好（伊瑟利斯最受我的青睞），但是這些大提琴名家一開始拉巴赫，我都不想按「停止」鍵。

這些音樂家所做的詮釋讓人信服，而其他許多音樂家也是如此。別的且不說，沒有巴赫親手所寫的手稿，這一點就已經使得忠於原譜一說是站不住腳的。此外，大提琴組曲有其內在邏輯與美

感，滋潤了如此多的詮釋途徑。

且聽卡薩爾斯拉的第三號組曲前奏曲：一開始有如一個光榮的崩潰，收拾起這首作品，匯聚動能，一頭栽進混亂之中，扭曲，幾乎潰散，然後這才出現一叢和弦和愛的宣告。我每次聽，都有新發現。把最低的音和高音分開來聽，會發現它們用不同的聲音說話，這令人為之入迷。或是想一想這首前奏曲中段的不和諧，已經非常接近嘈雜，而大提琴裡頭好像關了一整個管弦樂團，喧鬧著要被聽到。而前奏曲所帶出的各首舞曲卻是一連串的歡愉與活力，勇氣與破壞，優美與永恆。

卡薩爾斯的詮釋聽起來是忠實的，這並不是因為老式單聲道錄音炒豆聲的緣故。即使卡薩爾斯的傾向是浪漫的，他的顫音誇張，他對巴洛克的歷史所知有限，他當時的錄音技術簡陋，但他演奏大提琴組曲的方式卻是正確的──他將生命注入其中。

| 吉格舞曲 |

沒有廉價的廢話，絕對的乾淨，
漂亮的抑揚頓挫，就讓我們跳舞吧！
它簡單得就像——噠嘀嘀噠，噠，噠，噠……
——華爾特‧尤阿興（Walter Joachim）

在我蒙特婁的住家附近，常會看到一個老人拖著步伐，走在人行道上。他拄著枴杖，極為小心地走過街角，彷彿他住的高樓層公寓和喜歡去的咖啡廳之間散布了無數的地雷。他年事已高，神態優雅而引人注目，老態龍鍾卻頑強堅持。

在一個陽光明媚的秋日，我坐在當地咖啡館「儂喜糕餅」（Pâtisserie de Nancy）的露台吃三明治。這人帶著手杖坐在附近的桌子，正在和另一桌的陌生人聊天。我聽到了隻字片語：德國……新加坡……上海……樂團……大提琴。大提琴？我把三明治吃完，上前自我介紹，在他那桌坐下。

華爾特‧尤阿興有一頭逢亂的白髮、鷹勾鼻、柔和的藍眼睛，臉上有八十九歲半的歲月痕跡。他的手因為帕金森氏症而顫抖著，但是他的記性很好。沒錯，他是大提琴家——曾擔任蒙特婁交響樂團的大提琴首席。我提到自己對大提琴組曲和卡薩爾斯的大提琴興

趣。華爾特說他記得很清楚。

巧遇交響樂團大提琴首席華爾特

一九二七年，華爾特是個十五歲的德國大提琴學生，住在杜塞道夫。他對巴赫的組曲還滿熟的，在一、兩年前就已經開始從中挑了幾首曲子來學。但是在卡薩爾斯首次演出之後又過了一代的音樂家，把巴赫的組曲從頭演奏到尾，仍是聞所未聞的想法。「我是把它當成練習曲來拉的。」他告訴我。「一首一首分開來拉，從來沒有一起拉過……我們年輕時就是這麼學的。誰敢把一整套組曲拿來拉？」

那一年，卡薩爾斯與杜塞隆夫交響樂團演出協奏曲，也拉了整套的巴赫大提琴組曲。華爾特當晚也坐在台下，第二號組曲的演出令他為之改變。「這就好像精神崩潰一樣，」他告訴我。「我回家之後開始真正練習巴赫的組曲，不想忘記我曾聽過的。」

華爾特絕對需要聽更多，所以他跟著這位加泰隆尼亞的大提琴家，坐火車到附近的城市，如埃森、多特蒙德和科隆。「我追隨在他後面巡演，什麼都聽到了。」每到一站，華爾特都盯著卡薩爾斯的指法和弓法看。「我試圖模仿他所做的，比方說弓法、方法、概念……我沒有做筆記，我不需要做筆記──啊，我們記得多麼清楚啊！細節！我們都想學細節！」

華爾特和他的朋友圈「知道這是神品，但我們也從沒想過大眾會接受」在音樂會中演奏整套大提琴組曲。「一個名叫卡薩爾斯的人有本事這麼做，但如果我們有哪個想這麼做的話，不知道耶，說不定不會有什麼好的反應。也許大眾會覺得被冒犯。當然，你曉得的，他身上還有這個光環——

大師演奏了一整套的巴赫組曲。他是個神。不可能做錯。」

華爾特在跟著卡薩爾斯走了一趟之後，回頭鑽研大提琴。他才華出眾，視譜能力強，在咖啡館和科隆劇院裡演奏，賺了不少錢。在一九三一年，還不到二十歲的他加入了一個小樂團，在歐洲各地演奏，足跡甚至遠至印度，在此度過逍遙時光。

「我走遍各地，喀什米爾、大吉嶺。我們在印度還造成轟動，受邀在（加爾各答的）總督府的慶典上演奏。那是國王的俱樂部，不准印度人參加，侍者都戴著白手套。我們的香檳總是喝也喝不完。我們一星期工作十七個小時；不知道要做些什麼。我們跟一名建築師成立了一個交響樂團，這人說他能指揮。軍樂隊提供銅管樂器和長笛、雙簧管、單簧管，弦樂手都是來自加爾各答一帶的餐廳和旅館。結果是災難一場，太可怕了。我玩得很高興，但這個樂團在音樂上是一場浩劫，每個人都各拉各的調，第二小號手的音量總是比小號首席大聲三倍——實在恐怖。

「我還學了一點烏都語。我們都有僕人可使喚，而我的僕人年紀老到可以當我的祖父。所以我不能叫他『小子』或直呼其名。他人很好，對我很有耐心。我跟他一起去拜拜，他跟我解釋很多有關宗教和哲學的事情。阿里非常聰明——我不知道他第二個名字是什麼。我買了一隻猴子自娛。我

們一起拉琴。牠坐在我的肩上，一坐就是幾個小時。

就坐在他的肩膀上。

「我一天至少拉個一、兩首。就這麼拉下去，從沒誤過一天。我每天一開始通常是拉巴赫或音階，拉一點巴赫，然後練一些非練不可的技巧。你得全神貫注。」

假扮成修士逃離德國

後來我到華爾特樸素的住所繼續採訪他的故事。到了一九三四年，他回到德國（此時納粹已經掌權）去看父母，演出一些音樂會，其中包括他在德國的最後一次登台。那是在萊比錫，眼看著他就要因為猶太人身分而遭到逮捕，又因為他跟一個納粹高官的妻子曾有一段情，使得事情變得更複雜。

「我可以告訴你為什麼我會立即遭到逮捕。我之前有個女友，一個德國姑娘，她嫁給一個有權有勢的納粹，他發現他的妻子在婚前跟我有一段情。是的，她曾愛過我。他當然想親手殺掉我。很好的女子，非常好的小姐。

「我必須馬上離開，我知道有人在跟蹤我。有位德國音樂家告訴我，『有沒有看到那個穿皮大衣的傢伙？他們是來抓你的。』他到我演出的地方來找我，告訴我『不要回家』。我同事把我的東

西帶過來。說是運氣並不貼切。我本來是會被抓的，本來應該有人會告密。我跟著一群天主教修士潛逃，搭乘公共汽車前往（捷克斯洛伐克的）馬倫巴──參加布道會。」

朋友把華爾特打扮成修士，堅持假扮成修士是逃離德國最好的方式。他的護照登記他是猶太人，會惹來殺身之禍，他把它藏在行李中。公共汽車從萊比錫發車，穿越捷克邊境到布拉格，途中會經過溫泉勝地馬倫巴。

「我在布拉格算是替一家飯店負責安排音樂。我拉經典樂曲，晚上也在這家飯店的夜總會演奏。我和特納（John Turner）搭檔，他是個很棒的鋼琴家，藍調歌手、鋼琴家，會拉小提琴，歌喉也很好，還有一個生在蘇丹、在紐約學過的黑人鼓手。是個怪人！這個搭檔大受歡迎──令人難以置信。」

華爾特還記得在馬倫巴演奏過，希特勒訪問的時候還到過這個蘇台德地區的捷克度假勝地。納粹覬覦這個地區。「事情發生的時候我人在占領捷克斯洛伐克不久，又併吞了奧地利。」他指的是納粹在占領捷克斯洛伐克不久，又併吞了奧地利。「事情發生的時候我人在維也納。」事情發生的時候我在布拉格。

「然後我坐了英國飛機離開。我哥哥為我在吉隆坡一家飯店找了份工作。然後是英國士兵──畢竟，我們兄弟倆是在德國出生的。戰爭爆發時，我們可以選擇被拘留在澳洲，或是去上海。在那裡，你給某個傢伙塞個二十美金，說：『我的護照掉了。』就沒人能把你從上海遣送出境，哪裡都不能送。於是我去了上海。第二天，我就成為上海交響樂團的大提琴首席。」

學拉大提琴，從中體悟巴赫的創作

建議我學大提琴的人就是華爾特。我們在儂喜糕餅相識之後常會巧遇。他會在咖啡廳吃午飯，我跟他一起吃，或是他以優雅而謹慎的緩步走回家，我會攙扶著他，沿著蒙克蘭大道（Monkland Avenue），送他回公寓大樓。他跟我分享名大提琴家的流言軼聞，臧否他們的演奏風格，說著杜塞道夫到吉隆坡，還有從上海到蒙特婁的故事。他提到他的弦樂四重奏曾和顧爾德（Glenn Gould）錄過專輯，於是我還出去買了唱片。

為了研究巴赫的大提琴組曲，我到過西班牙、比利時、法國，最後到了德國，但是線索往往早已不復存在。然後，這個活生生、與過去血脈相連的線索突然出現在我面前。碰上華爾特，就和大提琴組曲拉近了一步。他體現了這些樂曲的歷史，從他在德國學大提琴的學生時代，到聽到卡薩爾斯的演奏，乃至熬過二次世界大戰。正當我想寫一本跟大提琴組曲有關的書、正在奮力理出頭緒時，在蒙克蘭大道發現了他，就算不是天意，也是一大鼓舞。

我把這本書的想法跟華爾特解釋，他耐心聽著，並祝我好運。我有一種清楚的印象，他認為我需要它。我問他，我要怎麼樣才能更了解巴赫的大提琴組曲，他要我去學大提琴。別期望我能拉得多好，他告戒我。我年紀已經太大，進展有限，但這會給我一些體悟。

音準：按在「甜蜜點」上，拉出你要的音

拉大提琴的美妙之處在於它深邃的共鳴，聲音充盈你整個身體，彷彿血肉之軀也是音箱。每個音符都是大膽的聲明。我彈吉他，但是彈出的單音很快就消失。和大提琴相比，吉他的聲音似乎短暫而單薄（和弦是另一回事，這方面吉他勝過大提琴）。因為運弓的關係，大提琴的聲音綿延不絕；撥動吉他弦，聲音消失無蹤，而運弓則像是深層按摩。而我光是抱著大提琴──光滑的琴板，在琴栓上的漩渦形裝飾，f 型的音孔，用低音譜號寫的樂譜──這就已經足以把我帶到十八世紀的貴族沙龍了。

我在蒙特婁市中心的聖米歇爾琴坊（Lutherie Saint-Michel）租了一把大提琴，開始在那裡上課。每當我背著我帆布琴袋、裝著我那把入門款的大提琴踏入琴坊時，腳上彷彿裝了彈簧似的。弦樂聲夾雜著工作室的喧嘩，製樂器的木料在一個看似中世紀的工作坊裡刨光、黏糊、上弦並調音。上課是在樓上。我很快就領教了大提琴是多麼難以掌握。吉他是比較容易的，而大提琴的琴弓則是不聽使喚：持弓要恰到好處，手腕要放鬆，但又要夠堅韌，讓琴弓朝著正確的方向，與琴弦的摩擦也要恰到好處，在正確的位置上滑過琴弓。

撥弦樂器的指板上有一格一格的「品」，而大提琴的指板卻沒有「品」。我必須聽我按出的音高，而不能用看的煩惱地標記，對我是一大考驗。吉他有「品」。你可以看到手指要放在哪裡，從

第一格到第十五格。而在大提琴上頭，手指是否按對位置，只是一種模糊的感覺（對我來說非常模糊），拉對音是一種發自內心的感覺。所謂音準就是不偏不倚——既不偏高也不偏低，就是按在「甜蜜點」上，拉出你要的音。

我從基本的蹲馬步開始，學習如何握住這件龐然樂器（更確切地說，是與之緩慢共舞），並揮舞琴弓，把箭射向心靈。我學會看低音譜號、簡單的節奏，最後還挑戰像是〈小星星〉這樣的旋律。花了那麼多的力氣來練熟一首童謠，而結果也不過爾爾，這讓我嚴肅以對。大提琴組曲始終縈繞我心，令我迷醉，但我必須稍減雄心壯志。

能與大提琴如此接近，即使只是拉得零零落落，我也深感滿足。弓掠過琴弦，馬鬃對上鋼弦，發出了強而有力的低音，極其原始，像是一把弓射出了滿袋的音符。弦樂器的發明其實與弓箭很有關聯。有人把劍鍛造為犁，而更愛好和諧的人則把弓箭的弓變成拉琴的弓。而拉大提琴也很有新石器時代的感覺，或至少是以文明的方式來處理原始野蠻。

有時候，我認出自己拉的某個音是巴赫某一首前奏曲的音，令我激動不已。

有一堂課是在三月二十一日，我跟老師阿達里奧—貝里（Hannah Addario-Berry）說，今天是巴赫的生日。「我想我活不到在大提琴上拉出巴赫的曲子。」我說。但讓我驚訝的是，她說有一本教本叫做《巴赫大提琴：在第一把位的十首樂曲》（*Bach for the 'Cello: Ten Pieces in the First Position*，拼成 'Cello 似乎別有古意——大提琴原來拼為 violoncello，簡稱為 cello）。

我把樂譜找來，開始學幾首樂曲。這是個挑戰，但是比拉〈小星星〉更值得。甚至在這本紅色的教本裡，還有一首薩拉邦德舞曲、小步舞曲和吉格舞曲，雖然這都不是大提琴組曲裡的樂曲。在我學的幾首樂曲裡頭，特別是一首C大調小步舞曲，在我的腦海縈繞不去，還入我夢裡。我在二手音樂店找到一張老唱片，聽到用大鍵琴彈這首小曲，讓我吃了一驚。唱片上的曲名是G大調小步舞曲，出自《安娜·瑪德蓮娜·巴赫小曲集》（ The Little Notebook of Anna Magdalena Bach ），這本曲集是巴赫在一七二二年為了增進他年輕妻子的鍵盤技巧而編的。雖然這首曲子的出處還不確定，但我學了另外兩首無疑是這位巴洛克大師的作品。

我在大提琴上拉出巴赫。就如華爾特所言，這拉近了我和大提琴組曲的距離。

前往蒙克蘭大道咖啡館私下致意

我本來應該要在前一個月恢復跟華爾特的訪談，但是太多事情有待處理。每次我打電話給他，他都說他不舒服，要我過幾天再打來。他還得了流感，在醫院裡住了幾天。他已經有一個月沒到儂喜糕餅了。我打算繼續我們的正式訪談——我們只談到一九三八年十二月的某個時候而已。那個月初，我不在城裡；回來後打了兩次電話給他，沒人接電話。

兩天後的下午一點，我要上大提琴課。我接到聖米歇爾琴坊打來的電話，通知我新老師還沒來

上課，我的課要取消。我一邊喝咖啡，一邊瀏覽《快報》的藝文版，看到標題：

華爾特・尤阿典，蒙特婁交響樂團大提琴手，生於德國，作育英才無數。

這篇訃聞旁邊還有一張華爾特持大提琴的照片。他在兩天前去世，文中還有對他的觀察，「在過去十年裡，他日常的活動包括下午在蒙克蘭大道上的咖啡館小坐。」[1]

我出門去透透氣，穿過刺骨冷風和十二月末結實的冬陽，走在通往他寓所的路上──沿著蒙克蘭大道，有些地方結了冰，我步履蹣跚，如華爾特那般走路。然後，我走到儂喜糕餅去坐坐，當成是私下向一個朋友致意，我在他的晚年及時認識了他。

第 **4** 號組曲 降 E 大調

｜ 前奏曲 ｜

> 這些作品是個噩夢，在心頭揮之不去，
> 乾枯而嘎嘎作響的骸骨，沒有血，也沒有肉，
> 是非常顯眼的解剖結構。[1]
> ──索拉布吉（Kaikhosru Sorabji）

拉大提琴是件費力的事──滑動、拉鋸、重壓、離弦，在木頭的指板上壓著鋼弦。在這首像工人勞動一般的前奏曲裡頭，卡薩爾斯執行著巴赫留下的指示，手指撐得很開，好拉出八個難拉的音，就好像建造一件沉重、方正的和聲架構一樣，在指板上頭來回搬動。它是一個翻攪滾動的巨大機械，一段充滿動態的樂曲，充滿了鏗動、輾磨、轉折。曲中有沉重的機械裝置，挖著地。既非快樂，也非悲傷，而是默默接受命運的安排。

有很長一段時間，我以為這首前奏曲、乃至這整首組曲，有著一種平凡、實作的特質。然而反覆聆聽之後，它卻散發出低調的魅力。荷蘭大提琴家威斯帕維在其中聽到「怪異的和聲」和「神祕的角落」。

「這些個小小的祕密──全在表面底下。」他說。

「這首前奏曲全無呼嘯之風，」法國大提琴家托特利耶（Paul Tortelier）在唱片解說上頭寫著，「它

有美麗的事物要訴說，而且是說得既單純又完整，像是一位大演說家以不疾不徐的口吻申論著，他對於自己的根據有十足的把握，不需要對聽眾滔滔不絕，來抓住他們的注意力。」[2]

這番申論的確不是無的放矢。開頭的音樂沉重、有如機器運轉，過了大約兩分鐘之後，一扇陷阱的門打開，露出了一連串具有異國情調的半音。你可以聽到中東風格的裝飾音，一段會在異國禮拜堂響起的哀歌。

然後這首樂曲重拾它剛才所放下的，又恢復那種機械般的力道，奮力開出一條路，奔向狂放的結尾。不過，等一下——這個結尾是假的；音符又開始流瀉，過了一會兒才到達終點。在卡薩爾斯的手裡頭，這呆滯的摩擦聲開始讓人覺得負擔很沉重（也說不定是因為這個錄音是在一九三九年那個痛苦的夏天錄製的）。有人可能喜歡較早的錄音，把假的結尾作為真正的結束。其他的大提琴家拉起這首樂曲來比較輕快。但是，誰能說得準到底作曲者的意圖是什麼，或是他在寫這首樂曲的時候，心裡怎麼想？

五年內寫了超過兩百部清唱劇

巴赫在一七二三年五月離開柯騰的親王府，前往萊比錫任職。全部家當放在四台牛車上，後頭跟著兩輛馬車，上頭有巴赫和年輕的妻子、第一任妻子的姊妹還有五個孩子，到了他們在萊比錫的

新家。多虧了一份漢堡的報紙對此事的細節異常關注，我們甚至知道巴赫是在下午兩點抵達的[3]。

兩個地方的差異極大。柯騰是個小地方，並非往來必經的交通要道，跟不上風尚，並不太能提供巴赫在創作上的滿足。而萊比錫有三萬人口，是薩克森第二重要的城鎮，僅次於德勒斯登。萊比錫以街上的路燈遠近聞名，有「小巴黎」之稱，有全日耳曼數一數二的大學、咖啡館、花園，出版業很蓬勃，一年有三次市集，吸引了歐洲各地的商賈、印刷商、出版商和貴族來到此地。

我們不難想像商賈雲集、人文薈萃的萊比錫對這個年輕家庭留下多麼深刻的印象，尤其是十四歲的凱瑟琳和弟弟費利德曼、艾曼紐和伯納。孩子們說不定在搬來的第一天晚上就由架在橡木桿上的油燈照著路，到街上去探探，或許還碰到了四人一組的守夜人，手裡敲著鼓在報時。沿路都是殷實人家的大宅、步道，咖啡店裡的客人抽著菸草，喝著一種叫做咖啡的流行飲料。「牛柯騰」自然是遠遠不及[4]。

但是當巴赫一家搬進聖湯瑪斯學校（St. Thomas School）剛裝修完畢的寓所時，他或許會懷疑換工作之舉是否明智。在專業位階上，從樂長改任領唱乃是降級屈就。巴赫在柯騰的宮廷裡想寫什麼曲子都可以，但是在萊比錫卻有許多與音樂無關的工作。「要是讀到巴赫赴職時所必須簽下的同意書，」史懷哲（Albert Schweitzer）說道，「心裡必定會覺得有點難過。」[5]

巴赫的這份新工作要在聖湯瑪斯學校教高年級學生音樂和其他科目，週日要輪流在城裡頭的兩座主要教堂指揮唱詩班，監管風琴師和其他樂手，還要負責張羅演出的樂譜和樂器。巴赫還會在婚

喪喜慶的場合演出，賺點外快也很好。但是每隔四週要擔任督學，這讓巴赫覺得心煩，因為他得要讓學生（包括自己的三個男孩）在五點起床、禱告、維持用餐和其他活動的秩序。過了一年之後，巴赫已經受夠了，自掏腰包請了一個學校的行政人員替他做這些事。不過和上級在這些俗事上頭的衝突還是繼續折磨著巴赫。

雖然巴赫的工作負擔日益繁重，他在萊比錫頭幾年的創作力卻是極為旺盛。在柯騰，他把時間投注在世俗音樂的創作上，如今開始為路德新教的儀式創作聲樂作品。巴赫在前後五年的時間內，寫了超過兩百部的清唱劇，還有傳世名作《聖約翰受難曲》和《聖馬太受難曲》，許多人推崇後面這部作品是有史以來最偉大的作品（儘管在巴赫生時並沒有人做如是想）。

在萊比錫創作大提琴組曲

安娜・瑪德蓮娜在家裡也不得閒。巴赫夫婦搬到萊比錫的時候已經有五名子女，其中還包括剛出生不久的女兒。在往後的五年內，安娜・瑪德蓮娜還會生下五個子女，其中只有兩名能活過幾年。巴赫一家的住處在聖湯瑪斯學校所在的那棟樓房中占了三層樓，這意味著巴赫身邊不僅圍繞著食指日漸浩繁的家庭，而且還有起碼五十名住校的學生。從巴赫書房的窗子望出去，是一條兩旁綠樹成列的步道，跟低年級學生的教室僅有一道薄牆之隔。建築物的後面則可俯視花園與普萊瑟河

（Pleisse），邊上還有一座磨坊，磨輪所發出的聲音應該還夾雜著學校練習室所傳來的樂聲。磨坊的磨輪讓人想到巴赫那位「烤白麵包」的祖先魏特‧巴赫。根據家族流傳下來的說法，活在十六世紀的他會就著磨坊的規律聲響彈著齊特琴，這聲音或許與這首前奏曲那種機械般的效果不無類似之處。

巴赫的大提琴組曲至少有一首——也就是這一首——是在萊比錫創作的。我們不曉得巴赫到底是計畫把這六首組曲寫成一套作品，還是在不同的時間單獨構思，只是後來再組成一套作品。各首組曲的結構一致，說明了有個整體的規畫，但這並不意味著所有組曲的構想都是同時出現的。根據貝倫萊特所出版的定版樂譜，第四號與第六號組曲「以其技巧艱難的快速音群、時常以和弦來結束樂句，以及長度較長，而不同於其他首組曲」，便可說明這一點6。另外，從前奏曲的名稱也可以看出有幾首組曲是在不同時間寫的：其他的前奏曲都是寫做 prelude，唯獨這一首是寫成 praeludium。

前奏曲裡頭還有一條線索：那有如陷阱一般、不知從何而來的蜿蜒半音，聽來近於中東音樂。巴赫在寫作大提琴組曲的時候，伊斯蘭的勢力正逼臨奧地利的邊界，聽起來有異國風味的音樂或許是受到土耳其或阿拉伯的影響所啟發。但這樂句也很像希伯來音樂——巴赫是不是在這裡跟猶太文化有所接觸？如果不是在八方雲集的萊比錫，那巴赫又會在哪裡接觸到猶太人？

阿勒曼舞曲

巴赫的音樂裡頭有太多粗糙的基督教成分……
他站在現代歐洲音樂的分水嶺上，
卻總是回頭張望中世紀。
——尼采，一八七八年

在萊比錫的市立歷史博物館裡頭有一件手工藝品，它在巴赫那個時候必定讓人心生畏懼。展示櫃裡頭掛了一把精鋼打造的長劍，配有銅柄和皮製劍鞘。自一七二一年以降超過一世紀，萊比錫的劊子手揮舞的就是這種武器。我們知道這把劍曾經被使用過。

一七二三年，巴赫到達萊比錫的這一年，十八歲的蘇珊·普法佛琳（Susanna Pfeifferin）因「殺童」而被公開斬首。

一七二七年，有個殺了人的小偷被斬首。其他在巴赫當時被處以死刑的人包括幾名小偷、另一名殺了小孩的凶手，還有另外三個人同時受刑。其中一個是受車裂之刑。絞刑台在一七三二年進行修繕，為的是把一個波希米亞來的外國無名氏送上黃泉路。在那時候，除了再前幾年有個猶太人之外，都沒人被吊死。

巴赫很可能親眼看過幾次這些行刑。他在聖湯瑪斯學校的學生唱讚美詩，乃是行刑儀式的一部分。犯

人在薩克森士兵的圍繞下從牢中現身時，恐怖的場景於焉揭開。這些罪人示眾之時，學生開始唱歌，緩緩穿過城牆邊上的葛利瑪門（Grimma Gate），走到拉本斯坦（Rabenstein）的刑場。此時，各個城門都關閉，市集廣場籠罩著一片怪異的沉寂。儀式接近尾聲時，軍鼓震天、騎兵、步兵、盛裝的官員都在場，最後，劊子手的長劍落下。一旦人頭落地，城門就重新開啟，而城市又是喧囂如常。

神劇：《聖約翰受難曲》

一七二三年，巴赫開始創作《聖約翰受難曲》，這是他兩部神劇巨構的第一部，以《新約聖經》中聖約翰所寫的福音書為本，述說耶穌受難（釘十字架）的故事。合唱曲和獨唱曲在這部力量萬鈞的作品中交替出現，運用另外寫作的韻文和讚美詩，也取法義大利歌劇。在一七二四年的受難日晚禱，《聖約翰受難曲》於萊比錫的聖尼古拉教堂首次問世。開頭令人難忘——惡兆已現，風暴將至，和弦充滿怪異的美感。「我們只能猜想這部動人作品會給人什麼樣的衝擊，」巴赫傳記作家彼得·威廉斯（Peter Williams）如是寫道，「……在場會眾恐怕沒聽過哪首樂曲是這樣開場的。」[1]

但若先把音樂上的偉大之處放一邊，這首作品還有諸多疑問之處。《聖約翰受難曲》是一首有著黑暗面的作品。有人認為歌詞中、甚至音樂中也有反猶太的成分，這是最引起爭議的議題。主要的問題歸結為：耶穌之死要怪誰？約翰福音認為是猶太人強迫了一位善良的總督殺掉這位自稱為王

的人。因此，猶太人要永世背負罵名。

音樂史家塔如斯金（Richard Taruskin）列了一張有助長反猶太之嫌的藝術作品清單，《聖約翰受難曲》也是榜上有名。塔如斯金在《牛津西洋音樂史》（Oxford History of Western Music）裡頭加以區分，同樣的訊息在十八世紀是什麼意義，在今天又是什麼意義。他認為在巴赫當時，基督是猶太人所殺，一般對這個看法毫無異議——身處基督教世界裡頭的人都是這麼想的，而回到一七二四年，在一份劇本裡頭做此陳述（不管聽在經歷猶太人大屠殺的人耳中有多麼不舒服），乃是非常普遍的說法。但是三百年之後，政治氣氛已經改變，而這個訊息就變得更危險了。

採歌劇演出方式的音樂會

我在二○○六年聽了蒙特婁交響樂團（Montreal Symphony Orchestra）演出這部作品，由新就任的音樂總監長野健（Kent Nagano）指揮。長野是可以成為活廣告的，讓人感受到古典音樂也有新的、多文化的、很酷的地方。老派的指揮家以鐵腕統御，以濃重的中歐口音發號施令，好像他得到莫札特或貝多芬什麼祕密指令似的。蒙特婁交響樂團的工會控訴音樂總監杜特華（Charles Dutoit）帶領樂團有如虐妻，雙方爆發激烈口角，杜特華憤而辭職，於是樂團找來長野健繼任。

長野健的雙親是日本人，他從小在加州長大，留著一頭搖滾巨星般的長髮，五官輪廓分明，甚

至還為 Gap 拍過牛仔褲的廣告。他演奏過搖滾樂手法蘭克‧札帕（Frank Zappa）的作品，也和冰島的另類天后碧玉合作過。他還帶領過加州柏克萊管弦樂團，這是他在三十年前創立的，一直帶到不久前。他是「新時代」（New Age）的象徵。而在音樂會前的一場《聖約翰受難曲》的導聆中，絲毫沒有提及這部作品讓人無可忍受的黑暗面。

那天晚上的音樂會採取歌劇演出的方式，將歌詞的英文與法文翻譯投射在舞台上方。演出開始時有點不穩定，但之後展現的崇高莊嚴則是一般從巴赫的聲樂作品中所能期待的。樂團大都用的是現代樂器，但是整個編制經過縮減，同時也用到幾件重要的古樂器：一把長頸魯特琴、一把腿夾提琴、一對柔音提琴（viola d'amore）和一架大鍵琴。我坐在音響絕佳的包廂第二排，準備跟著歌詞，好好享受這音樂。我不能說歌詞讓我興致全消，但它們的確增添了不舒服之感。從第一次提到耶穌被「猶太警衛」（Diener der Jüden）帶走*開始，一個赤裸裸的事實朝著聽眾拋來：彼拉多並不想把耶穌釘上十字架。叫嚷著「釘十字架，釘十字架」的是猶太群眾，他們求羅馬總督這麼做，不讓他施恩。

當合唱團唱出刺耳的「釘十字架，釘十字架」（Kreuzige, kreuzige）時**，坐在我旁邊的一位年長女士聽得興起，身體開始隨著後起拍而晃動。我不知道歌詞是否也流過她的心頭，對情緒有所刺激。我也試著去想像，巴赫當時的教堂會眾聽了這部作品之後，心裡做何感想。或許這個故事裡頭的反猶太成分是個常見的檢驗信仰的標準而已。但是受難曲的呈現是放在講道的最後，可能會觸及罪孽、背叛和叛教的問題。萊比錫的市民在參加教會儀式，又聽了兩小時半極具感染力的音樂之

後，會有什麼反應，會不會有人衝進市集裡的猶太商家呢？

巴赫可能認識某個猶太人？

有一位傑出的音樂學者質疑問題是不是出在音樂，因為音樂更強化了歌詞。「《聖約翰受難曲》很容易被反猶太勢力所用，我認為原因出在聖經譜曲的手法非常精湛，」馬里森（Michael Ma-rissen）寫道。「不論《聖約翰受難曲》的詠嘆調、聖詠和主要合唱曲提出了什麼樣的看法，但是《聖經》經文『釘十字架』重複多次，聽來不寒而慄，仍會輕易觸動今天的聽眾。如果巴赫根據《聖經》經文所寫的合唱，以很強烈的手法描繪了某些猶太人對待耶穌的方式，這是否意味著《聖約翰受難曲》的部分或全部投射了對猶太人的仇恨或負面看法？」

馬里森的答案是否定的。他認為巴赫兼採當時多部德文受難曲的歌詞來譜寫詠嘆調，但是《聖約翰受難曲》提出評述的若干部分「並未包括很反猶的看法」。馬里森寫有《路德教義、反猶太主義與巴赫的聖約翰受難曲》（Lutheranism, Anti-Judaism and Bach's St. John Passion）一書，他的結論是，

＊譯按：出自《聖約翰受難曲》編號第六首由福音書作者所唱的宣敘調。

＊＊譯按：這段音樂是在《聖約翰受難曲》編號第二十一首。

巴赫的受難曲對於誰殺了耶穌並沒有太大興趣，焦點更在於耶穌之死的責任歸屬，以原罪為基礎，在此的觀點是所有的人類都需對耶穌的死負責。馬里森並不否認《聖約翰受難曲》有些部分對猶太主義持負面看法，但是整體而言，他相信這部作品比之前的同性質作品更往前跨了一步，開啟了不同信條之間的對話可能性，並把重點放在合唱唱出「安息」（Ruhr wohl）*。

巴赫有可能認識某個猶太人嗎？第四號組曲前奏曲的希伯來樂句是從哪裡來的？有學者表示，巴赫不太可能認識猶太人。猶太人在十六世紀就被趕出薩克森了。在巴赫那個時候，官方禁止猶太人住在萊比錫，而且禁止猶太人在城裡擁有產業（跟天主教徒、喀爾文教派信徒一樣）。但是也有例外，像是李維（Levi）家族違反市議會決議，在十八世紀仍住在萊比錫，奉的是薩克森國王的旨令。到了巴赫去世的時候，萊比錫住了七個猶太家族。萊比錫一年有三次市集，每一次為期兩到三週，而猶太商人獲准在此時住在萊比錫。萊比錫的市集是中歐盛事，而趕集期間有相當的商業活動是在猶太人的手裡。到時候會發給他們通行證，而他們要在身上別一小塊黃布，還得繳交重稅和規費。巴赫三兩步就可走到市集，比方說跟猶太的菸草商人買根菸斗什麼的。

或是巴赫出門旅行時，也可能在像漢堡這樣的城市，與不住在猶太人街（ghetto）的猶太人接觸**。在柯騰附近的葛羅布齊（Grobzig）甚至還有一塊猶太飛地，柯騰王子在一七二○年代中葉授予正式地位。巴赫在萊比錫認識的一些基督徒也有可能有猶太血統，像是畢恩鮑姆，他在一七三○年代為巴赫的音樂寫了一篇著名的辯護[2]。

如果巴赫曾經接觸過猶太音樂的話，最有可能的就是住在萊比錫的期間，這可以解釋第四號組曲前奏曲如鑲嵌般的音符，同時也提供了線索，說明巴赫進入一七二〇年代之後還在寫大提琴組曲。

＊譯按：這段音樂是在《聖約翰受難曲》編號第三十九首。

＊＊值得一提的是，此時路德教派信徒所寫最惡毒的反猶太論調是出自諾伊麥斯特（Erdmann Neumeister）之手，此人是一個在漢堡的正統路德教派牧師。一七三〇年，漢堡爆發了為期四天的反猶太暴動，至少有部分是受諾伊麥斯特講道所煽動。馬里森指出，巴赫也曾將諾伊麥斯特所寫的文字譜成音樂，不過其中都沒有提到猶太人或是猶太教。

庫朗舞曲

〔降 E 大調〕多半是保留給宏偉莊嚴的時刻，
適合表達已近衰微的思想，
或是接近死亡的愛情，且無分凡聖。[1]
——哈慈《歐洲各都會的音樂》
（Daniel Heartz, *Music in European Capitals*）

「苦惱、嫉妒與迫害」，這是巴赫筆端所寫過三個最為個人的字眼[2]。或許巴赫還寫過別的，但幾百年留存下來的就是這三個詞。這是十九世紀末在莫斯科的國家檔案中發現的，出現在巴赫寫給幼時同窗艾德曼一封極為坦白的信中。巴赫在十四歲曾和艾德曼長途跋涉到呂納堡。這封信主要在談巴赫在萊比錫的工作狀況。「我發現這個職位並不像當初描述的那麼好，」巴赫在信中抱怨。「……市政當局很古怪，對音樂沒什麼興趣，所以我必須活在不斷的苦惱、嫉妒與迫害之中……」

　　巴赫擔任聖湯瑪斯教堂的領唱，職務範圍包括聖湯瑪斯學校、四座萊比錫的主要教堂，還有各式各樣市政事項的議決，使得巴赫很容易就與市政當局發生爭執。巴赫這人的個性又固執好鬥，對別人的輕視怠慢很敏感，遇到特權之事就看不順眼。但是這些爭論也有政治的面向。萊比錫就跟許多十八世紀的城市一

樣，陷入絕對王權與所謂階級之間你來我往的爭執。後者混雜了各色各樣的城市利益，還加上一些

大學與教會團體為了護衛自己的權利，不受王權所侵擾。

在這爭執中，巴赫似乎明顯站在絕對王權這一邊。巴赫在他那個時代並不是跟得上時代腳步的

人。從牛頓到伏爾泰所標舉的啟蒙觀點方興未艾，此時正在歐洲廣傳，但是巴赫對此並不感興趣。

他的根是在過去，而他的心態還停留在中世紀。不過，巴赫在專業上的企圖心卻是凌駕於支持絕對

王權的認同之上。比方說，當威瑪公爵不讓巴赫前往柯騰任職時，他完全沒想到自己是身處在一個

受宗教規制的社會之中，這些王侯貴族是上帝造來完成祂的旨意的。巴赫毫不退讓，結果被公爵關

了起來，但最後還是克服了重重障礙，終於到了柯騰，履赴樂長新職。

獻給李奧波的初生兒六首組曲

在萊比錫，巴赫當的是領唱，不過他還是盡量扮演樂長的角色，這讓他被歸於貴族王室這一

邊。巴赫好像怕別人不知道這點似的，在搬到萊比錫未久，就製了一方個人的印璽，把他姓名開頭

的字母以鏡像呈現，大方優雅，上端還有一頂皇冠。

雇用巴赫的萊比錫市議會也分成兩派，反映了當時的政治現實。階級派希望雇用一個符合傳統

標準的領唱，能把心力放在教學和學校上頭，也能負責城裡幾座主要教堂的音樂。而絕對王權派則

與薩克森國王「強人奧古斯特」關聯甚深，他們希望找一位才華出眾的音樂家，此人的藝術要能光耀德勒斯登的宮廷──也就是說，他要具備樂長的才具，但是沒有樂長的頭銜。巴赫成為絕對王權派屬意的人選[3]。

不管如何，巴赫到了萊比錫之後，在名義上還是樂長。慨然讓巴赫離開柯騰的李奧波王子仍然為巴赫保持了樂長的榮銜。巴赫在安娜・瑪德蓮娜的陪伴下，至少在一七二四、二五年回到柯騰兩次，在前任雇主面前獻奏。我們不妨想像一下李奧波王子聆聽這兩位樂手演奏時的心情，他曾經欣賞過他們的才藝而雇用過他們，兩人在他的宮廷裡滋生情意，並在王府裡的教堂成婚，如今，他們攜手走到外頭的世界。而巴赫對親王也是感念在心。一七二六年，巴赫第一次開始著手出版自己的作品，他把六首組曲（Partitas）*這組大鍵琴作品獻給李奧波王子剛出生的兒子。

只要李奧波王子還在位，巴赫在萊比錫也就會繼續珍視並使用他柯騰樂長的頭銜。當他和萊比錫當局的爭執越演越烈的時候，這位自稱「柯騰王子殿下樂長」開始在信中發洩怒氣。巴赫在這種小爭執上，伸張自己的權利是不落人後的，他不斷向上提出自己的主張，直到最高層聽到為止。薩

*這組作品中只有第一號是以前奏曲（praeludium）開始的。《無伴奏大提琴組曲》裡頭也只有第四號的前奏曲拼為praeludium。這點說明了這首大提琴組曲有可能與六首組曲的第一號創作時間相近──一七二〇年代中葉。

克森國王想必不免感到好奇，巴赫怎麼會為這種雞毛蒜皮的小事糾纏不已。

有個例子——就是巴赫得知城裡另一位管風琴師接手了一些傳統上屬於領唱的權利，負責大學中的若干禮拜儀式。這些儀式在巴赫的工作裡頭並不是什麼重要大事，但仍會讓巴赫少領一些津貼。巴赫一刻也不浪費，馬上提出抗議。大學當局起先拒絕讓步，但是在這位難對付的領唱施壓之下，同意把其中一場交給巴赫負責，並付一半的津貼給他。但巴赫還是不滿意，一狀告到薩克森最有權勢的人——強人奧古斯特——那裡。

巴赫採取行動的時間是經過一番盤算的。一七二五年秋天，巴赫在德勒斯登的一間教堂有一場管風琴獨奏，奧古斯特的宮殿坐落在此。巴赫對德勒斯登很熟。一七一七年，巴赫在此跟法國人馬爾尚有一場管風琴的較量，結果據說馬爾尚心生畏懼，天未亮就坐了馬車離開萊比錫，巴赫不戰而勝。

不再擁有柯騰王子樂長的頭銜

根據漢堡的一份報紙報導，巴赫的獨奏「甚得萊比錫當地行家的好評」，因為他們對巴赫在音樂上的靈巧熟練與技藝高超讚不絕口」。這位萊比錫的領唱就利用這個機會向國王表達了他心中對那位管風琴師的不滿。「王子殿下與選侯座下最謙卑的僕人」在這年又寫了兩封信。巴赫在信中抨擊

大學官員，罔顧他所失去的責任與十二枚塔勒。他逐項駁斥大學的說詞，詳細說明這筆款項的內容，甚至還附上兩位前任領唱的遺孀所立之口供，從巴赫的用語來看，他應該也可以成為一個難以對付的律師。整件事在次年才塵埃落定，強人奧古斯特裁定，付給巴赫十二枚塔勒，並允許另一名管風琴師在大學的禮拜中彈奏。

巴赫對此裁定的反應如何，我們不得而知。但他不久就為薩克森的統治者服務，以表效忠。一七二七年，巴赫承命為國王生日寫曲（如今已經佚失），將由四十名樂手在御前演奏，屆時市集廣場上還會有三百名學生手持火炬。巴赫這部生日清唱劇的歌詞印在白緞上，以邊上有著金色流蘇的深紅色天鵝絨裝訂起來，然後呈給掌爵官，他在薩克森士兵的簇擁下，宣讀國王的感謝。

這年稍晚，巴赫又應召創作，這次是為了紀念王后克莉絲汀·艾柏哈汀娜（Christiane Eberhardine）的去世。一名出身貴族的學生委託他寫這部作品，歌詞是由著名詩人戈特謝德（Johann Christoph Gottsched）所寫。結果又爆發爭執，因為儀式訂在大學的教堂舉行，而該名管風琴師試圖杯葛。巴赫最後贏了這場地盤之爭，由他彈奏大鍵琴來指揮這部葬禮頌歌。

李奧波王子在次年早逝，享年僅三十三歲，巴赫便不能再以樂長自稱了。他在妻子、長子費利德曼和若干名雇來的樂師陪同下，最後一次前往柯騰，準備葬禮音樂。在城堡裡，巴赫和安娜·瑪德蓮娜身旁都是昔日老友同事，兩人當時還是未經世故的年輕戀人，時常在此唱奏相和，如今舊主遽然而逝，只能黯然神傷了。這場早春的葬禮在大教堂中舉行，牆面覆以黑布，在樂聲中，載著親

王靈柩的馬車抵達[4]。這部作品在兩年前舉行了首演。有些一度虔誠的愛樂者看到這部崇高的受難樂被挪到世俗的用途上，或許會感到心神不寧，但巴赫顯然並不感到困擾，他一定覺得這部傑作與這個場合的情感是相合的。

巴赫對《聖馬太受難曲》的品質也一定深有體會。當然巴赫絕對料想不到在一百年之後，一位著名猶太哲學家的二十歲孫子將會重振他的名聲*。他也想不到這部作品有一天會被認為是有史以來最偉大的音樂之一。雖然一般常把宗教音樂的光環戴在巴赫的頭上，但是巴赫並不諱把教意味濃厚的作品大量改寫成世俗作品。柯騰的聽眾無疑更能接受巴赫的作品，而巴赫可能認為柯騰宮廷的氣氛更適合他這部曠世傑作。

柯騰的宮廷付給巴赫兩百三十塔勒，以酬謝他的努力。但這是他最後一次接受王室的委託。隨著李奧波王子的去世，巴赫也不再擁有柯騰王子樂長的頭銜，而他對於只是當一個路德教派寄宿學校領唱，並沒有太高的興致。

巴赫父子的音樂課

巴赫對安娜‧瑪德蓮娜的感情以及緊密的家庭生活，並沒有緩解工作環境給他的挫折。巴赫一家在抵達萊比錫時，有五個小孩，而在接下來的二十年歲月中，安娜‧瑪德蓮娜還會生下十三個孩

子，其中六個長大成人。她放下自己在歌藝上的發展，跟著丈夫來到萊比錫。她在柯騰擔任宮廷歌手的收入豐厚，但是在萊比錫，公開演唱的機會並不多。巴赫的工作是為教會儀式提供音樂，而女性是不准在教堂獻唱的。結果，她的歌喉只能在世俗宮廷演出，或是在家裡興致來來時，唱上幾句而已。

巴赫顯然很看重自己的妻子。雖然領唱的工作和創作已經把巴赫壓得喘不過氣來，他還是會設法找時間獻上愛意，送給她鳴禽、黃色康乃馨和情詩。

讀書是他所不曾擁有的機會，而他對於幾個兒子在學業上的表現顯然也很驕傲。在聖湯瑪斯學校歷來的領唱裡頭，巴赫是第一個不是大學畢業的，所以他對於這點可能是在意的。在巴赫之前擔任的是庫瑙（Johann Kuhnau），他是律師，也是語言學者，甚至還寫過一本諷刺小說。巴赫所受的教育有限，這對他在和大學當局的許多法律攻防上會是個弱點，而他決定要讓自己的兒子受最好的教育[5]。他的兒子都念了大學。費利德曼和艾曼紐從聖湯瑪斯學校畢業之後，進入聲譽崇隆的萊比錫大學。巴赫一家搬到萊比錫的第一個聖誕節，這個以子為傲的父親給了費利德曼一張證書，以象徵他在大學註冊入學。

巴赫跟長子之間有著特殊的關係。費利德曼十歲的時候，巴赫就開始認真教他，還寫了教本，裡頭有許多短小的前奏曲、舞曲和組曲，因而讓這對父子的音樂課名垂樂史。這就是《為威廉‧費利德曼所寫的鍵盤小曲集》（*Klavierbüchlein für Wilhelm Friedemann Bach*）。「很少樂曲比這首小曲更能清楚映照作曲家的生活和身為人父的情感。」傳記作者彼得‧威廉斯如此寫道。從曲集中的一首小曲子就可以看到父子之間的關係，顯然這首阿勒曼舞曲是巴赫先開始彈，然後兒子繼續彈；但是如果沒有父親的幫忙，樂曲是無法轉回主調的。這本小曲集後來成為學習鍵盤樂器最有影響力的指引。

到了一七二〇年代，這個被父親暱稱為「費利德」（Friede）的男孩已經可以陪著父親出城旅行了，年紀再大些的時候，還到了德勒斯登的歌劇院。據說巴赫曾經這麼說，「我們怎麼不再去聽聽那可愛的德勒斯登小曲兒呢？」這兩人的音樂品味應該不低，是這樣麼？

到了一七二〇年代末，費利德曼已經有成為全日耳曼最好的管風琴師的架式——後來他的管風琴技藝無人能出其右。為了讓他接受更完整的音樂教育，巴赫把他送到莫瑟堡（Merseburg）去學小提琴——巴赫的幾個兒子裡頭，只有他有此機會。巴赫和安娜‧瑪德蓮娜在一七二九年前往柯騰參加李奧波王子葬禮時，費利德曼也在樂手之列。當巴赫聽說韓德爾到了附近的哈勒（Halle）探視母親，而自己卻生了重病，於是趕忙派了自己的長子去請這位歸化外國籍的日耳曼作曲家前來萊比錫一晤*。

親人故舊持續凋零

次子艾曼紐和父親的關係就沒有那麼親近了。但或許正因為他在情感上沒有費利德曼那麼接近父親，才有日後的成功。他當然是巴赫一手調教出來的。據說艾曼紐到了十一歲，已經有辦法當場視譜，彈出父親寫的鍵盤作品[6]。到了一七二〇年代晚期，費利德曼和艾曼紐都在擔任父親的助手，接受私下指導，進行排練和抄譜（安娜・瑪德蓮娜也抄譜，而她的筆跡到此時已經和巴赫的難以區分了）。

雖然巴赫家中成員日增，規模龐大的製作也持續進行，但是到了一七二〇年代末，巴赫對目前的職位已是意興闌珊了。他不受拘束的個性與這個處處受限的職位合不來；巴赫並不適合擔任領唱這個工作。

李奧波王子去世之後，巴赫也不再是柯騰的樂長，他馬上填補這資歷的空缺。巴赫隨即取得懷森費爾斯公爵（Duke of Weissenfels）樂長的頭銜。這純粹只是個榮譽職，但是巴赫顯然很想得到

───

* 韓德爾不知是因為抽不出空，或是很想跟一位當地的管風琴師見面，因而婉拒了這項邀約。這是巴赫第二次想要跟這位著名音樂家見面。一七一九年，巴赫聽說韓德爾人在哈勒，便動身前往，結果到得太晚，撲了個空。雖然韓德爾和巴赫的生日相差不過數週，而出生地也相隔不遠，但是兩人從未見過面。

它。在某方面，巴赫甚至有了聽他指揮的樂團。一七二九年，巴赫負責帶領「樂集」（Collegium Musicum），這是一個室內音樂會系列，每週在欽默曼的咖啡館演出。巴赫在這段期間手邊有好幾件事——出版大鍵琴組曲、再次當了有名無實的樂長、在欽默曼的咖啡館演出音樂會。由此可見巴赫再次把他的創造能量放在教會之外，遠離他白天擔任的領唱工作。

這讓人好奇，是不是四十五歲的巴赫碰上了中年危機[7]。巴赫習慣被死亡圍繞，但是在一七三○年代末尾的這一年半裡頭，親人故舊更是凋零得厲害。除了李奧波王子去世之外，巴赫還死了兩個孩子，一個剛出生，一個三歲。另一位則是前妻的姊姊費麗德蕾娜（Friedelena，她已經在他家待了二十年），還有他碩果僅存的姊姊瑪麗亞·薩洛梅（Maria Salome）。

在一七二○年代結束時，巴赫還是繼續和學校、市政府發生衝突。他創作的作品技藝極為純熟，大約創作了兩百部清唱劇，而且品質越見精良。此外還有兩部受難曲，以及眾多令人讚嘆不已的器樂作品，其中包括兩首大提琴組曲。巴赫約在此時停止創作清唱劇，或許是因為他的創作數量超過教會儀式所需。同時，巴赫和萊比錫當局的爭論越演越烈。在不到一年之內，這位領唱將會走到轉捩點。

薩拉邦德舞曲

易於挑起激情，擾動心智的平靜。[1]
——塔博（James Talbot），一六九〇年

當納粹德國入侵法國時，卡薩爾斯正住在庇里牛斯山區的普拉德斯。此地離加泰隆尼亞不遠，這樣他就不必身處在佛朗哥統治下的西班牙。但是隨著德軍在一九四〇年六月入侵，他的處境也大為改變。德軍迅速占領了法國的重要地區，而未占領的地區很快也被維琪政府的合作主義者所控制，然後德軍就直接進駐。

卡薩爾斯在這年稍早曾在荷蘭和瑞士演奏巴赫的大提琴組曲，如今已經不可能這麼做，因為風險大增。西班牙也可能參戰，這麼一來，佛朗哥的軍隊就會越過法西邊界，用他們最擅長的辦法對付像卡薩爾斯這種共和派：朝這些人的腦袋開一槍。

一時之間，卡薩爾斯還過適流亡生活。他跟寡居的朋友法蘭契絲卡·卡普德維拉夫人（Señora Franchisca Capdevila）與阿拉維德拉（Alavedra）家族一起，搬到市政府對面一幢雅致的兩層樓房。街道蜿

蜒，紅瓦白牆，屋舍夾道，洋槐花開，普拉德斯很容易讓他想起年輕時在加泰隆尼亞的歲月。早晨牽著如今行動遲緩的愛犬佛列特散步時，他會脫帽向卡尼果山（Mont Canigou）致敬，這座山從十一世紀起就是加泰隆尼亞的象徵[2]。

卡薩爾斯這時已經六十六歲了。他的帳戶被合作主義者凍結，手頭拮据。食物也不夠——他必須靠煮熟的蕪菁、豆子、蔬菜過活，偶爾才有馬鈴薯可吃。他開始受頭痛、暈眩和肩膀的風濕痛所苦。他常去拘留加泰隆尼亞人的難民營探視，讓他更覺沮喪洩氣；他知道自己的處境比他們要好得多。如果戰火再逼近他的家鄉，他也是個備受矚目的目標。一九四二年十一月，納粹控制了法國還未占領的地區，普拉德斯落入維琪民兵和蓋世太保的手中。卡薩爾斯的小屋受到監視。有些當地居民轉而對他抱持敵意，而關於這位加泰隆尼亞大提琴家的謠言甚囂塵上：反抗軍成員、共產主義者、無政府主義者、刺客。他活在焦慮之中。

拒絕為納粹德國演奏

一天下午，他的憂慮成真。有一輛公家的汽車停在他的小屋前，三名納粹軍官上前敲門。卡薩爾斯正在寫字檯做事，聽到上樓梯的腳步聲。德國人進到房內，雪亮的長皮靴跟一併，喊了聲：

「希特勒萬歲。」他們有禮得詭異。

「我們前來致敬，」他們告訴卡薩爾斯。「我們非常仰慕您的音樂——從父母那裡就聽過卡薩爾斯的大名，老一輩也說聽過您的音樂會。」他們問卡薩爾斯有無任何需要，也對他住在如此狹窄破敗的地方、而不是住在西班牙感到好奇。卡薩爾斯回說他反對佛朗哥政府。他們隨即切入此次拜訪的正題：邀請卡薩爾斯前往德國，為德國人民演奏。但他拒絕了這項提議，並說他對德國的態度和對西班牙是一樣的。現場隨即陷入一陣緊張的沉默。

接著，一位資深軍官開口了。「您對德國的看法是不正確的，」他說道。「元首對藝術很有興趣，也很關心藝術家的福祉。他尤其喜愛音樂。如果您到柏林去，他會親自到場欣賞演出，全國人民都會歡迎您的。我們會特別為您準備一節火車車廂，供您差遣……」

卡薩爾斯倒是有辦法應付這個狀況。由於他的肩膀有風濕痛的毛病，所以沒辦法演奏整場音樂會。這三名納粹軍官於是跟卡薩爾斯要了一張親筆簽名照，卡薩爾斯勉強答應了。帶頭的軍官繼續說道：「既然我們人都到了這裡，能不能請您幫我們一個私人的小忙？可不可以拉幾首布拉姆斯或巴赫的作品？」卡薩爾斯回說有風濕痛在身，沒辦法拉。這名納粹軍官走到鋼琴前面，彈了一首巴赫的詠嘆調，表示要看看卡薩爾斯的大提琴。老人從命，把樂器從琴盒裡拿出來，放在床上。「其中一人把琴拿起來，另外兩人摸著琴，」他寫道，「突然之間，我覺得極不舒服……」

但事情也就到此為止。德國人走了出去，在車裡坐了一會兒，然後又回頭拍了卡薩爾斯站在門廊前的照片才告離開。

不再向讓他失望的世界妥協

要是當年卡薩爾斯同意到納粹德國演出，他將會發現巴赫的音樂非常受歡迎。希特勒喜歡的主要是華格納的音樂，但是納粹推崇的作曲家包括貝多芬、布魯克納、舒曼、布拉姆斯和巴赫。而讓巴赫如此為人所知的孟德爾頌卻被指為猶太人而遭排斥。在萊比錫的孟德爾頌雕像被推倒，他的作品遭到禁止。

音樂家面對納粹統治的方式各有不同，就跟法國人、德國人面對的方式一樣。當年與卡薩爾斯合組柯爾托—提博—卡薩爾斯三重奏的另外兩位大音樂家，在政治上就更有彈性得多，他們在一九四○年改與大提琴家傅尼葉合作。柯爾托在維琪政府中擔任文化方面的職務，一九四二年在納粹德國開了幾場音樂會。提博的兒子在二次大戰中戰死，他和柯爾托在納粹主辦的一個巴黎莫札特音樂節登台演出＊。

一九四四年，盟軍登陸諾曼第，納粹撤出法國，卡薩爾斯為重返舞台做準備。他雖然在當地開了幾場慈善音樂會，以幫助戰爭受害者，但是在德國占領期間，並未公開演出。「既然敵人被趕走了，」他寫信給一位朋友，「我已經恢復每天的練習，而且你聽了也會高興，我每天都有進步。」

音樂會的邀約如潮水般湧來。在耶誕節的前一天，《紐約時報》刊登了一封信，告訴讀者說卡薩爾斯人不在西班牙的集中營，而是「避居法國南部」。一位美國的贊助者寄來了一張空白支票。

光是巴黎一地，就有五十六個邀約，要為他安排戰後的第一場音樂會。但是卡薩爾斯選擇了倫敦。

在二次大戰的這幾年，他一直在聽英國廣播公司的新聞，有時候還把收音機放在毯子底下，捂住這會在占領區為他惹禍上身的聲音。他把英國看成一個自由的西班牙的保證。一九四五年，卡薩爾斯登上一架英國航空公司的飛機（英航不願收費），舉行二戰爆發以來第一場與管弦樂團同台的音樂會。

這場音樂會的地點在皇家亞伯特廳（Royal Albert Hall），由鮑爾特（Sir Adrian Boult）指揮英國廣播公司管弦樂團，演奏舒曼和艾爾加的大提琴協奏曲，並以脫俗的第五號組曲薩拉邦德舞曲當作安可曲。德軍投降還只是二十天前的事，卡薩爾斯受到英雄般的對待。一萬兩千名聽眾前來欣賞，音樂會後還需要警察開道，他才能離開更衣室上車，直奔錄音室，拉奏他所改編的加泰隆尼亞民謠〈百鳥之歌〉（The Song of the Birds），還以加泰隆尼亞語說了幾句話，連同這天晚上的音樂會實況，透過英廣海外網進行放送。

但是他對英國的熱情並沒有持續太久。卡薩爾斯的第一趟旅行過了四個月之後，再回英國巡迴演出。他到這個時候已經看清楚，倫敦有比加泰隆尼亞的前途更重要的考量。同盟諸國打敗了德國

*　柯爾托在戰後遭到逮捕，獲釋後禁止登台演出一年。一九五三年，提博前往印度支那勞軍，墜機身亡。卡薩爾斯終生沒原諒提博，但後來與柯爾托重修舊好。

和日本，在地緣政治的棋盤上正在形成對抗蘇俄之勢。西班牙的法西斯政權反共立場鮮明，所以將之推翻並非當務之急。卡薩爾斯大為震驚。他不明白，西方怎麼能跟一個曾與墨索里尼、希特勒站在同一陣線的西班牙獨裁者謀和。

卡薩爾斯為了表示抗議，縮短了英國巡迴行程，提早離開。法國也同樣令人失望。他在瑞士做了幾場慈善演出，然後在十二月決定，凡是承認佛朗哥統治的國家，他都不會在該國演奏。從此，他就再也沒有演出了[3]。

卡薩爾斯把他的大提琴埋在普拉德斯，在那遙遠的山谷，橙紅色的土壤長出繁茂的葡萄園和果園。這時候他已經七十歲了。或許不必再演奏對他來說也是個解脫，不必再向這個讓他失望透頂的世界妥協。

布雷舞曲

弦磨損得越是厲害，聲音就越好。
你知道它聲音最好是什麼時候嗎？
就在它快要斷掉的時候。[1]

——卡薩爾斯

一九四〇年代末，卡薩爾斯自我放逐於舞台之外。他已經七十好幾，心裡以為自己正走向人生的黃昏，當會有尊嚴地退隱。

普拉德斯地處偏僻，交通不便，景色很像加泰隆尼亞。這座庇里牛斯山的小村在十七世紀被法國所征服，但仍保有加泰隆尼亞的風味。卡薩爾斯幾乎覺得回到家鄉一般。

卡薩爾斯的生活非常愜意，每天都是從彈奏《平均律鍵盤曲集》（Well-Tempered Clavier）開始的，然後帶著他的德國牧羊犬出去散步，豎耳傾聽鳥鳴，向積雪的卡尼果山致意。他拉奏如今看來已磨損不堪的大提琴。卡薩爾斯不斷用火柴點燃那彎曲的菸斗，有時火柴還會掉進大提琴的音孔裡頭。當他拿起大提琴時，還會聽到火柴在裡頭跑來跑去的聲音，好像打從西班牙內戰之後，裡頭就沒清理過似的。琴橋底下還卡了一張紙，這是作為支撐之用。在弦軸箱有半根火

柴墊在琴弦底下，讓弦繃緊。

卡薩爾斯花了一點時間來創作，收了幾個學生，以西班牙文、加泰隆尼亞文和法文寫信，繼續關切加泰隆尼亞難民的困境。對這位二十世紀最偉大的大提琴家來說，這是一個愉悅、或許有點狹窄的結局。

然而那些認識卡薩爾斯的人——尤其是在戰後才認識他的年輕一代音樂家，把他的退休看成不必要的遺世獨立，平白浪費了一個歷史人物。他們敦促他回到音樂廳。但是卡薩爾斯就像卡尼果山這個加泰隆尼亞愛國主義的象徵一樣，是堅定不移的。如果有人想見他，就得到山上去。

是誰讓卡薩爾斯結束流亡？

最後讓卡薩爾斯改變心意的人是施耐德（Alexander Schneider），他是出生在立陶宛的小提琴家，一頭亂髮與他洋溢的才華、充沛的精力相匹配。施耐德放下自己一片大好的室內樂演奏生涯，到普拉德斯拜入卡薩爾斯門下，專攻巴赫為獨奏小提琴所寫的奏鳴曲和組曲。他決心要讓卡薩爾斯結束流亡。眼見一九五〇年就要來到，這是巴赫逝世兩百週年，卡薩爾斯收到的演出邀約無數。

「世界各地的經紀人、官員和樂迷央求他，」《紐約時報》寫道，「到他們的國家開音樂會，讓他們欣賞他偉大的藝術。他們以重金禮聘，連同富麗堂皇的居所和尊貴榮銜，他卻一概拒絕。」

卡薩爾斯拒絕了許多邀約，心裡也很掙扎，而最痛苦的就是將在萊比錫的聖湯瑪斯教堂舉行的巴赫音樂會。讓他走出退隱的是一個想法：在普拉德斯舉辦巴赫音樂節，由卡薩爾斯親自指揮。施耐德把這個計畫遞給卡薩爾斯，又經過半年的遊說，他才點頭答應。卡薩爾斯並沒有改變政治立場。「英國和美國答應過我們，等到戰爭結束，盟軍會支持我們。我們把所有的信心都放在他們身上，我們也全力在道義上和實際上支持他們，」他告訴《生活》雜誌。「數千名西班牙人與盟軍並肩作戰，對抗德國。我也多次冒著生命危險去相信他們；但他們卻拋棄了我們。在這種情況下，我到這些國家去賺他們的錢是不光明正大的。」但箇中原因卻乏人聞問。沉默剝奪了卡薩爾斯最有效的抗議手段。只有大提琴才能讓人注意到他的政治態度，他要將他的武器重新上弦。

這個人口只有四千三百人的偏僻山間小鎮，竟然是二次戰後最重要的音樂活動之一。鄉民已經習於看到他們這位瘦小、童山濯濯的大提琴家，還有幾個造訪小屋的學生。如今卻是車水馬龍，而早晨從佩皮儂（Perpignan）發的火車載來了一些當今造詣最高的音樂家，其中包括霍洛佐夫斯基（Mieczyslaw Horszowski）、哈絲姬（Clara Haskil）、魯道夫・塞爾金（Rudolf Serkin）和史坦。

排練在當地的女校餐廳開始進行，有時火車經過的聲音會讓人一驚。卡薩爾斯歡迎這個由三十人組成的樂團，其中有一半的人來自美國，表示他們來此是向巴赫致敬，但是將會把喜悅帶給聽眾，在這過程中自己也會感到高興。「我感謝各位的前來，」他說。「我愛各位。現在，我們就開始吧。」他手裡握著指揮棒，開始把樂手調教成一個有凝聚力的整體。音樂節的規畫是有六個晚上

的室內樂演出，六個晚上演奏管弦樂作品，並以卡薩爾斯拉奏巴赫的一首大提琴組曲作為開場，然後再由他指揮樂團。

卡拉德斯扮演起新的角色。鎮上的商店陳列卡薩爾斯的相關紀念品——傳記、唱片和照片。一家當地麵包店的櫥窗裡放了一個形如大提琴的蛋糕，還搭了一個賣冰淇淋的攤位。加泰隆尼亞的旗幟在主要廣場上飛揚，就連當地的妓女也說生意變好了。

卡薩爾斯的「音樂復活」！

巴赫音樂節的第一場音樂會在六月二日舉行。當地人聚集在聖彼得教堂前面的鵝卵石廣場，有票的人穿過人群，進入有著華麗祭壇的教堂。聽眾裡頭包括了皇室的次要成員、藝術贊助者、法國第一夫人，還有隱姓埋名的西班牙共和國流亡總統奈格林（Juan Negrín）。雖然佛朗哥政府關閉了邊界，但還是有一群加泰隆尼亞人穿越邊界，翻過庇里牛斯山來參加。關閉邊界的理由是卡薩爾斯在普拉德斯組織游擊隊，並任命小提琴家施耐德為參謀長！這是西班牙共產黨圖謀不軌的前奏。

卡薩爾斯在音樂會前與同胞話家常。音樂節由當地的聖弗勒爾主教揭開序幕，他發表了一篇冗長的歡迎辭，要求聽眾不可在教堂裡鼓掌。接著，主教打了手勢給卡薩爾斯，他從聖器室現身，大步走向簡單的木製講台，他的音樂復活將在此發生。

哥倫比亞唱片公司裝了麥克風，這次音樂節的現場錄音可以灌製超過十張以上的唱片，唯一的例外就是巴赫的《無伴奏大提琴組曲》——照卡薩爾斯的安排，音樂會是以巴赫的作品開場，但不進行錄音。事實上，沒有人真正知道這位高齡七十三的大提琴家的琴藝聽起來如何。謠傳卡薩爾斯不再拉琴，是因為肌肉出了問題。如果有鋼琴伴奏，或是與樂團搭配的話，壓力就不會那麼大。但巴赫的組曲是不饒人的，音樂家沒有什麼可以藏得住。

聽眾尊重主教的要求，默然起立。卡薩爾斯快速鞠了躬，琴弓突然一揮，示意聽眾坐下。當年他在巴塞隆納的一家店裡第一次看到巴赫的組曲，六十年後，他把一切都排拒在內心之外，只剩下音樂。在他賈勇公開演奏大提琴組曲的半個世紀之後，他把琴弓壓在G弦那個熟悉的位置上。

「他下弓有如重磅真絲，」《紐約客》這麼描述，「他的顫音強勁而快速，有如年輕人情感中並再次迸發為歡愉。」[2]

的瞬息起伏。卡薩爾斯帶給聽眾的是他一生在技巧上的追求，這些年的黯然隱居豐富了他的音樂，

當他拉到吉格舞曲最後一個音符時，全場聽眾在詭異的沉默中再次起立，幾乎抑制不住內心想要鼓掌的衝動。所有的疑團都已化為烏有。

｜ 吉格舞曲 ｜

在六首大提琴組曲中，
以這首樂曲最為生氣勃勃、技巧最困難，
拉奏時須全神貫注，
但它卻似乎是在盎然興味之中被草草記下。
——漢斯・渥特

對我來說，大提琴組曲是進入巴赫聲響世界最好的叩門磚。在我心中的那個吉他手很容易把聽到的聲音對應到指板上。器樂作品讓我得以迴避巴赫宏偉的聲樂所造成的障礙——以德文寫的路德新教內容，形式並不總是最有詩意。

但是只要在巴赫的世界再往前走沒多遠，就會知道他的聲樂作品在許多聽眾心中代表音樂的極致。巴赫所寫的聲樂作品可謂汗牛充棟——清唱劇超過兩百部，以及兩部受難曲，幾部神劇，一部聖母讚主曲（Magnificat），以及《B小調彌撒》（Mass in B Minor）。

不管是只由一條低音線陪襯的單一人聲，或是由鼓號齊鳴的巴洛克樂團壯聲勢，幾乎都能以「崇高」稱之。人聲在巴赫的作品中一如在流行音樂，其中都有讓人嘆為觀止的成分。

當我聽說二〇〇八年春天，在蒙特婁北邊一處風光明媚的音樂中心將舉行「巴赫週末」（Bach Week-

end）時，就看了一下節目內容，我想按道理說，我是可以參與的。我要做的就是開口唱歌。我不會彈大鍵琴，也不會拉大提琴或任何標準的巴洛克樂器，所以我無法參與巴赫清唱劇的演出，但我的歌聲大概還管用。所以我就填了報名表在合唱團旁邊打了勾。我們將排練並演出巴赫一齣名叫《把你的糧給飢餓的人》（Brich dem Hungrigen dein Brot）。

在探尋巴赫的旅程中，我不只一次哀嘆自己挑選的音樂是如此簡樸──就一把大提琴而已。我越是接觸巴赫質地豐富的聲樂作品，越是能鼓舞我對巴赫的熱情。我把這當成一個標誌，表示我已經抵達了，已經成功地從古典音樂的生手變成古典音樂通了。但我從未偏離大提琴組曲太遠。如今，眼見我就能進入巴洛克大師最令人振奮的音樂聖堂，我的歌聲匯流入巴赫的複音海洋。

我出門去買了這部清唱劇的唱片，是由賈第納（John Eliot Gardiner）指揮蒙台威爾第合唱團（Monteverdi Choir）和英國巴洛克獨奏家樂團（English Baroque Soloists）。唱片的包裝精美，說明了品質之高。但是初聽《把你的糧給飢餓的人》[1]，我卻覺得這在巴赫的作品中算是平庸之作，缺乏他最好聽的清唱劇中所有的鼓號齊鳴。所幸經過反覆聆聽之後，第一印象逐漸消褪，這部清唱劇變得波瀾壯闊。我打算在「巴赫週末」之前不斷聆聽唱片，這樣我在合唱團裡就可以一馬當先。

但我不是個會看譜的音樂家，除了和弦指法表和特別為沒受過訓練的人所設計的吉他簡譜之外，並不會看其他的譜。看傳統的五線譜並非我不費力就可以做的事。我在學大提琴的時候，也學會了基本的視譜能力，但是沒繼續上之後，這種能力也逐漸消失，而它和在合唱團裡頭視譜並不是

一頭栽進複音義大利麵裡頭

隨著焦慮加深，我打電話給幾所社區音樂學校，說明了我的情況，並巧妙回答幾個令人擔憂的問題。我有多少時間？一個星期。學校安排了兩堂課。

在一個星期六的下午，我帶著清唱劇的唱片和總譜前往音樂教室。樂譜是「巴赫週末」的主辦單位好心掃描並寄給我的。我的老師叫做亞當，是個留著山羊鬍鬚的聲樂家和吉他演奏家，戴著一頂貝雷帽，收攏他的一頭長髮。他這人很酷。他喜歡巴赫。

他要我放聲高歌，好決定我應該唱什麼聲部。他覺得我應該是男中音──介於男低音和男高音之間。他建議我唱男低音的聲部；這會比較容易，而且在和聲上也會學到更多。但是《把你的糧給飢餓的人》沒一個地方是容易的。

我們一頭鑽進總譜裡，但不一會兒就發現這實在遠遠超過我的程度，就連亞當有時候也應付不來。各個聲部的人聲時而出現，時而消失，好像是某個壞心眼的人剪貼成這個模樣。而德文歌詞同樣也讓人氣餒。亞當告訴我譜要如何看，拍號是什麼意思，這對我是有幫助的。然後我們走過一

同一件事。我這才明白，清唱劇是如此複雜──在奇妙的複音音樂中，有男高音、男低音、女低音和女高音在不同時間以不同線條穿梭著，唱巴赫的作品絕對不同於在公園裡散步。

遍，並反覆播放我帶來的唱片，讓總譜對我產生意義。音樂非常精采——但也難得不像話。討論音樂的速度還扯到數學，聽得我一頭霧水，滿心沮喪。在我眼前的「巴赫週末」是個讓我丟臉丟到家的災難。

這堂課結束的時候，亞當說道，「我很佩服你，敢一頭栽進這……」他在尋思正確的字眼，

「複音義大利麵裡頭。」

幾天後，我上了第二堂課，這次教我的是夏洛特和一位專業歌手。夏洛特是一位經驗更豐富的聲樂老師，她要我唱一下，對我的音域得到相同的結論。我們一下就找到問題。在我知道問題之前，夏洛特彈著鋼琴，跟我一起走過《把你的糧給飢餓的人》；或者說得更準確一點，音樂是她在走，而我只是站在慢車道上搭便車而已。

每當我設法或多或少抓到男低音如蛇一般的旋律且唱對音時，夏洛特便會尖叫：「就是這樣！」她在音樂中生氣勃勃，摸索著走過這部清唱劇，解釋德文歌詞的發音，把和弦、其他聲部、管弦樂配器和近乎爵士樂的切分音彈給我聽——音樂中的種種合理設想實在精妙。

「這東西就是美在這裡，」她說。「這讓音樂的走向變得合理。它會讓你驚訝，但又極其美妙。它是如此有機。它會投一個曲球給你——巴赫的音樂是有史以來最複雜的作品，但它吸引人之處在於它仍是趣味盎然的。」

希望巴赫是義大利人

但是，我有我關切的議題。「我希望巴赫是義大利人。」我屢試詰屈聱牙的德文不成之後抱怨著。發音正不正確姑且不論，德文也未必能與我的猶太信仰相契合。音樂學者塔如斯金有篇文章評論巴赫的清唱劇，提及有首詠嘆調〈噤聲、蹣跚的理性〉（Schweig nur, taumelnde Vernunft）＊，其中有令人不寒而慄的地方，「因為我們比巴赫那個時代的人擁有更多的理性，或許我們比他那個時代更會在高聲要理性噤聲時畏縮卻步。」對二十一世紀聽眾的耳朵來說，宗教歌詞也是一大挑戰。

另一部巴赫的清唱劇（第一七九號）有如下的歌詞，特別悲觀：「我的罪惡有如骨中的膿血，讓我生厭，耶穌，上帝的羔羊，求祢助我，因為我已陷入最深的泥淖。」反之，把糧給飢者是個很好的主題。我清唱劇的歌詞大部分取自《舊約聖經》，仁慈寬厚的意味勝過救世主的姿態，讓我鬆了口氣。但是，當我必須用力唱出「快點！」（Schnell!）時，卻留下了不好的餘味。

我希望以威爾第的明媚語言低聲輕吟，但是夏洛特卻不做此想。「噢，我不這麼想，因為這聽起來不該如此。他們上的教堂不同，他們的美學不同，那種刺骨的疼痛讓美麗的東西變得真正美麗，你知道我的意思嗎？」

───
＊ 譯按：這是第一百七十八號清唱劇。

我把這堂課錄了下來，以便事後自己練習。夏洛特祝我好運。「你掌握到了，也許比你知道的還多，這說得通的。」她說。

業餘樂團的不穩定讓人心驚

三天後，我開車到蒙特婁西北邊勞倫山脈（Laurentian Mountains）臨麥唐納湖（Lake Macdon-ald）的加拿大業餘音樂中心。質樸的主屋高三層，共有四十間房間，每一間都以一位著名音樂家命名。我領了房間鑰匙和排得滿滿的日程表，入住「希爾德嘉．馮．賓根」（Hildegard von Bin-gen），這是一位有天眼通的中世紀日耳曼作曲家。房間非常有修道院的味道，不過窗外有剛走出冬日的湖光林相，引人沉思[2]。

在當天晚上的大會，我拉了張椅子，坐在其他參與者的旁邊，拿到一份翻爛了的清唱劇樂譜。報名參加的人反映了一般古典音樂會聽眾的樣貌：上了年紀的白人，還有幾個學音樂的年輕學生。閒談繞著誰是女中音、誰是女高音打轉；坐在我前面一排的兩名婦女在打毛線。我心裡覺得不妙，我剛加入了一群走入晚年的阿公阿嬤。

中心的主任把規則說明一遍。湖冰還沒化盡，請勿到湖邊。早上七點十五分起床，晚上十一點之後請勿練習。賞鳥行程在早上六點十五分出發。乒乓球桌在樓下。業餘樂手這時候已經到了，正

在房間前面準備樂器；一個瘦削的女子取出一把大提琴，讓我好生嫉妒。

有人給我指了後排的椅子，幾個男子在那裡走來走去，彼此說著：「男低音？」或「男高音？」我認定自己是男低音，有人把我帶到一張椅子，坐在路易斯和艾弗斯之間。艾弗斯的身材高大，表情嚴肅，腰桿打得筆直，自我介紹說是個專業的德語發音老師和歌手。路易斯從魁北克城開車過來，好像對自己要唱的部分很熟。結果他們在獨唱曲中挑大梁，艾弗斯以他優美洪亮的歌聲技驚四座，而路易斯相形之下失色不少，他緊著嗓子唱歌，像是個愛唱卡拉OK的傢伙。

若是已經聽慣了賈第納詮釋巴赫的超高水準，這業餘樂團的不穩定唱起來便讓人心驚。我的第一印象是，這是個鄉親組成、還得不時拉一拉皮短褲的樂隊；而巴赫作品那不可破壞的美感也是如此。但我卻覺得巴赫的作品在以前聽起來說不定就是這個模樣，由當地的鄉下人所組成的樂團和合唱團來演出，沒有錄音或現代的音樂學來指引他們。就連巴赫也是經常苦於技術不到位的樂手和排練時間不夠。

指揮傑克森（Christopher Jackson）先要看看我們有什麼能耐。我很高興自己會唱頭一、兩頁樂譜，不過之後就迷了路。艾弗斯站在我旁邊，他有如大提琴般的聲音嗡嗡作響幫了我，有時還充當我看譜的衛星導航。但是，站在這麼一位高手旁邊，我怕我那不穩定的聲音對巴赫、路德、德文發音和整個十八世紀都是一種侮辱。

使勁練熟三百年前的清唱劇

第二天早上，曼妙的女高音把我從睡夢中喚醒，她們盡忠職守，一間一間敲門。早餐過後，又回頭練巴赫。在八個女低音裡頭，我絕對是最弱的一環。然後分部練習時便由艾弗斯帶男低音和男高音，他們聽起來相當不錯。我也利用這個機會，用黃筆在總譜上標出我唱的這一行譜。至於德文歌詞、變來變去的拍號和寫在四行五線譜上的記譜法，我則還需要輔助輪。

午餐時，我和三個上了年紀的婦女同座，聽到其中兩人也覺得這部清唱劇不好唱，心裡感到頗為安慰。有個也報名加入合唱團的小提琴手哀哀叫：「音符實在有夠多。」飯後，我到屋外散步，陽光照在冬天的殘雪上。到處都有人在練巴赫。屋外是年輕的安─瑪麗，她是獨唱，有一頭火紅的頭髮和漂亮的歌聲，坐在龐帝克 Sunfire 的前座看譜。我頭昏腦脹，撞到了一個從安大略來的女子，她正要去跟鋼琴練她的聲部，地點應該是在樹林中的某處。「這不是很明顯。」她說的是她唱的部分。小屋的不同房間可以聽到小提琴、長笛和其他樂器的聲音，大家都在使勁練熟巴赫在三百年前所寫下的音樂。我決定翹掉下午的德文發音課，繼續練我的《把你的糧給飢餓的人》。

我身上帶著小錄音機，裡頭有我跟夏洛特的上課錄音。練習室散布林間，我腳穿涼鞋，踏著雪，尋找一個合適的地點。我經過的第一間練習室，門牌上寫著「泰雷曼」。我繼續前行。下一間叫做「巴赫」，所以我自然走進這間金字頂式的小屋，開了燈，馬上就注意到牆上掛了一張巴赫的

大海報。我似乎來對地方了，打開錄音機，把上課錄音從頭聽過一遍，我用黃筆標記的樂譜放在木頭譜架上，陽光透窗而入。

我在今晚的排練得以從頭跟到尾。讀譜，正是如此。要唱它還需要把其他的聲部哼過一遍，這就會碰到很多複雜的音。「這部清唱劇不簡單，各位注意到了嗎？」指揮跟我們開玩笑，他說這部作品是「走一趟就能買齊的商店」，因為所有的音樂風格和技巧在其中應有盡有。

晚餐過後還有一次練唱，然後是餘興節目——土風舞。我早早上床睡覺，沒去參加，覺得自己像個運動員，在大賽之前盡全力準備，其餘的則留給某種更高的力量。

巴赫變化無窮，令人讚嘆！

第二天早上，「女高音鬧鐘」把我喊醒，展開這一天——吃早餐，再練習一次，然後是「演出」。業餘樂團演奏了幾首巴赫的器樂作品，水準頗有改善，然後就換我們以煥然一新的活力來演唱清唱劇。進行得還不錯，四個聲部的高低音融匯，與中提琴、小提琴、長笛、大提琴和大鍵琴彼此交織。有那麼一會兒，我感覺到在巴赫浩瀚的複音海洋中，我的聲音也是其中的一道波浪。

當我們唱到清唱劇的最後一首聖詠曲的時候（這是一首簡單的路德讚美詩），合唱團按照巴赫的指示，把燦爛華麗和複音音樂放在一旁，融入無限謙卑之中。我記得指揮要我們慷慨高唱。這是

非常寬宏的音樂，他說，其中沒有可炫耀之處。

在這樣的狀況下，很難避免投入過多的情感。我在巴赫小屋獨自練習，同樣的音樂也和五十多個業餘歌手一起唱，每個人都以自己的方式盡力呈現它，這讓我對巴赫這個人留給後世多少東西感到驚訝不已。在過去的三百年來，有多少小孩和學生、專業音樂家和業餘樂手、超技名家和音樂大師（更別提還有聽眾）做了我們正在做的事，試圖掌握某個純然美感的東西，試圖破解密碼，把我們和某個更偉大、更完整、更完美的東西連接在一起。我不知道這「某個東西」是什麼。這會讓我們變成更好的人嗎？當我的「巴赫週末」結束時，我很想說「是的」。但是我們很清楚，納粹演奏的巴赫跟其他人奏的一樣好。巴赫變化無窮，你怎麼處理他，他就是什麼樣。

第 **5** 號組曲 C小調

｜前奏曲｜

感覺這像是個被鎖住的巨人，
努力調整自己的力量，
以配合他的表現媒介的限制。[1]
——郭多夫斯基（Leopold Godowsky）

予人不祥預感的音是C，這是大提琴最低的弦，在此奏來有如揭開了巨大、凶險且陰鬱威嚴的序幕。調性是小調，在頭幾句徘徊不去的樂句中，一個乏味的架構停駐在最低的音域——一個老人在訴說著昔日往事。

這故事是這麼說的。從前，這些音符是歐洲最明亮的。它們知道燦爛與外爍；它們是用在高貴力量的最高階。但它們被不和諧與爭論所包圍。

一個輕鬆的敘事成形。聲音一個接一個陸續進來又出去。情節變得複雜。但這是我們所聽到的完整故事，還是一個更大的複音音樂中的一脈？感覺還有東西不完整。

在六首組曲中，只有這首需要改變調音的方式（專業術語是「變格定弦」〔scordatura〕），要把大提琴最高的A弦調低一個全音，變成G。巴赫為什麼要改變調音的方式呢？專家還無法確定，很可能是要

把氣氛調得更暗。

第五號組曲圍繞著神祕。六首裡頭只有這首巴赫還有另一個版本，是寫給魯特琴的。這首魯特琴組曲還留存到今天，由巴赫親手謄寫，獻給一位神祕的「修斯特先生」（Monsieur Schouster）。

大提琴執行祕密的遁走任務，步履艱難，行近終點時，出現了幾個問題。為什麼所有的大提琴組曲中只有第五號另外寫給魯特琴？第五號大提琴組曲和魯特琴組曲，哪個版本創作在前？誰又是修斯特先生呢？

親手翻閱巴赫的魯特琴手稿

比利時皇家圖書館館員拿來巴赫的魯特琴組曲手稿，不慌不忙地放在一張橡木桌上，此時我有種暈眩之感。巴赫親筆畫的音符、譜線、花體字、頓點、墨漬、音符的符幹躍然眼前，散發著美麗、大膽、婀娜的效果。

我翻閱手稿的時候不用一定要戴橡膠手套，也沒有人在後面監視，讓我大為驚訝。我正在碰觸巴赫曾經摸過的東西，褐色的紙又厚又堅固。曲名是以宮廷式的法文寫成：巴赫為魯特琴所寫之組曲（Suite pour la Luth par J. S. Bach）。字跡優美，S寫來有點像是弦樂器的音孔。第一首樂曲寫在兩行譜上，跟鋼琴譜一樣，用低音譜號和高音譜號來記錄魯特琴的低音和高音。

我翻著譜。一共有五份，譜紙的正反面都有這堪稱音樂史上最美麗流暢的筆跡。樂譜的邊緣顏色較深，但是品相還非常好，沒有摺痕，角也沒摺到，或許還沒人翻過。樂譜看起來好像是匆忙寫就，以求承命行事。「是的，修斯特先生，今天晚上我就可以備好一份樂譜。」不過字寫得很漂亮，D、P和S有著精巧的裝飾。調號的字跡潦草，這力氣是非花不可的。而高音譜上的主旋律則讓人想起米羅（Miró）或康丁斯基（Kandinsky）的作品。我看到的是波浪、鬍子和象形文字。

約在前奏曲的二十五小節處，有個拍號和指示——「非常快」（très viste）。看起來抄譜者是用這個速度彈奏。樂譜有好幾種字跡。前奏曲最為糾結，且越變越草率；阿勒曼舞曲沒那麼迷人，比較難認；庫朗舞曲看起來另成一格；薩拉邦德舞曲優雅過人；嘉禾舞曲初則俐落，繼而豐富，乃至近乎馬虎；吉格舞曲匆忙而精確。最後在「完」（Fin）這個字結束，還有一個裝飾音，畫成奇特的垂直符號，底下有個像笑臉的表情符號。

真想將巴赫的瑰寶帶出圖書館

我從閱覽室的窗戶望出去。由皇家圖書館、市政府、一條小路圍成了一方庭院，廣場上有亞伯特國王騎馬雕像。庭院點綴著噴泉，綠樹成蔭。幾個青少年把垃圾桶翻倒，用來跳滑板。我又看了看扉頁，並不像是由貴族所委託創作的。它似乎更為不拘，有如送給朋友，或是不重要的業務往

來。另一個生命跡象是在阿勒曼舞曲，這位不朽的作曲家滴了一滴墨水在譜上。或許這是白蘭地？

後來，當我向這個部門的兩位圖書館員請教這份手稿的出處，讓他們大感興奮。他們急忙跑進只准工作人員出入的區域，幫我找資料，把我跟魯特琴手稿留在狹小的閱覽室裡，好像等了很長一段時間。偷手稿的念頭從我腦中閃過。這似乎是個重大的安全缺失，我輕易就能把這巴赫的瑰寶帶出圖書館。我告訴自己，我會照料得更好。我抗拒了誘惑。

圖書館員為手稿的出處提供了一些線索。圖書館的文獻指出，這份手稿曾經被一位名叫費蒂斯（Fétis）的人所擁有，此人是個有爭議性的比利時音樂學者。魯特琴組曲似乎是從大提琴組曲謄寫過來的。資料也認定修斯特先生是德勒斯登「強人奧古斯特」宮廷裡的一名歌手[2]。

阿勒曼舞曲

對許多拉奏者而言，非常整齊、
近乎莊嚴的阿勒曼舞曲似乎有結構崩垮之虞；
許多聽者也失了線索。[1]
——漢斯・渥特

十八世紀初，歐洲的超級強權是奧地利的哈布斯堡王朝以及法國的波旁王朝，兩強在歐洲各地你來我往，互不相讓。另有幾個力量較小的王朝在中歐爭奪主導權，薩克森的魏丁（Wettin）家族是其中之一，其家道從十世紀之後雖然有起有落，但仍是神聖羅馬帝國境內最富有的邦國之一。

薩克森的命運在一六九七年發生了大轉折。本來信奉新教的年輕統治者「強人奧古斯特」改信天主教，志在奪取波蘭的統治權。薩克森王子統治波蘭，今天聽起來不可思議，但在當時則未必。歐洲的疆界不斷在變，而由貴族統治的王國含括由種族、語言、宗教不同脈絡所切割的領土。以西西里為例，西班牙哈布斯堡王朝統治此地，直至一七〇〇年本身滅亡為止。光是在此後的三十五年間，西西里島就陸續受波旁王朝的腓力五世（Philip V）、皮德蒙王國的維多・阿瑪迪斯二世（Victor Amadeus II）、奧地利的查理

六世，然後又被西班牙波旁王朝統治。

但是強人奧古斯特要統治波蘭就有點過分了，而他成為波蘭國王對薩克森有何好處，這也是個疑問；因為在接下來的二十年間，波蘭成了薩克森、俄羅斯和瑞典血腥交戰的舞台*。薩克森本來可以領導整個日耳曼的（或許讓日耳曼更添審美氣質，而非逞武好鬥），但卻虛耗在對王權的追求。

德勒斯登宮廷的音樂風潮

在薩克森的首府德勒斯登，宮廷生活是多彩多姿的。強人奧古斯特在帶兵作戰方面提不起勁，但在追求法國和義大利宮廷的逸樂方面則很在行。他和一堆情婦生了成群兒女，將德勒斯登變成金碧輝煌的巴洛克城市，是「易北河畔的佛羅倫斯」，裝點著凡爾賽風格的建築、義大利歌劇院，還有許多藝術收藏。從瓷器到肖像畫，逸品盡現於此，以展現強人奧古斯特不是個無足輕重的日耳曼王侯，而是有資格坐上波蘭寶座的國王。

德勒斯登宮廷的音樂風氣也傲視歐洲。此時歐洲人講的是「三H」的音樂：韓德爾、海尼恆（Johann David Heinichen）和哈瑟（Johann Adolph Hasse），後面這兩位都是德勒斯登的作曲家**。海尼恆和韓德爾、哈瑟一樣，都到過義大利磨練技巧，在歌劇的世界創出名號。就在巴赫成為柯騰樂長的一七一七年，海尼恆也被延攬到德勒斯登擔任樂長。

強人奧古斯特的太子曾到義大利為薩克森宮廷物色樂手，他不僅請到海尼恆，還雇了一整個義

大利歌劇團，不久就開始在德勒斯登的新劇院演出。這座時髦的歌劇院花了十五萬塔勒興建，採馬

蹄形結構，強人奧古斯特在此的皇家包廂上頭有個巨大的皇冠。

德勒斯登在音樂創作上的輝煌年代就此展開。海尼恆手下有一群音樂家，其中技巧超凡的魯特

琴家魏斯（Sylvius Leopold Weiss），他也是宮廷中薪資最高的樂手；黑本斯特萊特（Pantaleon He-

benstreit）發明了一件古怪樂器，並以自己的名字命名；義大利小提琴家韋拉奇尼（Francesco Veraci-

ni）相當傑出，但可能精神不正常；波希米亞的低音歌手策倫卡（Jan Dismas Zelenka）、小提琴家

皮森德爾（Johann Georg Pisendel）和佛魯米爾（Jean-Baptiste Volumier），還有橫笛名家布法丹

（Pierre-Gabriel Buffardin），傑考・巴赫在君士坦丁堡曾跟他上過課。另外，有個「修斯特先生」

將以低音歌手的身分加入他們。

　　大部分樂手都是很有意思的人物。就拿黑本斯特萊特來說，他為德勒斯登宮廷增色不少。他發

───

＊投效瑞典國王查理十二世麾下的日耳曼人也包括了巴赫的哥哥傑考・巴赫，他在波蘭的衛隊擔任雙簧管手。他後來

　到了君士坦丁堡，最後於一七二三年死於斯德哥爾摩。

＊＊巴赫生前無法與這三位 H 相比，其中一個原因在於他從未到過義大利，也沒替歌劇院創作過，而這正是作曲家功成

　名就的跳板。但如今三 B（巴赫、貝多芬、布拉姆斯）的名氣早已超而越之了。

明了一種像揚琴一樣的樂器，長九英尺，跨越五個八度，琴弦超過一百八十五條。他帶著這件樂器本在日耳曼四處旅行，並在懷森費爾斯留了下來，受雇於公爵擔任舞蹈教師。黑本斯特萊特的樂器本來沒有名字，後來他在法國的路易十四御前演奏，國王龍心大悅，並以其發明者命名——潘塔雷翁琴（Pantaleon）就此誕生。他也到維也納，在皇帝御前演奏，獲賜金鍊一條，但沒有請他入宮任職。不過強人奧古斯特賞識黑本斯特萊特，請他擔任宮廷樂手兼「潘塔雷翁琴手」，並給予津貼，以補貼琴弦的花費。

巴赫歆羨不已的宮廷樂團

在薩克森的宮廷中，中歐和義大利樂手之間顯然不和。哈慈敘述了十八世紀歐洲各城市的音樂，就提到一七二○年代德勒斯登樂手之間的擾攘不休。一名義大利閹唱歌手把譜撕掉，扔到作曲家的面前。

魯特琴名家魏斯被一個名叫裴第（Petit）的法國小提琴家所攻擊，他企圖咬掉魏斯右手大拇指的指尖，令魏斯覺得自己的生計受威脅。根據馬特森的說法，一七二二年八月十三日，韋拉奇尼從三樓的窗戶一躍而下，馬特森把這椿意外歸咎於瘋病發作，以及沉迷於音樂和鍊金術太

深。韋拉奇尼在晚年的論文中暗指，有人出於嫉妒而威脅他的生命，他心裡想的或許是上司皮森德爾或佛魯米爾。韋拉奇尼在薩克森的任職已近尾聲，離開之後就再也沒有回來。另外一個與樂團有關的異趣之事，是黑本斯特萊特的眼睛越來越不行，只好停止彈奏他的潘塔雷翁琴。[2]

且不管德勒斯登這些匪夷所思之事，此地的音樂水準傲視全歐。在未來的幾十年，強人奧古斯特的宮廷樂團是歐洲各地樂團師法的對象。巴赫待在離德勒斯登兩日車程之遙的萊比錫，只能在心中羨慕不已。[3]

巴赫對萊比錫當局的不滿日積月累。一七二九年，樂長海尼恆因肺炎而英年早逝，巴赫自然想到自己是否適合補這個缺。他並沒有創作義大利歌劇的相關經驗，這是不利之處，但是他在萊比錫的工作狀況已經令他難以忍受，所以很想在德勒斯登安定下來。

最吐露心聲的一封信

事態在一七三〇年急轉直下，有人向鎮議會抱怨巴赫擅離職守，另外還有幾件違規犯紀之事。有一位代表告狀：「領唱不僅什麼事都不做，也不願解釋何以如此；他不帶歌唱課，此外還有其他的抱怨……」另一位鎮代表說巴赫「無可救藥」。議會進行投票，沒收了巴赫一部分薪水。[4]

好鬥成性的領唱既無道歉，也無任何解釋，他寫了一封長信，題為「為完善教會音樂及適度反思教會音樂式微所寫之簡短而必要的信稿」。巴赫在信中滔滔不絕地抱怨歌手和樂手的數量不足，感嘆樂手薪資太低，不得不在別的地方兼差以維持生計。他特別拿薩克森的宮廷來相比：「只要去一趟德勒斯登，看看樂手如何不用為生計煩憂，每個人只要專精一件樂器就好。那肯定是經過一番精挑細選，值得一聽了。」

寫完這封信過了兩個月之後，巴赫又提筆寫了一封讓傳記作者感謝不已的信，這是寫給昔日同窗艾德曼的。巴赫在十四歲那年曾和艾德曼長途跋涉，從奧爾杜魯夫走到呂納堡。艾德曼後來進了大學習法律，一七三〇年，他人在波蘭的格但斯克（此地當時是由強人奧古斯特所統治），擔任俄羅斯的外交人員。艾德曼曾去威瑪看巴赫，那已是近十五年前的事了。這封信是巴赫留存下來最吐露心聲的信，不提這封信的話，是無法完整敘述巴赫一生的：

閣下，

以您的寬大必能原諒一個老友忠僕以此信煩擾您。您撥冗回覆我的信應該已是近四年前的事了；我記得您當時垂詢我所遭遇之事，而我利用這個機會，告以相同的事。我從年少至有幸到柯騰擔任樂長的過程，您是知道的。我在彼地得遇明主，他喜愛音樂，也了解音樂，我欲為其效力以終餘生。不料王子殿下竟娶貝倫堡公主為妻，令人有王子對音樂的興趣轉淡之感，尤其

德勒斯登迎來新的歌劇時代

但澤似乎是一個奇怪的選擇，對巴赫是個屈就。但或許他其實想的是德勒斯登。此時波蘭國王是強人奧古斯特，往來於德勒斯登和華沙之間。看來巴赫似乎希望人脈良好的艾德曼能在薩克森的宮廷裡牽線，助他在德勒斯登謀得一職。

就在這時，巴赫開始以更受一般歡迎的華麗風格創作，寫出更近於歌劇的作品，用以博得薩克森王室的青睞。他把力氣放在帶一個由頂尖學生和若干專業樂手所組成的「樂集」（Collegium

是新王妃不解音律；我被召到此地，任聖湯瑪斯學校音樂指導與領唱是令上帝喜悅的。不過，我從樂長屈就領唱，乍看之下確屬不宜。我為此延了一季才做決定，但此職所提出的條件如此吸引我（尤其我幾個兒子似乎想【進大學】念書），最後我決定交給上帝，前往萊比錫另就新職，接受考驗。我承上帝旨意，仍在此任職。但因為（一）我認為此職報酬不如當初我所知那麼豐厚；（二）我無法在工作上爭取到許多經費；（三）此地花費甚多；加上（四）當局行事乖張，對音樂並無興趣，以致我遭受的苦惱、嫉妒和困擾不斷；因此我要求助於上帝，在別處求發展。還請閣下念及舊誼，若是知道或在城裡有合適的職位，替我美言幾句，我將全力以赴，不枉費您一番苦心……

Musicum），每週開一場音樂會，冬天在欽默曼的咖啡館，夏天則在城外邊上的花園[5]（應該一提的是，有些萊比錫的市民把咖啡館看成藏污納垢之地，賣淫玩牌在此進行）。

巴赫的《太陽神和牧神》（Phoebus and Pan）與《咖啡清唱劇》（Coffee Cantata）可能就是在欽默曼的咖啡館首次演出的，這些都是具有歌劇性質、用以娛樂耳目的聲樂作品。《太陽神和牧神》是個諷刺作品，藉著太陽神和牧神比賽唱歌，來嘲弄音樂的新風尚。在《咖啡清唱劇》中，一個不顧父親反對而嗜喝咖啡的年輕女子，同意戒掉喝咖啡的習慣，條件是讓她結婚。這些作品說明了巴赫在歌劇上試身手，以引起德勒斯登的注意[6]。

如果巴赫是這麼想的話，那麼他一定也知道自己面對強大的競爭。巴赫寫信給艾德曼的時候，哈瑟剛娶了義大利歌劇名伶波東妮（Faustina Bordoni）。這對夫妻受強人奧古斯特所邀，慢慢在德勒斯登經營起來。幾年前，波東妮演過幾部韓德爾的歌劇，以次女高音的歌聲轟動倫敦。她和對手女高音在舞台上發生爭執，波東妮當場拂袖而去，回到義大利，並認識了哈瑟。哈瑟是路德教會管風琴師之子，在義大利成名，之後改信天主教，娶到迷人的歌劇名伶。一七三一年，兩人前往德勒斯登，途中還在米蘭、威尼斯和維也納演出。波東妮甫抵達薩克森首府，次日就在強人奧古斯特御前獻唱。國王龍心大悅，為德勒斯登迎來了新的歌劇時代。哈瑟被任命為樂長，年俸六千塔勒；國王也延攬波東妮，薪水是哈瑟的兩倍（兩人薪水加起來是巴赫薪俸的十六倍有餘）。

強人奧古斯特的奢侈生活告終

這年秋天，哈瑟的歌劇《克雷奧菲德》（*Cleofide*）在德勒斯登首演。劇本扉頁註記，這次製作是「承陛下之命在皇家宮廷劇院演出」[7]。巴赫在兒子費利德曼的陪同下，也是當天晚上翻閱劇本的聽眾之一。巴赫其實在這些節慶活動中占有相當明顯的地位，歌劇首演的次日下午，他在歌劇院廣場對面的聖索菲亞教堂有一場獨奏會，彈奏此地著名的管風琴。甚至得到德勒斯登報紙的好評[8]。這篇報導指出，巴赫「坐在聖索菲亞教堂管風琴前，當著所有的宮廷樂手和演奏名家獻藝，其手法讓每個人都不得不佩服」[*]。

雖然哈瑟獲得任命，但巴赫並沒有打消在德勒斯登宮廷謀得職位或頭銜的希望。結果費利德曼比父親更快有所斬獲（雖然這個職位對巴赫而言太過屈就）。聖索菲亞教堂的管風琴師在一七三三年去世，費利德曼前去應徵這個職位，負責聽試彈的是黑本斯特萊特，他在宮裡又獲擢升，現在是副樂長（黑本斯特萊特保護潘塔雷翁琴極嚴，對於推廣這件以他命名的樂器並非助力；著名的管風琴製造師席柏曼（G. Silbermann）開始大量生產潘塔雷翁琴，黑本斯特萊特取得皇家禁令，阻其製

＊這篇報導的作者還寫了一首小詩來稱頌巴赫，這首詩最後是這麼結束的：「當奧菲斯讓琴弦甦醒／林中百獸應和樂聲／巴赫更當如此讚譽／他一彈奏舉座驚。」

造）。費利德曼是一位技巧非常純熟的音樂家，他博得黑本斯特萊特的稱讚，過關斬將，擊敗另外兩位候選人，贏得這個職位。巴赫在薩克森首府的聲譽顯然也有所幫助，但他自己要謀職就得再等待了。

而同時，強人奧古斯特的奢侈生活也告結束。他留給後世不少東西，包括宮廷所創作的音樂、宏偉的建築（大部分在二次世界大戰中化為廢墟），拜他的風流之賜，也有相當比例的當地居民擁有皇室血統。奧古斯特的稱號雖然勇武，但是在戰場上遇到敵人，卻是一再敗退，甚至還曾把都城拱手讓給俄羅斯過。尤其他在波蘭王位一事舉棋不定，注定從舉足輕重淪為無足輕重。但薩克森眼前還是運勢旺盛，而先王唯一的合法兒子腓特烈・奧古斯特繼承了王位。

強人奧古斯特死後，舉國上下哀悼五個月，期間不准公開演奏音樂。巴赫利用這段時間創作，這部作品應該有助於為他在宮中掙得一個頭銜或職位。哀悼期結束時，巴赫上呈了一首〈垂憐經〉（Kyrie）和〈榮耀頌〉（Gloria）給新王（這最後納入《B小調彌撒》的一部分），並祈盼新王賜他一個榮銜。巴赫以一般的敬語開始，隨即切入正題：

謹以至誠，敬呈僕以樂律之技所譜拙作於殿下，虔心乞盼殿下以舉世所知的仁慈、而非以拙作之庸劣予以御覽，並乞請殿下不棄，納僕於您翼護之下……

僕於萊比錫主持兩處教堂之音樂事宜至今，已有數年光陰，卻需平白忍受一次又一次的傷害，

然而，德勒斯登方面並沒有給巴赫任何頭銜或職位，巴赫便開始呈獻作品呈給新王，以博取好感。他在一年之內寫了六部作品，在王室成員的命名日、生日和紀念日由他的樂集演出。國王有時也出現在演出的場合。有一次剛好碰上腓特烈。奧古斯特到了萊比錫，全市市民著寬盛裝，在大街兩側夾道歡迎。還有一次，腓特烈。奧古斯特坐著轎子，從教堂前往交易所，參加貴族所舉辦的宴會。而有天晚上在市集廣場，則是在國王伉儷面前獻演，令人難忘。六百名學生舉著火炬，還有四名有伯爵爵位的年輕學生把一部巴赫作品的歌詞呈獻給國王。這四位年輕伯爵「獲允親吻國王的手」，市鎮編年事記載，「之後，陛下同王后諸皇子仍在窗口，直至音樂結束，藹然垂聽，甚為歡喜。」巴赫的主要號手是高齡六十七的賴赫（Gottfried Reiche），因為吸入火炬濃煙，加上音樂太難，次日即告身亡[10]。

被任命為宮廷作曲家

巴赫連寫了幾部作品阿諛薩克森國王，但職位榮銜都是石沉大海，一定讓他頗感失望*。一七三六年，巴赫再次向德勒斯登提出祈請，這次他求助於赫曼·卡爾·馮·凱瑟林伯爵（Count Her-

會消失無蹤。[9]

甚且縮減俸祿；殿下若能授僕以宮廷樂團之頭銜，並將此一告示遞送至恰當處所，這些傷害將

mann Carl von Keyserlingk），他是俄羅斯外交使節，也很支持巴赫。巴赫的老友艾德曼是俄羅斯駐

在格但斯克的使節，而凱瑟林伯爵是俄羅斯駐薩克森的大使，兩人之間有任何淵源嗎？我們只能猜

測兩人彼此認識，這是很有可能的。

凱瑟林伯爵和巴赫兩人在一七三六年已有交情；伯爵的女兒是費利德曼的學生。數年後，巴赫

寫了《郭德堡變奏曲》，讓這位外交官在失眠的漫漫長夜能有些樂趣，同時也讓他永垂樂史（這首

作品以伯爵的年輕鍵盤樂手郭德堡（Johann Gottlieb Goldberg）而得名，他在其他德勒斯登的人熟

睡之際彈奏這首作品[11]）。

伯爵對薩克森宮廷必定有影響力，因為巴赫的祈請終於有了結果。就在這年年底，巴赫「因能

力精湛」而被薩克森新王任命為宮廷作曲家[12]。正式文件由國王簽署，由首相擔保，並由凱瑟林伯

爵交給巴赫。但這只是虛銜，而非實缺，不過巴赫還是心懷感激。不到兩週的時間，巴赫在德勒斯

登獨奏管風琴獻藝，向薩克森宮廷表達謝意。

巴赫馬上就開始使用新頭銜，尤其是在他和萊比錫當局因一些芝麻小事起糾紛的時候。如今，

巴赫是御用作曲家了，他也不吝於行使職權。但他在祈請時表示要為國王創作一事並未兌現。為皇

室所寫的幾部清唱劇最後經過一番改頭換面，填了新詞，成為《聖誕神劇》（Christmas Oratorio）。

巴赫似乎對自己不會離開萊比錫認命了。他開始逐漸把心思放在自己會留給後世的作品上。

＊巴赫在這段期間所寫的作品——像是《義大利協奏曲》（Italian Concerto）、B 小調序曲，以及一些以謝梅里（Georg Christian Schemelli）的詩所譜寫的讚美詩——更動聽而富現代感。有人認為巴赫作品編號BWV140的清唱劇很像哈瑟寫的一首詠嘆調。巴赫專家威廉斯認為，在像是BWV30a這樣的作品，「離歌劇已經相去不遠了，讓今天佩服巴赫作品的人、甚或也包括作曲家本人，對於他從沒寫出歌劇而感到深深遺憾。」13

｜ 庫朗舞曲 ｜

藝術並非向前推進，
只是改變形貌而已。
——費蒂斯（François-Joseph Fétis）[1]

巴赫最後終於得到德勒斯登宮廷所頒的榮銜，此時他三個年紀最長的兒子已經離家獨立，發展各自的音樂生涯。費利德曼在德勒斯登聖索菲亞教堂擔任管風琴師，這個工作算不上是全職，收入並不豐。但這讓巴赫的長子、也是音樂才能最高的兒子找到時間來創作、教學，以及研究數學。他也得以享受薩克森都城在文化上的活力，欣賞歌劇與芭蕾，與德勒斯登宮廷的音樂家如哈瑟與波東妮忼儷、黑本斯特萊特和長笛家布法丹建立友誼[2]。

二十年前，布法丹曾在君士坦丁堡教過他的伯父傑考。費利德曼也透過父親贊助人凱瑟林伯爵而打入宮廷。以費利德曼成長環境的素樸，薩克森宮廷的五光十色必定讓他眼花撩亂。這會使他渴望財富、地位和生活享受嗎？還是像他父親在年輕的時候靜不下來，擔心以一個信奉新教的管風琴師在一個天主教的宮廷中發展有限？

卡爾・菲利浦・艾曼紐・巴赫跟哥哥一樣，都是從萊比錫大學畢業的。他一面念法律，一面當父親的助手，到了二十歲的年紀，就已經寫了不少鍵盤作品。一七三四年，他離家前往法蘭克福大學，深造法律，在這個略有音樂資源的城鎮中教學，指揮音樂會，為公眾場合寫音樂。法律屬於文科，日後有許多可能的發展方向，這點跟今天一樣。

卡爾的教父是泰雷曼，他日後會不會以音樂為業還在未定之數。一七三八年，卡爾得到一份人稱羨的差事，一個年輕貴族要到歐洲各地遊歷，延請他當私人教師。這個年輕人就是受失眠所擾的凱瑟林伯爵的兒子。就在出發之前，這位年輕音樂家的命運又有了大改變：普魯士王儲（後來成為一般所知的「腓特烈大帝」）提供了一個職位，跟在他身邊彈大鍵琴。

背負兒子猝逝的哀痛

巴赫的第三個兒子郭德菲・伯納也在一七三○年代中離家獨立，他第一份工作是在慕豪森擔任教堂管風琴師。巴赫年輕時在此地工作過，透過自身的影響力，讓兒子得到這個職位。但是狀況並不順利，郭德菲和地方官員起衝突，還欠了債。過了一年多，巴赫又透過關係在桑格豪森（Sanger-hausen）替三兒子在此謀得一職，但是結果也沒有比較好。一年之後，郭德菲丟下一身債務，消失無蹤。鎮長寫信給巴赫告知箇中情形，結果巴赫回了一封長信：

閣下，

您也是個慈愛的父親，能知我覆信時的苦痛傷悲。我自去年雖有幸蒙受閣下許多照顧，但至今都還沒看到我那可憐任性的兒子。您應該還記得，我不僅付了他的食宿費用，也在慕豪森有所安排（這很可能是造成他離開該地的原因），還留了一點錢來償還一些債務，心想他能洗心革面（上帝為證，我從去年就再也沒見過他），如此我們就能得知他的意圖如何：是要改變作風，留在此地，還是別的地方另謀發展。我無意造成貴議會的不便，我所求的只是這點耐心，等到他出現或是被發現為止……3

如今我得知他舊習不改，又是到處欠債，避不見面，我也不知他會身在何處，令我痛心疾首。

我還能說什麼，還能做什麼？既然勸戒、關懷與協助都不見效，我只能耐心背起我的十字架，把我那不受教的兒子交給上帝。我相信他會聽到我哀傷的禱告，最後會照上帝的意思，讓他領悟到只有上帝的恩典才能帶來轉變。

我既已向閣下吐露心事，深信您斷不會將我兒子的惡行歸咎於我，而看到一個與孩子很親的慈父，會盡力以增進孩子的幸福。我也不懷疑閣下會試圖說服貴議會延後，直至確定他的下落為止（上帝為證，我從去年就再也沒見過他）

學註了冊，想念法律。但是他在一七三九年五月突然發高燒身亡，得年二十四歲。

巴赫這封信寫了不到一年，便得知兒子的行蹤與下落：他其實人在不遠的耶拿（Jena），在大

那年稍晚，費利德曼帶著幾位樂手，自德勒斯登前往探視父親。時為八月，他前後停留了大約一個月左右，應該能安慰弟弟的死帶給父親的哀痛。樂聲在巴赫家中響起。費利德曼的同事都是彈魯特琴的，包括有克羅普夫岡（Johann Kropfgans）和極負盛名的魏斯。

到底誰是「修斯特先生」？

在德勒斯登宮廷樂團裡，魏斯是薪資最高的樂手，堪稱當時最為炙手可熱的魯特琴手，說不定也是古往今來最偉大的魯特琴家。魏斯也寫曲，留下了六百多首魯特琴作品，數量無人能及[4]。他跟巴赫頗有往來，一七三九年這趟到萊比錫，曾多次拜訪巴赫。要是巴赫把第五號大提琴組曲的魯特琴版題獻給「魏斯先生」的話，是完全可以說得通的，但這首作品卻是獻給「修斯特先生」，這對研究巴赫的學者來說一直是個謎。但魏斯提供了一條重要線索，有助於確認修斯特的身分。

學者一直到十九世紀末、二十世紀初才開始注意到這首魯特琴組曲，當時這首巴赫親筆謄寫的作品藏在比利時皇家圖書館。

這份手稿還曾經為比利時學者兼作曲家費蒂斯所擁有。費蒂斯在「歷史音樂會」還沒有大行其道的一百多年前，就已經在巴黎和布魯塞爾舉辦這類音樂會了，有時成功，有時失敗。用費蒂斯自己的話，他的目標是「以作曲者所設想的配器和演奏方式」來安排過往的作品，「如此一來，十九

世紀的聽眾會有一種錯覺，好像在一處佛羅倫斯貴族的宮殿，參加十六世紀的表演。」可惜，費蒂斯有魚目混珠的習慣，把自己的作品偽稱為古代大師的作品，以致尊古仿古的可信度有所減損。尤其他從巴黎圖書館潛逃，還捲走珍貴的手稿，帶到新任職的布魯塞爾，讓他的名聲更壞。

一般認為費蒂斯是在一八三六年布萊特克普夫出版社（Breitkopf）的拍賣會購得魯特琴組曲，他去世之後，手稿跟著他的論文、樂譜收在比利時皇家圖書館。這份手稿一被二十世紀的學者知道，就開始尋找到底誰是修斯特先生。在巴赫手稿的扉頁有以花體字寫的法文，「寫給魯特琴的作品，致修斯特先生」（Pièces pour la Luth à Monsieur Schouster）。但是線索很快就追不下去了，找不到任何紀錄可說明巴赫認識名叫修斯特的人。

在德勒斯登到是有位約瑟夫・修斯特，是個男低音，在強人奧古斯特的宮廷任職，也彈魯特琴。巴赫偵探們以為自己找到了答案，但是此修斯特並非彼修斯特。魯特琴組曲樂譜的水印分析顯示*，樂譜是在一七二七年到一七三一年之間謄寫。而約瑟夫・修斯特是在一七二二年出生的。巴赫不太可能把作品題獻給一個十歲不到的男孩。

萊比錫書商、學者、市議會成員……

在一九六八年，音樂學者發現了一封兩個多世紀之前寄的信。這是魏斯在一七四一年寫給露易

絲·戈特謝德（Luise Adelgunde Gottsched），她被視為全日耳曼最有學問的女性，著作極豐，閒暇

時也彈魯特琴，還跟巴赫的學生學作曲。

魏斯寫給露易絲的信是這麼開始的：「我的字寫得不好，斗膽拾筆，實屬冒昧。然而，我別無

他策，以解心頭所積之焦慮，只得以此信聊表敬意。」5 魏斯的焦慮是，他給了露易絲一首魯特琴

作品，而這首作品她已經有了。魏斯得知，露易絲是透過某個「舒斯特先生」（Monsieur Schuster）

而得到的。

有文獻提到一個露易絲認識的舒斯特，住在萊比錫，跟德勒斯登也有淵源。此人即使不彈魯特

琴，也與魯特琴密切相關，這個舒斯特是巴赫在一七二七年到一七三一年之間有可能認識的。這個

新證據讓巴赫學者舒爾茨（Hans-Joachim Schulze）發現了一個名叫雅各·舒斯特（Jacob Schuster）

的萊比錫書商兼出版商。

舒斯特在一七二〇、三〇年代的萊比錫文壇並非要角。他和一些萊比錫大學的教職人員有往

來，其中包括約翰·克里斯多佛·戈特謝德，他就是露易絲的丈夫，後來成為當時最負盛名的文學

評論家（舒斯特有次和戈特謝德意見不合，曾笑他「是個傲慢的人，以為自己說的都是神諭」）。

＊譯按：歐洲的紙坊在製紙時，會在紙上留下自家的圖案。不同的紙坊，圖案各不相同。紙張經過裁切之後，紙上的
浮水印也會被切割。學者在研究手稿時，浮水印有助於排列樂譜的順序，同時，也可得知紙張的來源與製紙的時間。

舒斯特是個學者，也是市議會的成員，他出版約翰・雅各・馬斯可夫（Johann Jacob Mascov）的作品，還算成功；也打算出版樂譜，但似乎始終停留在規畫階段，巴赫的魯特琴組曲或許就是個例子。舒斯特是否會彈魯特琴，不得而知。舒爾茨認為，他可能「只打算印本曲集，其中包括巴赫的組曲」。不過，舒斯特和魏斯、露易絲以及另一位音樂家法肯哈根（Adam Falkenhagen）關係密切，則是顯而易見的──他們都彈魯特琴。這說明他對這件樂器是感興趣的。

巴赫會有把第五號大提琴組曲改寫成魯特琴的版本、並獻給舒斯特的動機嗎？有個可能性引人遐想。舒斯特、露易絲和馬斯可夫（他是個有影響力的學者，有許多貴族學生）都是從但澤（格但斯克）來的。而巴赫的老友艾德曼也是在但澤任俄羅斯駐薩克森的外交人員。巴赫給艾德曼的信和魯特琴組曲都差不多寫於同時，筆跡也相同，他在信上還請老友替他留意一下工作機會。

但澤或許是個波蘭的鄉下城鎮，但它可是由德勒斯登的強人奧古斯特所統治。巴赫藉著把魯特琴組曲獻給舒斯特，似乎是在有影響力的但澤人身上下功夫，好在德勒斯登謀得一職[6]。如果這是巴赫寫魯特琴組曲的目的，那一切都是白搭了。

大提琴獨奏音樂會：「巴赫乘六」

我到萊比錫時，剛好碰上一場大提琴組曲的獨奏音樂會，由年輕的德國大提琴家瑪麗亞・瑪德

蓮娜・魏斯邁爾（Maria Magdalena Wiesmaier）演奏。她不循一般慣例，將在三個不同的背景下拉奏這些組曲，以巴士來載運聽眾。這次演出名為「巴赫乘六」（6×Bach）。魏斯邁爾年輕而興致高昂，綁了一個馬尾，拉了第一號和第六號組曲，俐落輕快，沒有所謂的反覆樂段，但保持了作品的本質。結構清爽，剝除到只剩下骨架，而且在一個四壁蕭然的空間演奏。

第一個地點是一處單調的倉庫，離市立博物館不遠（巴赫的肖像畫懸掛在此）。

第四、五號組曲在第二個場地演出，這也不是一般的場地。巴士把聽眾從市中心的奧古斯特廣場（Augustplatz）載到以前舉辦市集的地方，在一棟有圓頂的新古典主義風格建築前面下車。我們在裡頭喝點葡萄酒，吃點開胃菜，然後就進入大廳。我們在圓頂底下入座，四周是刻有凹槽的列柱，除了門口射來的幾道燈光之外，是一片黑暗。零落的燈光這裡照亮一隻腳踝、一隻耳朵，那裡照亮一份節目單。腳步聲、咯咯笑聲、咳嗽聲、椅子吱吱作響，德語的擾攘──各種聲音迴盪，予人詭異之感。這地方具有上演噩夢的本錢。

魏斯邁爾在陰影中現身，開始拉前奏曲。這地方像個回音室，每個音都繚繞不歇，而旋律樂句則延展到幾乎撐不下去的程度。泛音衝擊著樂音，而音與音之間相互迴盪。對於某些聽眾來說，這或許有其華麗魅力，但對我來說，旋律已經崩毀成近於「新時代」那種神靈無處不在的恣意揮灑。巴赫稜線分明的音符變成都一個樣（畢竟我們人在前東德）。我很快線條冒油光，導致含糊不清。就忘了是在拉哪一首組曲。當巴士駛離這單調廢棄的市集時，我覺得這個過程讓我筋疲力盡，於是

決定不聽最後一場了。

但是音符在一處回音室中彼此交疊，提出了一個關於第五號大提琴組曲的問題。作為一首作品，它是不是太過稀疏了呢？它是不是遠不如那和聲豐滿、長了肉的魯特琴版本？魯特琴版本很美，許多地方聽來的確勝過第五號大提琴組曲一籌。讓人不禁揣想巴赫說不定是先寫了它，然後再決定要把大提琴組曲湊成六首之後，才把寫給魯特琴的音樂謄給大提琴。這個爭論在某方面又牽涉到大提琴組曲所遇到的調性挑戰，一般認為這些作品太過艱澀（說這是練習曲一點也不假），需要更多的和聲敷色。第五號組曲在這方面尤其是個挑戰，有好幾個地方聽起來彷彿少了一塊似的[7]。

但同時，有些地方（像是薩拉邦德舞曲）卻是手法極簡而高妙。薩拉邦德舞曲裡頭沒有雙音，不曾同時拉出一個以上的音符。畫布上的留白引人注目；其效果乃是神祕寬敞之屬。這首聽起來極具現代感，而為許多大提琴家所喜愛。

大提琴獨奏音樂發展的重要第一步

薩拉邦德舞曲聽起來也很像加布里耶利（Domenico Gabrielli）所寫的一首作品。加布里耶利生於一六五九年，大提琴的琴藝精湛，十七歲就成為波隆那愛樂學院（Accademia Filarmonica）的成員，卻在成為樂團團長之後，因紀律問題遭到解雇，但樂團實在少不了他，於是又被重新聘任；後

來他又遷往摩德納（Modena）宮廷。他有個外號，叫做「大提琴教主」（Minghain dal Viulunzel）。

加布里耶利死時只有三十一歲，留下的作品鮮為人所知，但卻代表了住巴赫大提琴組曲之前，大提琴獨奏音樂發展重要的第一步。他的第七號主題模仿曲（Ricercar No. 7）的開頭跟巴赫第五號組曲的薩拉邦德舞曲簡直一模一樣。我們並沒有證據證明巴赫是否聽過這首在一六八七年出版的作品，但是別人聽起來就好像巴赫聽過這首大提琴作品似的。而這裡還有一條線索，加布里耶利把大提琴最高的一條弦調低了一個音，巴赫的這首大提琴組曲也做了同樣的調音。不管巴赫是不是先聽過加布里耶利的薩拉邦舞曲，曲中的嚴謹都激發了他的想像。[8] 等巴赫到了魯特琴的版本時，他抗拒了為這件有著十四條弦的樂器堆上厚實的和弦。

我們不知道巴赫這首薩拉邦德舞曲，原本是為了魯特琴的豐盈或是大提琴的粗糙所寫。不管是哪種情形，顯然他都樂於說得少，但是意味更豐富。第五號組曲薩拉邦德舞曲的魯特琴版，剝除外表之後，其音樂核心一如大提琴版，是外於時間自存而又棄絕世界的沉思。

｜薩拉邦德舞曲｜

在其旋律安排的幽暗中，
竟然近於當代音樂。[1]
——羅斯托波維奇

最後是一股強烈的伊比利榮譽感，意外地把卡薩爾斯帶回西班牙。他在流亡之初，身旁常有佛拉絲琪達·維達·德·卡普德維拉（Frasquita Vidal de Capdevila）作伴。她的丈夫曾替卡薩爾斯在巴塞隆納的樂團管帳，在臨終前託卡薩爾斯照顧他的妻子。佛拉絲琪達雖然有點年紀，但是風韻猶存，她成為卡薩爾斯的好友，有時卻被誤認為是他的女僕。二次世界大戰爆發時，他們與其他加泰隆尼亞難民一起居留在法國；戰後，卡薩爾斯回到普拉德斯，家裡的事情都由佛拉絲琪達操持。用一位訪客的話來說，佛拉絲琪達是個「和藹、滿頭灰髮的管家，負責他清淡的飲食，照顧他生活所需」。

在一九五〇年代初，普拉德斯音樂節（Prades Festival）越來越熱鬧，但是佛拉絲琪達的健康卻每下愈況。她得了帕金森氏症，最後幾年臥病在床，不能忍受卡薩爾斯不在她身邊。他們請了一位神父來主持

婚禮。「這是一個近於中世紀騎士精神的義舉，也是對一個忠心女性表達感激之情。」柯克（H. L. Kirk）寫道。佛拉絲琪達在一九五五年去世。

她的遺願是要葬在卡薩爾斯出生地本德雷爾（Vendrell）的墓園。於是卡薩爾斯參加了葬禮，這是他自一九三九年以來第一次回西班牙。他回了莊園一趟，這裡曾為佛朗哥政權所有，後來卡薩爾斯的弟弟路易斯付了一百萬披索之後（卡薩爾斯稱之為贖金），便歸他所有。這位世界知名的大提琴家身邊擠滿了昔日故舊，心中百感交集。謠傳他會就此回西班牙定居，但他回國只是為了向一位陪伴他二十載的女子致敬而已。佛拉絲琪達下葬當天，卡薩爾斯就返回法國了。[2]

來自波多黎各年輕女孩的鼓舞

回到普拉德斯之後的卡薩爾斯，經歷一次最深的沮喪，而一個從波多黎各來的年輕女學生卻鼓舞了他的精神。瑪爾塔・蒙塔涅茲（Marta Montañez）的叔伯在一九五一年把她帶到普拉德斯，當時她只有十三歲，和卡薩爾斯並沒有太多的互動。瑪爾塔覺得卡薩爾斯是個「溫暖可愛的人」，「像個老祖父」。五年之後，她重回普拉德斯，跟大師學琴，此時她剛滿十八歲，聰明、風趣而美麗，卡薩爾斯想像自己的母親在這個年紀，就是這個模樣。他的母親年輕時也是從波多黎各來到歐洲，展開新生活。瑪爾塔的口音、長相、深色的頭髮和膚色，都讓卡薩爾斯感覺熟悉。沒多久，瑪

他們談到波多黎各。卡薩爾斯走過許多地方，也曾路過附近，但是從未到過島上。他母親的狄牙語、英語、法語都很流利，很快也學會了加泰隆尼亞語；她不但個性活潑，做事也很有效率，替卡薩爾斯打字、開車。

蒂塔（Martita）──大家都這麼叫瑪爾塔──就總是在這位高齡七十八的音樂大師身邊。她的西班

佛羅斯（Defilló）家族還住在那裡，海洋也在那裡；他想看看家族的老宅。就算波多黎各不存在，卡薩爾斯大概也會把它發明出來。這個國家讓卡薩爾斯體驗到伊比利亞，而不用越過邊界，進入佛朗哥統治下的西班牙，而且波多黎各也給他有接近美國之感，又不違他抵制承認佛朗哥政權的國家的立場。這是個在道德上頗為微妙的立場，但是他在這枯燥無味的法國山城已經堅守原則多年，有資格在垂暮之年享受一點熱帶陽光。

這個加勒比海的島國悶熱一如他久違的家鄉，它的地形、植被和海灘都讓他想起加泰隆尼亞。

卡薩爾斯還有八個舅舅、阿姨住在波多黎各；他在這裡可不缺親戚，一九五五年十二月十一日，卡薩爾斯和瑪蒂塔走下法蘭德號（Flandre）的舷梯時，有好些卡薩爾斯的親戚還在碼頭迎接。

波多黎各為這次到訪做了萬全準備，政府發表公開的歡迎詞，報紙對卡薩爾斯做了許多報導，而當地的代表做了長達一小時的演講，把卡薩爾斯捧為當今世界三大支柱之一（另外兩位是愛因斯坦和史懷哲）。聖若望（San Juan）的市長和總督夫人到場歡迎，卡薩爾斯深受群眾的情緒所感動，不斷說著「我母親的土地」（La tierra de mi madre），流著淚，親吻著眾人。大師和年輕的助手上

了政府所安排的禮車，揚長而去；禮車還有一輛警用摩托車做前導，前往老城參加歡迎儀式，然後再把兩人帶到政府所準備的寓所。

次日，在十六世紀的要塞宮殿拉佛塔雷沙（La Fortaleza）有一場更盛大的典禮。一週後的一個場合更是讓卡薩爾斯感動，他橫越島嶼到了馬雅貴茲（Mayagüez），造訪他母親誕生的房子。瑪蒂塔的母親竟然也是在這棟房子出生，實在是近乎詭異的巧合。房子外頭聚集著人群，卡薩爾斯在露台上拉了一首巴赫的田園曲（pastorale），然後又拉了他小時候母親曾哼唱過的搖籃曲。

意外錯過第一屆波多黎各音樂節

這個月的月底，一群朋友從美國來為卡薩爾斯慶祝七十九歲的生日，做了一個大提琴形狀的蛋糕，大學生在一旁唱歌。一月，在拉佛塔雷沙還有一場慶祝活動，由一位鋼琴家彈奏巴赫的義大利協奏曲作為開場，然後卡薩爾斯和瑪蒂塔拉了幾首韓德爾和貝多芬寫給兩把大提琴的奏鳴曲。瑪蒂塔也拉了幾首選自庫普蘭組曲的樂曲，尤其受到當地媒體的盛讚。到了二月底，波多黎各和瑪蒂塔已經讓卡薩爾斯神魂顛倒了。「我愛上了這個國家，」他寫信給施耐德，「要離開它，讓我非常悲傷。我在這裡非常自在，以至於有個想法。一九五七年四月，在波多黎各辦普拉德斯音樂節，你覺得如何？」卡薩爾斯決定以此島嶼為新家了。

卡薩爾斯在三月底搭機回到法國，十一月就又回到波多黎各，在此度過他的八十歲大壽。第一屆波多黎各音樂節（Puerto Rico Festival）的計畫成形，由卡薩爾斯擔任指揮，施耐德擔任總策畫。

卡薩爾斯將以活潑愉快的第三號組曲開啟音樂節的序幕。一九五七年四月，樂團第一次在大學劇場進行排練。卡薩爾斯拿了一首莫札特交響曲來練，「以增進對彼此的了解。」有數百人參加排練，而樂團的聲音讓卡薩爾斯很高興。劇場熱得像蒸籠──卡薩爾斯反對開空調（他認為空調「不自然」），於是就把空調關掉。他的襯衫都濕透了。指揮台上放了一把高腳椅，讓他工作起來省些力氣，但他對這張椅子基本上是視而不見的。然後卡薩爾斯帶著樂團把舒伯特的第八號《未完成》交響曲走了一遍。他的思緒突然回到二十年前、西班牙內戰爆發前夕，他和樂團在巴塞隆納。傳記作家鮑道克敘述了當時發生的事：

拉到第一樂章「中庸的快板」的二十小節處，他解釋重音的拉法，一邊捶打著胸膛，一邊叫著，「轟！轟！」以典型的方式來強調重拍。他指完第一樂章，開始指第二樂章。過了幾分鐘之後，他突然放下指揮棒，口中囁嚅著對樂團感到抱歉，蹣跚步下指揮台。他面無血色，顯然是痛苦難當，旁人扶他到更衣室休息。

經過醫生診斷，卡薩爾斯是心臟病發作，雖然沒有大礙，卻錯過了為他量身打造的第一屆波多

黎各音樂節。施耐德以首席小提琴家的身分接下指揮之責。音樂節從頭到尾，舞台上放了一張空椅子，象徵大師的缺席。卡薩爾斯極其討厭醫院，拒絕住院，所以把病床和氧氣設備搬到住處，經過幾個月的調養，又開始練大提琴，恢復了往日的技巧水準。

他的康復是得到許多朋友——尤其是瑪蒂塔——的幫助。卡薩爾斯的弟媳就問其中一位醫生，這麼「漂亮的年輕小姐」老是在大師身邊，會不會有礙健康。不過，看來是對健康很有幫助。現在，人的心臟在卡薩爾斯眼中是最精巧的機器，能自行療癒，重獲生命[4]。

一九五七年夏天的祕密婚禮

卡薩爾斯和瑪蒂塔在一九五七年夏天結為夫婦，儀式近乎祕密，就在他的寓所舉行，只有兩個人見證。新郎年高八十，新娘只有二十一歲。瑪蒂塔的雙親對這門婚事非常震驚，無法接受兩人之間懸殊的年齡差距，所以沒有出席婚禮。兩人隨即在聖若望小教堂（San Juan chapel）舉行宗教儀式，由一位聖主蒙難會的神父友人主持。

照片上的卡薩爾斯看起來容光煥發，穿著深色西裝，像是一個驕傲的祖父。除了兩側還有幾根頭髮之外，卡薩爾斯的頭已經全禿，在無框眼鏡鏡片後的淡藍色眼睛閃爍著肯定的光芒。新娘則顯得拘謹、快樂，比新郎年輕很多。瑪蒂塔穿著白色婚紗，像個修女一樣。其實她的父母信仰新教，

她是在十幾歲才改信天主教的。她在紐約念馬利亞聖心修院的馬利亞山高中的時候，還認真考慮過要當修女。

結婚多年後，瑪蒂塔在一次訪談中曾表示，她「受某個她到現在還不了解的事物所驅策」。她決定嫁給卡薩爾斯，意味著要放棄許多生活中的事物，包括大提琴演奏事業。但是她決心成為卡薩爾斯的伴侶。「我非常清楚，我想要貢獻給他的人生，而這就是我所做的。」[5]

而卡薩爾斯這邊則有一種圓滿之感。「有件事很奇怪，」他後來告訴《麥考》（McCall's）家政雜誌，「在我妻子身上、在她臉上、在她看事情的方式中，有我母親的影子。我把我母親的照片拿給別人看，而他們一眼所看到的是和我妻子極為相像[6]。還有一件事讓我很吃驚：世界很大，對吧？妙的是，我母親跟我的岳母生在同一棟房子裡。這棟房子是在波多黎各的馬雅貴茲。一百二十年前，我的母親生在這個鎮上的這棟房子裡——在那一年的同一天，在十一月十三日。看看這張我母親的照片。」

｜嘉禾舞曲｜

……曲風優雅，多帶歡愉，時而柔婉緩慢。[1]

——盧梭《音樂辭典》

（Jean-Jacques Rousseau, *Dictionnaire de Musique*, 1768）

這次盛事在一九五八年十月轉播，所接觸到的聽眾數量超過前此的任何一場音樂會。負責播報的人是一位年高八十一的大提琴家，他實在不像是個明星，卻使用了最先進的電視技術。

聯合國特使在波多黎各停留了三天，試圖說服卡薩爾斯參與一場為了表揚各聯合國的音樂會。他對此感興趣，但基本上又反對這個想法，因為這意味著得到美國演出，這麼一來就違背了他不到承認佛朗哥獨裁政權的國家演奏的誓言。由於佛朗哥的反共態度，所以自從冷戰開始，西班牙已經成為西方國家實質上的夥伴。美國擴大了對佛朗哥政權的援助，而佛朗哥也允許美國在西班牙領土設置軍事基地。[2]

但是卡薩爾斯對於受冷戰所左右的世界，核子武器所造成的威脅卻是越來越感惶恐。他的看法和一些他認識的知識分子是一致的，像是同為巴赫音樂推廣先驅的史懷哲，他這一年稍早在廣播上以「和平或原

子戰爭」為題，做了一連串的呼籲。加泰隆尼亞還是貼近卡薩爾斯的心，不過這個世界已經和對抗法西斯的時候大不相同了。他認為，在核子戰爭的威脅下，所有的政治抗爭都無足輕重。

最後，他以聯合國總部設在曼哈頓，但並不屬於美國領土，且在政治上保持中立，還是同意演奏。卡薩爾斯並不會拉奏他最個人的音樂——他的精神標誌，巴赫《無伴奏大提琴組曲》。這也是維持他政治杯葛的一個方式。但他還是會拉巴赫，老友霍洛佐夫斯基彈鋼琴，兩人合奏巴赫的第二號D大調奏鳴曲。聯合國日的音樂會長達兩小時，有四十八個國家轉播。曲目包括曼紐因（Yehudi Menuhin）和大衛·奧伊斯特拉赫（David Oistrakh）在巴黎演奏巴赫的雙小提琴協奏曲；波士頓交響樂團；拉維·香卡（Ravi Shankar）彈西塔琴；貝多芬第九號交響曲的末樂章則是從日內瓦進行放送。

全球公認的和平象徵——「老年超級巨星」

卡薩爾斯上次在美國登台演出已經是三十年前的事了。一九五八年十月二十四日，聯合國大會下設的政治委員會就裁軍問題進行了尖銳的辯論，東西方各國代表脣槍舌戰，不讓半步。卡薩爾斯隨即在下午登場，身穿深灰色西裝，帶著大提琴，僵硬地走入聯合國大會會堂，三千名各國代表擠得水泄不通，起立鼓掌歡迎他[3]。

這位老大提琴家俯身就著那把十八世紀的樂器，照例閉著眼睛，專心一志，偌大的會堂，大提琴家形單影隻。「但是他的臉龐流露著力量與決心，」一位《紐約時報》的記者寫道：「下巴堅毅，眼神尖銳，當各國代表的掌聲停歇時，更見他鎮懾全場觀眾。」他的手也被當時先進的高解析攝影機所捕捉，樂評家得以分析他寬厚的手掌和手指：右手肥厚，左手則因幾十年的伸展而顯得細長。發出的宏大聲響純粹而堅定，直入樓上的包廂。

「這次演出很漂亮，」名樂評家荀白克（Harold C. Schonberg）寫道。「卡薩爾斯先生持弓的右手似乎強壯如昔。長樂句拉起來沒有任何顫抖。斷句的宏闊，末樂章節奏之凌厲，設想之熱情，在在見證了一個許多人認為本世紀無人能超越的音樂遺產與音樂心靈。」[4]

卡薩爾斯拉完巴赫奏鳴曲之後，又拉了一首安可曲，他改編了一首〈百鳥之歌〉，在介紹時特別強調這是加泰隆尼亞民謠。樂音一歇，聽眾起立，爆出掌聲。卡薩爾斯不能在大會發表講話（只有會員國的代表才能），於是在中場休息時播放故事先錄好的聲明，並由哥倫比亞廣播公司播出，全球有超過七十六家電台進行轉播（他以英語、法語、西班牙語和義大利語發音）。卡薩爾斯堅稱，不要把他的演出看成政治立場的轉變。他是因為「核子戰爭持續威脅，讓世人痛苦不堪」而有此舉。

「混亂與恐懼已經入侵全世界，」他說。「被誤解的民族主義、狂熱主義、政治教條，以及缺乏自由正義使不信任和敵意日漸滋長，危險與日俱增，每個人都渴望著和平……」[5]

他的演出上了《紐約時報》頭版，在「擠爆聯合國　卡薩爾斯演奏博得滿堂彩」的標題下，有一張大提琴家的照片。傳記作者鮑道克說他在聯合國的演出「幾乎是立刻把他變成全球公認的和平象徵，以及一個聽來不舒服但卻準確的說法──『老年超級巨星』」。

吉格舞曲

以彼此類似的動機不斷反覆，
製造出幾乎是惡魔般的效果。
——馬克維奇[1]

不管巴赫使用什麼樂器，往往都予人無關緊要之感，好像他寫的是理型式的音樂，超乎樂器之上的音樂，能自我再行創發的音樂。常有人認為在音樂之上，巴赫的作品是最難摧毀的，不管是用卡祖笛、哨笛、斑鳩琴、馬林巴琴、薩克斯風——隨你舉什麼樂器，也都會有極好的結果。有巴赫的名字就等於掛了保證。

而與巴赫同在古典音樂殿堂裡的莫札特和貝多芬，他們的作品就無法用同樣的程度加以變調、改編與變形。或許這與巴洛克作品的穩定節拍、對位的聲部重疊，或是巴赫超群的即興能力可能已經銘刻在音樂中也有關係。巴洛克作曲家向來有在別人作品中取材、找尋靈感的傳統。更可能的原因是巴赫的作品有其獨特之處，他的作品從一開始就經歷了劇烈的變貌。

這條路是巴赫自己開的。他為了不同的樂器、不同的目的而改編自己的作品，也改編像是韋瓦第等作

曲家的作品。小提琴協奏曲變成大鍵琴協奏曲；清唱劇的段落變成了管風琴獨奏曲。為了李奧波王子的葬禮，他也改編了像《聖馬太受難曲》這樣的大型作品。他還把好幾部世俗清唱劇打散改編成《聖誕神劇》。此外，他也改編了許多其他作品，第五號大提琴組曲（或是魯特琴組曲，看哪個版本寫在前）就是其中之一。

改編巴赫風潮越演越烈

隨著巴赫的作品為越來越多音樂家所知，改編巴赫的風氣也越演越烈。始作俑者是巴赫的兒子費利德曼和卡爾・菲利浦・艾曼紐，他們把父親的作品加了新的內容，再搬上舞台。後來，莫札特把《平均律鍵盤曲集》的一些賦格曲改編成弦樂四重奏，流傳頗廣。十九世紀的浪漫派作曲家喜歡把巴赫的作品改編成鋼琴曲，首開先例的是孟德爾頌和舒曼，他們為小提琴獨奏曲加上了鋼琴伴奏，而舒曼更把大提琴組曲配上了鋼琴。

讓巴赫改頭換面最著名的例子之一是法國作曲家古諾（Charles Gounod）。他在一八五〇年代為《平均律鍵盤曲集》的第一首前奏曲加上了女高音的旋律，填上拉丁文禱詞，成了〈聖母頌〉（Ave Maria）這首風靡百萬人的古典名曲。其他作曲家則是從巴赫的作品中摘些小曲，將之改編成更簡單、更動聽易記的樂曲，一些像是〈G弦之歌〉、〈羊得安詳吃草〉（Sheep May Safely Graze）

等膾炙人口的作品，就是這麼來的。

到了二十世紀，改編的工程越見大膽，規模也越大。指揮家史托考夫斯基（Leopold Stokowski）在一九二〇年代開始把巴赫的作品改編給管弦樂團演出——熱情洋溢、橫衝直撞、具有英雄氣概。但主張以原貌呈現巴赫作品的人就指責這是褻瀆。然而這些改編曲氣象萬千，讓巴赫的作品更見魅力，到今天仍受歡迎。迪士尼在一九四〇年推出《幻想曲》（Fantasia），片中有史托考夫斯基指揮巴赫的 D 小調觸技曲與賦格（Toccata and Fugue in D Minor），率先使用立體聲音效，還可看到指揮家和米老鼠握手，也把巴赫推介給更多的聽眾。

任何以非正統的方式竄改偉大的音樂，往往都會引起爭議。爵士樂尤其是罪魁禍首。早在一九三八年，美國的聯邦通訊委員會就接到投訴，表示在收音機上聽到巴赫的作品「在搖擺」。紐澤西巴赫學會會長寫了一封信給聯邦通訊委員會主席，話說得很清楚：

想必您一定曉得，以搖擺樂的節奏來呈現古典樂和傳統歌謠的風氣席捲全國，這對精緻音樂的愛好者造成了極大困擾。我們最近在兩個場合聽到爵士樂隊奏了巴赫的 D 小調觸技曲與賦格，薩克斯風的連音和豎笛的喧鬧把賦格曲的美感破壞殆盡。只有那種毫無辨別力的人才有辦法忍受這種表演。

巴赫學會會長要聯邦通訊委員會暫停或吊銷這些電台的執照。但是要禁止拿巴赫的作品揮灑想

像力，終歸是徒勞無功[2]。班尼・古德曼（Benny Goodman）的〈巴赫進城〉（Bach Goes to Town）

或是小提琴家葛拉佩里（Stephane Grappelli）和邵斯（Eddie South）與吉他聖手強哥・萊恩哈特

（Django Rheinhardt）在一九三七年演奏搖擺版的巴赫雙小提琴協奏曲，應該都會讓紐澤西巴赫學

會很感冒；之後還有更多改編成爵士樂的巴赫作品。法國鋼琴家賈克・路西耶（Jacques Loussier）

在一九五〇年代組了一個名為「演奏巴赫」（Play Bach）的三重奏，到處表演，發行過好幾張唱

片，讓這位十八世紀的作曲家換上一副搖擺樂的輕鬆面貌。

搖滾樂手也瘋巴赫！

在一九六〇年代初，「史溫格歌手」（Swingle Singers）意外爆紅，以搖擺樂風格演唱巴赫的作

品是這個八人人聲團體的拿手好戲。他們灌錄的頭兩張專輯《巴赫名曲集》（Bach's Greatest Hits）

和《爵士巴洛克》（Going Baroque）賣得很好，還拿下一九六四年葛萊美獎「最佳新錄音藝術家」。

但並不是所有以原貌呈現巴赫音樂的演奏家都對史溫格歌手有反感。以另闢蹊徑詮釋《郭德堡變奏

曲》的加拿大鋼琴家顧爾德就很稱讚史溫格歌手⋯「我第一次聽到他們的時候，覺得好像自己躺在

地上、踢著腳跟，我覺得他們就是這麼棒。」（史溫格歌手和路西耶都錄過大提琴組曲的選曲。）[3]

就連搖滾樂也瘋巴赫，一個令人難忘的例子就是普洛可‧哈倫（Procol Harum）一九六七年的暢銷名曲〈蒼白的淺影〉（A Whiter Shade of Pale），當年躍上英國排行榜第一名，賣出六百萬張唱片，之前還在《滾石》雜誌「史上最偉大歌曲」的名單上排名第五十七。這首歌曲的情感逐漸堆疊，風琴的旋律動聽易記，其實是從巴赫的〈G弦之歌〉偷來的（更明確的說，是從哈姆雷特雪茄〔Hamlet Cigars〕使用〈G弦之歌〉的廣告偷來的）。四十年之後，普洛可‧哈倫的兩名團員為了這首歌的版權鬧上法庭。《旁觀者》（The Spectator）的評論員李朵（Rod Liddle）寫道，「應該讓滿頭灰髮、神情憤怒的巴赫，在一群貪婪的律師簇擁下坐在法庭裡。」[4]

一九六八年，華爾特‧卡洛斯（Walter Carlos）發行《接電巴赫》（Switched-On Bach），用電子合成器演奏了一些巴赫最膾炙人口的作品。這張專輯上了流行音樂和古典榜，賣了一百萬張，並成為接下來十年間第一張古典樂的金唱片。《接電巴赫》走了很長一段路，才能讓巴赫在六〇年代大行其道，並推廣電子音樂和穆格電子音響合成器（Moog synthesizer）。而這張專輯說不定鼓吹了別的事：專輯發片之後，華爾特‧卡洛斯決定做變性手術，改名為溫蒂‧卡洛斯，以解決內心長久以來的性別認同問題。且不管變性問題，《接電巴赫》著實震驚了老派的巴洛克樂迷。「幾個星期前，我把它放來聽，馬上感受到很深的文化衝擊，」《紐約時報》的樂評家荀白克承認，「經過輸血、冷敷、歇斯底里和靜脈進食之後，我又放了一遍。這次的反應沒那麼激烈，不過還是有些微顫抖和傻笑。」[5]

荀白克稱之為電子音樂的一大突破，自有其「驚人」之處。但是到了最後，卡洛斯和史托考夫斯基所改編的巴赫，他都不喜歡。荀白克覺得納悶，當代作曲家為何覺得有必要和巴赫牽連在一起？為何要有處理巴赫的新途徑？但是妖魔早已出了瓶子。就如同《時代》雜誌所言，「當代轉譯巴赫的次數比轉譯《伊里亞德》的次數還多。」

想解開巨人鎖鏈的音樂家們

把大提琴組曲改編給其他樂器演奏也合於習見的做法。舒曼是十九世紀支持巴赫的一員大將，他是第一個替大提琴組曲寫鋼琴伴奏的作曲家，他的想法來自孟德爾頌把獨奏小提琴組曲加上鋼琴伴奏。在舒曼來看，加上鋼琴乃是提供「和聲支撐」的一種方式，其目的在於讓音樂更豐腴，讓還不習慣聽獨奏弦樂曲的聽眾覺得音樂更加活潑[6]。

舒曼在一八五三年完成了他所謂的「巴赫風」（Bachiana）計畫，但是這些作品並未被出版社接受，原因不明，所以音樂沒有寫下來。在一八五三年除夕夜，舒曼（或是他的鋼琴家妻子克拉拉）與一位杜塞道夫的大提琴家合奏了頭三首組曲。第二天他們拉了後三首組曲。次月，舒曼陷入精神疾病，試圖自殺未遂。大提琴組曲是他發病前最後的音樂經驗之一。他在一八五四年三月被送入精神病院，兩年之後去世[*]。

傳奇鋼琴名家郭多夫斯基（在一九二〇年代做了更大膽的嘗試。郭多夫斯基的技巧無人能及，

被視為鋼琴家中的鋼琴家；他的手掌不大，還保了一百萬美元的險。他在一九二〇年代初受沮喪所

困擾，發現旅行和巴赫的作品能稍解心中苦楚，開始前往遠東地區巡迴演出，包括新加坡、上海、

爪哇、馬尼拉和檀香山等地，深深著迷於印尼的音樂，並將大提琴組曲改編成鋼琴曲。他寫道，巴

赫「偉大的天才」在大提琴組曲中處處可見，但是樂器本身卻勢必限制了「大師在對位風格和複音

音樂上超卓的能力」。巴赫藉著寫作大提琴組曲，迫使自己成了「被鎖鏈所縛的巨人」。

郭多夫斯基想要解開巨人的鎖鏈，在大阪、上海，還有從爪哇開往香港的船上工作，完成了第

二、三、五號組曲的改編，稱之為「非常自由地改編給鋼琴彈奏」。曲子改得很精緻，聽起來像是

巴赫寫的鍵盤協奏曲，但仍設法保有大提琴的幽暗尊貴。一九二三年，改編的工作在紐約大功告

成，但卻引不起回響，讓郭多夫斯基又更懷疑起自己的成就和他在世界上的位置[7]。

＊一九八一年，音樂學者杜拉翰（Joachim Draheim）在西德的斯培爾（Speyer）小鎮發現了舒曼所改編的第三號組曲。二〇〇三年，漢斯勒（Hanssler）唱片公司發行了一張唱片，由大提琴家布魯恩斯（Peter Bruns）和鋼琴家伊謝（Roglit Ishay）合奏，這美好的音樂才算重見天日。鋼琴的部分恭謹，緊貼著大提琴的線條，非常討喜，但還是會被許多巴赫基本教義派所拒斥。對於那些還不習慣巴洛克音樂或大提琴獨奏的人來說，這是裝了輔助輪的巴赫大提琴組曲，可以當作給入門者聽的巴赫。

每個時代都在重新想像巴赫

在大提琴組曲的錄音史上，一九二〇年代還是篳路藍縷的階段；就算是卡薩爾斯發行他那有如開路先鋒的唱片，都還要過幾十年。但是隨著時間推移，其他樂器也都來湊熱鬧。我自己所收的大提琴組曲版本就包括以中提琴（巴赫的管弦樂曲中偏好這件樂器）、鋼琴、低音大提琴、魯特琴、吉他、長笛、薩克斯風、馬林巴琴，以及有著二十條弦的長頸魯特琴（theorbo）。

這些改編曲的效果都非常好，史溫格歌手演唱的八聲部吉格舞曲是如此，一個動用了三十二把大提琴拉奏的薩拉邦德舞曲也是如此。我最近所喜歡的版本包括歐拉（Kalman Olah）和舒爾茲（Mini Schulz）所演奏的鋼琴和低音大提琴版，這個版本讓大提琴組曲沾上爵士樂和流行的味道。

還有一張很棒的專輯《巴赫在非洲》（Lambarena: Bach to Africa），裡頭用了鼓和木琴奏出加彭（Gabon）的旋律，與一首選自大提琴組曲的吉格舞曲相結合。紐澤西巴赫學會的會長若是地下有知，這些改編的版本大概都會讓他輾轉難安。但這說不定代表了「古典」音樂的未來。二〇〇三年，紐約有一場名為「為二十一世紀重新想像巴赫」（Re-Imagining Bach for the Twenty-First Century）的座談會，就有不少人在談論改編巴赫的問題。有一位館長從史托考夫斯基到史溫格歌手，彈了他最喜歡的巴赫改編曲，並設想未來的錄音會不會把氣味和顏色也納入其中。也有幾個人談了巴赫與舞蹈，還有巴赫與爵士樂。

在林肯中心舉行的專題研討會碰巧以大提琴組曲為主題，來說明巴赫的創造可能性。由一位鋼琴家和大提琴家演奏第三號組曲的三種不同的改編，其中也包括舒曼的版本。每個版本我都喜歡。

但是對我來說，最醒目的是以馬林巴琴來詮釋，這是一種音色低沉的木琴，琴槌較軟，演奏者是來自台灣的吳欣怡，她賦予這首組曲一種醇厚清脆的風味。這場會議的高潮是這天晚上由大提琴家威斯帕維演奏全本大提琴組曲。令人好奇的是，巴赫希望這幾首組曲要從頭拉到尾，還是大提琴家很想露一手而拉完全曲。全部拉完似乎威力太大了。隨便給我一兩首組曲，頂多三首。再多就太多了

（威斯帕維花了大約兩小時二十分拉完了這六首）。

但是對內在於音樂的可能性的追尋仍在繼續。當我聽到小提琴家拉瑞·聖約翰（Lara St. John）跟著印度塔布拉鼓的節奏拉奏巴赫的無伴奏小提琴作品時，不禁也想聽聽用類似手法拉奏的大提琴組曲。《馬林巴赫》、《巴赫在非洲》，還有賈克·路西耶都讓我生出不少古怪念頭。以在李奧波王子的城堡完全一樣的方式來演奏巴赫的作品，這個想法也讓我感興趣，但這不應是演奏巴赫唯一的方式。若是如此的話，卡薩爾斯永遠都不可能讓巴赫重獲世人重視。每個時代都以自己的方式重新想像了巴赫，這個結論了無新意，但卻是千真萬確。而這種能讓自身被重新想像的力量有助於理解巴赫的作品何以歷久彌新。

一個晚近的例子是巴赫所謂的 G 小調「小賦格」。史托考夫斯基賦予這首作品他個人的宏偉樣貌，華麗的小提琴襯底，法國號陣容龐大。這個改編的版本或許已經過時，且有過度渲染之嫌，但

卻極有說服力。這首樂曲也是二○○六年在奧瑞岡州尤金所舉辦的ＤＪ大賽指定曲。巴赫混音大賽（The Bach Remix Competition）是由知名的奧瑞岡巴赫音樂節（Bach Oregon Festival）所贊助，以提高音樂節的吸引力。參賽的ＤＪ會拿到一張史托考夫斯基與費城交響樂團灌錄的黑膠唱片。巴赫的管風琴小賦格混以嘻哈的節奏和參賽者的念白。第一名是二十歲的史特拉頓（Danny Straton），又名ＤＶ8[8]。他贏得五百美元的獎金，還有在藝術節表演的機會。一場演出好不好，就看它有沒有予人其他演出無法帶來的感受。卡薩爾斯傳達那種感受的方式非常高明，高明到有人說一整代的大提琴家都走不出他的印記，因而被他「毀掉」了。但是狀況好的時候，也可以在威斯帕維、在史托考夫斯基、在郭多夫斯基、在賈克‧路西耶，還有在ＤＶ8丹尼‧史特拉頓身上看到。

在巴赫作品中尋找數字的象徵意義

狀況好的話，我可以用吉他彈第一號組曲的前奏曲。一旦了解到自己的琴藝大概永遠都上不了檯面，就做了明智的抉擇，開始學著用我唯一會的樂器來學彈巴赫的組曲，雖然古典樂曲我一首都不會。不過，說來吉他和魯特琴也沒有差很多，這對巴赫、還有對修斯特先生來說，已經是夠好的了。

我買了一本裡頭有第一號前奏曲的教本，是用吉他譜來表示，這是以簡單易懂的圖來表現，對

於那些沒受過專業訓練的人來說很受用。我開始一小節一小節慢慢學彈前奏曲。

巴赫的大提琴組曲總共差不多有兩千小節。第一首前奏曲是最短的一首，有四十一小節，每一小節裡頭有十六個音符。光是把一小節（長約三秒鐘）彈好，就可能要花我好幾個禮拜的零星練習。有些地方還算不難彈，但是有些地方讓我的左手按得都快打結了。要把每個小節流暢地串聯起來，難度甚至更高。「每個音都像鍊子的一環，」卡薩爾斯說道，「它本身就很重要，同時又是過去與未來之間的連結。」[9] 我會在好幾個地方一卡就卡很久。

前四小節對我有著催眠般的效果。為了彈好它，我把它當成長達十二秒的迴圈，彈得像一首很棒的歌曲似的（從流行樂的標準來看）。這個樂句有如一座與前奏曲其他部分隔開的孤島，有其不斷流轉的美感。這個樂句（你要把它稱為動機、即興重複段，或怎麼叫都行）在好幾首組曲都重複出現，尤其是第一號、第三號和第六號。其實這是個「破碎的」和弦，以逐一呈現的方式演奏出來。它聽起來像是在搖搖籃，像一道柔和的波浪，像一趟旅程的開始，或是像一位樂手暖身的基本練習。

有些部分在腦中縈繞不去，當有些片段一而再、再而三地拉奏，就會開始聽起來像是一個充滿動能的爵士—放克即興樂段。如果連續彈奏第十五、十六小節的話，你會有一個獨立的旋律線，能在搖滾樂的世界裡創造奇蹟。巴赫是如此豐沛的泉源，部分原因就在於此。而我認為古典音樂雖然比較複雜，但是也無法單獨解釋這點。譬如藍調吉他手羅伯・強生（Robert Johnson）在一九三〇

年代錄製的作品，其曲種雖然簡單得多，但也有那麼一個長三秒鐘的樂句，能催動一首非常棒的搖滾樂。第三號吉格舞曲那「齊柏林飛船式」的即興樂段也是一個類似的例子。不過催動整部大提琴組曲的即興樂段，就是大提琴組曲開頭的那幾小節，那是整部作品的標記。

巴赫也留下了一些非常個人的標記，他至少在一個地方銘記了自己的姓氏。這是因為在日耳曼是以字母 B 代表降 B 這個音，而本位 B 則是以字母 H 代表。藉著排列降 B、A、C 和 B 這幾個音，巴赫用音樂拼出了自己的姓氏。在第三號組曲熱切的薩拉邦德舞曲就出現了音樂簽名[10]。

研究巴赫的學者最喜歡的消遣，就是在作品中找數字的象徵意義。而巴赫似乎有時候真的使用希伯來字母代碼（gematria），把數字轉譯成音符，A 等於一，B 等於二，C 等於三，依此類推。比方說 J. S. Bach 加起來是四十一，而許多音樂學家在巴赫的作品中也看到這個數字以各種不同的方式出現。我在學彈第一號組曲時，數了一下有多少小節，結果讓我很吃驚：四十一。這很可能是剛好而已，沒有任何意義，但是隨著我鑽研巴赫日深，這就有如一個來自作曲者輝煌的個人標記，只有融入巴赫音樂玄祕的新來者才看得到。

每首組曲都有其獨特之處

第一首前奏曲我練了大概半年之後，大致能把四十一個小節拉全。不算拉得很好，但已經能把

音跟音連在一起了。問題是，我知道自己彈得很死，好像縫紉機一樣，據說巴赫的器樂作品在大半個十九世紀就是這麼拉的。我要如何把音符適切地串在一起？我有一點點能了解卡薩爾斯在沒有任何大提琴家或錄音的指引下，第一次把大提琴組曲拉出來所面對的挑戰。在我把基本問題解決之後——在技術上有能力把前奏曲的每一個小節拉出來，我面對的挑戰就是把每一點以有意義的方式連接起來。

我必須想辦法甩掉自己是個節拍器的感覺。我終於領悟到，要流暢地按拍子彈出這些密集的音符，唯一的辦法就是讓有些音的長度稍微短一點，而讓其他的音停留得稍微長一點。這是不是有點隨便，不按譜彈奏？但這麼做似乎是行得通的。

慢慢的，巴赫的音符滲入我的血液裡，我也越彈越好。我更能用拉大提琴的心態來看，試圖以在我心中縈繞的大提琴名家的句法來表達。大提琴轟鳴不止，而吉他的音色比較柔軟滑順而纖細，逸於飄渺之間，所以又是一番不同的景色。但是在吉他上頭學著彈重要的小片段，改變了我聆聽大提琴組曲的方式。許多小節都蘊含著某些意念，即使這些意念是抽象而難以形諸文字的。這些意念與手形、抽象的聲音、我的手指最初如何感受到技巧障礙的記憶有關，或是與內含於巴洛克修辭中的爵士—放克常規的意念有關。

在某方面，以這首我現在能在吉他上彈的前奏曲來說，我有點像汽車技師正在調校、修理、維護的引擎上聽到換檔。而當我聽第一號組曲的時候，也總是聽到這些技巧的基礎。但我還是能把它

關掉。我太晚接觸到音樂技巧的層面了，而這只不過是一首前奏曲而已，是巴赫汪洋中的四十一小節而已。

我身為聽者，也受到我在音樂中所讀到的故事情節所影響。第一首前奏曲總是讓我想到一個拉大提琴的男孩，跟父親走在一八九〇年的巴塞隆納舊港區，將在一家有霉味的二手音樂店發現大提琴組曲的樂譜。巴赫或許沒把一個十幾歲的加泰隆尼亞大提琴家寫進第一號大提琴組曲中，但是他的確寫出了青春、純潔，還有任何事情都有可能的這種感覺。對我來說，第二號組曲永遠都會是一首悲傷的組曲；第三號寫的是愛；第四號說的是奮鬥；而第五號則關乎神祕。每一首組曲都有其獨特之處。第五號組曲的神祕之處在於奇特的調音、如謎一般的修斯特先生、魯特琴演奏者、十八世紀華麗的宮廷生活，還有從強人奧古斯特到露易絲·戈特謝德。

第六號則關乎超越。

第 **6** 號組曲 D大調

| 前奏曲 |

其實他構思每一首作品，
心中都有一件理想的樂器。[1]
——史懷哲

最後一首前奏曲是一道閃電——灼熱、狂放而充滿狂喜。它的起伏律動讓人想起第一號組曲，而經過了五首組曲之後，如今以燦爛的力量迸發出來。巴赫在此是在大畫布上作畫。號角高鳴，弦樂翻騰，鼓聲隆隆。作曲家捨整個管弦樂團的效果而不取，只用了一把弓和幾條琴弦而已。

應該要說的是，在此多用了一條弦。第六號組曲是為有五條弦的樂器而寫的，在巴赫逝世之後，這種樂器跟大提琴組曲一樣，似乎從歷史上完全消失了。這種樂器是什麼？巴赫在為正常的大提琴寫了五首非常對稱的組曲之後，為什麼突然改變模式，為多了一條弦的樂器寫這首組曲？

說不定他躲在自己的想像界域之內，沒把演出的調度放在心上。說不定他順千拿起一件五弦樂器，然後又寫出另外一首組曲。另一個可能性是他其實為這個情況發明了一件樂器。

樂曲開頭有如神明附體，但隨即回到人世間，音量從轟鳴變為耳語，然後又往復了一遍。這是一首歡慶與懷舊並陳的前奏曲──一個宏偉的總結，不斷攀升，不斷外延，以至於還需要一條弦，最後瘋狂的音符之舞登上頂峰，這終於是一趟返家之旅。為了到達終點，巴赫帶我們走過起伏的山丘，鞭策著和弦，掌握方向，而終點所裝飾的旋律正是第一號組曲開頭的旋律。如果這六首組曲在此結束，也會極有說服力。

巴赫唯一的歷史性接觸

一七四七年，巴赫有了唯一一次與歷史的接觸：這次事件記錄了他曾經存在於世界舞台上，即便只是個註腳。這次是面謁腓特烈大帝，在這位吹長笛的普魯士鐵腕統治者身上可以看到啟蒙哲學和日耳曼的軍國主義。巴赫往訪腓特烈的宮廷時，普魯士已經躋身歐洲軍事強權。巴赫的兒子卡爾‧菲利浦‧艾曼紐在腓特烈大帝的宮廷樂團任鍵盤手，前不久剛當了父親。這是巴赫第一次抱孫子，所以當然會想去看看。

巴赫在普魯士國王御前獻奏出於何人安排，不得而知，但是在政治上的時機卻是好的。奧地利在半年前被迫接受普魯士奪取西里西亞，而普魯士的軍隊結束了對萊比錫的占領。

五月初，巴赫和兒子費利德曼才剛到柏林，就被召入腓特烈在波茨坦附近的王宮。最近於現場

目擊的是佛克爾的傳記裡根據費利德曼的回憶所寫的紀錄：

國王每天晚上都會舉行私人音樂會，他自己通常會吹幾首長笛協奏曲。一天晚上，樂手準備就緒，他也備好長笛，一名官員呈上今天進城的外地人名單。他手上拿著長笛，瀏覽了名單，難掩激動，隨即告訴樂手們：「各位，老巴赫來了。」且把長笛放在一旁；而老巴赫才到了兒子的住所，馬上又被召進宮。

腓特烈大帝請巴赫試試在不同的房間所放的幾台鋼琴（這是現代鋼琴的前身）。然後，巴赫請國王賜他一個主題，他可以即興彈出賦格曲，國王應其所請。巴赫以「御賜主題」所做的彈奏讓在場朝臣和宮廷樂手大開眼界。於是國王請巴赫以此主題彈出六聲部賦格曲，巴赫無法當場即興，但他還是以自己寫的主題彈了一首六聲部賦格曲，再度讓舉座皆驚。

四天之後，在柏林的報紙上出現了巴赫到訪的消息，報導是這麼開始的：「有人聽說上週日在波茨坦，名樂長巴赫先生自萊比錫而來，希望有幸聽到御用樂手的精采演奏。」這篇報導說巴赫欣然即興獻奏國王所賜的主題，「不僅陛下當場表示滿意，在場人士也都聽得目瞪口呆。」這篇報導還說，巴赫覺得御賜主題「極美」，他想將之寫成一首正規的賦格曲，並鐫刻於銅版上」。

這篇報導所言不虛，兩個月後，巴赫精心創作的《音樂的奉獻》（Musical Offering）就已準備

付印。巴赫自掏腰包，印了兩百份，還特別準備了一份上呈給腓特烈大帝。數日之後，樂譜寄到腓特烈大帝新落成的無憂宮（Sans Souci），巴赫題獻給一位「在功績與權力、關乎戰爭與和平的諸門科學，尤其是音樂方面受到人人景仰的君王」[2]。

國王與作曲家價值觀相左

由於普魯士前不久才擊敗薩克森，拿下萊比錫，有人認為巴赫是以和平使者的身分會見腓特烈大帝。另一種說法則稱腓特烈大帝是巴赫的贊助人薩克森國王的死敵，所以巴赫並不贊同腓特烈。

兩人對音樂的基本態度可能也有衝突。腓特烈大帝三十五歲，他的「現代」口味偏好比較簡單的華麗風格，而不喜巴赫過時的複音音樂。而且，按照巴赫的習慣，他有可能在謀求頭銜、委託工作或一份差事。

腓特烈是非常推崇巴赫，還是視之為守舊過時的賦格大師，後人無從得知。大概兩種看法都有吧。這兩人之間的差別可說是南轅北轍。葛彥斯（James R. Gaines）對這次會面的過程有精采的描述，「國王和作曲家所持的價值是彼此衝突的。」巴赫信仰路德教派，是二十個孩子的父親。腓特烈則以不信上帝而自豪，他可能是個壓抑的同性戀，對雙性戀意興闌珊，或是對性根本不感興趣。腓特烈的婚姻由不得他作主，但他從來沒圓房過。巴赫說德語，而腓特烈則喜講法語。巴赫重性靈，思

考模式接近中世紀，腓特烈的想法則非常理性，很合於啟蒙時代的標準。而他們也各自代表不同的音樂風格。葛彥斯認為腓特烈要巴赫即興以「御賜主題」彈出六聲部的賦格，是想讓這位老音樂家當場難堪[*]。

然而此說不盡可信。在政治上，巴赫效忠於薩克森和國王。他擁有薩克森宮廷作曲家的稱號，但是他出身圖林根，始終保有艾森拿公民的身分。他的兒子卡爾‧菲利浦‧艾曼紐為普魯士國王效力。費利德曼最近從德勒斯登搬到哈勒，在司法上也受腓特烈所管轄。巴赫的哥哥傑考加入瑞典軍隊時，瑞典正在薩克森打仗。有人也想到幾年前，當腓特烈占領德勒斯登的時候，著名作曲家哈瑟是如何曲意奉承。就算哈瑟是薩克森國王高薪延攬的樂長，也要屈從於普魯士入侵者，演出他最新的歌劇。哈瑟後來還呈獻了一首新的長笛奏鳴曲給腓特烈，並以大鍵琴伴奏，腓特烈賞了他一只鑽石戒指[3]。

不管打仗對一般百姓造成多大損害，對王侯來說，卻是家常便飯。疆界迭有變遷，時有流血衝突，王朝興衰更替。

<hr />

[*] 要能達到腓特烈的挑戰就像是「同時下六盤盲棋，而且還要六盤都贏」。侯世達（Douglas R. Hofstadter）在《哥德爾、埃舍爾、巴赫：集異璧之大成》（Gödel, Escher, Bach: An Eternal Golden Braid）如是寫道[4]。

照一般慣例，巴赫呈獻了《音樂的奉獻》，宮廷會有所賞賜，但是普魯士宮廷並未這麼做，甚至沒有任何記載顯示腓特烈知道這一部受他啟發的巨作。他以國王的身分推崇了成百上千他認為更好的協奏曲，但這些作品僅風靡一時，而《音樂的奉獻》卻屹立至今。

巴赫到這個時候，對那些權力在握的人——鎮議會、教會當局、大學校長或是開明君主——都不抱什麼期望了。他已經接受了一個事實：萊比錫在許多專業方面是令人失望的。他終於得到薩克森宮廷作曲家的榮銜，但此後他的職業生涯已被綁在德勒斯登了。眼前沒有新的工作機會。

巴赫家族：音樂與精神長鏈的一環

在家庭方面，安娜·瑪德蓮娜在一七四二年生下蕾琴娜·蘇珊娜（Regina Susanna），這是巴赫第二十個孩子*。他兩個生於一七三〇年代的兒子約翰·克里斯多夫·弗里德里希（Johann Christoph Friedrich）和約翰·克里斯欽（Johann Christian）很快就成了技巧純熟的音樂家，前者被稱為布克堡巴赫（Bückeburg Bach），後者則在倫敦成名。卡爾·菲利浦·艾曼紐和費利德曼已經在音樂上享有盛名。

巴赫小心維護家族檔案，這是列祖列宗代代相傳的作品集，可以追溯到生於一六〇四年的約

翰・巴赫（Johann Bach）。他也保存了家譜和譜系圖，家族出過的傑出音樂家，上頭都有傳略，其中包括他最小的幾個兒子。他們雖然還沒寫出任何作品，但在父親眼中，他們未來會走的路已經很清楚了。巴赫仰望列祖列宗，俯視自己的孩子，他們都是一條音樂與精神長鏈的一環。

巴赫在一七四〇年代變得越來越內省，專注於自己的遺緒與藝術，而不是把心力放在寫作符合贊助人需求的音樂。在一七四六年之後，他很少在自家以外的地方演奏。傳記作家博伊德認為，像是《賦格的藝術》和《音樂的奉獻》這類作品針對的是一小撮有品味的菁英，「巴赫身為哲學家兼作曲家，在這些作品中乃獨自面對他的藝術那難以參透的奧祕。」就一個近乎中世紀工匠、為特定委託和場合而創作的作曲家來說，巴赫似乎對於後世和形塑他的音樂遺產越來越關注。

巴赫的健康狀況在一七四九年惡化。薩克森宰相海因里希・馮・布呂爾（Heinrich von Brühl）寄了一封信給萊比錫市長，推薦了人選，「俟巴赫先生去世之後」，繼任聖湯瑪斯教堂領唱。這位六十四歲的作曲家得了什麼病，我們不得而知，有可能是糖尿病。巴赫的視力退化，字也越寫越潦草，不過他還是設法謀求改善。

＊巴赫的第一任妻子瑪麗亞・芭芭拉生了七個小孩，其中四個免於夭折。安娜・瑪德蓮娜生了十三個孩子，其中六個長大成人。巴赫四個女兒裡頭，只有麗坤（Lieschen）結婚，她嫁給巴赫最好的一個學生。

次年，一個名叫約翰・泰勒（John Taylor）的英國眼科名醫到萊比錫講學並示範手術技巧。泰勒帶著十名僕人，乘坐兩輛飾以眼睛紋章的馬車[5]。巴赫的眼睛越來越不舒服，視力也變越差，便決定動手術。手術算是成功了，但是大約一個星期之後又動了一次手術。巴赫的狀況開始惡化。

「不光是他的眼睛看不見，」卡爾・菲利浦・艾曼紐寫道：「他整個人本來是健康的，卻被手術完全給壓垮了，加上藥物和其他東西也有所傷害，這麼一來，他幾乎病了半年。」

巴赫最後寫的作品之一是《賦格的藝術》，係以同一個主題寫的十四首賦格曲所構成。讀者應該還記得，十四是巴赫姓氏的數值。手稿上的最後一首賦格曲並未完成。卡爾・菲利浦・艾曼紐在父親死後安排了這部作品的付印，根據他的說法，巴赫到斷氣都還在寫第十四首賦格曲。巴赫停筆之處，正是以他自己的名字 B—A—C—H 為基礎的樂句，彷彿作曲家試圖把自己有限的生命銘刻為永存的音樂。

這個故事很動人，但巴赫不可能在臨終前還在創作。因為他在最後的時日已經失明，是無法創作的。巴赫在動過第二次手術之後幾個月，視力突然改善，又能看得見，也不那麼畏光。「但幾個小時之後，」卡爾・菲利浦・艾曼紐寫道，「他突然中風，繼而發高燒，雖然請了兩位萊比錫醫術最好的先生盡力救治，但是在一七五○年七月二十八日晚間八點一刻剛過，他在此生的第六十六年安詳離開塵世。」[6]

巴赫最有價值的財產？

巴赫死後葬在聖約翰教堂的墓園。萊比錫市議會馬上就選了薩克森宰相推薦的人選補上領唱的遺缺。一位市議員表示，巴赫不但是一位大音樂家，也是很好的老師。

巴赫沒有留下遺囑，所以按照薩克森的法律，遺孀安娜・瑪德蓮娜分得三分之一的財產，其餘由九個在世的孩子均分。財產清單還留到今天，其中包括金銀和勳章、西里西亞礦場的股份、衣物（像是十一件亞麻襯衣）、家具，還有八十冊神學書籍。樂器有十九件，其中有五台大鍵琴、三把中提琴、三把小提琴、一把魯特琴，還有兩把大提琴。

但是巴赫最有價值的財產──他的作品──並未列在其中，文獻中並沒有提到他的手稿。不管是其他作曲家的手稿、關於音樂的手冊，或是巴赫自己的作品。對音樂家來說，這些東西的「理想」價值超過了實際的價值。對巴赫來說，接收這些作品的自然是他的遺孀和兒子，他們都是音樂家。而大提琴組曲的原始手稿應該就在這批手稿裡頭[7]。

巴赫的去世讓整個家的運作陷入混亂，家人四散。安娜・瑪德蓮娜此時四十八歲，還有五個孩子住在家裡──一個是巴赫前妻生的女兒，還有兩女兩子。手邊的錢也不夠分；巴赫沒什麼積蓄，額外收入都花在音樂會、樂器、書籍和出版上頭。安娜・瑪德蓮娜還了債、付了錢之後，大約得到三百三十五塔勒，差不多是巴赫年薪的一半。這筆錢撐不了多久，一旦用盡，將會收到市議會發的

一些津貼。她把一些巴赫的清唱劇樂譜給了聖湯瑪斯學校，以換取再多住半年，在此期間，校方薪水照付。後來，市議會付給她四十塔勒，以換取一些《賦格的藝術》的樂譜。

還住在家裡的兩個兒子──約翰·克里斯欽和智力有問題的郭德菲·海因里希（Gottfried Heinrich），搬到其他的兄弟姊妹家裡去住，這是一般家庭碰到這種狀況的做法。安娜·瑪德蓮娜和三個女兒搬到巴赫好友法官弗里德里希·格拉夫（Friedrich Heinrich Graff）的房子去住。她的晚年如何過的，無人知曉。巴赫前妻所生的幾個兒子似乎並不覺得自己有義務幫助繼母。

她在一七六〇年去世，享年五十九歲，下葬名錄上登記為慈善機構所救濟的「貧民」。

阿勒曼舞曲

先父的東西像這般來回飄蕩，甚為磨人。[1]
——卡爾·菲利浦·艾曼紐·巴赫

大提琴組曲的手稿佚失了。巴赫極有可能把它留給其中一個兒子，巴赫的音樂幾乎都在他們手上。巴赫死時，有五個兒子在世，音樂造詣都很高。其實呢，當中有兩個將會聲名鵲起，超出父親限於一隅的名氣，以至於一般提到巴赫，指的是他們。

最不受關注的就是安娜·瑪德蓮娜生的第一個兒子郭德菲·海因里希，這也不難理解，因為他有學習障礙或心智失調。他的琴彈得很好，哥哥卡爾·菲利浦·艾曼紐說他是「沒有發展完備的天才」[2]。巴赫去世之後，他搬去瑙姆堡（Naumberg），跟姊姊麗琤、姊夫克里斯托弗·艾尼科（Christoph Altnikol）同住。他在一七六三年去世，有無繼承父親的手稿則不得而知。

約翰·克里斯欽是巴赫最小的兒子，人稱「倫敦巴赫」，擁有他父親不曾想過的名氣。他前往義大利，改信羅馬天主教，在英國家喻戶曉。巴赫去世的

時候，約翰‧克里斯欽只有十四歲，但他顯然在巴赫心中占有特殊的地位。巴赫叫他「克里斯特」（Christel），留給他豐厚的遺產，送他一架古鋼琴，很可能也有一些手稿。他還得到若干金錢，以及三、四件亞麻襯衣。

巴赫去世幾個月之後，約翰‧克里斯欽搬到柏林，跟哥哥卡爾‧菲利浦‧艾曼紐同住，哥哥教他彈琴，也把他引介給柏林首屈一指的音樂家。在七年戰爭爆發前，他已能獨立生活，離開柏林了，顯然他迷上了幾個義大利歌手，很可能還和其中一人到義大利旅行。他深受義大利所吸引，繼續在此學習，找到年輕貴族贊助他，改信羅馬天主教，很快就在歌劇創作上打響名號。*

命運交織的兩對父子

到了一七六二年，約翰‧克里斯欽人在倫敦，受委託為國王劇院（King’s Theatre）寫兩部歌劇。從這之後，「約翰‧巴赫先生」是英國作曲家，其事業發展受英國君王對他的眷顧所助，成了夏洛特王后的「音樂教席」；她本是日耳曼公主，嫁到英國前曾是卡爾‧菲利浦‧艾曼紐的學生。

約翰‧巴赫留下不少個人的生活細節，這點和他父親不同。他到英國之後，沒過多久，就與另一位來自薩克森的日耳曼作曲家卡爾‧費德利希‧阿貝爾（Carl Friedrich Abel）合作，持續推出系列音樂會，長達近二十年之久。兩人可能在萊比錫就認識，都喜歡享受生活中的美好事物，他們成

為好友，一起住在剛成為時尚所趨的蘇活區。

一七二三年，阿貝爾生於柯騰，老巴赫當年受雇於李奧波王子的時候，曾經在這個小公國寫過不少組曲。阿貝爾的父親名叫克里斯欽．費迪南．阿貝爾，在李奧波王子的樂團裡拉大提琴、腿夾提琴，而率領樂團的就是老巴赫。老巴赫在一七二〇年當了老阿貝爾的女兒索菲亞的教父，兩人顯然交情不錯。克里斯欽．費迪南本身是一位傑出的大提琴演奏家，甚至巴赫也有可能為他寫了幾首大提琴組曲。

他的兒子則是腿夾提琴拉得很好，可能還在萊比錫跟巴赫上過課。到了一七四〇年代末，他在德勒斯登管弦樂團任腿夾提琴手，可能也認識費利德曼。十年後，他在倫敦跟約翰．巴赫合作。不難想像阿貝爾在職業生涯的不同階段可能已經接觸到大提琴組曲、或甚至擁有手稿抄本。

其實，在阿貝爾為腿夾提琴所寫的獨奏作品中，可以聽到巴赫第一號大提琴組曲前奏曲的痕跡，彷彿偷偷把巴赫的前奏曲藏在裡頭了，只有靠近細看才知道。阿貝爾很可能借用一些舊的樂念裝入新瓶。它甚至是一種無意識的複製，但它就在那裡。

* 他也偷閒入花叢，尤其為人所知的是他在拿坡里和一名芭蕾舞伶的感情糾葛，遭到官方正式訓斥。他還有一次是因為「跟幾名歌手在包廂裡」而遭到斥責。這讓人想到五十年前發生的一件事，當時年輕的約翰．瑟巴斯欽．巴赫因為跟一名「陌生少女」在阿恩城教堂的廂樓而遭到教會當局的申斥。

約翰‧巴赫和阿貝爾繼續安排系列音樂會，也在王后的樂團供職，就如同兩人的父親早年在李奧波王子的樂團一起演奏一樣。但是約翰‧巴赫的作品質精量多，遠勝於阿貝爾。「巴赫最好的交響曲，」音樂史學家哈慈寫道：「可與海頓和莫札特的作品平起平坐，毫不遜色。」

約翰‧巴赫後來的運勢不佳。更新潮的音樂家竄出頭來，而替他打掃房子的女僕也以他為詐財的目標，他的健康又突然出了問題，在一七八二年去世，享年四十六歲。好友驟逝，阿貝爾頓失重心，雖然他的琴藝仍然稱霸倫敦，但是他的晚年以酒澆愁。阿貝爾是腿夾提琴最後一位大師，他的去世也標誌著腿夾提琴不再流行，也為大提琴的崛起鋪了路。

阿貝爾很可能知道大提琴組曲，但應該是他在日耳曼時候的事。約翰‧巴赫不太可能擁有原稿。就算是父親給他的手稿，也應該留在柏林哥哥卡爾‧菲利浦‧艾曼紐那裡。[3]

最用心保存巴赫音樂遺產的兒子

卡爾‧菲利浦‧艾曼紐雖然以自己的生涯發展為優先，但他細心保存了父親的手稿——這使得他成為十八世紀最有名的巴赫家族成員。他對音樂的看法與老巴赫也大不相同，但卻是最用心保存父親音樂遺產的兒子。

約翰‧克里斯欽離開柏林、前往義大利時，卡爾很可能買下了弟弟手中繼承自父親的手稿，充

實他的收藏。他的生活和職業比其他兄弟都來得穩定，個性穩重平和，增加了巴赫手稿留存的機會。

他在腓特烈大帝手下擔任宮廷大鍵琴家近三十年，老巴赫的名聲能在柏林流傳，他是關鍵人物。老巴赫去世幾年之後，卡爾和老巴赫的學生阿格里科拉（J. F. Agricola）各寫了一篇長的身後錄。除了手稿之外，他還擁有一幅父親的肖像，以及一份族譜抄本。他還指揮了一些父親的作品，包括恢弘壯闊的《B小調彌撒》。

卡爾也是歐洲啟蒙運動的活躍成員，橫跨知識分子和中產階級的圈子，與音樂家往來，也和哲學家和詩人論交。他和在柏林猶太圈很有分量的伊齊克（Irzig）家族和孟德爾頌家族都有往來，他們在巴赫作品的傳播上扮演了重要角色。他也與第一位替巴赫作傳的佛克爾往來密切，提供寶貴的資料，這本開路先鋒的傳記在一八〇二年出版。

卡爾把《賦格的藝術》的鐫刻銅版賣掉，這個故事常被人引述，讓人對他的觀感不好。但是到了一七五六年，這部在巴赫死後出版的作品只印了三十份而已，對卡爾來說，要保存銅版可能是個負擔。尤其是在七年戰爭期間，他還加入柏林的民兵，後來還為了保衛薩克森而離開柏林。

雖然卡爾的能力卓越，名氣越來越大，但是他也有其難處。他的薪水一直很低，也沒有得到腓特烈大帝的賞識。國主的音樂品味不寬，卡爾的創新之作並不在其中。國王只當他是個伴奏而已。七年戰爭結束之後，普魯士國王對音樂的熱情不再。於是卡爾另謀高就，在一七六八年到漢堡，接替教

國王吹錯的時候，其他樂手都會容忍，但是卡爾對於「國王的拍子不準」卻難掩心中的不滿。

父泰雷曼的職位。

此時卡爾已是歐洲最有名的鍵盤樂手和教師，音樂古怪而充滿實驗性。雖然他（一如約翰·巴赫）吸納了取代巴洛克風格的「華麗風格」，直接引發了莫札特和海頓的古典風格，但是父親的影響卻是清晰可聞的[4]。

收藏超過三分之一的巴赫樂譜

對於愛好巴赫大提琴組曲的人來說，在卡爾的作品中至少有兩個明顯的例子：他為腿夾提琴和鍵盤伴奏所寫的G小調奏鳴曲甚緩板樂章，與第五號大提琴組曲薩拉邦德舞曲的滯澀相呼應，而曲風歡騰的C大調腿夾提琴奏鳴曲，則讓人想起第一號大提琴組曲。這首大提琴組曲的前奏曲似乎始終在卡爾第二樂章小快板翻騰。據估計，他手裡有超過三分之一的巴赫樂譜，此外還有其他的樂譜。他的呵護對於保存巴赫的音樂和其他的家族重要資料，有很大的幫助。但這件差事並不輕鬆。

「先父的東西像這般來回飄蕩，」他在給佛克爾的信中這麼寫道，「甚為磨人。我年紀太大、事情太忙，難以保護周全。」

一七八八年，卡爾死於急性胸痛，享年七十有四。他去世之後，遺孀公開出售他的遺物*，其中包括老巴赫的肖像和許多手稿，像是《聖馬太受難曲》、《聖約翰受難曲》、《B小調彌撒》和

《賦格的藝術》等大型作品。大部分的遺物被民間學者和四處搜尋巴赫手稿的波耶浩（Georg Poelchau）買去，他在一八四一年又將手上的收藏賣給柏林的普魯士皇家圖書館。

如果巴赫的大提琴組曲是在卡爾手上，應該不會輕易脫手。但就算是存在他手上的樂譜，也有佚失的情事發生。

在二次世界大戰期間，卡爾的藏品（其中包括老巴赫和其他作曲家的作品）放在柏林的普魯士皇家圖書館。盟軍在一九四〇年代對柏林展開轟炸，德國當局把數千件文化瑰寶運出柏林保管。卡爾的收藏大部分被藏在西里西亞（波蘭）的烏勒斯多夫（Ullersdorf）。蘇聯軍隊在一九四五年徹底搜查了這個地區，一名坦克駕駛發現了這些檔案。格別烏把這批手稿搬到基輔的音樂學院，一九七三年移到烏克蘭國家檔案館；又過了四分之一個世紀，哈佛大學音樂學家、巴赫專家沃爾夫發現了這批佚失已久的收藏，但是大提琴組曲的樂譜並不在裡頭。

如果樂譜是在卡爾手上的話，那就是在從十八世紀的普魯士到烏克蘭國家檔案館之間的某一點消失了。

＊卡爾．菲利浦．艾曼紐的妻子是個成功酒商的女兒；兩人育有一女二男──一個是律師，一個是才華洋溢的畫家，取了跟祖父一樣的名字。小約翰．瑟巴斯欽．巴赫在一七七〇年代到了義大利學藝，但是身體不好，卡爾．菲利浦．艾曼紐只好出錢幫他，進行「三次生死交關的手術」。他原本前途未可限量，可惜三十歲不到就撒手人寰。

全日耳曼最好的管風琴師

身為偉人之子，種種壓力隨之而來。巴赫的幾個兒子似乎大都能和父親令人生畏的性格相安無事，在創作上成果豐碩，生活上也有責任感。但是巴赫長子的情形並非如此，他擁有的才華顯然近於父親，而非近於幾個弟弟。楊恩寫道：「威廉·費利德曼身為約翰·瑟巴斯欽·巴赫兒子所感受的壓力超過其他弟弟。」楊恩就跟其他觀察巴赫長子的人一樣，細數了費利德曼的性格缺陷——情緒不穩定、粗魯、愛爭論、死守藝術家的身段，這讓他的名譽也有所受損。而酗酒往往又讓問題更糟。

巴赫的去世似乎更讓費利德曼一蹶不振。他的生涯發展算是頗為耀眼。年輕的費利德曼得到父親之助，在音樂上所打的基礎比弟弟們更扎實。他在萊比錫大學得到法律學位，到了二十二歲已經獲聘為德勒斯登一所教堂的管風琴師（申請信是由父親幫他起草的）。他做事勤快、人脈關係好，業餘對數學也很有興趣。只是德勒斯登對於費利德曼的生涯發展並沒有提供什麼機會，最後他搬到哈勒，擔任管風琴師和樂長的要職。他在德勒斯登的工作同樣是拜父親的影響力之賜。費利德曼受巴赫這個姓氏庇蔭，依賴父親的意見，但他是個非常傑出的音樂家——被認為是全日耳曼最好的管風琴師，尤其擅長即興彈奏。

父親的死對於費利德曼似乎是一大打擊。他接獲死訊之後立即奔赴萊比錫，安葬父親和處理財

產之後，他把同父異母的幼弟約翰・克里斯欽帶到柏林，讓他住在卡爾・菲利浦・艾曼紐家裡。他回到哈勒，因告假太久而遭斥責。這時候，他應該是正在思考下一步。不久他就結了婚，年紀已經四十一歲。

七年戰爭自然阻礙了費利德曼的生涯發展，他和上司的關係不順，不利於升遷，不過他的運道似乎有所好轉。他應徵了達姆城的工作，但是到手的工作卻又錯失了，顯然是他做了什麼不當的舉措。到了一七六四年，他在工作上的失望已經無法容忍，突然辭了工作。這是他做的最後一份規律的工作。四年之後，五十七歲的費利德曼帶著妻女搬到布倫斯威克（Brunswig），開始找新的工作，他的行為變得古怪。他搬到柏林，但是看不出有何理由這麼做＊；他所留下的東西以巴赫的手稿最為珍貴，但他把手稿交給朋友代為賣掉。那些賣掉的手稿大部分都已佚失。

「他越見孤傲，」何姆（Eugene Helm）在敘述費利德曼的生平時寫道，「他不願從別人的角度來看事情，也沒有能力把一件事情從頭做到尾。這位年事漸長的作曲家在柏林住了十年，生活貧困，健康不佳，逐漸遠離現實。」他在一七八四年過世，死於肺炎，留下一貧如洗的妻女。他也留

＊費利德曼在柏林收的學生非常少，但其中包括孟德爾頌的姑婆莎拉・李維（Sara Levy）喜愛音樂，費利德曼初到柏林受她賞識，還獻給她一組賦格曲。公主賞了他一套銀製咖啡壺具和一些金錢，但不久費利德曼就因想把公主的宮廷作曲家趕走而聲名大壞。公主（Princess Amalia）喜愛音樂，費利德曼初到柏林受她賞識，還獻給她一組賦格曲。腓特烈大帝的姊姊阿瑪麗亞

裡，那麼也跟其他留給他的大部分遺物一樣，都已杳無蹤跡了[5]。

下許多作品，其中不乏精采大膽之作，低音聲部結構緻密。如果大提琴組曲真的在費利德曼的手

費利德曼‧巴赫家族的趣聞

費利德曼的故事，倒是有個有趣的補充。他的兩個兒子沒有活到成年，而他的女兒費德麗卡‧

蘇菲亞‧巴赫（Frederica Sophia Bach）的經歷倒是很特別。她在父母過世之後，嫁給一個名叫約

翰‧許密特（Johann Schmidt）的普魯士軍人。結婚當時她三十五歲，不久就生下一個女兒（她和

許密特一共生了兩個女兒）。但是在一八〇二年之後，任何紀錄上都不見費德麗卡的名字，這讓歷

史學者以為她已經過世了。然而在一九八〇年代，研究巴赫的學者發現費德麗卡並非四十出頭就去

世，而是離開了擔任火槍手的丈夫，跟一個來自西里西亞、做布料的許瓦茲舒茲（Schwarzschulz）

跑了，並在一七九八年前後生下女兒卡洛琳娜（Karoline）。關於費德麗卡所知就到此為止。

卡洛琳娜‧許瓦茲舒茲嫁給名叫約翰‧古斯塔夫‧費利德曼（Johann Gustav Friedemann）的織

布商，生了三個兒子。其中的古斯塔夫‧威廉‧費利德曼（Gustav Wilhelm Friedemann）搬到烏克

蘭，當時這裡隸屬俄羅斯，在一八九二年舉家遷往美國。費利德曼‧巴赫家族的這一支在奧克拉荷

馬落腳。

巴赫的長子顯然把一些傳家寶和紀念品給了女兒，這又一代傳一代，輾轉到了美國中西部。老巴赫的六代孫女麗迪亞・保羅・德・夏多（Lydia Paul du Château）得到一只小木箱，裡頭有費利德曼・巴赫的遺物。只可惜我們無從得知其中是否包括大提琴組曲。沃爾夫在一九七〇年代末與麗迪亞取得聯繫，得知這只箱子已在一九五〇年前後、他們搬家到伊利諾州的高地公園（Highland Park）時不見了。

第一尊巴赫雕像在萊比錫落成

巴赫有四個兒子在音樂上表現傑出，其中最不受注意的是年紀第三大的約翰・克里斯多夫・弗里德里希。他學的是法律，在父親健康惡化的那一年放棄了在萊比錫的學業。他開始在布克堡（Bückeburg）的一個宮廷中擔任室內樂團樂手，就此定了下來，以「布克堡巴赫」為人所知。至少和幾個兄弟比起來，他的職業生涯非常平淡，作品也是如此。說來令人失望，布克堡巴赫手上的父親遺物也是不知去向。他在一七九五年去世，遺孀把他手上的手稿都賣掉了。結果他手上的父親遺稿並不多，但是有個例外值得注意：無伴奏小提琴奏鳴曲和組曲在他手上。這份手稿逃過時間的無情蹂躪。如果布克堡巴赫得到小提琴組曲（這有點像大提琴組曲的姊妹作），按理說，他可能也得到了大提琴組曲的手稿[6]。

約翰值得注意還有一個原因。他有個兒子威廉・弗里德里希・恩斯特・巴赫（Wilhelm Friedrich Ernst Bach，名字長得讓人頭昏），是巴赫唯一一個在音樂上表現傑出的孫子[7]。他十八歲那年，父親帶他到漢堡去看望有名的伯父卡爾・菲利浦・艾曼紐，然後又前往倫敦。當時約翰・巴赫的名聲如日中天，他們去感受一下叔叔所享有的榮耀。威廉留在倫敦，住在叔叔家，教學生，登台演奏。

約翰去世之後，他離開英國，開始在歐洲各地巡迴演奏，最後在柏林成為普魯士王后的宮廷樂長和大鍵琴手。

一八四三年，第一尊巴赫的雕像在萊比錫落成時，高齡八十二的威廉從柏林前往萊比錫出席活動，孟德爾頌見到巴赫在世的孫子，既高興又驚訝。兩年之後，威廉去世，標誌了巴赫家族悠久音樂傳統的句點。

就在此時，巴赫大提琴組曲的手稿顯然出現在柏林。

｜庫朗舞曲｜

庫朗舞曲面貌的變化可以比為魚的嬉戲，
遁入水中，不見蹤影，
然後又再次出現在水面。[1]
——埃科什維拉（Jules Écorcheville）

巴赫的妻子在去世將近兩百年之後，兩次成為新聞焦點。一九二五年，一本號稱是巴赫第二任妻子所寫的書在倫敦出版，出版者不詳。「我生活貧困，又為人所遺忘，」《瑪德蓮娜・巴赫紀事》（The Little Chronicle of Magdalena Bach）這麼寫著，「我靠萊比錫的救濟度日，年紀已大——昨天我剛滿五十七歲，只比他去世的時候小八歲而已——如果這是以從未認識、且不曾當他的妻子為代價，我不會是我現在以外的人。」這本書呈現了一個充滿辛酸、忠於歷史，而且非常浪漫的巴赫妻子[2]。

這本書非常成功，再版多次，也翻譯成多種語言。但這是一本偽書，作者是一個名叫梅奈爾（Esther Meynell）的英國作家。即使到了今天，在圖書館裡還能找到這本書，有時還被當成史料加以引用，在巴赫網站的聊天室被當作八卦的材料。

二〇〇六年四月，巴赫的遺孀又上了媒體。世界

各地的報紙報導安娜‧瑪德蓮娜躍上頭條。「學者表示，巴赫的第二任妻子替丈夫捉刀寫曲。」倫敦的《電訊報》（The Telegraph）寫著：

一位花了超過三十年的時間鑽研巴赫作品的學者，在一項研究中表示，以往都認為安娜‧瑪德蓮娜‧巴赫只是替巴赫抄譜，但巴赫一些最受人喜愛的作品其實是她所創作的，其中包括六首大提琴組曲。上週，澳洲達爾文大學（Charles Darwin University）音樂學校教授、同時也是該市交響樂團指揮的賈維斯（Martin Jarvis）教授把他的發現提交給某個巴赫作品討論會之後表示，「有些書得要重寫了。」一些研究巴赫的學者稱這項發現「極為重要」，並將在今年稍晚出版。賈維斯教授來自威爾斯，以警方辦案所用的法醫科技來檢視他相信是安娜‧瑪德蓮娜的筆跡。[3]

安娜‧瑪德蓮娜謄寫手稿之謎

賈維斯告訴媒體，從他最早在倫敦的皇家音樂院研究巴赫的大提琴組曲開始，就發現某些地方有問題。「聽起來手法並不是很純熟，」他說。「像是習作，你得花很多力氣才能讓它聽起來像一首作品。」賈維斯推論安娜‧瑪德蓮娜在做學生的時候寫了這些作品，在巴赫那個時代，女性寫的

作品是不會受到承認的。

賈維斯的理論並沒有獲得巴赫研究的主流太多的支持。但就如英國大提琴家伊瑟利斯（Steven Isserlis）所指出的，「我們沒辦法說這一定不是真的，就像我們也沒辦法證明莎士比亞的一些作品不是安·海瑟薇所寫的，只是我不相信這個理論是當真的。」

不過，大提琴組曲能流傳到今天，這點要感謝安娜·瑪德蓮娜。她在一七二七年到一七三一年之間以巴赫的原稿為本，為一位小提琴家許萬能柏格（Georg Heinrich Ludwig Schwanenberger）謄了一份抄本。過了近三百年後，一般所稱的「安娜·瑪德蓮娜手稿」仍然是我們所擁有最接近巴赫原稿的抄本。

許萬能柏格在一七二〇年代末跟巴赫學過，後來成了布倫斯威克—沃芬布特（Brunswick-Wolfenbüttel）宮廷的室內樂手。巴赫的鍵盤組曲是他居間售出的，他也是巴赫女兒蕾琴娜·蘇珊娜的教父。大提琴組曲手稿的扉頁是許萬能柏格所寫的。他巨細靡遺，提到巴赫夫婦，說明了他和巴赫一家來往密切。手稿的扉頁以法文書寫，「無低音伴和的獨奏大提琴，由萊比錫樂長兼音樂指導所作／由巴赫夫人所謄寫。」*

———

* Violoncello Solo Senza Basso composée par Sr. J.S. Bach, Maître de la Chapelle et Directeur de la Musique a Leipsic / écrite par Madame Bachen Son Epouse.

許萬能柏格於一七七四年去世之後，大提琴組曲不知怎地和收在同一冊裡頭的小提琴作品分開了；中間經過幾次轉手，最後到了第一位替巴赫作傳的佛克爾手裡。佛克爾在一八一八年去世之後，手稿流到大收藏家波耶浩手裡。波耶浩死後，把手稿捐給柏林的普魯士皇家圖書館，安娜·瑪德蓮娜手稿也在其中。[4] 手稿是在一八四一年編入館藏，但為人所忽略遺忘。

安娜·瑪德蓮娜的字，線條起伏流暢，外形協調，音符的符幹和橫線優美，和巴赫的字很像，所以學者長久以來都以為手稿出自巴赫之手。直到一八七三年，巴赫傳記作家史皮塔才發現手稿是安娜·瑪德蓮娜的字。

誰在執行巴赫的祕密指示？

卡薩爾斯在一八九〇年所發現的樂譜就此改變了大提琴組曲的歷史。他所發現的版本其實是安娜·瑪德蓮娜手稿，由葛魯茲馬赫（Friedrich Wilhelm Ludwig Grützmacher）所編輯、出版[5]。

葛魯茲馬赫是德國大提琴家，留著大鬍子，舉止堅定，他視編輯偉大作品為己任，彷彿逝世已久的作曲家給了他祕密指示似的。他處理安娜·瑪德蓮娜的手稿相當隨意，有時還加上和弦、裝飾音和技巧困難的段落。曾有一次，一家重要的出版社拒絕了他的改編曲，他非常生氣，在一封信中加以駁斥：

有些大師，像是舒曼和孟德爾頌，從來不會費事把所有的指示和必要的細微差別寫下來……我主要的目的是要確定這些大師在想什麼，並把他們可能指示的都記下來……我覺得我比其他人更有權利這麼做。

某方面來說，葛魯茲馬赫是在執行巴赫的祕密指示。古典音樂始終有個傳統：某甲是某乙的學生，某乙又是某丙的學生，而這位某丙又剛好是比方說貝多芬或李斯特的學生。以葛魯茲馬赫的情況來說，他的大提琴老師是德雷斯勒（Karl Drechsler），德雷斯勒曾受教於多曹爾（Justus Johann Friedrich Dorzauer），而多曹爾是魯廷格（Ruttinger）的學生，而魯廷格被巴赫的學生基特爾（Johann Christian Kittel）教過。基特爾跟巴赫從一七四八年上課到一七五○年，算是巴赫晚年的學生[6]。

但基特爾是管風琴師，並非大提琴家。而到了一八六六年葛魯茲馬赫版的樂譜問世時，拉奏的方式已經有了很大的改變。葛魯茲馬赫的途徑雖然放肆，卻影響了一位大提琴家至深。最近一篇佛羅里達州立大學的博士論文提了這樣的問題：「卡薩爾斯十三歲的眼睛會不會受到葛魯茲馬赫富有表現力的力度記號和過時的編輯註記所影響？」諾柏爾（Bradley James Knobel）揣想，要是卡薩爾斯發現的不是那麼雕琢而主觀的版本，歷史的發展會有所不同嗎？「從卡薩爾斯的演奏和葛魯茲馬赫的標記可以看到，兩者至少有一點是一致的：他們都認為大提琴組曲是富有表現力的音樂，能直接向聽眾做訴求，」諾柏爾寫道。「在向一般聽眾呈現大提琴組曲的過程上，葛魯茲馬赫的版本代

表跨出了清楚的一步，而卡薩爾斯則代表夢想的實現。」

安娜·瑪德蓮娜也有一些功勞。她的手稿有一些弓法的錯誤——她不拉大提琴，所以沒辦法糾正謬誤或是對弦樂技巧有所警覺。這些錯誤在這些年來導致許多人攻擊她的手稿配不上巴赫。其他替她辯護的人則說她因為只顧巴赫的原稿，所以忽略掉了。但不能否認的是她的手稿有點隨便，在很多音樂細節上沒有統一，以致從葛魯茲馬赫到卡薩爾斯的大提琴家都得加上他們個人的標記，倒不失為一件好事。安娜·瑪德蓮娜忠實謄寫了大提琴組曲已經佚失的原稿，因而把這三十六段音樂放入時空膠囊，讓未來的聽眾擁有一部色調深沉的西方音樂傑作。

｜薩拉邦德舞曲｜

他覺得他的弦樂器有所欠缺，

於是發明並設法製作了一件介乎小提琴與大提琴之間的樂器，以供所需，

名之為「五弦大提琴」：他為它寫了一首組曲。[1]

——梅奈爾《瑪德蓮娜·巴赫紀事》

有了安娜·瑪德蓮娜手稿，我們知道巴赫想寫出什麼音，但我們所不知道的是他想用什麼樂器演奏。這話聽起來有點像在搬弄是非，不過世界上最偉大的大提琴作品可能不是為大提琴所寫的。

費解之處在於第六號大提琴組曲，安娜·瑪德蓮娜在手稿中註明要用五弦的樂器，這對大提琴來說很不尋常。根據具有權威地位的貝倫萊特版大提琴組曲，樂器種類未明，是「一個至今仍未解決的學術問題」[2]。

巴赫的傳記作家早就提出一個理論，理應解決了這個謎：作曲家其實為第六號組曲發明了一種所謂「五弦大提琴」（viola pomposa）的樂器。不過這個說法似乎有些牽強，巴赫會做很多事情，而就我們所知他並不會製造樂器。他可能是跟小提琴製琴師一起構想了一把五弦大提琴，但可能性不大，尤其是在巴赫當時已經有了小型大提琴（violoncello piccolo）這

種樂器了。

小型大提琴的大小與小提琴相仿，在巴赫那個時代持琴也是保持琴身水平，但是音高調得跟大提琴差不多，有肩帶斜背，類似吉他。巴赫寫過幾部清唱劇特別標明要用小型大提琴，不過是由小提琴手、而非大提琴手來拉奏＊。

大提琴是放在肩膀上拉奏的!?

一七〇〇年前後的弦樂器史相當複雜：樂器形貌各異，其中有許多不復留存，也不斷有新發明的樂器風行一時。即使在大提琴家族裡，樂器的大小、弦的數量、調音的方式也都有很大的差異。

有些歸類為大提琴的樂器是「放在肩上」（da spalla）拉奏，其他的則是「用腿夾」（da gamba），就跟現代大提琴一樣。在此且舉一個證據，莫札特的父親李奧波德（Leopold）在一七五〇年代出版了一本討論小提琴技法的書，就提到腿夾提琴是夾在兩腿之間拉奏，還說「今天就連大提琴也是如此拉奏」³——這說明了大提琴之前並不是這麼拉的。這支持了一個觀點：在歷史上，大提琴確是放在肩膀上拉奏的。

小型大提琴在巴赫死後就告絕跡，但是有些二十八世紀的樂器還留存到今天，有些則把琴頸改小，變成給小孩拉的樂器。在布魯塞爾的博物館有一把；還有一把是巴赫的朋友霍夫曼所製，但是

在二次大戰期間佚失；最近在南非又出現了一把。

有一位小提琴製琴師試圖讓佚失的樂器重現世間。俄羅斯移民巴迪亞洛夫（Dmitry Badiarov）拉奏並製作小型大提琴，我到他在布魯塞爾外緣的小公寓，他為小型大提琴所做的解釋令人信服。

巴迪亞洛夫三十五歲，容貌鮮明，一雙如狼一般的藍灰色眼睛引人側目，顴骨高聳，薄薄的鬢角延伸到下巴，黑色的長髮在腦後綁了一條馬尾。他的長相瘦削，動作緩慢輕柔，眼神熾熱流露著信念──整個人像是一個在絕食的政治犯。

巴迪亞洛夫急著表達他的看法：巴赫不只是在寫第六號組曲的時候想到小型大提琴，而是整部組曲都是為這件樂器寫的──第六號組曲是為五弦小型大提琴所寫，其他五首則是寫給四弦小型大提琴（這件樂器在十八世紀初有四弦和五弦兩種形態）。對巴迪亞洛夫而言，大部分大提琴家拉起大提琴組曲少了一種微妙而私密的特質。「我覺得有些東西我在音樂裡看不到，」他告訴我，「這種東西我知道巴赫作品裡頭有。」他在小型大提琴身上發現了少掉的東西。

巴迪亞洛夫畢業於國立聖彼得堡音樂院（St. Petersburg State Conservatory）和布魯塞爾皇家音樂院（Brussels Royal Conservatory），無意中發現了他的弦樂理論。他在布魯塞爾曾跟過古樂運動先

*巴赫的清唱劇相當好聽，大部分是一七二四年和一七二五年寫於萊比錫。這為第六號大提琴組曲的創作提供了參考時間點──是在一七二〇年之後創作，以往也都認為六首組曲是在此時創作的。

鋒、著名的巴洛克小提琴家西吉斯瓦・庫宜肯（Sigiswald Kuijken），他在幾年前曾請巴迪亞洛夫製作一把小型大提琴。巴迪亞洛夫越是研究這件樂器，越是相信巴赫大提琴組曲其實是小型大提琴組曲。在他這邊有一個無須爭辯的事實：安娜・瑪德蓮娜手稿並沒有明指是寫給什麼樂器*。在第六號組曲前奏曲上頭，安娜・瑪德蓮娜並未要求用不同的樂器，只寫了「給五弦」（à cinq cordes）。

巴赫用「小型大提琴」拉奏組曲

「巴赫最後一首組曲是寫給不同的樂器，」巴迪亞洛夫說，「讓我覺得很奇怪，因為一套作品寫到最後一首組曲，才給不同的樂器演奏，巴赫沒這麼做過，他同時的作曲家也沒這麼做過。」這種看法有其意義。為什麼巴赫突然改弦易轍，最後一首組曲改用不同的樂器？

有個說法是，可能是他想以更豐富的聲響（多了一根弦讓他有了更多的可能性），讓最後一首組曲充分運用，而就指法的快速來說，的確勝過其他組曲一籌。但是對巴迪亞洛夫來說，較小的樂器有著更細緻的力度變化，尤其是音量轉弱時，比大提琴的音色更細膩，反應也更快。「這音樂是為這件樂器所寫的，」他說，「契合的程度實在驚人。」

巴迪亞洛夫為了說明他的觀點，把小型大提琴套在肩膀上，一條帶子纏繞著琴的尾端，琥珀色的琴身以四十五度的俯角指向地面。當他拉奏第一號組曲前奏曲開頭的起伏樂句時，聽來輕快，令

人耳目一新，每個音的處理細微而精確——聽來不像小提琴那麼刺耳，也不像大提琴那麼宏闊[4]。

不管巴赫是不是打算用這種樂器來拉奏大提琴組曲，我都被一個新想法所震驚：巴赫就是用這種樂器來拉奏這組曲。我們已經知道巴赫個人喜好中提琴。小型大提琴的體型接近中提琴，音域也差不多。如果把它的音調成像大提琴，巴赫就可以在小型大提琴上拉奏大提琴組曲——不管他怎麼稱呼這件樂器。作曲大師不只是在心中構想這些音樂，彷如設計艱澀的數學公式一樣，而是在他可以摸得到的樂器上把組曲拉奏出來。我想像他會喜歡這些發自內心的聲音，喜歡堅實的樂譜，放下羽毛筆，在樂器上摸索困難的段落。當一首組曲完成之後，他可以拿起小型大提琴，像吉他一樣套在肩膀上，把音樂拉奏出來。

＊安娜・瑪德蓮娜手稿的封面倒是提到大提琴——「獨奏大提琴」（violoncello solo），但咸信這是許萬能柏格所寫的。

嘉禾舞曲

它的旋律如此難忘，
幾乎可與流行名曲相比了。[1]
——梅勒斯《巴赫與上帝之舞》
（Wilfred Mellers, *Bach and The Dance of God*）

巴赫或許已經寫了理想的音樂，超越任何樂器的聲響，但是這六首組曲很適合用大提琴表現，所以大提琴組曲才為人所知。很難想像魯特琴演奏家讓大提琴組曲同樣有魅力，並成為音樂史上最成功的作品之一。木琴、吉他或薩克斯風也都能充分表現這部組曲，但還是沒有大提琴的獨特音色，也沒有它轟然如雷鳴、虔然如禱告的力道。

這是充滿激情的音樂，而充滿激情的樂器有助於凸顯之。卡薩爾斯為這個被認為枯槁而精確的音樂提供了人性的因素，使之大為不同。卡薩爾斯的父親本來希望他當木匠，要是他也做了木匠，大提琴組曲又會有一番什麼樣的命運嗎？我們應該不可能以同樣的方式聽到這部作品。

卡薩爾斯以大提琴成名，他在晚年超越了這件樂器的聲響，轉而從事指揮、作曲，鼓吹世界和平。但是，大提琴組曲仍然是他每天都做的靜思和音樂崇

拜。他讓這音樂在全球各地的音樂廳中響起，而這音樂又回過頭來給了他政治的舞台。

卡薩爾斯受邀參加白宮國宴

一九六一年十一月十三日，卡薩爾斯得到與美國總統私下會談四十五分鐘的機會。卡薩爾斯從一九六○年美國總統大選之後就很欣賞甘迺迪總統，他支持民主黨，認為這個政黨最有能力把全世界從獨裁統治中拯救出來。甘迺迪勝選後，雙方禮尚往來，通了幾封信，卡薩爾斯敦促甘迺迪政府結束與西班牙佛朗哥政權的關係。

白宮在次年致凶卡薩爾斯，邀請他到白宮參加國宴，這讓卡薩爾斯左右為難。他若同意在美國演奏，會被視為他反對佛朗哥政權的立場已有軟化。最後找到了兩全的解決之道——白宮的活動是為了款待波多黎各總督。卡薩爾斯將與朋友施耐德和霍洛佐夫斯基一同登台。

到了白宮音樂會當天，卡薩爾斯與甘迺迪總統私下會談，討論了許多話題，包括卡薩爾斯上一次在白宮演出，那是五十七年前老羅斯福總統在位期間。關於西班牙問題，甘迺迪表示身為總統，有些政策或許他個人並不喜歡，卻必須持續推動，不過也說他致力於提升全球的自由。「您說得對，」卡薩爾斯記得甘迺迪告訴他，「但您曉得，總統不是想做什麼就可以做什麼。」這位年輕領袖的坦率和理想主義讓他留下深刻的印象。

在音樂會開始之前，甘迺迪向在場的兩百多位外交官、大指揮家、音樂評論家和華盛頓圈內人士發表簡短談話：「藝術家的作品，都是人類自由的象徵，而沒有一位作曲家比帕布羅‧卡薩爾斯更能豐富這自由。」獨奏會在東廂舉行，中間放了一架裝飾華麗的史坦威鋼琴，讓卡薩爾斯想起最近為妻子買的敞篷凱迪拉克。幾位音樂家開始演奏孟德爾頌、舒曼、庫普蘭的作品，然後是卡薩爾斯的《百鳥之歌》[2]。

這是個讓人想起十八世紀的夜晚──《時代》雜誌報導，讓人想起海頓或卡爾‧菲利浦‧艾曼紐受王侯之命而做的演奏。但是，一九六○年代的卡薩爾斯比任何宮廷樂師都能廣泛傳播。音樂會由NBC和ABC轉播，新聞媒體爭相報導，哥倫比亞唱片公司負責錄音。

高齡超級巨星穿梭歐美兩洲演奏

處處可見這位高齡超級巨星的身影。幾年後，《紐約時報》登了一篇小傳，標題是「卡薩爾斯年高八十九，穿梭歐美兩洲演奏忙」。這篇文章描述他最近「鼓吹和平」，從波多黎各到美國的水牛城，從庇里牛斯山到義大利的佩魯吉亞‧從佛蒙特鄉下的音樂節，到法國南部九世紀的修道院。

有些樂評家老是批評卡薩爾斯在六○年代中發行的《布蘭登堡協奏曲》所做的「過於浪漫的扭曲」，他並不為這些攻擊所動搖，會大力為自己辯護，搖著食指說道，「我是第一個向日耳曼學派

純粹主義者挑戰的人，他們要的是抽象而智性的巴赫。既然少數樂評家不想再讓音樂充滿人性，我也就一無所懼了。」

他到了九十歲都還是不屈不撓。一九六七年，波多黎各卡薩爾斯音樂節排練期間，他以「充滿活力的敲打與喊叫耐心帶著樂團」。他要求「色調更豐富，更有張力，速度更快」。他告訴年輕音樂家「動多一點」。《紐約時報》的亨利‧雷蒙（Henry Raymont）寫道，當卡薩爾斯帶領著樂團大步走過華格納《崔斯坦與伊索德》時，他退出舞台，眼中充滿淚水，顯然透著死意的音樂，其強大的張力讓他深受震撼。

關於卡薩爾斯的健康狀況當然有傳言。他才剛動了前列腺手術，心絞痛、憩室炎、手腳的關節炎也不時發作。但他仍然精神奕奕，在波多黎各的一次排練就花上三小時。他出門都帶著氧氣筒，雖然用到的人通常都不是年老的大師，而是在音樂會上情緒受不了的年長女士。

音樂似乎決定了卡薩爾斯的健康。他一天的日子從早上八點左右開始，瑪爾塔幫他穿衣，然後就到客廳。他的呼吸似乎吃力，步履也蹣跚，駝背嚴重，頭向前伸著。但他直接走到鋼琴前。「他自己調整鋼琴椅子不無困難，」作家暨和平運動人士庫欣斯（Norman Cousins）寫道，「然後費力舉起他那腫脹、蜷曲的手指，懸在鍵盤上方。」

緊接著，奇蹟出現了：「他的手指緩緩解開，放在鍵盤上，有如朝著陽光伸展的葉芽。他的背挺直，似乎能更自由地呼吸。」他每天早上彈的都是《平均律鍵盤曲集》。他告訴庫辛斯，巴赫觸

動他「這裡」，他把手放在心上。彈完琴，他的人好像變得更直更高，而蹣跚的步履也不見了[3]。

在海灘上散步之後用早餐。吃過午餐，午睡片刻，在拉巴赫大提琴組曲時，又有同樣的生理變化。卡薩爾斯每天拉的組曲都不同——星期一開始拉第一號，星期二第二號，依此類推，星期六拉困難的第六號組曲，星期日也拉這一首。最後這首組曲，總是讓他想起在晴朗星期天早上萬鐘齊鳴的巨大教堂[4]。

他仍然保有當年在巴塞隆納發現的大提琴組曲樂譜，已經破損，邊緣泛黃，糊上紙和膠帶，但裝訂已經散落。他有時會把譜拿到面前，聞一聞紙的味道，堅稱還是有一八九〇年那個下午巴塞隆納的港口和音樂店的霉味。

不要只給我音符——要給我音符的意義！

一九七三年九月，卡薩爾斯在以色列指揮節慶青年管弦樂團（Festival Youth Orchestra），曲目是莫札特的交響曲。雖然天氣炎熱，長途舟車勞頓，偶爾還要用到輪椅，但他表現出驚人的活力。高齡九十六的大師與樂團排練時，一個樂句重複了十幾次，要求更具表現力。「譜上沒有標記，這不重要，」他告訴年輕樂手。「沒記在譜上的事情有上千件！不要只給我音符——要給我音符的意義！」[5]

卡薩爾斯自從事職業生涯以來，巡迴演出時都會在旅館房間聽年輕樂手拉大提琴。在耶路撒冷，有人力薦他聽聽一個叫做麥斯基的年輕俄國人拉奏。這個俄羅斯人拉了巴赫的第二號組曲。卡薩爾斯「非常有活力，後來我們談了很久」，麥斯基悠然憶及往事。然而大師對麥斯基的演奏很有意見。每說幾個字就會暫停一會兒，他說，「當然，我不認為你做的跟巴赫有任何關聯。」

「我已經準備好舉槍自盡了，」麥斯基回憶。但是卡薩爾斯補了一句，「不過，你的拉奏極有信心，聽起來仍然很有說服力。」

卡薩爾斯在離開以色列之前，受邀與總理梅爾夫人共進午餐，她的兒子曾跟卡薩爾斯學過琴。飯後，他表示想拉琴，於是拿出樂器，第五號組曲的薩拉邦德舞曲流瀉而出，這段莊嚴的音樂運用了色彩和留白，創造出永恆的音樂。一曲既畢，梅爾夫人一時為之語塞，噙著淚水擁抱了卡薩爾斯。這是卡薩爾斯最後一次公開拉奏大提琴組曲。

世界知名大提琴巨星殞落

該月稍晚，卡薩爾斯回到波多黎各，把他好強的個性用在打牌上頭。他移居島上之後，開始認真參與消遣活動；打牌已然成為他在朋友陪伴下最喜歡從事的消遣方式。他和牌友隔一陣會彼此取樂，頒發「牌戲研究」榮譽博士學位。不過，卡薩爾斯可是認真看待打牌——寸步不讓，只喜歡

贏，不喜歡輸。

有天晚上，卡薩爾斯在朋友路易斯·庫耶托·柯爾（Luis Cueto Coll）夫婦家中，吃完晚餐之後打牌，打到一半突然感到不適。「我大概不能再打了，」他說。「也許我吃太多了。」他們請了大夫過來，結果卡薩爾斯是心臟病發作，但他沒去住院，而是在朋友家裡休養了好幾天。「他討厭醫院，」瑪爾塔記得，「不，不，他想留在家裡。」

他回家的時候，身體還沒好到可以拉大提琴和早上在海灘上散步。過沒多久，他半夜因呼吸困難而驚醒，瑪爾塔叫了救護車。這趟路途顛簸，九十六歲的病人坐在前座，以保護背部，並向瑪爾塔抱怨跟在車子後面的「瘋子」會把他們都殺掉。

在醫院裡，他的狀況似乎穩定了下來。他與來訪的客人聊天，也持續關注中東的戰事。但是十天後，他發生嚴重的肺栓塞。意識的光芒──他記憶中在聖薩爾瓦多海邊照在他身上的陽光──逐漸黯去。

「或許我沒很多人所想的那麼虔誠，」有一次他告訴雜誌記者。「但我認為，如果你對於自己是什麼有所察覺，你終會發現上帝。我醒來時發現了祂。我馬上到海邊，無論是最細微或最碩大的東西，處處都見著上帝。我在色彩、圖案和形式中都看到上帝。」

朋友帶來錄音機和耳機，這樣他就能聽到一些巴赫的《布蘭登堡協奏曲》第一號。他失去意識後沒多久，埃及和以色列接受聯合國提出的休戰協定，他在此時去世。

持續流傳的遺緒──巴赫《無伴奏大提琴組曲》

卡薩爾斯的遺體暫厝波多黎各的國會大廈，銅鉛棺覆蓋了加泰隆尼亞和波多黎各的國旗，數千人列隊向這位世界知名的大提琴家致敬。靈柩緩緩抬下國會大廈的階梯，波多黎各交響樂團演奏貝多芬《英雄》的葬禮進行曲，靈車駛往聖母教堂；十六年前，卡薩爾斯和瑪爾塔在此成婚。所經之處，群眾聚集，國旗降半旗，警察敬禮，工人脫帽，路上的汽車停駛，車上乘客默哀致敬。

在教堂裡舉行簡單的安魂彌撒之後，播放卡薩爾斯生前錄製的〈百鳥之歌〉，這首加泰隆尼亞的古搖籃曲經過他的改編，已經成了對和平的籲求。卡薩爾斯安葬在附近的波多黎各紀念公墓，離海並不遠[6]。

但這只是暫厝之地。只要政治情勢允許，卡薩爾斯一直希望能歸葬故土。而這取決於佛朗哥的死期，以及加泰隆尼亞何時恢復民主。佛朗哥在一九七五年去世，但是又過了四年才舉行大選，加泰隆尼亞經過全民公投之後成為自治區。卡薩爾斯遺骨返鄉的條件俱足，西班牙領事在波多黎各舉行封棺儀式之後，瑪爾塔伴著卡薩爾斯遺骨回到西班牙。

卡薩爾斯在被迫離開西班牙四十年之後，安葬在本德雷爾郊區的一處小墓園。不遠處有一方橄欖樹林，再往地中海濱走去，設了一座優雅的博物館，存放他在聖薩爾瓦多的記憶與遺物。

大提琴家羅斯托波維奇深知流亡之苦，他在一九七六年卡薩爾斯百歲冥誕時，在聖薩爾瓦多別

墅拉了三首大提琴組曲，西班牙王后也在場欣賞。此時已有一套西班牙郵票、一條巴塞隆納的街道、一條濱海公路、聯合國的一尊半身銅像，還有普拉德斯和波多黎各的音樂節，都以他的名字命名。卡薩爾斯的墓碑可以刻的偉大成就很多，但他流傳最久的遺緒應屬巴赫的《無伴奏大提琴組曲》，如果墓碑還有空間的話，應該把每一首組曲的最後一個音刻在上頭。

| 吉格舞曲 |

我在布魯塞爾的時候，從一家音樂商店拿了張名片。之所以拿那張名片，是因為它廣告上的是一家叫做「前奏曲」的樂譜店。這個名字當然讓我想起大提琴組曲。它似乎值得一去，某日下午便出門去找這家店。

結果我走了很長的一段路，街道兩旁盡是有百年歷史「新藝術風格」（art nouveau）的漂亮房子，最後才走到這家店，一棟極為簡單而古怪的房子，後面有個老人抽著菸斗，旁邊有隻黑狗在打盹。店裡頭有幾個二手乙烯箱，幾面書架的書，一個展示櫃，放著幾台調音器、節拍器，牆上掛著幾把吉他。

很難想像「前奏曲」櫃檯的收銀機曾經響過。有一面牆是金屬貨架，放的全是有霉味的陳年舊貨。一堆堆的樂譜按樂器分類，以手寫的膠帶來標示。大部分是鋼琴和小提琴的樂譜，大提琴譜只有兩小落而已。我開始瀏覽翻看：是杜波特、多曹爾等人的作

品，扉頁有著誇張的花飾，都是古時候大提琴的教本，可以追溯到卡薩爾斯幼年學琴的時候。

在上面的角落有一本冊子，印著燙金的押花字母 L.W.，還有白色的標籤，以潦草的字跡寫著

《杜波特練習曲及巴赫組曲》（Exercises de Duport & Suites de Bach）。我翻著這本樂譜，如受雷擊：

這是葛魯茲馬赫版！卡薩爾斯一八九○年在巴塞隆納發現的也是同樣的版本，也是在一間滿是霉味

的二手音樂商店。這一版樂譜根據的是巴赫妻子安娜‧瑪德蓮娜的手稿。我很喜歡優雅的扉頁，紅

色的外框線條柔和，其間飾以仙子、少女和豎琴，是在萊比錫印的。

收銀機響起，結帳六歐元。我總是在心裡想像，這是卡薩爾斯初逢大提琴的場景，而我就這麼

一頭撞入這部作品。

發現巴赫手稿被拿來墊果樹？

在我追尋大提琴的過程中，發現葛魯茲馬赫版的樂譜令我驚喜萬分，但這並不是一個震驚巴赫

研究學界的大發現。讓我百思不得其解的還是巴赫那已經佚失的手稿——這也讓我第一次想到，在

這些組曲的背後是有故事的。巴赫的《聖馬太受難曲》、《布蘭登堡協奏曲》、《賦格的藝術》、

《平均律鍵盤曲集》、《郭德堡變奏曲》、清唱劇、獨奏小提琴組曲，還有許多作品的親筆手稿都

留存下來。那麼大提琴組曲的手稿怎麼會滑落歷史的裂隙呢？我老以為答案會自動顯現，或是在我

寫完此書之前會在哪裡被發現。我想像自己參加了倫敦蘇富比一場拍賣會，一個寫巴赫大提琴組曲

背後曲折的故事，能如此結束的話，夫復何求？

這是做白日夢，或許吧。但是一瞥巴赫作品是如何被發現的，又令人覺得這是可能的。巴赫的

作品重見天日最早的記載之一是在一八七九年，當時倫敦的《電訊報》登了一篇名為〈舊箱子中發

現巴赫手稿　拿來墊果樹〉的文章。顯然有一位名叫羅伯・法蘭茲（Robert Franz）的作曲家到薩克

森的鄉下人家，注意到用來固定水果和盆栽的木樁，外頭包了樂譜。「在這用來墊東西的紙上，他

認出巴赫著名的筆跡，」報導寫道，「讓他喜出望外，但也驚駭莫名！」園丁告訴他，有一口裝滿

樂譜的舊箱子，拿來種花很好用。結果，巴赫許多佚失已久的「音樂瑰寶」就慢慢被發現了。可惜

哪，也有所損失，因為「雨雪浸漬，以致把一位曠世大師所寫最尊貴的音樂從『紙墊』上洗去」。

但是之後報紙上就沒再提了，顯示這個發現很可能查無此事。

但巴赫的手稿時有突然出現的情事，有時候出現在沒人想到的地方。一則流傳已久的故事說，

孟德爾頌的老師柴爾特是在乳酪店發現《聖馬太受難曲》的樂譜被用來當作包裝紙。專門蒐尋巴赫

手稿的波耶浩說他一八一四年在聖彼得堡的一家奶油店發現無伴奏小提琴組曲，居然也是如出一

轍，手稿被拿來當包裝紙。

這些敘述似乎都誇大其實，卻都沒有以下這個故事來得離奇：一九七一年，巴赫一部清唱劇的

長笛原譜在紐約華特街（Water Street）附近的建築工地被發現。當時下曼哈頓有個喜愛音樂的行人

注意到一堆瓦礫中露出一張樂譜。傳記作家蓋克（Martin Geck）寫道，這個機警的路人得到「附近工人的允許，不僅拿走樂譜，還把整堆瓦礫都帶走」[2]！

其他巴赫的重要瑰寶也出現在遙遠的他方。巴赫最具個人意味的信，是十九世紀傳記作家史皮塔在莫斯科的國家檔案館查到的；巴赫個人所用的卡洛夫（Calov）版聖經，上頭有他的親筆註記，結果出現在聖路易市的一所神學院，沒人知道它是怎麼來的；留存至今最可信的巴赫肖像，目前是在紐澤西州，還是在二次大戰之後才出現的。

許多巴赫的手稿在二戰期間不知去向，有些還有待重新發現。普魯士國家圖書館是一棟巴洛克風格的建築物，坐落在菩提樹大道（Unter den Linden）上，藏有數量相當多的巴赫手稿。一九四一年，圖書館在英國空襲中被炸彈擊中，損失不大（戰爭打到後來才變成斷垣殘壁的），但是館方大為震驚，趕緊採取行動。他們擬定縝密計畫，把珍貴館藏移到城堡、修道院、礦坑和其他一般不會用到的儲存空間。

循線追蹤在戰火中散佚的音樂珍寶

事情並不總是順利進行。比方說，一名柏林圖書館員要把《布蘭登堡協奏曲》的原稿帶上火車，送往一處普魯士城堡時遇到空襲。他把手稿藏在大衣底下，躲進森林找掩護。要不是有那麼多

人被懷有類似熱誠的納粹整肅的話，這個故事會更動人（這位圖書館員後來用一架鄉下的管風琴彈巴赫的賦格曲，安撫憤怒的俄國士兵。音樂跟「希特勒無關」，他告訴士兵）。

安娜‧瑪德蓮娜手稿也捲入戰火之中。普魯士國家圖書館為了存放音樂手稿，用了二十九個疏散點，其中一個是靠近符騰堡（Württemberg）的波艾隆（Beuron）本篤會修道院，一共送了兩百五十箱手稿過去，安娜‧瑪達蓮娜手稿也在裡頭。其他一道送去的手稿也是赫赫有名：包括五十份貝多芬的樂譜、八十三份莫札特作品、二十份舒伯特作品，還有全世界最昂貴的書──古騰堡聖經的羊皮紙抄本。這批手稿裡頭還有巴赫的作品，像是《聖馬太受難曲》、《B小調彌撒》、《無伴奏小提琴奏鳴曲與組曲》、《安娜‧瑪德蓮娜鍵盤小曲集》，以及多部清唱劇。

二戰結束之後，波艾隆修道院成了法國占領區。一九四七年，手稿移送到杜賓根（Tübingen），安娜‧瑪德蓮娜手稿存放在大學圖書館。兩德統一之後，手稿又進了柏林的德國國家圖書館，放在保全措施嚴密的庫房，編號為「音樂手稿　巴赫 P 二六九」（Mus. ms. Bach P269）。這份手稿並不寂寞；所有已知的巴赫手稿，這座圖書館藏了大約八成[3]。

自戰爭期間以來，被發現的巴赫手稿種類繁多，其中包括在一九四〇年代散佚的手稿。二戰期間，納粹把卡爾‧菲利浦‧艾曼紐‧巴赫的手稿藏起來，後來被蘇聯紅軍擄獲，下落不明，著名的巴赫學者沃爾夫循線追蹤，一九九九年在烏克蘭中央檔案局找到這批珍寶，其中還包括一些巴赫的作品。二十四年前，沃爾夫在判定《郭德堡變奏曲》時，扮演了關鍵角色；還替一位史特拉斯堡音

樂院教授鑑定了十四首（這又是巴赫的數字）先前所不知的卡農曲[4]。

到了二〇〇五年，學者又發現了「鞋盒詠嘆調」，這是巴赫為威瑪的威廉‧恩斯特公爵所寫的生日禮物（後來把巴赫關進牢裡的就是他）。鞋盒裡有手稿，還有幾首詩，是為了慶祝公爵一七一三年的生日。鞋盒本來放在威瑪圖書館，移出一年之後，圖書館遭逢祝融之災，手稿免於一劫[5]。

還有更多的大提琴組曲手稿重見天日。俄國大提琴家、學者馬克維奇發現了兩份手稿。「長久以來，我就在尋覓最可靠的文獻，」他表示，「有幸在德國馬克維奇找到兩份手抄本，是由兩位熱愛巴赫音樂的人所抄，在過去超過一個世紀以來，未受音樂學者的注意。」

其中一份手稿的抄寫人不詳，本來屬於一個名叫衛斯特法爾（Westphal）的漢堡管風琴師兼音樂商人所有。另一份手稿大約成於一七二六年左右，有個來自日耳曼小鎮葛雷芬羅達（Gräfenroda）的年輕管風琴師做了一份抄本，但是並不完整。這位管風琴師名叫克爾納（Johann Peter Kellner）[6]，當時以精湛的管風琴藝、教學和創作聞名，今天只因他抄寫巴赫手稿而為人所知[*]。

手稿可能正在分解，祕密也正在消融

不過安娜‧瑪德蓮娜手稿是直接謄自巴赫的原稿，所以還是最具權威的版本。至於巴赫親筆原稿，仍然無跡可循；我依舊希望它有一天會現身。然而就算現身，也不會造成太大的改變。詮釋大

提琴組曲的手法形形色色，從古樂器到爵士樂、乃至非洲風，還有各種樂器的不同版本，這意味著許多東西已經被重構了。

說不定會出現新的證據，證明這些組曲是巴赫為其他樂器，比方說小型大提琴或魯特琴所寫的。說不定還有第七號組曲，不過從當時習以六首一組來出版的慣例，這種可能性微乎其微。音樂可能在一些小地方有所不同，但由於原稿抄本流傳了下來，所以不太可能會有太大的出入（弓法、力度、裝飾音或有所不同，但音符是不變的）。

所以原稿不見得非得被發現不可。但是追尋的過程、背後的明察暗訪，說不定手稿懷著祕密，藏在鹽礦礦坑或是一處破敗的德國城堡，想到這些就已讓人心神蕩漾了。

事情還不止於此。許多巴赫的原稿都在慢慢崩解，因為他用的墨水含鐵，酸性很強，紙張受到腐蝕，音符都鏤空，譜紙上一個洞一個洞的，好像瑞士乳酪。德國國家圖書館裡有半數的巴赫手稿嚴重受損。館方發展了修補技術，把受損的手稿拆開，植入鹼性材質，以中和酸性墨水。但是這套技術非常昂貴，圖書館得努力募款來進行[7]。

―――――

*大提琴組曲的樂譜是怎麼到克爾納手中的仍不清楚。究竟是他認識巴赫，或者他是巴赫的學生，甚至兩人是否認識，我們都不曉得。為何他想擁有非他本行的樂譜，也不得而知。這份手稿有一處值得注意，它是要給「低音提琴」（Viola de Basso）拉奏的，這種樂器可能形似中提琴，以手臂持樂器，與小型大提琴持法相近。

所以如果巴赫大提琴組曲的手稿還在某處有待被發現的話，它也很可能正在分解，祕密也正在消融，迫使大提琴家、魯特琴家或小型大提琴演奏家，甚至聽眾自己去想辦法。

隨著許多有關巴赫的祕密逐漸揭開，隨著處理音樂的新手法被開發出來，從大提琴組曲所提煉出來的故事，面貌也將大不相同。就音樂而言，大提琴組曲未來的成功取決於生存技巧。如果過去的經驗可以參考的話，這部作品占有很大的優勢；經得起考驗，歷久彌新的特質已經深入音樂的肌理。

最後一首吉格舞曲，這第三十六段音樂，卡薩爾斯奏來充滿歡愉，令人為之炫目，是那種中世紀客棧提琴手所搔刮出的粗野音樂，腳步有點沒站穩，但指尖卻能流瀉出有如小型樂團的聲響，處處迸發許多意識朦朧下所拉出的和聲，拉到最後一個音時已經沒氣了，不拖泥帶水，沒有什麼繁複裝飾——然後，突然之間，有點太過突然，音樂就告結束。

註

第一號組曲

前奏曲

1　引言出自二〇〇〇年十月二十六、二十七日羅倫斯‧雷瑟在多倫多舉行獨奏會的曲目說明。古典音樂的門外漢大概沒聽過雷瑟這個名字，他曾任新英格蘭音樂學院的院長，本身是一位技藝超群的大提琴家，曾以獨奏者的身分與許多頂尖樂團合作過。雷瑟用他那把一六二二年的阿瑪悌（Amati）大提琴拉了《無伴奏大提琴組曲》，精湛的演奏啟發了本書的寫作，但是大提琴家對此一無所知。

2　〈把巴赫帶到富士山頂的大提琴家〉（Cellist Takes Bach to Summit of Mount Fuji）記載了這位高山上的樂手，見https://www.news24.com/news24/cellist-takes-bach-to-mount-fuji-20070618。

3　卡薩爾斯為勝利唱片灌錄的大提琴組曲分成三張，第一與第六號組曲收在第二張唱片，於一九四一年發行。《紐約時報》的唱片評論是由陶布曼執筆（參見「參考書目」Taubman, 1941, x6）。《紐約時報》的音樂會評論是羅克維爾寫的，他認為這三組曲有一種張力，能打動日本人，但又能代表「西方音樂創造力的顛峰」（參見 Rockwell, 1979, c16）。

阿勒曼舞曲

1　巴赫展現了營造對稱與交織線條的本事，自不令人意外，他也親自設計了自己的紋章。讀者可以到以下網站，看看它是什麼模樣：https://www.bachonbach.com/100-bach-faq-and-soon-there-are-500-bach-faq/faq-106-which-is-the-correct-bach-seal-bach-seal-1-or-bach-seal-2/。

2　詹克擁有、賣掉巴赫肖像一事背後的故事，是詹克住在英格蘭的兒子尼可拉斯（Nicholas Jenke）在電話裡概然與我分享的。這幅肖像的來龍去脈可見於諾伊曼的《巴赫圖像檔案》（Werner Neumann, *Pictorial Documents of the Life of Johann Sebastian Bach*, London: Basel Tours, 1979），也見於古德曼〈一幅新發現的巴赫肖像〉（Stanley Godman, "A New-

Iy Discovered Bach Portrait," *Musical Times*, July 1950)。

3 二○○二年三月二十一日，霍夫曼在國家公共電台的晨間節目中，以趣味的方式介紹了巴赫，用來紀念這位作曲家的三百十七歲冥誕。http://www.npr.org/programs/morning/features/2002/mar/bach/。

4 巴赫的傳記並不缺，不過非專業的讀者得設法消化一些令人生畏的音樂學知識。當代寫得最好的巴赫傳記，是沃爾夫的《巴赫：博學的音樂家》（參見Wolff），我借助這本書之處甚多；博伊德的《巴赫》（參見Boyd）；蓋克的《巴赫：生活與作品》（參見Geck）；以及威廉斯的《巴赫傳》（參見Williams, *The Life of Bach*）。

庫朗舞曲

1 引言出自李特與曾娜所著《舞蹈與巴赫的音樂》（參見Little, p115）。

2 此處引述以及其他相關歷史敘述，參見Blanning（p543）。

3 楊恩在《巴赫家族》（參見Young, pp63-64）中，以多彩多姿的文筆描述了艾森拿的城鎮性格。

4 巴赫在阿恩城工作合約的部分內容，以及其他早年的文件，參見David（p41）。

5 對巴赫與一個「吹得像母山羊在叫的低音管樂手」起衝突的討論，以及這句德文的各種翻譯，參見Borwinick。蓋克把這個德文的語詞不解為「低音管初學者」，而是「吃了蔥之後吹低音管」（參見Geck, p53），並引述巴赫的話，說他想「了解他的藝術中各種不同的東西」（參見Geck, p49）。

6 史皮塔《巴赫：他的作品以及對日耳曼音樂的影響》（參見Spitra, p357）。

7 這個說法是鑽研巴赫的學者沃爾夫在接受訪談時提出的，當時我在萊比錫的巴赫檔案館與他巧遇。

8 巴赫與馬爾尚在音樂上的較量，是畢恩鮑姆在一七三九年所寫，由於這個事件沒有其他的文獻記載，因而被認為是巴赫自己的說法（參見David, pp79-80）。

9 巴赫在獄中開始寫《十二平均律》，這個說法來自音樂辭典編纂者恩斯特·葛柏（Ernst Ludwig Gerber）。他的父親海因里希·葛柏（Heinrich Nicolaus Gerber）在一七二○年代是巴赫的學生（參見Geck, p96及David, p372）。

10 馬提森在一七三九年對阿勒曼舞曲的看法，見於許薇莫和伍福—哈里斯所編的《巴赫：六首無伴奏大提琴組曲》（參見Schwemer）。多虧這部完整詳盡的作品，讓我能了解這些組曲及各個樂章的來源。

史東在畢爾斯馬《無伴奏大提琴組曲》（Anner Bylsma, *The Cello Suites*. Sony Essential Classics, 1999）的封套說明中，對薩拉邦德舞曲有很好的描述。

11　關於巴赫被關與釋放的記載，見於威瑪宮廷祕書的報告（參見 David, p80）。

12　巴赫說李奧波王子「了解藝術，也喜愛藝術」，出自巴赫在一七三〇年寫給艾德曼的信件（參見 Wolff, p202）。

薩拉邦德舞曲

1　凡是寫卡薩爾斯的人，都受惠於柯克的《卡薩爾斯傳》（參見 Kirk）。鮑道克的《卡薩爾斯》（參見 Baldock）也寫得很好。我還參考了這些著作（參見 Blum、Corredor、Kahn、Littlehales、Taper）。

2　西班牙歷史的敘述，參考了布雷南的《西班牙迷宮》（參見 Brenan）。

3　卡薩爾斯述及他第一次接觸到大提琴，參見 Littlehales（p24）。

小步舞曲

1　卡薩爾斯發現《大提琴組曲》的故事是從不同的來源拼湊起來的，包括他的回憶錄《悲歡錄》（*Joys and Sorrows*，繁體版書名為《白鳥之歌》，參見 Kahn）與〈我的年少歲月〉（參見 Casals, "The Story of My Youth"）。他在一八九〇年所發現的大提琴組曲如今已經破爛不堪，連同其他資料收藏在巴塞隆納北郊聖庫嘉（San Cugat）的加泰隆尼亞國家檔案館（Arxiu Nacional de Catalunya），我有幸親眼見過這個聖杯。關於建築的描述，是我漫步巴塞隆納舊港區所得。休斯的《加泰隆尼亞》（參見 Hughes, *Barcelona*）對加泰隆尼亞首都的歷史有絕佳的敘述。

2　關於卡薩爾斯在一八九三年搬到馬德里到一九〇〇年之間的生活，以及他在巴黎展開國際演奏生涯的材料，多半取自柯克寫的傳記，並參照了多本著作（參見 Kirk、Baldock、Corredor、Kahn、Littlehales）。文中所引西班牙在一八九三到九四年的兩篇音樂會評論以及巴黎《時報》的樂評，可見於柯克的著作。西班牙的報紙把卡薩爾斯捧為「國家榮耀」，參見 Corredor。

3　《貝德克的西班牙和葡萄牙》（*Baedeker's Spain and Portugal*, 1901）提供了十九世紀末巴塞隆納的樣貌。美西戰爭之後西班牙社經狀況的統計數字，參見 Beevor.

吉格舞曲

1 想要了解古典音樂的人，都會去找《紐約客》雜誌的羅斯（Alex Ross），他曾對古典音樂會的繁文縟節發表過意見（參見 Ross, "Listen to This"）。

2 一九九七年十一月三日的蒙特婁《快報》（The Gazette）刊載了筆者寫的 U2 演唱會樂評〈迷失在流行市場的 U2〉（U2 Lost in Pop Marr）。

第二號組曲

前奏曲

1 引言出自荷蘭大提琴名家畢爾斯馬的《劍術大師巴赫》（參見 Bylsma），這是一本頗有異趣的書。

2 有好幾個資料來源都提到了「隱含的和聲」，包括史東為畢爾斯馬的唱片所寫的解說、貝倫萊特二〇〇〇年版大提琴組曲樂譜的文字，以及對大提琴家的提問（參見 Schwemer）。書中所引畢爾斯馬的話，是他在 Domaine Forget 音樂節主辦的大師班所說的，這次大師班在魁北克風景優美的夏勒瓦（Charlevoix）舉行。

3 巴赫寫了 D 小調無伴奏大提琴奏鳴曲做為亡妻的墓誌銘，這個說法得到小提琴教育家托恩（Helga Thoene）的支持。她在希利亞合唱團（Hilliard Ensemble）非常成功的專輯《死亡》（Morimur, ECM Records, 2001）的封套說明中，提出這個看法。

4 巴赫的薩拉邦德和小步舞曲襲自庫普蘭的〈La Sultane〉，這個說法是史密斯在〈從大提琴組曲所見巴赫在柯騰宮廷的生活〉一文中提出的（參見 Smith, Mark M., "The Drama of Bach's Life..."）。

阿勒曼舞曲

1 所引馬特森的文字原刊印於一七三九年的《完美的指揮家》（Der Vollkommene Capellmeister），貝倫萊特二〇〇〇年版的大提琴組曲加以引用（參見 Schwemer）。

2 普魯士從窮鄉僻壤躍升為日耳曼最強盛王國一節，參考了幾個來源（參見 Richie、Holbron、Palmer），以及前述布

庫朗舞曲

1　引言參見 Young（p155）。

2　關於巴赫的名聲，在《新巴赫讀本》收了兩篇重要的論文：〈巴赫素描〉（Johann Sebastian Bach: A Portrait in Outline）和〈浪漫時期的巴赫〉（Bach in the Romantic Era），文中引述了莫札特的話，並敘述貝多芬和巴赫的關聯（參見 David, pp488–91）。這本書也有很多篇幅在討論第一位為巴赫作傳的佛克爾，提及佛克爾手上的古代樂譜銅版在拿破崙戰爭期間被銷毀，用來鑄造子彈。兩處佛克爾傳記的引文參見 David（p419, 479）。

3　有關巴赫作品的沉寂，參見 Blume（pp19–20）。

4　從師承來看，孟德爾頌是巴赫的第三代弟子，見韋納的《孟德爾頌：作曲家及其時代的新形象》（參見 Werner, p98）。韋納還引述了據稱是孟德爾頌所說的話，他說居然輪到一個猶太人（孟德爾頌還和一個演員朋友德弗里安一起合作）重演世界上最偉大的基督教音樂（p99）。關於巴赫的幾個兒子和孟德爾頌的姑婆莎拉・利維之間的淵源，參見 Wollny（"Sara Levy…pp651–726）。

5　孟德爾頌刪修《聖馬太受難曲》反映了他對反猶太人內容的敏感，馬里森在〈孟德爾頌一八二九年在柏林的著名演出，艾波蓋特有很精鍊的說明（參見 Applegate）。海涅和黑格爾演出巴赫《聖馬太受難曲》的政治目的〉一文，提出具說服力的看法（參見 Marissen, "Religious Aims…, pp718–26）。

6　孟德爾頌在信中提到，巴赫被視為「不過是一頂塞滿學究作風的過時假髮」，引自萊特〈巴赫的《聖馬太受難曲》〉（參見 Wright, p155）。一八二九年演出的一些背景介紹，參見 Haskell（pp13–25）。

7　關於《聖馬太受難曲》一八二九年在柏林的著名演出，艾波蓋特有很精鍊的說明（參見 Applegate）。海涅和黑格爾的冷淡反應，以及孟德爾頌「日耳曼—猶太—基督教」的共生，也參見 Applegate（p247）。

3　蘭寧的著作（參見 Blanning）。

3　關於巴赫把《布蘭登堡協奏曲》題獻給布蘭登堡侯爵一節，我用到博伊德《巴赫：布蘭登堡協奏曲》提供的翻譯（參見 Boyd, Bach: The Brandenburg Concertos）。博伊德在他寫的巴赫傳記中，提出一個觀點：巴赫考量到李奧波王子的程度，第六號協奏曲低音古提琴的聲部難度並不高（見第九十頁），我在書中借用了這個觀點。

薩拉邦德舞曲

1 羅斯托波維奇的話引自他錄製的《巴赫大提琴組曲》（J.S. Bach: Cello Suites, VHS recording, EMI Classics, 1995）。

2 蕭伯納以蜜蜂比擬大提琴，參見 Taper（p37）。

3 波特（Tully Porter）在 Pearl label 發行的雙碟版《The Recorded Cello: The History of the Cello on Record》（凱斯·哈維〔Keith Harvey〕收藏）封套說明中，概述了卡薩爾斯對大提琴演奏技法的革新。卡薩爾斯討論他的技巧，參見 Corredor（p24），鮑道克在第三十頁加以解釋。

4 卡薩爾斯手受傷時的想法，參見 Kirk（p163）。紐約音樂會的承辦人表示，如果卡薩爾斯戴假髮，將會提高酬勞，亦參見 Kirk（p178）。

5 《費城公報》及《利物浦每日郵報》樂評，收在加泰隆尼亞國家檔案館（第四十箱）。《史特拉》（Strad）雜誌的評論，參見 Nauman。《巴塞隆納日報》和《自由報》的評論，收在加泰隆尼亞國家檔案館。

6 卡薩爾斯在一九〇三到〇四年間，在將近十個城市演奏全套組曲的資料，主要來自美國國會圖書館音樂部門的「鮑爾文件收藏」（Harold Bauer Collection of papers）。卡薩爾斯告訴傳記作家柯克，他第一次在巴塞隆納公開演奏的組曲是第三號組曲。這個資料見於「柯克收藏」（Herbert L. Kirk Collection）中的柯克研究筆記，也藏於國會圖書館音樂部門。

7 參見 Taper（p33）。

8 葛利格聽了卡薩爾斯拉琴後的反應，參見 Kirk（p247）。隆特根寫給葛利格的信，參見 Kirk（p243）。史佩耶對卡薩爾斯演奏的看法，參見 Kirk（p264）。

9 克連格錄製的第六號組曲薩拉邦德舞曲，收錄在《The Recorded Cello》第二卷。鮑爾與一個深受卡薩爾斯演奏所感動的舞台工作人員的對話，參見 Bauer（p93）。

10 卡薩爾斯的母親所寫的信，參見 Kirk（p114）。蘇吉雅只拉第一號與第三號組曲，其他四首屬於卡薩爾斯，「直到天使接手為止。」參見 Baldock（p86）。卡薩爾斯在父親過世那一刻的預感，參見 Kahn, Albert（p132）。

11 卡薩爾斯與蘇吉雅之間的關係，參見 Mercier。引文見第十六頁。

12 托維傳記所述之與蘇吉雅、卡薩爾斯共度的炎熱夏日，出自葛利爾森寫的《托維傳》（Mary Grierson, Donald Francis

Tovey: A Biography Based on Letters. London: Oxford University Press, 1952, p161）。

13　托維從洗澡間的窗戶跳出去的軼事，出自《*The Recorded Cello*》的封套說明。據小提琴家布許（Adolf Busch）的說法，這個故事是托維親口所說的（參見Mercier, pp25–26）。卡薩爾斯拍給蘇吉雅的悲傷電報，參見Baldock（p37）。卡薩爾斯「最不快樂的事」一語，出自他寫給隆特根的信，參見Kirk（p292）。

小步舞曲

1　《音樂美國》的獨家報導，參見Kirk（p293）。卡薩爾斯與梅特卡芙兩人之間的淵源，也參見Kirk（pp293–97）。洛杉磯的喬治·摩爾（George Moore）也慷慨提供了資料，他在二十年前透過一個好萊塢音樂經銷商發現了一批私人信件。

2　梅特卡芙在一九一五年五月寫給卡薩爾斯的信，見於「梅特卡芙與卡薩爾斯書信集」（Susan Metcalfe and Pablo Casals Letter Collection, 1915–1918），收在史密森學會的美國藝術檔案（Archives of American Art, Smithsonian Institution, Washington, DC）。梅特卡芙的母親寫給皮拉爾·卡薩爾斯的信，以及卡薩爾斯在一九一七年寫給梅特卡芙的信件草稿，都在同一個檔案中。書中所引卡薩爾斯稱「德國圖的是土地」，係引自史密森學會美國藝術檔案的「艾梅特家族文件」（Emmet Family Papers, 1729–1989）。

3　對卡薩爾斯在聖薩爾瓦多的家的描述多半來自柯克，以及我走訪這棟現已改為卡薩爾斯博物館（Pau Casals Museum）的別墅。

4　對一次世界大戰之後的西班牙政治局勢描述，參見Thomas、Beevor、Carr。關於德里維拉的生動描述，參見Thomas（p27）。

5　西班牙王后像「第二個母親」，參見Kahn, Albert（p217）。

吉格舞曲

1　《泰晤士報》關於麥斯基專輯的評論，收在DG唱片的官方網站。那篇惡評〈如果杜思妥也夫斯基能稱得上壞的話〉（if Dostoevskyian can be considered bad）是由艾佛瑞（Benjamin Ivry）所寫，登在《國際唱片評論》（Interna-

tional Record Review）。

第三號組曲

前奏曲

1 引言參見 Vogt（p181）。

2 巴赫和安娜·瑪德蓮娜之前的歷史記載非常稀少，主要來自沃爾夫（參見 Wolff, pp216–18）。沃爾夫認為巴赫有可能在途經許萊茲的時候，問過瑪德蓮娜父親的意思。

3 這首描寫暗戀的詠嘆調據傳是喬凡尼尼所寫，歌詞抄自 Nonesuch 在一九八一年發行的 CD《安娜·瑪德蓮娜·巴赫筆記》（*The Notebook of Anna Magdalena Bach*）小冊。

4 巴赫在一七三〇年寫給艾德曼的信上，提到他的妻子是個「聲音清澈漂亮的女高音」（參見 David, pp151–52）。瑪德蓮娜收到康乃馨、欣喜溢於言表的說法，來自巴赫的姪子，他在巴赫身邊做了兩年的私人祕書（參見 Wolff, p394）。楊恩在其書中也探討了巴赫對瑪德蓮娜的情感（參見 Young, p136）。

阿勒曼舞曲

1 開章引言參見 Bylsma（p125）。巴赫對「不解音律」提出質疑（參見 Geck, p113）。宮廷預算削減的相關事實，參見 Wolff（pp218–19）。巴赫想為孩子安排更好教育的可能性，請參見 Wolff（p219）、Geck（p114）、以及 Terry（他的《巴赫傳》若不嫌過時，讀來倒是令人愉悅）。關於巴赫的哥哥在瑞典去世，以及他思及孩子的未來，參見 Moroney（p53）。

2 巴赫抱怨萊比錫的信，見於他寫給艾德曼的信（巴赫還會在什麼地方這麼做呢？）。參見 David。對「不解音律」的描述，可見於前述寫給艾德曼的信。然而，蓋克對「不解音律」

庫朗舞曲

1 貝倫萊特二〇〇〇年版大提琴組曲樂譜的解說文字引了馬特森的文字，他是巴赫那個時代的作曲家與音樂理論家，

2　產量豐富（參見 Schwemer）。

薩拉邦德舞曲

1　引言出自《巴赫：無伴奏大提琴組曲》（*J.S. Bach: Cello Suites*, VHS recording, EMI Classics, 1995）。羅斯托波維奇講俄語，配有英文字幕。

2　參見 Baldock（p157）。

3　卡薩爾斯討厭錄音時用的「鐵怪物」，是他的朋友艾森柏格所述，參見 Eisenberg。

4　西班牙內戰的歷史背景，主要參照 Thomas 以及 Beevor。

5　卡薩爾斯說西方民主國家對西班牙實施武器禁運是不公平的，因為佛朗哥政府的彈藥充足，參見 Lirtlehales（p167）。卡薩爾斯在內戰後生活的描述主要參照 Kirk 和 Baldock。

6　卡薩爾斯在一九三九年的廣播對希特勒的崛起提出警告，參見 Kahn, Albert（p227）。卡薩爾斯述及德亞諾將軍的威脅，還有他在巴黎所感受的抑鬱，分別參見 Kahn, Albert（p226, 231）。

布雷舞曲

1　引言出自 Blum（p101）。

2　卡薩爾斯在標明為一九三九年六月五日和七月五日的兩封信中，述及錄製大提琴組曲的耗力與困難，信件藏於倫敦的 EMI 集團檔案信託（EMI Group Archive Trust）。這幾張唱片在英國發行的時間比在北美還早，第一、二號出現

2　西班牙國王率爾離開西班牙，參見 Carr（p601），以及 Crozier。馬球教練所言，以及阿方索「不受歡迎」的感覺，參見 Carr（p601）。卡薩爾斯對共和政府的熱情，參見 Kirk（pp377–79）、Baldock（pp141–44）。路易斯‧卡薩爾斯被捕一事，參見 Baldock（p153）。

3　卡薩爾斯於一九三六年七月十八日在巴塞隆納的彩排，參見 Kirk（p398）。卡薩爾斯的話，參見 Lirtlehales（p165）。

4　內戰爆發的相關事實大都是參照 Beevor 和 Thomas。引述畢佛的話，參見 Beevor（p89）。

5　卡薩爾斯的家和人身安全受到來自左右兩邊的威脅，見於「柯克收藏」（第三十五箱），國會圖書館音樂部門。

3 在一九三八年，第三號在一九四八年發行。參見 Lebrecht (p173)。

4 羅斯托波維奇述及他過了很久才錄製大提琴組曲，見於《巴赫：無伴奏大提琴組曲》。海默維茲的話引自《六首無伴奏大提琴組曲》（6 Suites for Solo Cello, ed. Oxingale Records, 2000）的解說小冊。史塔克的話見於《六首無伴奏大提琴組曲》（Six Suites for Unaccompanied Violoncello, rev. ed. Peer International, 1988）。

5 威斯帕維在蒙特婁演奏之後，在訪談中跟我提了「氣壓計」的說法。麥斯基在比利時家中受訪，解釋了他是如何覺得有必要重錄巴赫組曲。威斯帕維的獨奏會評論是艾克勒所寫，參見 Eichler。關於皮亞提果斯基的小故事是麥斯基說的。

吉格舞曲

1 教我大提琴的阿達里奧－貝里，現在是舊金山的陽光海岸弦樂四重奏（Del Sol String Quartet）的成員。華爾特・尤阿興的訃聞是卡普坦尼斯所寫，刊登在《蒙特婁快報》（參見 Kaptainis）。

第四號組曲

前奏曲

1 引言出自 Nicholas (p117)。

2 威斯帕維在麥基爾大學開大提琴大師班的時候，對這首前奏曲表達了這些意見。托特利耶的看法，見於他錄的《巴赫大提琴組曲》（Bach: Cello Suites, emi, 1983）曲目解說。

3 巴赫抵達萊比錫簡短卻出奇精確的報導，出現在一份漢堡的報紙，參見 David (p106)。

4 萊比錫時期的巴赫，參見 Baron 及 Kevorkian。對萊比錫的描述，包括油燈和守夜人，參見 Terry (pp151–75)、Wolf (pp237–40)、Washington (pp83–89)。

5 史懷哲對巴赫工作環境感到難過，參見 Schweitzer (p112)。

阿勒曼舞曲

1　關於在萊比錫公開處決的歷史，我受惠於彼得・威廉斯精采而有點令人毛骨悚然的〈公開處決與巴赫受難曲〉（"Public Executions and the Bach Passions," *Bach Notes* 2, Fall 2004），刊登於《巴赫紀事》，這是由美國巴赫學會（American Bach Society）出版的刊物。我對鋼劍的描述也取自這篇文章。相關主題在威廉斯所寫的《巴赫傳》有極好（且非常精簡）的討論（參見 Williams, p118）。同一本書也有關於一七二四年會眾第一次聽到《聖約翰受難曲》對音樂的反應（p116）。

2　關於反猶太主義與《聖約翰受難曲》的問題，主要引述自馬里森《路德教、反猶太與巴赫的聖約翰受難曲》（參見 Marissen, *Lutheranism, Anti-Judaism...*）。馬里森認為巴赫不熟識什麼猶太人（p22）。我在二〇〇八年打電話給紐約市立大學皇后學院的音樂教授艾瑞森（Raymond Erickson），就巴赫生時猶太人在萊比錫的狀況增添了更多的細節。塔如斯金對《聖約翰受難曲》的看法見於《牛津西洋音樂史》（*The Oxford History of Western Music*, Volume 2, New York: Oxford University Press, 2005, pp389–90）。

6　六首大提琴組曲是否被規畫為彼此呼應的整體，這個想法有一部分來自貝倫萊特二〇〇〇年版的樂譜（參見 Schwemer, p9），以及佛斯《六首組曲》（Egon Voss, *Sechs Suiten. Violoncello Solo*, Munich: G. Henle Verlag, 2000, BWV 1007–12）。

庫朗舞曲

1　這段引文描述降 E 調的困難，參見 Heartz（p317）。

2　巴赫著名的「苦惱、嫉妒與迫害」一語，出自他寫給艾德曼的信（參見 David, pp151–52）。

3　絕對王權派屬意巴赫成為代表「強人奧古斯特」的候選人，參見席格勒〈巴赫與薩克森選侯的國內政治〉（Ulrich Siegele, "Bach and the Domestic Politics of Electoral Saxony," trans. Kay LaRae Henschel. 收錄在 Butt, pp17–34）。席格勒在《巴赫在萊比錫文化政治中的處境》一文繼續做此主張（"Bach's Situation in the Cultural Politics of Contemporary Leipzig," ed. Carol K. Baron, trans. Susan H. Gillespie with Robin Welsch. 收錄在 Baron）。

4　漢堡的《關係快報》（*Relationscourier*）對巴赫一七二五年九月在德勒斯登的音樂會有兩句評論（參見 David, p117）。

對李奧波王子葬禮的描述，參見 Wolf（p206）。

5 巴赫對於沒念大學耿耿於懷的看法，是莫羅尼提出的（參見 Moroney, pp66-67）。

6 關於巴赫的祖先和兒子，《巴赫家族》（The New Grove Bach Family, New York: W.W. Norton, 1983）是一本很好用的書。何姆（Eugene Helm）在第二三九頁提到巴赫給了費利德曼一張證書，以標誌他在大學註冊。威廉斯在第八十五頁提及從《為威廉·費利德曼所寫的鍵盤小曲集》可以窺見的敘述，最早見於佛克爾的傳記。引文見沃爾夫，第三六三頁。巴赫的次子 C.P.E. 巴赫在小時候就能彈奏父親的作品，是何姆所述，見於第二五一頁。

7 巴赫有可能在四十二歲碰上某種中年危機，在工作上的爭執讓他瀕臨「臨界點」，這是莫羅尼提出的（參見 Mo-roney, pp73-76）。博伊德在第一一八頁認為巴赫的個性並不適合擔任領唱（參見 Boyd, p118）。

薩拉邦德舞曲

1 引言參見 Little（pp94-95）。

2 對普拉德斯氣氛的描述，取材自〈來自普拉德斯的信〉（Letter from Prades），這篇迷人的作品刊登在一九五〇年六月十七日《紐約客》（pp81-88），作者僅署名 Genêt。以及 Baldock（pp166-67）、Kirk（p418）。《紐約時報》報導卡薩爾斯「避居法國南部」，參見 Littlehales（pp192-95）、Kahn, Albert（pp244-47）、Kirk（p419）。

3 納粹派人去找卡薩爾斯的經過，參見 Baldock（p168）。泰普在一九六二年二月二十四日《紐約客》第六十九頁〈流亡中的大提琴家〉（A Cellist in Exile）一文中寫到空白支票。卡薩爾斯在戰後的狀況，包括他在英格蘭重返樂壇的音樂會以及他最後封琴的決定，參見 Kirk（pp425-41）。卡薩爾斯在信中描述了他在德國人離開小鎮後大提琴的進步情況，參見 Littlehales（p167）。

布雷舞曲

1 卡薩爾斯說弦快斷的時候，聲音最好，這句話的旁邊還以法文寫著 le chant du cygne（天鵝之歌）。引文參見 Taper（p76）。

2　卡薩爾斯用的大提琴是一七〇〇年左右製的貝貢齊—戈佛利勒（Bergonzi-Gofriller），他在一九〇八年買下這把琴，參見 Letter from Prades（p87）。這篇文章也描繪了普拉德斯音樂節。一九五〇年的《生活》雜誌也登了一篇魏騰貝克寫的長文〈卡薩爾斯終於準備公開演出了〉，由米利（Gjon Mili）攝影（參見 Werrenbacker）。《生活》雜誌的文章也寫到卡薩爾斯在政治上對英國和美國的失望。關於「經紀人、官員和樂迷」央求卡薩爾斯重返舞台，參見 Taubman（p118）。卡薩爾斯的琴音如「重磅真絲」，參見 Letter from Prades（p82）。音樂節的描述我也借自 Kirk（pp453-61）、Baldock（pp182-93）。

吉格舞曲

1　《把你的糧給飢餓的人》（Brich dem Hungrigen dein Brot）的現場錄音，收在《賈第納：巴赫朝聖之旅》（John Eliot Gardiner, Bach Cantata Pilgrimage）第一卷。賈第納與巴赫的淵源頗深，詹克把豪斯曼畫的巴赫肖像賣掉之後，這幅畫像在一九三七年之後，曾有一陣子掛在賈第納父親的家以避戰火，便是其中一例。

2　關於加拿大業餘音樂家網站及其課程，以及風光明媚的環境，見 http://www.cammac.ca。

第五號組曲

前奏曲

1　引文出自郭多夫斯基改編三首大提琴組曲鋼琴版的前言，參見 Nicholas（p116）。如果要聽這個迷人的改編版，可以考慮葛蘭特（Carlo Grante）的錄音（Music and Arts, 1999）。

2　若干關於魯特琴改編版的出處訊息，見於史皮森斯（Godelieve Spiessens）手稿重印版的附註。我有幸承皇家比利時圖書館（Royal Belgian Library）出讓而合法擁有這份手稿抄本，上頭有巴赫的潦草字跡。

阿勒曼舞曲

1　引文出自 Vogt（p184）。

2 薩克森在強人奧古斯特統治下的歷史一節擷取數個來源。哈慈的《歐洲各都會的音樂》十分切題，寫得也很精采。關於德勒斯登的音樂演奏，參見 Heartz（pp295-349）。巴赫並沒有出現在這個故事裡，但是哈慈用了幾章的篇幅寫他的兩個兒子，以及半開明的專制君主腓特烈大帝。德勒斯登宮廷樂團的樂手因爭吵而咬掉拇指一事，參見 Heartz（pp304-5）。

3 更多關於與薩克森宮廷相關的音樂和樂手的資料，見於早期音樂的《郭德堡》（Goldberg）雜誌（參見 Robins, pp69-78）。薩克森絕對王權的歷史，可從布蘭寧的《追求榮耀》得知梗概（參見 Blanning）。

4 根據萊比錫鎮議會會議紀錄，巴赫在一七三〇年八月二日被指控「什麼事都不做」和「無可救藥」（參見 David, pp144-45）。巴赫長篇大論，寫了備忘錄給鎮議會，裡頭羨慕德勒斯登音樂演奏，參見 David（p130）。巴赫在一七三〇年寫信向艾德曼吐露心聲，出處亦同（pp151-52）。

5 博伊德認為，巴赫在這段期間「用他的方式」跟德勒斯登有更密切的聯繫，有可能是想另謀高就，即使是在強人奧古斯特去世了之後，巴赫也還透過創作來奉承德勒斯登的宮廷（參見 Boyd, pp165-67）。

6 聽了這麼嚴肅的巴赫作品之後，偶遇像《咖啡清唱劇》這樣有意思的作品，令人耳目一新。欲了解萊比錫惹人爭議的咖啡館，參閱古德曼〈從沙龍到咖啡館〉（Katherine R. Goodman, "From Salon to Kafeekranz: Gender Wars and the Coffee Cantata in Bach's Leipzig"），收在巴隆編的《巴赫正在改變世界》（參見 Baron, pp190-218）。另一個令人感興趣的討論見於舒爾茨〈咖啡滋味多美妙〉（參見 Schulze, Ey! How Sweet...）。

7 引自《克雷奧菲德》的腳本扉頁（參見 Heartz, p322）。

8 一份德勒斯登的報紙對巴赫管風琴獨奏會有寥寥幾句評論，參見 David（p311）。伴隨著這段短評的那首詩，開頭「一條令人愉悅的小溪」便是以巴赫的名字來做文章。在德文裡，巴赫的意思是「小溪」。

9 巴赫祈賜榮銜的信，參見 David（p158）。

10 巴赫在市集廣場御前獻演和小號手身亡的描述，參見 Wolff（pp360-61），該節討論巴赫在一七三〇年代所特別籌畫（並從中營利）的音樂會，以頌讚薩克森王室。

11 更多關於郭德堡（除了一部不朽作品以他命名之外，還有一份古樂雜誌以他為名）的資料，參見 Wollny（"Johann Gottlieb Goldberg"）。

庫朗舞曲

13　隨頁註中提到巴赫在一七三〇年代中期特別著重於「動聽的旋律」，引自William（p132）。

12　巴赫「因能力精湛」而獲任命為宮廷作曲家，引自Geck（p182）。

1　引文出自費蒂斯，此人是一個「熱情洋溢，巴爾札克式的人物，因爭議而發達」（參見Haskell, pp19-20）。

2　費利德曼在德勒斯登新職的描述，反映了何姆的想法，見本書第六號組曲阿勒曼舞曲頁二八四—二八六。

3　信件內容引自Boyd（pp171-72）。

4　Naxos發行了九張魏斯的魯特琴奏鳴曲，由巴爾托（Robert Barto）彈奏。C大調第三一七號奏鳴曲有多處讓人想起巴赫的大提琴組曲（Silvius Leopold Weiss: Sonatas for Lute, vol. 4, Naxos, 2001）。關於魏斯生平的最新研究，參見Zulu-age。

5　傑出的德國音樂學者、巴赫專家舒爾茨在〈修斯特先生〉（Monsieur Schouster）一文，已經大致解決了「修斯特先生」的謎團（參見Schulze）。感謝布勞恩（Ilke Braun）為我翻譯此文。舒爾茨在〈一封魏斯寫來的未知的信〉（Ein unbekannter Brief von Silvius Leopold Weiss）文中，發表了魏斯這封有助於解開謎團的信（參見Schulze）。

6　關於露易絲的訊息，感謝布朗大學德國研究教授古德曼（Katherine R. Goodman）在電話訪談中慷慨提供。說露易絲是全日耳曼「最有學問的女性」，出自古德曼探討性別戰爭的文章。有關但澤這座城市有用的背景，參見Good-man。

7　博伊德提出了一個可能性，以四度來調魯特琴可能與第五號大提琴組曲的變格定弦有關係。他寫道，如果魯特琴組曲寫在前的話，「這或許解釋了為什麼大提琴版有時候似乎需要再加一條弦才顯得完備。」（參見Boyd, p95）

8　加布里耶利的獨奏大提琴作品可以在Accent發行的專輯《義大利大提琴音樂》（Italian Cello Music）聽到。范雪維克（Marc Vanscheeuwijck）撰寫、卡特萊特（Christopher S. Cartwright）翻譯的唱片解說，提供了加布里耶利如何調音的訊息。這張唱片有十六軌是加布里耶利的作品，此外還有馬切羅（Marcello）、波儂契尼（Bononcini）、亞歷山卓·史卡拉第（Alessandro Scarlatti）和德費許（De Fesch）的作品。加布里耶利的大提琴作品有一種緩慢放鬆的氣息，聽起來像是巴赫為了結構嚴謹的組曲所開發的素材。

薩拉邦德舞曲

1 品評這個獨特樂章的話很容易找到。羅斯托波維奇的這句話出自他在EMI的演出錄影帶。

2 魏騰貝克刊登在《生活》雜誌上的文章，把卡普德拉描述為一位「和藹、滿頭灰髮的管家」。其實，卡普德拉是一位加泰隆尼亞家具製造商的女兒，家境富裕，她十七歲的時候在巴塞隆納跟大她兩歲的卡薩爾斯學琴（參見Kirk, p102）。把這椿婚姻描述為具有騎士精神的義舉，參見Kirk（p473）。回西班牙一節見Kirk（pp473-74）。卡薩爾斯說付錢給佛朗哥政府是「贖金」的說法，參見Taper（p63）。

3 瑪爾塔在二○○八年接受電話採訪的時候，談到她在普拉德斯第一次見到卡薩爾斯的印象。瑪爾塔與卡薩爾斯關係密切的描述，參見Kirk（pp475-80）。到波多黎各音樂旅行，參見Kirk（pp482-88）、Baldock（pp213-19）。卡薩爾斯寫給施耐德的信，參見Baldock（p219）。波多黎各音樂節的排練和心臟病發作，參見Baldock（p222）。

4 卡薩爾斯後來說，他心臟病發作是因為他想起西班牙內戰爆發那天他在巴塞隆納的樂團（《紐約客》，一九六九年四月十九日，頁一二三）。卡薩爾斯認為心臟是精巧的機器，能自行痊癒，參見Kirk（p497）。他的弟媳認為心臟有問題的男人，身邊有個年輕漂亮的小姐可能不是很「安全」，參見Kirk（p495）。

5 瑪爾塔解釋她結婚的動機，出自蓋爾斯（Anna Benson Gyles）執導的《百鳥之歌》（Song of the Birds: A Biography of Pablo Casals, Kultur/BBC, VHS, 1991）。

6 卡薩爾斯說瑪爾塔讓他想到自己的母親，見於〈訪談卡薩爾斯〉（"An Interview with Pablo Casals," McCall's, May 1966）。

嘉禾舞曲

1 引言參見Boyd（p187）。

2 戰後佛朗哥的西班牙和西方盟國之間的關係，參見Hughes, H. Stuart（pp505-9）。

3 卡薩爾斯是如何到聯合國演奏的，參見Baldock（pp234-36）、Kirk（pp505-10）。鮑道克稱這次演出是「史上放送最廣的音樂盛事」。他同時稱此時的卡薩爾斯是「老年超級巨星」而廣為流傳。

4 卡薩爾斯在聯合國現身的描述，參見Parrott。電視轉播是由古爾德（Jack Gould）報導。名樂評家荀白克評論了這次演出，標題為〈卡薩爾斯的音樂活力未減〉（參見Schonberg, "Music of Casals Retains Its Vigor"）。

5　卡薩爾斯在聯合國的發言，參見 Kirk (pp506-7)。

吉格舞曲

1　引文出自 Markevitch (p160)。馬克維奇是一位傑出的大提琴家，對巴赫的組曲也有很深的研究。

2　巴赫的「搖擺樂」的故事出現在一九三八年十月二十七日《紐約時報》的頭版，標題是〈電台搖擺巴赫遭到抗議〉("Swinging" Bach's Music on Radio Protested)。

3　顧爾德很迷史溫格歌手，參見 Zwerin。

4　李朵在〈巴赫應該收版稅〉一文，評論了普洛可·哈倫的案例（參見 Liddle）。

5　荀白克在一九六九年二月十六日《紐約時報》D17 的〈有電子合成器相伴的快樂時光?〉（A Merry Time with the Moog）一文，提到「接電巴赫」讓他感受到「很深的文化衝擊」。一九六四年十一月六日的《時代》雜誌，把巴赫的轉譯比作荷馬的翻譯。

6　杜拉翰在布萊特克普夫版 (Breitkopf) 的樂譜上，大致描述了舒曼改編大提琴組曲的故事（Suite 3 for Violoncello and Piano, arr. Robert Schumann, ed. Joachim Draheim. Wiesbaden: Breitkopf & Härtel, 1985, pp7-9）。

7　郭多夫斯基改編大提琴組曲的經驗，參見 Nicholas (pp115-19)。

8　DV8 丹尼·史特拉頓，見〈DJ 調製巴赫賦格曲〉("Bach Fugue Gets the DJ Treatment,"NPR.org, 18 May 2006)。

9　卡薩爾斯說音符像鍊子的一環，參見 Blum (p19)。

10　溫諾德 (Allen Winold) 分析了大提琴組曲，在第三號組曲中找到了B—A—C—H的主題。見《巴赫大提琴組曲》(Bach's Cello Suites: Analyses & Explorations, Vol. 1, Text. Bloomington: Indiana University Press, 2007, p62)。

第六號組曲

前奏曲

1　引文參見 Schweitzer (p385)。

2. 佛克爾敘述腓特烈大帝召巴赫入宮的段落，參見David（p429）。柏林的報紙報導了巴赫來訪一節，見前引書，第二二四頁。

3. 巴赫將此作品題獻給國王，第二三六頁。葛彥斯在《在理性宮殿的夜晚》語帶誇示，敘述了腓特烈大帝「代表了彼此衝突的價值」（參見Gaines，pp6-8），並敘述了作曲家哈瑟與來犯的腓特烈大帝相處有多麼融洽（pp208-9）。巴赫從未放棄艾森拿的公民身分，參見Wolf（p310）。

4. 卡爾·菲利浦·艾曼紐所說關於巴赫的手稿「來回飄蕩」，係出自他在一七七四年寫給傳記作者佛克爾的一封信，參見David（p388）。

5. 隨頁註中把腓特烈提出的挑戰比為同時下六盤盲棋，參見Hofstadter（p7）。博伊德為巴赫創作生涯最後如謎般的階段下了論定，「獨自面對他的藝術那難以參透的奧祕。」（參見Boyd，p201）薩克森幸相認為巴赫將不久於人世，參見Wolf（p442）。泰勒醫師的排場，參見Gaines（p250）。

6. 卡爾·菲利浦·艾曼紐的敘述引自「訃聞」，這是卡爾·菲利浦·艾曼紐和阿格利可拉（J. F. Agricola）寫於一七五〇年，並於一七五四年出版（參見David，p303）。

7. 巴赫遺產的細目，包括遺產的「理想」價值的想法，參見Wolf（pp454-58）。

阿勒曼舞曲

1. 卡爾·菲利浦·艾曼紐對弟弟的描述，參見Wolf（p398）。

2. 對巴赫的么兒約翰·克里斯欽·巴赫的敘述，主要出自泰瑞《約翰·克里斯欽·巴赫》（Charles Sanford Terry, *John Christian Bach*, London: Oxford University Press, 1967）、Heartz（pp883-929）、華伯頓（Ernest Warburton）在《新葛羅夫辭典》（*The New Grove Bach Family*）所寫的「巴赫家族」。簡斯博羅（Thomas Gainsborough）繪製了好友約翰·巴赫和阿貝爾的生動肖像。

3. 卡爾·菲利浦·艾曼紐生平的概述，參見Ottenberg、Young（pp167-81, 207-22）、Heartz（pp389-424）、Helm。楊恩的著作提到了腓特烈大帝的拍子不準。

4. 巴赫的長子費利德曼的部分，主要根據Young（pp183-206）、Helm（pp238-50），以及赫爾茲的《美國巴赫資料來

庫朗舞曲

1　引文參見 Little（p114）。

2　據稱是巴赫第二任妻子所說的話，參見 Meynell。該書在一九二五年出版時，書名頁上並沒有作者的名字，使之看起來像真正的日記。到今天還有人受騙。法國雜誌《古典原聲吉他》（*Guitar Acoustic Classic*）在二〇〇八年四月還登了一篇文章，把這本書列為唯一能一窺巴赫生平真貌的書。

3　《電訊報》二〇〇六年四月二十二日的文章，是由達特（Barbie Dutter）和尼卡（Roya Nikkhah）所寫⋯⋯〈學者表示，巴赫的作品是第二任妻子所寫〉（*Bach's Works Were Written by His Second Wife, Claims Academic*）。該文也引述了伊瑟利斯的話。

4　貝倫萊特二〇〇〇年版的大提琴組曲，敘述了與許萬能柏格手稿抄本相關的細節（參見 Schwemer），相關背景敘述參見 Geck（p164）、Wolff（p375）。沃斯所編的《六首無伴奏大提琴組曲》（*Six Suites for Violoncello Solo*）更進一步說明了安娜・瑪德蓮娜・巴赫手稿的由來。亦見拜斯文格（Kirsten Beisswenger）編的樂譜（Leipzig: Breitkopf & Harrel, 2000）。

5　諾柏爾的論文為解開祕密提供了關鍵線索，參見 Knobel。諾柏爾注意到，柏林的皇家圖書館（後改名普魯士國家圖書館）在一八四一年取得寫有安娜・瑪德蓮娜・巴赫的手稿，而一般仍然「認為這是巴赫親筆所寫」。諾柏爾還指出，葛魯茲馬赫的版本是根據安娜・瑪德蓮娜・巴赫的手稿。參見 Knobel（pp33-34）。

6　「布克堡巴赫」鮮為人知，其生平是根據 Young（pp223-35）、Helm（pp309-12）。他所分得的巴赫遺物，參見 Wolff（pp458-60）。獨奏小提琴親筆手稿的出處細節，參見 Vogt（pp21-22）。

7　楊恩認為威廉・弗里德里希・恩斯特勉強可列為次要作曲家，但仍對他有所探討，參見 Young（pp275-76）。

源中的人性面〉（Gerhard Herz, "The Human Side of the American Bach Sources," *Bach Studies* 1, 1989; 323-50）。費利德曼與父親的關係，參見 Williams（pp198-202）。費利德曼死後的故事多蒙沃爾大提供，參見〈費利德曼・巴赫在美國的後代〉（Christoph Wolff, "Descendants of Wilhelm Friedmann Bach in the United States," *Bach Perspectives*, vol. 5, ed. Stephen Crist, Chicago: University of Illinois Press, 2002）。

336

薩拉邦德舞曲

6 葛魯茲馬赫音樂生涯的細節，引自 Ginsburg（pp65-69）。葛魯茲馬赫怒氣沖沖，給出版商寫了一封信，引自 Markevitch（pp61-62）。

1 這段話一般咸信是安娜·瑪德蓮娜·巴赫所說的，其實是出自 Meynell（p82）。

2 第六號組曲「未解之謎」係引自貝倫萊特二〇〇〇年版的組曲（參見 Schwemer, p16）。深入討論巴赫當時的大提琴，以及第六號組曲神祕之處，見 pp14-18。

3 此處所引莫札特父親關於大提琴的部分，可見於李奧波德·莫札特《論小提琴演奏基本法則》（Leopold A. Mozart, Treatise on the Fundamental Principles of Violin Playing, tran. by Editha Knocker, second edition. New York: Oxford University Press, 1985, p11）。

4 巴迪亞洛夫現住在東京。史密斯的〈巴赫的小型大提琴〉提供了小型大提琴的精彩背景介紹（參見 Smith, "Bach's Violoncello Piccolo," pp93-96）。

嘉禾舞曲

1 引言參見 Mellers（p31）。

2 卡薩爾斯應甘迺迪總統之邀在白宮演出，參見 Baldock（pp329-42）、Kirk（pp519-22）、Schonberg（"Casals Plays at White House"）。

3 雷蒙在《紐約時報》把卡薩爾斯寫成年近九十，仍然「穿梭演奏忙」（參見 Raymont）。卡薩爾斯隨身攜帶的氧氣筒，比較常給音樂會上「情緒受不了的年長女士」，參見 Kirk（p538）。「耐心帶著樂團」的引言，參見 Raymont（"Casals Prepares Puerto Rico Fete"）。庫欣斯敘述了他拜訪卡薩爾斯，筆調辛酸（參見 Cousins, pp72-79）。

4 瑪爾塔在一次訪談中，提到卡薩爾斯每天都拉巴赫的大提琴組曲，以及他把第六號組曲看成一座宏偉的大教堂。

5 卡薩爾斯到以色列旅行，見於 Baldock（p256）、Kirk（pix），以及瑪爾塔的回憶。卡薩爾斯要給「音符的意義」的話，參見 Blum（p49）。麥斯基在一次訪談中回憶了他在這位大師面前拉奏的情形。

6　卡薩爾斯生病，見瑪爾塔的訪談，參見 Baldock（pp256-57）、Kirk（ppix-x），以及一九七三年十月二十二日《聖胡安之星》（*San Juan Star*），第十一版。卡薩爾斯關於上帝的話，見於一九六六年五月的 *McCall's*。葬禮的細節是根據 Baldock（pp259-62）、Kirk（ppx-xi）、Marta Casals Istomin、瑪爾塔，以及一九七三年十月二十四日《聖胡安之星》頭版。

吉格舞曲

1　威斯帕維洋溢著興奮之情的引言，參見 Goddard。

2　《電訊報》所刊關於巴赫的手稿被拿來當作墊果樹一文，見於《紐約時報》一八七九年二月九日第八版。在曼哈頓一處工地離奇發現巴赫手稿，參見 Geck（p31）。

3　劉易士在《上窮碧落下黃泉》中生動敘述了巴赫手稿的故事，特別是關於藏在普魯士國家圖書館的手稿在二次大戰期間的遭遇，參見 Lewis。柏林圖書館員的話，見第五十四頁。大提琴組曲的手稿在戰後的命運，參見 Hill（pp327-50, 404-10）、Whitehead。

4　沃爾夫鍥而不捨，追索佚失的卡爾·菲利浦·艾曼紐作品，參見 Boxer、Kahn、Ellison。

5　哈丁和希金斯在二〇〇五年《衛報》報導了「鞋盒詠嘆調」的故事，參見 Harding。發現這首樂曲的毛爾（Michael Maul）在首次錄音的唱片《巴赫：一切都與上帝同在》（*Bach Alles mit Gott, John Eliot Gardiner conducting the Monteverdi Choir and the English Baroque Soloists*, SDG, 2005）封套上寫了文章。

6　馬克維奇述及他發現衛斯特法爾和克爾納手稿的故事，參見 Markevitch（pp157-58）。與克爾納相關的細節，參見 Stinson。

7　鑽研巴赫檔案的學者彼得·沃尼在萊比錫向我解釋了巴赫的音樂不朽，但手稿受到崩壞的威脅。胡伯在《太陽報》報導了這個故事，參見 Hooper。

致謝

這本書受益於身為作家所希望得到的最優秀的評論家陣容。Daniel Sanger、Aaron Derfel、Norm Ravin、Mark Abley、Noah Richler 和 Francesca Lodico 都在不同階段閱讀了部分手稿，至於我卓越的出版商 House of Anansi Press，我要感謝 Sarah MacLachlan、Lynn Henry、Matt Williams，特別是我堅毅的編輯 Janie Yoon，她督促我完成了一份完整的作品。我還要感謝第一位從開場的前奏曲，到最後吉格舞曲的讀者——我的經紀人 Christy Fletcher。

我遇到的每位大提琴家，不管是在音樂會後，咖啡館裡或通過電子郵件，都毫不吝嗇地分享了他們的時間，特別是 Mischa Maisky、Pieter Wispelwey、Anner Bylsma、Tim Janof，以及手持大提琴，被我在音樂學院的樓梯上攔截的 Matt Haimovitz。大提琴家 Laurence Lesser，他的演奏觸發了我想寫這本書的念頭，雖然未曾親見，但他慨然透過電子郵件回答了許多問題。已故的 Walter Joachim 在音樂中展現了令人難忘的人性化層面，激勵著我前進。

來自巴赫學術和德國研究領域的 Christoph Wolff、Raymond Erickson、Katherine R. Goodman、Teri Noel Towe 和 Peter Wollny 都非常樂於助人，對我的業餘問題給予極大的包容與協助。

我還要感謝華盛頓特區的 Marta Casals Istomin、倫敦的傳記作家 Robert Baldock，以及洛杉磯的

George Moore，為了幫助記錄卡薩爾斯的職業生涯，他們提供了明智的建議。卡薩爾斯博物館的 Núria Ballester 在聖庫加特的加泰隆尼亞國家檔案館中為我指引了方向。在倫敦，Jennifer Pearson 在 EMI 檔案中搜尋線索，幫助解讀了巴赫一七四八年肖像的出處。

如果沒有 Ilke Braun 翻譯了一篇重要的德文文章，神祕的「舒斯特先生」對我來說仍然是神祕的。我的好友 Nathalie Lecoq 幫助翻譯和解讀了卡薩爾斯、蘇珊・梅特卡芙、他們的母親以及畫家艾梅特之間（主要是法語）的書信。

我在加泰隆尼亞國家檔案館、史密森學會美國藝術檔案館、EMI 集團檔案信託基金、美國國會圖書館音樂部門和麥基爾大學馬文分校、杜克音樂圖書館獲得的所有文字，增強了我在音樂作品中尋找故事的能力。

參考書目

Applegate, Celia. *Bach in Berlin: Nation and Culture in Mendelssohn's Revival of the St. Matthew Passion.* Ithaca: Cornell University Press, 2005.

"Bach Fugue Gets the DJ Treatment." National Public Radio. NPR.org. 18 May 2006. http://www.npr.org/templates/story/story. php?storyId=5402905.

Baedeker's Spain and Portugal, 2nd ed., 1901.

Baldock, Robert. *Pablo Casals.* Boston: Northeastern University Press, 1992.

Baron, Carol K., ed. *Bach's Changing World: Voices in the Community.* Rochester: Rochester University Press, 2006.

Bauer, Harold. *Harold Bauer: His Book.* New York: Greenwood Press, 1969.

Beevor, Antony. *The Battle for Spain: The Spanish Civil War 1936–1939.* London: Phoenix, 2007.

Blanning, Tim. *The Pursuit of Glory: Europe 1648–1815.* London: Penguin, 2008.

Blum, David. *Casals and the Art of Interpretation.* Berkeley: University of California Press, 1980.

Blume, Friedrich. *Two Centuries of Bach: An Account of Changing Taste.* Translated by Stanley Godman. London: Oxford University Press, 1950.

Botwinick, Sara. "From Ohrdruf to Mühlhausen: A Subversive Reading of Bach's Relationship to Authority." *Bach* 35, no. 2 (2004): 1–59.

Boxer, Sarah. "International Sleuthing Adds Insight about Bach." *New York Times,* 16 April 1999.

Boyd, Malcolm. *Bach.* New York: Oxford University Press, 2000.

——. *Bach: The Brandenburg Concertos.* Cambridge: Cambridge University Press, 2003.

——, ed. *Oxford Composer Companions: J. S. Bach.* New York: Oxford University Press, 1999.

Brenan, Gerald. *The Spanish Labyrinth: An Account of the Social and Political Background of the Civil War*. Cambridge: Cambridge University Press, 1969.

Butt, John, ed. *The Cambridge Companion to Bach*. Cambridge: Cambridge University Press, 2000.

Bylsma, Anner. *Bach, the Fencing Master: Reading Aloud from the First Three Cello Suites*. 2nd ed. Amsterdam: 2001.

Carr, Raymond. *Spain: 1808–1939*. London: Oxford University Press, 1966.

Casals, Pablo. "The Story of My Youth." *Windsor Magazine*, 1930.

"Casals Buried near Isla Verda Home." *San Juan Star*, 24 October 1973, 1.

"Cellist Takes Bach to Summit of Mount Fuji." Earthtimes.org. 18 June 2007. http://www.earthtimes.org/articles/show/73738. html.

Corredor, J. Ma. *Conversations with Casals*. Translated by André Mangeot. London: Hutchison, 1956.

Cousins, Norman. *Anatomy of an Illness as Perceived by the Patient*. New York: W. W. Norton, 1979.

Crozier, Brian. *Franco: A Bibliographical History*. London: Eyre & Spottiswoode, 1967.

David, Hans T., and Arthur Mendel, eds. *The New Bach Reader: A Life of Johann Sebastian Bach in Letters and Documents*. Revised and expanded by Christoph Wolff. New York: W.W. Norton, 1998.

"Discovery of Missing Music: Manuscript Works of Bach Found in an Old Trunk and Used for Padding Fruit Trees." *London Telegraph*, 25 January 1879. Reprinted *New York Times*, 9 February 1879, 8.

Eichler, Jeremy. "A Cellist Tethered Lightly to Bach and Britten Solos." *New York Times*, 8 April 2003, E3.

Eisenberg, Maurice. "Casals and the Bach Suites." *New York Times*, 10 October 1943.

Ellison, Michael. "Search Uncovers Lost Bach Treasures." *The Guardian*, 6 August 1999.

Gaines, James R. *Evenings in the Palace of Reason: Bach Meets Frederick the Great in the Age of Enlightenment*. New York: Fourth Estate, 2005.

Gay, Peter, and R.K. Webb. *Modern Europe to 1815.* New York: Harper and Row, 1973.

Geck, Martin. *Johann Sebastian Bach: Life and Work.* Translated by John Hargraves. New York: Harcourt, 2006.

Ginsburg, Lev. *History of the Violoncello.* Translated by Tanya Tchistyakova. Montreal: Paganiniana Publications, 1983.

Goddard, Peter. "Dutch Cellist Has Suite Dreams on His Mind." *Toronto Star,* 15 October 1998, G5.

Goodman, Katherine R. "Luis Kulmus' Danzig." *Diskurse der Aufklärung* (2006).

Harding, Luke, and Charlotte Higgins. "Forgotten Bach Aria Turns Up in Shoebox." *The Guardian,* 8 June 2005, 3.

Haskell, Henry. *The Early Music Revival: A History.* New York: Dover, 1996.

Heartz, Daniel. *Music in European Capitals: The Galant Style, 1720–1780.* New York: W.W. Norton, 2003.

Hill, Richard S. "The Former Prussian State Library." *Notes [Journal of the American Music Library Association]* 3, no. 4 (September 1946): 327–410.

Hofstadter, Douglas R. *Gödel, Escher, Bach: An Eternal Golden Braid.* New York: Vintage, 1989.

Holbron, Hajo. *A History of Modern Germany: 1648–1840.* New York: Alfred A. Knopf, 1971.

Hooper, John. "Fund Shortage Blocks Efforts to Repair Deteriorating Scores." *Sun-Times* (Chicago), 23 January 2000.

Hughes, H. Stuart. *Contemporary Europe: A History.* 5th ed. Englewood Cliffs, NJ: Prentice-Hill, 1981.

Hughes, Robert. *Barcelona.* New York: Vintage, 1993.

"An Interview with Pablo Casals." *McCall's,* May 1966.

Kahn, Albert E. *Joys and Sorrows: Reflections by Pablo Casals.* New York: Simon & Schuster, 1970.

Kahn, Joseph P. "A Bach Score." *Boston Globe,* 30 September 1999.

Kaptainis, Arthur. "Walter Joachim Was mso Cellist." *Gazette* (Montreal), 22 December 2001, DII.

Kevorkian, Tanya. *Baroque Piety: Religion, Society, and Music in Leipzig, 1650–1750.* Burlington, VT: Ashgate, 2007.

Kirk, H. L. *Pablo Casals: A Biography.* New York: Holt, Rinehart and Winston, 1974.

Knobel, Bradley James. "Bach Cello Suites with Piano Accompaniment and Nineteenth-Century Bach Discovery: A Stemmic Study of Sources." Treatise submitted to the College of Music, Florida State University, 2006.

Lebrecht, Norman. *The Life and Death of Classical Music: Featuring the 100 Best and 20 Worst Recordings Ever Made.* New York: Anchor Books, 2007.

"Letter from Prades." *The New Yorker,* 17 June 1950, 81-88.

Lewis, Nigel. *Paperchase: Mozart, Beethoven, Bach... The Search for Their Lost Music.* London: Hamish Hamilton, 1981.

Liddle, Rod. "J.S. Bach Should Claim the Royalties." *The Spectator,* 15 November 2006.

Little, Meredith and Natalie Jenne. *Dance and the Music of J. S. Bach.* Bloomington: Indiana University Press, 2001.

Littlehales, Lillian. *Pablo Casals.* 2nd ed. New York: W.W. Norton, 1948.

Marissen, Michael. *Lutheranism, Anti-Judaism, and Bach's St. John Passion.* New York: Oxford University Press, 1998.

———. "Religious Aims in Mendelssohn's 1829 Berlin-Singakademie Performances of Bach's St. Matthew Passion." *Musical Quarterly* 77 (1993): 718-26.

Markevitch, Dimitry. *Cello Story.* Translated by Florence W. Seder. Miami: Summy-Birchard, 1984.

Marshall, Robert L. "Toward a Twenty-First Century Bach Bibliography." *Musical Quarterly* 84: 497-525.

Mellers, Wilfrid. *Bach and the Dance of God.* New York: Oxford University Press, 1981.

Mercier, Anita. *Guilhermina Suggia: Cellist.* Burlington, VT: Ashgate, 2008.

Meynell, Esther. *The Little Chronicle of Anna Magdalena Bach.* London: Chapman and Hall, 1954.

Moroney, Davitt. *Bach: An Extraordinary Life.* London: Royal School of Music, 2000.

Nauman, Daniel Philip. "Survey of the History and Reception of Johann Sebastian Bach's *Six Suites for Violoncello solo senza basso.*" Unpublished paper submitted as part of Ph.D. requirements. Boston University, September 2003.

The New Grove Bach Family. New York: W. W. Norton, 1983.

Nicholas, Jeremy. *Godowsky: The Pianists' Pianist.* Southwater, Sussex: Cordon Press, 1989.

Ottenberg, Hans-Günter. *C.P.E. Bach.* Oxford: Oxford University Press, 1967.

"Pablo Casals, as Told to Albert E. Kahn." *McCall's*, April 1970.

"Pablo Casals' Condition Stabilizes." *San Juan Star*, 22 October 1973, 11.

Palmer, R.R., and Joel Colton. *A History of the Modern World.* New York: Alfred A. Knopf, 1978.

Parrott, Lindesay. "Throng at U.N. Hails Performance by Casals." *New York Times*, 25 October 1958, Al.

Raymont, Henry. "Casals, 89, Is a Dashing Figure with 2-Continent Schedule." *New York Times*, 16 April 1966, 57.

———. "Casals Prepares Puerto Rico Fete." *New York Times*, 31 May 1967, 51.

Richie, Alexandra. *Faust's Metropolis: A History of Berlin.* New York: Carroll & Graf, 1998.

Robins, Brian. "Dresden in the Time of Zelenka and Hasse." *Goldberg* 40 June/August 2006): 69–78.

Rockwell, John. "Bach Cello Suites by Neikrug." *New York Times*, 7 May 1979, C16.

Ross, Alex. "Escaping the Museum." *The New Yorker*, 3 November 2003.

———. "Listen to This." *The New Yorker*, 16 & 23 February 2004, 146–55.

Sadie, Julie Anne, ed. *Companion to Baroque Music.* Berkeley: University of California Press, 1990.

Schonberg, Harold, C. "Casals Plays at White House." *New York Times*, 14 November 1961, A1.

———. "A Merry Time with the Moog?" *New York Times*, 16 February 1969, D17.

———. "Music of Casals Retains Its Vigor." *New York Times*, 25 October 1958, A2.

Schulze, Hans-Joachim. "Ein unbekannter Brief von Silvius Leopold Weiss." *Die Musikforschung* 21 (1968): 204.

———. "Ey! How Sweet the Coffee Tastes: Johann Sebastian Bach's Coffee Cantata in Its Time." *Bach*, 32, no. 2 (2001): 2–35.

———. "Monsieur Schouster': Ein vergessener Zeitgenosse Johann Sebastian Bachs." In *Bachiana et Alia Musicologica: Festschrift Alfred Dürr zum 65*, edited by Wolfgang Rehm, 243–50. Cassel, 1983.

Schweitzer, Albert. *J. S. Bach*. Translated by Ernest Newman. 2 vols. Boston: Bruce Humphries, 1962.

Schwemer, Bettina, and Douglas Woodfull-Harris, eds. *J. S. Bach: 6 Suites a Violoncello Solo senza Basso*. Text vol. Kassel: Bärenreiter, 2000.

Smend, Friedrich. *Bach in Köthen*. Translated by John Page. St. Louis, MO: Concordia, 1985.

Smith, Dinitia. "Collector Assembles a Rare Quartet of Bibles." *New York Times*, 10 June 2002.

Smith, Mark M. "Bach's Violoncello Piccolo." *Australian String Teacher* 7 (1985).

——. "The Drama of Bach's Life in the Court of Cöthen, as Reflected in His Cello Suites." *Stringendo* 22, no. I: 32-35.

Spitta, Philipp. *Johann Sebastian Bach: His Work and Influence on the Music of Germany*, vol. 1. Translated by Clara Bell and J. A. Fuller-Maitland. New York: Dover, 1951.

Stinson, Russell. *The Bach Manuscripts of Johann Peter Kellner and His Circle: A Case Study in Reception History*. Durham, NC: Duke University Press, 1989.

"Swing, Swung, Swingled." *Time*, 6 November 1964.

Taper, Bernard. "A Cellist in Exile." *The New Yorker*, 24 February 1962.

——. *Cellist in Exile: A Portrait of Pablo Casals*. New York: McGraw-Hill, 1962.

Taubman, Harold. "The Best Who Draws a Bow." *New York Times Magazine*, 28 May 1950.

——. "Pablo Casals: He Is Heard in Bach Suites Nos. 1 and 6 for 'Cello Alone." *New York Times*, 16 March 1941, x6.

Terry, Charles Sanford. *Bach: A Biography*. 3rd ed. London: Oxford University Press, 1950.

Thomas, Hugh. *The Spanish Civil War*. 3rd ed. New York: Penguin, 1977.

Tingaud, Jean-Luc. *Corrot-Thibaud-Casals: Un Trio, Trois Soloistes*. Paris: Éditions Josette Lyon, 2000.

Vogt, Hans. *Johann Sebastian Bach's Chamber Music: Background, Analyses, Individual Works*. Translated by Kenn Johnson. Portland, OR: Amadeus Press, 1988,

Washington, Peter. *Bach*. New York: Knopf, 1997.

Werner, Eric. *Mendelssohn: A New Image of the Composer and His Age*. New York: Free Press of Glencoe, 1963.

Wertenbacker, Lael. "Casals: At Last He Is Preparing to Play in Public Again." *Life*, 15 May 1950.

Whitehead, P. J. P. "The Lost Berlin Manuscripts." *Notes* 33, no. 1 (September 1976): 7-15.

Williams, Peter. *The Life of Bach*. Cambridge: Cambridge University Press, 2004.

——. "Public Executions and the Bach Passions." *Bach Notes* 2 (Fall 2004).

Winold, Allen. *Bach's Cello Suites: Analyses and Explorations*. 2 vols. Bloomington: Indiana University Press, 2007.

Wolff, Christoph. *Johann Sebastian Bach: The Learned Musician*. New York: W.W. Norton, 2000.

Wollny, Peter. "Johann Gottlieb Goldberg." *Goldberg* 50 (February 2008): 28-38.

——. "Sara Levy and the Making of Musical Taste in Berlin." *Musical Quarterly* 77 (1993): 651-726.

Wright, Barbara David. "Johann Sebastian Bach's 'Matthews Passion': A Performance History, 1829-1854." Ph.D. diss., University of Michigan, 1983.

Young, Percy M. *The Bachs: 1500-1850*. London: J. M. Dent & Sons, 1970.

Zuluage, Daniel. "Sylvius Leopold Weiss." *Goldberg* 47 (August 2007): 21-29.

Zwerin, Mike. "Giving Fugues to the Man in the Street." *International Herald Tribune*, 28 April 1999.

聆賞參考

關於《大提琴組曲》

Pablo Casals, *Cello Suites* (EMI)

Pieter Wispelwey, *6 Suites for Violoncello Solo* (Channel Classics)

Steven Isserlis, *The Cello Suites* (Hyperion)

Pierre Fournier, *6 Suites for Solo Cello* (Deutsche Grammophon)

Matt Haimovitz, *6 suites for Cello Solo* (Oxingale Records)

《大提琴組曲》的改編與編曲

Three Suites for Solo Violoncello, Transcribed and Adapted for Piano by Leopold Godowsky, Carlo Grante (Music and Arts)

Suiten BMV 1007-1009 (marimba), Christian Roderburg (Cybele)

Six Suites for Violoncello Solo (guitar), Andreas von Wagenheim (Arte Nova)

Bach on the Lute, Nigel North (Linn Records)

Works for Cello and Piano (Robert Schumann's arrangement of Suite No. 3 for cello and piano), Peter Bruns and Roglit Ishay (Hänssler Classic)

Bach Bachianas (works by Heitor Villa-Lobos and Bach), The Yale Cellos of Aldo Parisot (Delos)

更多關於《大提琴組曲》故事的音樂

Italian Cello Music (including Domenico Gabrielli), Roel Dieltiens (Accent)

Anna Magdalena Notebook, Nicholas McGegan / Lorraine Hunt Lieberson (Harmonia Mundi)

Cantatas with Violoncello Piccolo, Christophe Coin / Concerto vocale de Leipzig / Ensemble baroque de Limoges (Naïve)

Bach Cantatas, vol. 1 (including *Brich dem Hungrigen dein Brot, Bwv 39*), John Eliot Gardiner / Monteverdi Choir / English Baroque Soloists (SDG).

Sylvius Leopold Weiss: Sonatas for Lute, vol. 4, Robert Barto (Naxos)

Carl Philipp Emanuel Bach: Viola da Gamba Sonatas, Dmitry Kouzov / Peter Laul (Naxos)

Gamba Sonatas, Riddle Preludes, Baroque Perpetua, Pieter Wispelwey / Richard Egar / Daniel Yeadon (Channel Classics)

Cello Sonatas, Mischa Maisky / Martha Argerich (Deutsche Grammophon)

Music of Bach's Sons, Bernard Labadie / Les Violons du Roy (Dorian)

Bach Transcriptions, Esa-Pekka Salonen / Los Angeles Philharmonic (Sony Classical)

Jacques Loussier Plays Bach (Telarc)

Lambarena: Bach to Africa (fusing Bach with music from Gabon, including a cello suite gigue) (Sony Classical)

＊巴赫作品的目錄系統，是將《大提琴組曲》以 BWV 1007-1012 標示（1007 代表第一號組曲，依此類推，直到 1012 代表第六號組曲）。ＢＷＶ是巴赫作品目錄（Bach Werke Verzeichnis）的縮寫，而該目錄本身是音樂作品分類系統縮寫的一部分，完整名稱為：約翰‧瑟巴斯欽‧巴赫音樂作品主題的系統化目錄（Thematisch-systematisches Verzeichnis der musikalischen Werke von Johann Sebastian Bach）。

國家圖書館出版品預行編目（CIP）資料

巴赫無伴奏大提琴組曲：巴赫。卡薩爾斯。一場音樂
　史詩的探索之旅 / 艾瑞克．席伯林 (Eric Siblin) 著；
　吳家恆譯 . -- 二版 . -- 臺北市：早安財經文化有限
　公司 , 2023.11
　　面；　公分 . -- (早安財經講堂；103)
　　譯自：The cello suites : J.S. Bach, Pablo Casals, and
the search for a Baroque masterpiece
　　ISBN 978-626-95694-5-8(平裝)

　1.CST: 巴赫 (Bach, Johann Sebastian, 1685-1750)
2.CST: 大提琴　3.CST: 組曲　4.CST: 樂曲分析

916.3023　　　　　　　　　　　　　112015461

早安財經講堂 103

巴赫無伴奏大提琴組曲
巴赫。卡薩爾斯。一場音樂史詩的探索之旅
The Cello Suites
J. S. Bach, Pablo Casals, and the Search for a Baroque Masterpiece

作　　　者：艾瑞克·席伯林 Eric Siblin
譯　　　者：吳家恆
校　　　對：呂佳真
封 面 設 計：Bert.design
責 任 編 輯：沈博思、黃秀如

發 行 人：沈雲聰
發行人特助：戴志靜、黃靜怡
行 銷 企 畫：楊佩珍、游荏涵
出 版 發 行：早安財經文化有限公司
　　　　　　電話：(02) 2368-6840　傳真：(02) 2368-7115
　　　　　　早安財經網站：goodmorningpress.com
　　　　　　早安財經粉絲專頁：www.facebook.com/gmpress
　　　　　　沈雲聰說財經 podcast：linktr.ee/goodmoneytalk

　　　　　　郵撥帳號：19708033　戶名：早安財經文化有限公司
　　　　　　讀者服務專線：(02)2368-6840　服務時間：週一至週五 10:00~18:00
　　　　　　24 小時傳真服務：(02)2368-7115
　　　　　　讀者服務信箱：service@morningnet.com.tw

總 經 銷：大和書報圖書股份有限公司
　　　　　　電話：(02)8990-2588
製 版 印 刷：中原造像股份有限公司
二 版 1 刷：2023 年 11 月

定　　　價：450 元
I　S　B　N：978-626-95694-5-8（平裝）

The Cello Suites: J.S. Bach, Pablo Casals, and the Search for A Baroque Masterpiece
by Eric Siblin
Copyright © 2009 by Eric Siblin
This edition arranged with House of Anansi Press Inc.
through Big Apple Agency, Inc., Labuan, Malaysia.
Complex Chinese translation copyright © 2023 by Good Morning Press